圖解台灣
民間吉祥圖鑑

Taiwan Traditional Lucky Illustration

郭喜斌——著

晨星出版

【推薦序】
看圖像、聽故事、知寓意

圖像學是一門豐富與有趣的學問，尤其在台灣多元文化的複合下，更是一個精采絕倫的保存與研究場域，也呈現台灣豐富的文化。台灣的傳統廟宇與民居就是擁有豐富圖像文化的場域，包含彩繪、雕刻、泥塑、剪粘、跤趾等多元的表現形式，除是藝術美學的表現之外，更蘊含民間豐富的歷史故事、神話傳說、典故隱喻、吉祥寓意等，是台灣文化與民俗的生活博物館。

而這些豐富的藝術與文化，卻常常因為我們匆匆一瞥而錯過，台灣不少前輩與朋友從不同的面向，推廣台灣圖像故事的豐富文化，郭喜斌老師即是長期在此領域耕耘的佼佼者。郭老師長期透過介紹廟宇的圖像藝術，作為推廣台灣傳統文化與民俗，常在廟宇現場與講堂，應用獨具個人風格的說書方式，以深入淺出、唱作俱佳的演講，引領大家進入豐富的藝術殿堂。

郭喜斌老師除透過現場解說與演講推廣外，也出版多本相關民俗藝術書籍，推廣與解說。《圖解台灣民間吉祥圖鑑》是其再度透過書籍的方式，介紹台灣傳統圖像藝術，並以吉祥圖示為主要專題。吉祥圖示之寓意、隱喻，是台灣傳統建築藝術中重要的元素，世界上不同文化的建築圖像，都是呈現其社會文化脈絡的重要一環，台灣漢人的建築圖像恰好是代表之一，蘊含社會、家庭、信眾等的不同祈願與冀望，透過了解吉祥圖像與寓意故事，建構台灣人的社會文化與民俗概念。

《圖解台灣民間吉祥圖鑑》是郭喜斌老師的最新力作，透過長期在台灣各地踏查與收集的資料，將台灣常見的傳統吉祥圖示進行分類，並且透過圖像、寓意、典故等多個面向進行解析，告訴讀者如何鑑賞，以及相關的應用，從建築藝術圖像出發，旁及台灣各種物質文化的民俗吉祥樣式。除豐富的內容外，也透過其個人長期拍攝的各種影像，以及編輯多元豐富的美術排版，構成博覽台灣吉祥文化的書籍。

受郭喜斌老師盼咐為文介紹，後學在圖像研究為門外漢，要為文介紹推薦，實為惶恐。後學雖然於相關領域生疏，但是長期受益於郭老師，以及支持其長期為台灣民俗推廣的努力實踐，且身為民俗研究者與教育者，有責任與義務介紹與推薦此豐富的書籍，因為台灣需要多出版此類廣博且深入淺出的書籍，作為台灣民俗藝術的教育推廣與入門書籍，所以特此為文推薦。

洪瑩發

（中研院人文社會科學研究中心博士後研究）

2019.07.15

深耕遼闊土地的野生知識分子

嚴格說來，郭喜斌老師不是民俗學相關領域「科班」畢業，亦非學術界裡打滾的知識菁英，在一九九〇年代台灣地方文史熱潮帶動下，他是沒有目的性地，既不是為了學校裡的鄉土教材，也不是為了進行社區營造，或滿足社區工作專案計畫任務，便就一股熱地投入台灣宮廟文化記錄。就像許多小說裡的情節，老實素樸、與世無爭的主角，無意間打通任督二脈，獲得武林絕學，接著就行俠江湖，在書海流浪，救濟渡人。

頗具異趣是，台灣從一九七〇年代開始，在全球化脈動裡回歸探索鄉土情感，接續到二〇〇〇年以後地方學知識系譜的建立過程，為地方文史工作開創許多發展契機。此起彼落的地方文史浪潮，有人因此被推上最前線，導覽、著書或擔任委員等，成為知名大師；也有人受標案工作框限，熱情早就被繁瑣俗事消磨殆盡，也不再具有挖掘的氣力與能量；當然也有人被時代淘汰、老死陋

巷。人來人往，要能在地方文史海潮波瀾裡，像郭喜斌老師這樣屹立不搖，並能不為體制綁架，堅定信念伏案練功、造書立說者，實在是微乎其微。

郭老師是罕見沉穩前進的地方文史工作者，就像台灣傳統社會裡「野生的」知識分子的典型。在研究旨趣上，不與人爭研外顯儀式表現，反而直接切入台灣民俗文化相當內斂的精神世界。他聊的是庶民怎麼思、怎麼想，怎麼運用累世文化底蘊來做生活藝術創作；他腦海裡的故事資料庫相當龐大，檢索系統則快速便利，隨時都能拋擲民間社會裡常用的民俗掌故來。我總是用欽慕的角度去欣賞他，把他當作活字典。

這本《圖解台灣民間吉祥圖鑑》新書，採用相當靈活新穎的方式編排，老少咸宜，更肩負起信仰文化思想脈絡傳承的重責大任，恰如郭老師經常展現給大眾最輕鬆活潑卻又飽腹經編的一面。能把自己研究所得貢

獻給社會，怡然地活在民間、書寫民間，我想是許多民俗學者的終生職志，但現實其實都顯得格格不入。野生知識分子不同，帶著堅韌性格，在遼闊原野自然奔放，把文化深深地埋在台灣土壤裡，令人好生欣羨。

野生知識分子，怡然地活在民間、書寫民間，我想是許多民俗學者的終生職志，但現實給了我們許多侷限，有時學術代言在民間其實都

溫宗翰 2019.07.17
（「民俗亂彈」執行編輯）

【自序】
細讀吉祥話，圖解說故事

這本吉祥話圖文書，其實很早就想寫了。只是在十幾年前那個時空，自己對於民間裝飾藝術的認識還不夠，加上從四週感受到的氛圍——台灣的社會對自己擁有的公共藝術文化資產觀念薄弱。那些擦脂抹粉的門面工藝，充斥著「有就好」、「那又沒人在看！」的想法。一個很強烈的疑惑，每每在相似的對話中油然而生（沒人在看？為什麼又要花那麼多的心力和金錢去裝置呢？）。礙於情面，多少次讓我把它壓到心海最底層。

讀書寫字，在台灣，已從文盲普遍存在，到國民義務教育的推行，六年、九年、十二年。光是接受九年義務教育的自己，也已經五十幾歲了。

國民教育程度普遍低落，不識字的時代早已過去。但那個時代修建的宮廟，那些裝飾藝術，卻難得找到幾的高級禮服；辦公室和大客廳裡的藝

件刻寫錯字的作品。反觀人民教育水平提高了，卻出現用錯字、圖文不符了無內涵的「速交貨」（套用塑膠灌模成型的產品概念）充斥在我們「三步一小廟，五步一大廟」的宮廟祭祀空間當中。

不是說塑膠製品不好，而是一種人類社會裡的人文層次的觀念問題。

藝術這種的東西，就像人們穿衣吃飯的事情。所謂富過三代才知吃穿，或說先顧腹肚再顧佛祖。有錢做有錢的事情，沒錢就做沒錢的事情。這些裝飾於莊境公廟的門面事（裝飾構件的圖樣和內涵表達），同樣得放在一家溫飽之後才有「餘力思考」。理由很簡單，加花的目的，在表彰一個人的社會形象和地位，出門參加宴會人的西裝、襯衫、別針、領帶，和華麗

術作品、名人畫作，都是這個意思。

在台灣社會裡頭，有些還帶有鎮宅平安，祈願鴻圖大展、事業興旺的目的。

衣服穿得不得體，會惹笑話；藝術品選得不好、掛錯地方，會影響財運或人的身體健康。前者自己可體會，後者需要能人異士指點。寫作者自然不敢怪力亂神。但是在於公共藝術的莊嚴公廟，就是那個地方那裡的人們，共同的「文化水平」的表徵。不說以前的人重視，就算是秒速的資訊時代，更是。

花大錢蓋廟，對於臉上的事情──表層裝飾的花樣構件，個人覺得更應該被認真對待，不應該隨波逐流。

這本書的架構，是自身對民俗慶典的體會和思考發省。範圍從「國泰民安、安居樂業」到「天賜良緣、功名利祿」。

在這段成文的過程當中，每每

回想過往，與當下所發生的事情產生連結。有不少之前未曾想過的問題，每每在引言故事書寫的過程中被激發出來，然後把它寫入某段情節當中，也讓故事的主人翁替寫作者講出來。

因此我跟編輯說，這本書好像是用我的生命去寫出來的。

「因為夠痛，才感覺結出的果實珍貴。因為夠痛，才寫出一個近似於完美的結局。」

「吉祥畫話吉祥」，說吉祥話是為了祝福，更是一份理想；明明知道凡事得靠雙手去做，雙腳去走，結果卻有些還靠雙手去做。雖然如此，依然年復一年向天地祝壽，依然年復一年迎新年、迎新春，再向神明祈求花開富貴、年年有餘，再求祖先保佑人丁興旺、四季平安，財源廣進、步步高昇……，是之為序。

雲林人

鄭喜淵

2019.06.14

【導言】生活與文化的吉祥話

日常祝福的心願與好話

在台灣民間的喜慶宴會場合中，偶而可以聽到（或看到）幾句吉祥話，烘托歡樂的氣氛。雖然久而久之，對那些熟悉的吉祥話，多少有種感覺，有如空氣與水般的平常，好像也沒什麼奇特的，可是有了它，還是讓人生發歡欣的心情。

這本書裡，所介紹的吉祥話，不再局限於建築上面的裝飾圖案。它可能是民間婚嫁的新房，或宴會場中的布置圖樣與文字；也可能是請柬喜帖上的插圖；更有可能是家居生活中使用的床具，如枕頭套或棉被上的印花圖樣。有時連喬遷之喜，新居來個永結同心，都是情同此理。

落成，或公司店面的開幕，都有可能出現花圈、花籃、匾額等寫著祝福的吉祥話。

常民生活文化藝術，雖然會被時代的潮流所影響，但是對於生活層次的追求，依然存在於人們的心中。時代流行的語彙，好的會被保存下來，一代傳一代的傳下去。世代流行的東西，差別只是換個講法而已。

平安，是所有願望中最基本的要求。沒有健康的身體，再高的享受，再大的理想，都無法去享用、達成它。愛情，永遠是年輕人又期待又怕受傷害的美麗毒藥。求神拜佛，找個美滿良緣，來個永結同心，都是情同此理。

白鶴、菊花、牡丹／被單上的長壽富貴

這在本書裡面，也專設一章，給大家在有需要的時候，拿起來照著念，把願望講給神明聽，或祝福知己、家人。不過最好是，對於前男友或前女友，得腦袋運算要好一點，才不會出現跳針的情形，討拍不成，反而不打自招。

吉祥話也是吉祥畫

這本書出現的吉祥話，有些曾在個人前幾本拙作的導讀中出現。只是這次經由編輯引導，讓寫作者用說故事的方式，把吉祥話給「說」出來。

民間使用的吉祥話，大致上可分為成語的套用，或典故、他們雖然不識字，卻能說出古

平安，也是所有願望的根本。俗話說的，平安就是福。

這些最簡單的心願，具體而微的被保留在民俗慶典和日常生活裡面，與我們的食衣住行緊密結合。密合程度幾乎到了分不出到底是日常的生活，還是年節慶典才會有感的文化與藝術。

詩文被後人濃縮的套語。圖書館裡的《成語辭典》，可以做為本書的延伸閱讀。雖然在寫作的過程中，大量仰賴網路，但對於一些比較冷僻，卻又時常出現的成語，能盡量找到最初的原典就找，再經過多方的交叉比對確定，沒大問題才敢下筆。像天官賜福的〈道州民〉（矮奴矮民）一則，就是如此。有些真的找不到典故（比較老一點且可能是朋友會知道的小說和典籍，而近代書寫的作品，除非純文學作品，不然一概不敢引用。一怕有侵權的問題，二來也怕誤踩地雷，造成誤導讀者朋友的困擾），雖然有些吉祥話耳熟能詳，最後還是無法成篇的，如鴻圖大展、芝仙祝壽等，即單以圖示加文字說明，一同呈現給朋友參考。

如何看懂吉祥畫

以前的社會，不識字的人多，民間有說書人為他們服務。

廟宇建築裝飾常見四隻蝙蝠圍繞而成「賜福團壽圖」

民間鐵門常見使用的吉祥圖案「祥龍賜福圖」，也曾在知名電玩遊戲中驚鴻一瞥。

竹梅圖／窗簾上的竹報平安與梅開五福

音鼎、灶、冊、龜、鱉、黿、鼉……。從蝦、龜、魚、鱟（台語，連哮喘都能治好的意思）的組合，可以講到祈求平安（旗球瓶鞍）。

吉祥話的分類

這次的編排，不再以故事的朝代和屬性分類。改以人和家庭、聚落到家國，做為章節順序，從小小的個人至莊境家園。

雖然書寫之初，是從莊境共同心願——風調雨順、閣境平安，寫到個人的婚姻家庭和功名富貴。現在則由個人擴大到家庭聚落，再到閣境國家，或許在某幾篇故事的發展，會有非依照時間軸進行的情形，但是應該不會影響閱讀。因為寫作者把它寫成單篇的故事，每一篇都有頭有尾。要跳躍閱讀連著看故事，也可以。要分開看也沒問題。

簡單來說，就是只要看得懂圖是什麼東西，把他串起來讀出聲，他們自然能懂它的意思，連跟他解釋都不必了，這就是民間吉祥話（吉祥畫或稱吉瑞圖）最強的地方。親切，抓地力又強。

出現的位置

套上壇場、宮廟的空間格局，風調雨順、國泰民安；加官、進祿。同樣以「左尊右卑」的順序，以文字或圖案刻寫於柱上、牆壁。人們一看就知道它們的意思，就算文字看不懂，有些作品是以圖案表現，那又比文字的意境更上一層，同時也是匠司們展技的天空，更是地方文化水平展現的場域。

篇章的表現

吉祥話的本意放在邊欄，引言的故事排在首頁，然後才是吉祥話的圖案和介紹。後面有應用與鑑賞。接下去另有「其他相關的吉祥話」。

本書還是承襲之前，對民

戟磬＝吉慶　　　　旗球＝祈求

個人　雙人　全家　聚落　國家

個人 祈求功名富貴
雙人 姻緣天注定
全家 闔家平安
聚落 莊境共同願望
國家 國泰民安・天下太平

間「在地的文化認同與尊嚴」的關懷，也會提出幾則個人發現的問題作品，跟讀者交個朋友。同樣以不指名地點和宮廟名稱的方式，跟大家做個探索。

寫作者的心意

個人一樣秉持的觀念，還是期望朋友能以鄰里和為貴的心念，又有些友直的家婆（俗寫雞婆，但個人取古早管家的延伸，用「家婆」，讀音在台語來講一樣叫雞婆）性——若看了心有同感，也不必費心專程跑去那裡，指著東西品頭論足。

劣者希望的是，看看能不能激發幾兩台灣人那份文化尊嚴的心，讓伊願意回到自己家鄉的公廟，重新檢視裡面的裝飾藝術；萬一看見出現了與書裡所見的疑案作品，在能力可及的那一刻，出點巧勁，略施甘露，讓火坑化成白蓮池。

在個人的觀念裡，不怕錯，也不要怕認錯。怕的是不知錯。

有人善意提出問題之後，也不肯花些心思去思考，想辦法改善。

君子應該也能體會，台灣人還能夠面對錯誤，但要留個分寸，讓人下樓梯。萬一不肯，只好緩一步走，以防有人做出傷害自己，和傷害他人的行為才是。知錯能改，善莫大焉，這個社會還是可以接納改過自新的人和事情。更可貴的是，在事後能以平常心對待他（它）。莫讓台灣的文化尊嚴，被賣方給嘲笑了，是為善哉。

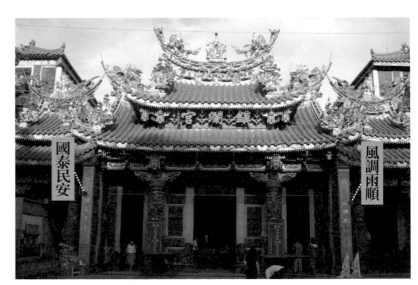

國泰民安　　風調雨順

台中大甲鎮瀾宮三川殿

目錄

推薦序──看圖像、聽故事、知寓意 洪瑩發 002

推薦序──深耕遼闊土地的野生知識分子 溫宗翰 003

自序──細讀吉祥話，圖解說故事 004

導言──生活與文化的吉祥話 006

祈求功名富貴

【前程萬里】呂布英雄難過美人關＋神童崔鉉鷹揚萬里 014
吉祥同門：鵬程萬里、鴻圖大展、鷹揚萬里、萬里雄風、青雲得路、春風得意等。

【鵬程萬里】紅塵三俠 020
吉祥同門：鴻圖大展、駿業宏圖。

【連科及第】白狐報恩包公連科及第 024
吉祥同門：一路連科、一路清廉、喜得連科、路路連科、連科及第、三司會蓮、二甲傳臚等。

【連中三元】神話故事許夢蛟拜塔救母 030
吉祥同門：三元及第、喜報三元、三司會蓮、三鷺品蓮等。

【狀元及第】魁星爺的傳說故事 036
吉祥同門：一甲傳臚、一甲一名。

【鯉躍龍門】鐵杵成針──李白的故事 042
吉祥同門：九鯉化龍、魚雁往返、九如圖、太極圖等。

【二甲傳臚】蘇東坡話老鼠 046
吉祥同門：雁塔題名（金榜題名）、杏林春燕、蟹行無妨等。

【喜上眉梢】團圓──鍾景期與葛明霞的故事 050
吉祥同門：喜報春先、竹梅雙喜、梅開五福、梅占春魁、梅占春先、新韶如意、寒雪鬧花開等。

【封侯在望】李廣與班超的封侯之路 054
吉祥同門：封侯掛印、輩輩封侯、代代封侯、馬上封侯、冠帶傳流等。

【帶子上朝・冠帶傳流】郭子儀帶子上朝 060
吉祥同門：一品當朝、蒼龍教子、五子登科等。

【英雄奪錦】徐晃歸曹＋英雄奪錦＋文人奪錦之才 064
吉祥同門：三王圖、英雄獨立、英雄鬥志等。

姻緣天注定

【天賜良緣・百年好合】桃花女破周公 068
吉祥同門：因何得藕、姻緣天註定、緣訂三生、美滿姻緣、百年好合、和合百年、家和萬事興等。

闔家平安

【同偕到老】尉遲恭小傳＋尉遲恭富不易妻
吉祥同門：白頭偕老、夫榮妻貴、並蒂同心、白頭富貴、鳳凰于飛、鸞鳳
和鳴、龍鳳呈祥等。
074

【早生貴子】玉燕投子生貴子＋唐玄宗擊鼓＋錢本草
吉祥同門：早立子、連生貴子、鴛鴦貴子等。
080

【榴開百子】石榴與祝福新人多子＋火燒博望坡之謎＋榴開百子
的故事
吉祥同門：瓜瓞綿綿、百子千孫、福增貴子、子孫萬代等。
084

【麒麟送子】孔子出世
吉祥同門：天送麟兒、張仙射天狗、觀音送子、玉麟天賜、宜子孫、連生
貴子、早生貴子、宜男多子等。
088

【五福臨門】郭子儀七夕銀州遇織女
吉祥同門：富貴壽考、五福祥集、五福呈祥、五福捧壽、五福和合、納福
迎祥、梅開五福等。
092

【合家平安】母子回家
吉祥同門：合家歡樂、舉家歡樂、全家福、竹報平安、歲歲平安、四季平
安等。
096

【花開富貴】李白〈清平調〉＋貴妃醉酒
吉祥同門：白頭富貴、富貴因緣、富貴有餘、富貴平安、富貴白頭、富足
有餘、雙鳳朝牡丹、鳳凰叼牡丹、三王圖等。
101

莊境共同願望

【五穀豐收・六畜興旺】孫悟空車遲國救五百羅漢
吉祥同門：五穀豐登、合境平安。
106

【官上加官】甘羅的阿公在家生子
吉祥同門：錦上添花、功名高舉、功名富貴、雞菊送春風等。
110

【杞菊延年】東坡吃野菜
吉祥同門：松菊猶存、松菊延年、延年益壽、壽圖、百壽圖、群芳祝壽、
八仙慶壽、芝仙祝壽、齊眉祝壽、必得其壽、貴壽無極、春光長壽、萬壽
長春、三徑重台等。
116

【年年有餘】漁籃觀音
吉祥同門：連年有餘、年年大吉、吉慶有餘等。
120

【田家風味】孟浩然氣走韓朝宗
吉祥同門：青燈有味。
125

【招財進寶】朱長公子救弟
吉祥同門：家家得利、財源廣進。
128

【吉慶有餘】興仔拾金不昧改運
吉祥同門：祈求吉慶、年年有餘、富貴有餘、財祿有餘、三多有餘等。
132

【萬事如意】西門豹送嫁
吉祥同門：平安如意、四季如意、事事如意、百事如意、吉祥如意、財利
如意、成績如意、業績如意等。
137

國泰民安天下太平

【竹鹿同春】秦始皇造銅人 142
吉祥同門：祝君得祿、望君得祿、竹報平安、鶴鹿同春、歲歲平安。

【松鶴延年】徐福奉旨求仙藥 146
吉祥同門：杞菊延年、龜鶴齊齡、松鶴長春、鶴鹿同春、松石萬年、松鶴同春、松鶴遐齡等。

【四季平安】桃花源記 151
吉祥同門：闔家平安、四季如意、四季吉祥、四時無災、平安吉祥等。

【金玉滿堂】李門環得烏金磚 155
吉祥同門：滿堂富貴、玉堂富貴、榮華富貴、一路榮華等。

【錦上添花】劉元普雪中送炭 160
吉祥同門：喜上加喜、英雄奪錦。

【三星拱照】福祿壽三星為悟空解危 168
吉祥同門：財子壽、福緣善慶、福祿壽三仙。

【南極星輝・麻姑獻瑞】麻姑獻瑞 173
吉祥同門：麻姑獻壽、蟠桃獻壽、瑤池集慶、海屋獻壽、嵩山百壽、壽山福海、富貴耋耋、福如東海、壽比南山、松鶴延年、長命百歲、壽比天長、富貴長壽等。

【祈求吉慶】旗球戟磬顯神威 177
吉祥同門：吉慶有餘。

【風調雨順・國泰民安】沈小霞相會出師表 183
吉祥同門：護國安民、九秋桐慶。

【加冠進祿】天蓬戲鬧福祿壽 190
吉祥同門：添花晉爵、簪花晉爵。

【闔境平安】周處除三害 194
吉祥同門：合境平安、五福合和。

【招來百福・掃去千災】鍾馗試劍 199
吉祥同門：鍾馗送妹、鍾馗引福、鍾馗迎福、鍾馗招福。

【安居樂業】海瑞出世 204
吉祥同門：九世同居、舉家歡樂、秋聲秋色、秋園錦秀、杞菊延年、居家歡樂等。

【太平有象】在秦張良椎 208
吉祥同門：河清海晏、吉祥有象、吉祥如意、富貴有象、清廉有象、平安如意、四季平安、富貴平安等。

【天官賜福】陽城做天官 164
吉祥同門：天中辟邪、天中集瑞、百事大吉、室上大吉。

吉祥圖話集錦

【詩禮傳家】孔鯉的故事
吉祥同門：詩禮教子、文窗清品。
212

【指日高升】千金買馬‧郭隗指日高升
吉祥同門：旭日東昇、鳳凰朝陽、雙鶴朝陽、白鶴朝陽、雄鷹朝陽。
216

【漁翁得利】漁翁得利的故事
吉祥同門：漁家得利、家家得利、一本萬利。
220

【玉堂富貴】展昭擒拿白玉堂
吉祥同門：金馬玉堂、金玉滿堂、富貴白頭、花開富貴、耄耋富貴
等。
225

【八仙拱壽】李玄尋根報本八仙賀壽
吉祥同門：八仙聚會、八仙過海、八仙祝壽、蟠桃祝壽、瑤池盛會、
福在眼前等。
228

跋
234

前程萬里

【呂布英雄難過美人關】

呂布兵敗，被曹操困於下邳，謀士陳宮看出曹操還為堡壘和糧草忙著，向呂布建議，趁曹操還沒準備好前去攻打，給他來個措手不及。呂布應允，當時正是隆冬嚴寒時節，天氣很冷，呂布吩咐兵士帶著棉衣禦寒，呂布的妻子嚴氏看見，就去問呂布說：「將軍準備去哪裡？」

呂布說出陳宮的計策，嚴氏聽了回答，「將軍出城應戰，萬一兵敗城破，妻子還會是你的妻子嗎？」

呂布因此三天都沒出戰。陳宮等了三天，到了第四天見到呂布又說，「曹操派人回許都載運糧草，只要將軍出兵劫糧，就可讓曹軍不戰自退。」呂布又把這些話向妻子嚴氏講了。嚴氏聽完眼淚掉了下來說，「妾在長安時，將軍兵敗棄城而逃，如果不是你部將龐舒保護我，把我藏起來，你我夫妻才有重逢的機會。此番又是兵臨城下，將軍前程萬里，不必為妾身掛念。」

嚴氏說完痛哭失聲。呂布又再徵詢貂蟬的意見，貂蟬卻說

[**釋義**] 前程萬里，原本是正向的稱讚和鼓勵，可是經由劇中人嚴氏對呂布柔情萬種，陳述過往的遭遇之後再說出來，聽在主人翁呂布的耳中，變成一種反諷。讓人中之龍的英雄呂布，未能通過考驗。正正是「英雄難過美人關」最殘酷的寫照。但在唐朝崔鉉的故事中，鷹揚萬里卻是有好的結局。因此再續前程萬里之後，有激勵人心的意思。

以圖呼音，以音取義。錢幣、拂塵、萬年青、李子，串起來讀變成「錢塵萬李」，等於前程萬里的意思。

同義辭青雲得路，祝福人家有著美好光明的前途，常用在即將遠出他鄉或道別的一刻，所講出來的話。也用在稱讚他人擁有才華，前程遠大、鴻圖大展的意思。

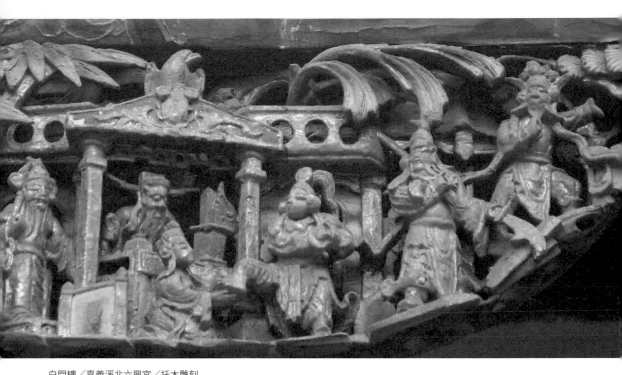

白門樓／嘉義溪北六興宮／托木雕刻

人物角色：圖左起劉備、曹操、貂嬋、呂布、關公、張飛。

一切聽從將軍安排。」

呂布兒女情長難下決定，不聽陳宮的建議，及時對曹操發動攻擊，終於被曹操打敗。

呂布被捉求降，曹操問劉備的意見，劉備說：「曹公未忘丁建原和董卓之死吧？」意思是呂布見利忘義已有前車之鑑，要曹操自己做決定。

呂布最後死於曹操手下，命喪白門樓。

（出自《三國演義》）

【神童崔鉉鷹揚萬里】

唐朝崔鉉，小時候就很聰明。有一天他父親帶他去拜訪名士韓滉，韓滉很喜歡崔鉉，逗趣指著鷹架上的老鷹問他：「會不會寫詩歌誦鷹啊？」崔鉉點點頭。韓滉命人取出筆墨紙硯文房四寶，崔鉉接過紙筆就在上面寫出：「天邊心性架頭身，欲擬飛騰未有因。萬里碧霄終一去，不知誰是解條人。」（條，音ㄊㄧㄠˊ，繩索，繫在鷹腳下的繩子）

韓滉看他寫出詩來，又逗他說：「你寫得出來，但能用白話解釋出來嗎？」

小崔鉉把筆放下才說：「鷹天性遠大都在空中飛，現在被人栓在鷹架上想飛也飛不了。不過牠天生萬里雲霄，有一天牠還是要展翅雄風，只是不知道誰是替牠解開繩索的人。」

韓滉聽完更加喜歡崔鉉忍不住說：「這個孩子未來可說有萬里前程啊！」

後來崔鉉做到宰相。

（出自《南楚新聞》；《太平廣記》亦收錄此則故事）

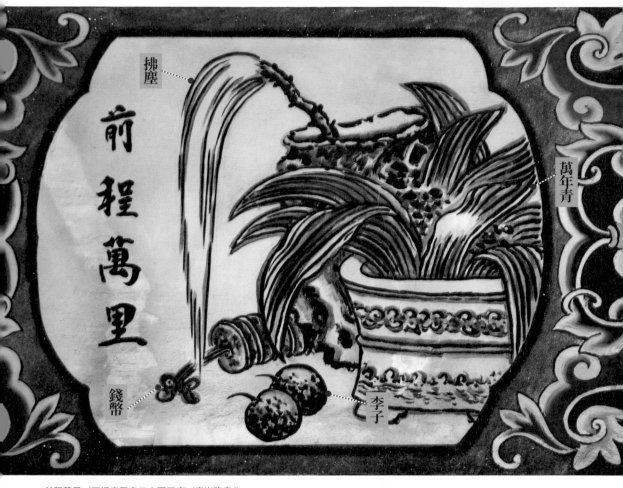

前程萬里／西螺廣興宮三山國王廟／廖崑隆畫作

圖解　吉祥物

錢幣

錢幣＝錢，同音前。古代銅幣外圓內方，因此也有人稱錢叫孔方兄。民間吉祥圖案中，另取圓字音，通元音使用。如三元及第、連中三元也可用錢幣表示。

拂塵

拂塵＝塵，取其諧音，程。

本來是古代用來掃除塵埃或驅趕蚊蠅的生活用品。在道教和佛家裡，也是法器。今日民間偶而能在戲劇中看到飾演神仙和太監的角色使用。

萬年青

萬年青＝取萬字，另有民間常見的萬年青，民間喜其長青不凋。與圖中的萬年青是不同的植物。

李子

李子，取同音字李＝里。

示意圖李子，水果的一種，春天開白色花朵，也是姓氏。太上老君據傳也是姓李，名為李耳。

前程萬里常出現在祝福人家遠行、拚搏事業前程。像是畢業、高就，或軍人的退伍，同袍長官也常用這句話互相祝福。

前程萬里，錢，塵，萬，里。四字當中借音字有三，錢＝前，塵＝程，李＝里。只有萬年青直接取用頭字。

在民間建築裝飾藝術中，石雕、彩繪、泥塑剪黏都可能出現，做工未必華麗，有時還可能只出現兩三種物品，剩下的那個，觀賞者若看懂圖意，也會自己填空加入缺少的那件字義。

有時也可能直接用文字表達，圖中有無完整的物件，就沒那麼嚴謹要求了。只要圖文不要相差太多，也就能博得掌聲。

以銅錢、拂塵、萬年青、李子組合而成的圖案「前程萬里」，借圖取音，用來傳達祝福的話。以錢幣為例，錢幣在古代有貝殼、布幣、銅錢（外圓內方）等，在日常生活應用的吉祥話裡，取其外形圓，和同音字元；萬年青，萬字紋＝萬字；柿子，事事。

常見這種竹節萬年青，也叫廣東萬年青；和古圖中的中華萬年青不同。中華萬年青成叢狀，會結紅色種子。在台灣的喜慶會場，以竹節萬年青比較為人所知。民間喜見它終年翠綠，有著生氣盎然充滿精神的活力。也是期以家運、香火、事業有萬年常常青的吉祥意義。

台灣民間用的萬年青

萬字不斷（紋）／台北市大龍峒保安宮三川殿裙堵部位

萬字不斷（紋）／台灣中華電信人孔蓋上的萬字

萬字不斷（紋）／台北市交通管制工程處的人孔蓋

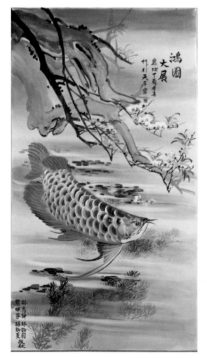

與前程萬里相似的有鵬程萬里，或是鴻圖大展、鷹揚萬里、萬里雄風，都是朋友話別互相祝福的好話。如果是公司開張，鴻圖大展就很適合。另外在廟裡，也可見到小孩童放風箏的「春風得意」祝福圖案，原意是指科考功名的祝福用詞，後人擴大引申，變成範圍更廣的祝賀之辭。是古畫譜常有的畫面。

鴻圖大展之圖例以文為主，圖案是台灣曾流行過的紅龍魚。依民間習俗來說，曾流行過的紅龍魚養殖，據稱能夠招財有助生意興隆、鴻圖大展。因此民間裝飾圖中，也偶而出現。前程萬里，也常用在畢業典禮，或是軍旅退伍，或是結束一個工作即將展開另一個工作之時。彼此在餞別和送行時祝福用語。

春風得意／吉祥圖案
牧童放風箏，風箏含有一帆風順的意境。假使無風，風箏是飛不起來的，因此小孩放風箏圖也有吉祥祝福之意。

鴻圖大展／雲林縣虎尾鎮天后宮新廟壁畫／觀瓤寺廟彩繪承作

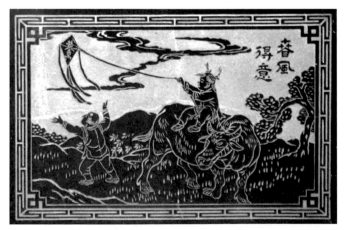

春風得意／台南學甲區頭港鎮安宮
這件石雕作品春風得意也是出自古畫譜。此外在風箏上，還寫著「黃金萬兩」的複合字，有期望、祝福別人家財萬貫的意思。

近代雕刻偶見圖文不符的作品出現。在老舊石雕之中，除了畫者會在空白處題名落款之外，刻意寫上題目的不多。晚近因為建築工法差異，早先為減少材積重量和美化的目的不見了。單純以裝飾為主要的表現。在上個世紀的台灣，還有石雕業者向彩繪師取得圖稿再刻到石片上。之後廟宇的高度升高，內外牆壁無處不貼的情況出現。原有的圖稿無法應付版面的需求，石雕業者開始向業外尋求圖案。於是出現冷僻的典故，或圖文各行其道的作品。有些繁簡轉換之下產生逗趣的作品也層出不窮。

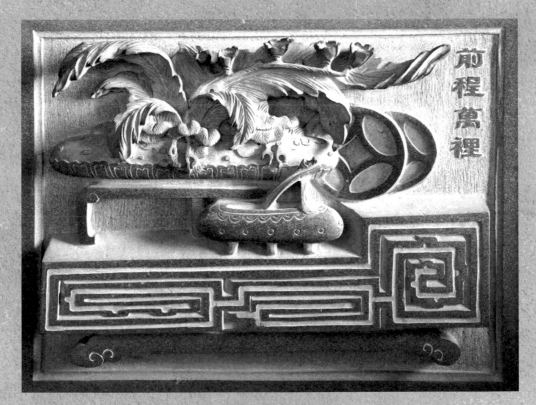

一盆花卉，一個盆子中放著一支勺子，後面兩個錢幣放博古架上。從圖案來看，不易看出畫意。

題名**前程萬裡**？在台灣文字的使用習慣，**里**字不會寫成裡面的**裡**，也不會是這裏那裏的**裏**。圖文不符的前程萬里（缺萬年青、拂塵、李子，里字又寫成裡面的裡）。

鵬程萬里

鵬程萬里常用於祝福即將遠行，開創前程者的祝辭。同義辭還有鷹揚萬里、雄圖霸業、大展鴻圖等。

故事

【紅塵三俠】

紅塵三俠是紅拂女、李靖（這個李靖不是李哪吒的父親）、虯髯客的故事。

隋大司空楊素，在接待賓客的時候，常命侍者在旁服侍，有僭越皇室禮儀的嫌疑，被平民百姓的李靖當面指正。楊素聽完卻也不生氣，立即端坐與李靖談論天下大事。

在旁邊侍候的一名手執紅色拂塵的歌妓看到這一幕。在李靖退席之後，向府裡的差吏詢問李靖的住處和家世排行。當晚李靖在家中睡覺，忽然聽到門外有人扣門。

「誰？」

「大司空府裡侍者，紅拂女。」

「深夜過府，做什麼？」

「讓我進門再告訴你。」

李靖的家裡，擺著簡單的桌椅，一男一女面對而坐。

「君子氣度不凡，見識有別常人。奴在大司空家中擔任歌妓多時，來來往往號稱英雄豪傑的人看多了，但君子與眾不同。妾身願托絲羅於喬木，望君子不棄。」

李靖又驚又喜。驚的是大司空何等人也，怎可能讓一名侍妾私自出奔而不追？

「君子勿用猜疑，大司空對奴一班小人不會計較的。每天進進出出的家奴，豈止三、五十名，他不會追捕奴家回去的。」

李靖等了幾天，都不見外頭有什麼風聲，但也覺得此處不可久留，就帶著紅拂女離開家裡，遠走他鄉。他的目標是山西太原。

李靖跟紅拂女來到一間客棧歇息。李靖在刷馬，紅拂女在梳理垂地的長髮。忽然間有一名粗獷的虯髯（卷曲的紅鬍子）大漢盯著紅

[釋義] 以唐傳奇中的〈虯髯客傳〉，做為鷹揚萬里、鴻圖大展的引言文。是寫作者的聯想。小說文史不用一字，卻是滿紙的意氣飛揚。劇中主人翁雄才大略，為自己的理想謀取機會；李靖敢向僭越的楊素直諫，紅拂女慧眼識英雄，虯髯客有義氣、有節度。捨家資幫助紅拂女和李靖，去輔佐他心目中的真命天子。自己退出中原，不與之爭奪天下。如此胸襟，才是讓人敬佩的英雄俠客之舉。

拂女直看。李靖發現了感到不悅，走到一旁拿起寶劍，準備向那人質問，紅拂女看到李靖的舉動向他搖手示意，意思是叫他不要輕舉妄動。李靖把劍放下又回去刷馬。紅拂女不慌不忙繼續她的動作，把長髮梳理好了，才走出門外，向那名壯漢打招呼：

「壯士貴姓？」

「姓張。」

「妾也姓張，同宗，合是妹妹了。」紅拂女便以兄弟之禮向那壯漢問候。

「小妹排行第幾？」

「第三，那兄弟呢？」

「最長的。今天幸逢一妹。哈哈哈！」

紅拂女遠遠的叫喚一聲：

「李郎，過來見三兄。」

虯髯大漢看到李靖過來，立刻施禮回拜。三人相邀圍在一起坐下。一旁的鍋子已經滾了，冒出蒸氣。虯髯客問：

「鍋子裡煮的是什麼？」

「羊肉，差不多也熟了。」

「好餓哦。」

李靖拿出街上買來的胡餅。虯髯客從腰間抽出匕首，切開羊肉，三人一起吃了。

虯髯客與紅拂女就好像真正的親兄妹一樣的交談著。

「李靖為什麼能配得上妹妹如此佳人？」

「李靖雖然貧窮，但也是個有遠志的英雄，別人問這個，妹子不會回答，兄長您這麼問了，當妹妹的自然不敢隱瞞。」

虯髯客又到隔壁打了酒回來一起喝，虯髯客問紅拂女。

「我有下酒菜，李郎能一起吃嗎？」

紅拂／潘麗水原作／嘉義春秋武廟（已重畫）

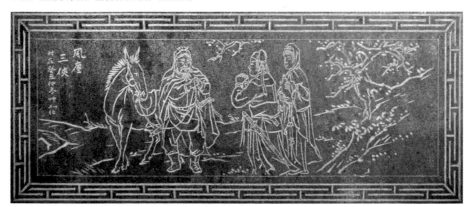

風塵三俠／蔡草如畫稿／石雕／彰化縣城隍廟

紅拂女回答，不敢。虯髯客打開一個

皮革縫製的包包，從裡頭取出一顆人頭，又拿出一副心肝，用匕首切著心肝吃。然後對紅拂女說：「這個人惡貫滿盈，誠為天下的負心人，我找了他十年，今天才把他除掉，我終於能放下重擔了。」說完話的虯髯客，臉色好像放鬆了不少，不像剛進來時的嚴肅。接著他又說：「我看李郎氣宇軒昂，真正是個大丈夫，同時我還聽說太原有異人？可是我看山西一地只有一道紫氣，其他的都只能算是將相之才而已。」

虯髯客和紅拂女又聊起山西太原李世民一事，問李靖能不能引見。李靖說他認識劉文進，可以請文進幫忙。

虯髯客向李靖與紅拂女相約汾陽橋見面，說完虯髯客上了驢子離開。李靖看到虯髯客的行動快如閃電，才一眨眼就消失眼前。兩人驚訝的四目相望，久久無法開口說話。

虯髯客和李世民見過之後，對李世民的威儀氣度無不欽服，就把家業全給了李靖夫婦。臨別之前，告訴紅拂女和李靖，中原已有真主，李郎日後必是一介名臣。能助真主開疆闢土，建功立業，鴻圖大展自是指日可期。愚兄也將遠行，十年後，當東南數千里外有異事，就是我鷹揚萬里的時候，一妹可和李郎瀝酒，朝東南相賀。

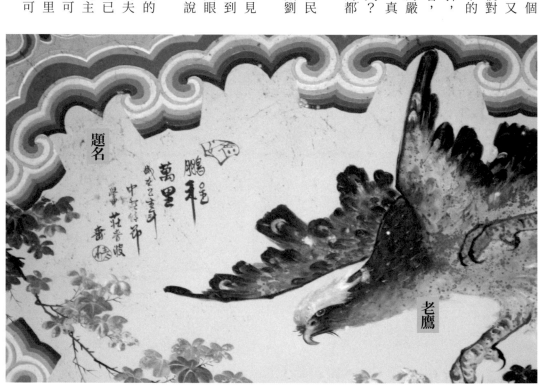

題名

鵬程
萬里
歲次乙亥年
中秋佳節
學甲莊春波

老鷹

鵬程萬里／莊春波畫／雲林台西五條港安西府
繪於天花版上的大型油畫

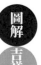
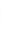

圖解
吉祥物

題名
鵬程萬里／歲次乙亥年
1995 中秋佳節／學甲莊
春波畫。

老鷹
畫面中的老鷹占了最大的面積。振翅飛翔，雙腳鷹爪做勢，好像看到獵物，準備撲擊一般。

以老鷹加松樹，或老鷹站在石頭上的作品，在廟裡偶而可見。

民間以鷹做為英雄的「英」同音字使用。

搭配其他動物或花卉禽鳥，當成吉祥話（畫）。

石雕、木雕、剪黏、彩繪都有它的蹤跡。

坊間另一說，說是如果在廟裡（有的說是佛寺）雕飾彩繪有老鷹的圖像，麻雀比較不敢飛到廟裡築巢。只不過時代在進步，連鳥也跟著學會識別真假了？麻雀除了會吃稻米雜糧之外，也會吃蟲。會吃當然就會拉屎，宮廟是神聖的殿堂，有鳥在裡面方便，多少有損殿宇莊嚴。靠近郊區的廟宇，有的乾脆加裝珠簾或網子，阻止鳥兒登堂入室，在神明的家裡放肆。

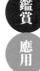

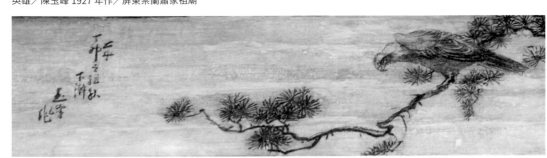

一擊還千里，更愛凌風不受呼／台南左鎮北極殿

英雄獨立／雲林西螺老大媽廣福宮

英雄獨立／台北市大龍峒保安宮

英雄獨立／雲林虎尾德興宮

英雄／陳玉峰 1927 年作／屏東崇蘭蕭家祖廟

鷹等於英，松樹在台語來說也有雄的諧音。若再加上鷹的形像又有大鵬鳥的意像，有的就以莊子的逍遙所說：「北冥有魚，其名為鯤。鯤之大，不知其幾千里也；化而為鳥，其名為鵬。鵬之大，不知幾千里也；怒而飛，其翼若垂天之雲。」將鵬程萬里鷹揚千里做為期許祝福的話在使用。早期民間商店或公司行號開幕時節，有書寫鴻圖大展，駿業鴻圖等等吉祥話當匾額做為賀禮的風俗。

連科及第

科舉，古代封建制度選拔人才制度；一路連科和路路連科，或者是連科及第都有同樣的意思。意思是希望只要開始參加考試，就能通過各級測驗拿到及格的（成績）身份。

如果是第一次考試，用金榜題名也很適合。進階到第二級時，可用一路連科，預祝考生繼續榮榮登金榜。

故事

【白狐報恩包公連科及第】

包公的老師甯公，看到包員外對包公功名前程一事，完全沒有一絲期望與用心，不想與他多費唇舌相勸於他。乾脆將包公的前程一事攬在自身。甯公對包大公子（包公的長兄包山）說：這次你們不送考，我可要替你們送了。包山去向父親說反話，告訴他說：這不過是先生要顯一顯他的本領罷了，不如讓三黑去他一次，如果不中，先生也就死心。如果三黑能連科及第光耀門楣，也是父親您的光榮。這番話說得包老員外無話可應，終於不再堅持己見。

考期一近，所有事務都由包山張羅。但是甯公卻跟包山說：雖然都是大公子全力周全，可是所有的事情，還是要往老先生身上推，這樣子才會圓滿。

包公入考場筆若飛龍字字珠璣。揭曉時間到了。天還沒亮就聽到一陣喧譁。包員外一聽包公中了鄉魁，驚得叫出聲來。老夫中計了，被你們騙了。甯公看自己的學生前途無可限量，覺得包公將來必有一番作為，也就不去理會包老員外的片言隻語。

包公帶著書僮包興與啟程進京赴考。曉行夜宿，這天趕著路程錯過歇腳的客店，日落時分將近卻仍未看到市集村落，主僕雙人免不了著急起來。這包興自小在包老員外家長大，伶俐無比，又忠貞護主，有時還能替主人分憂解勞。包大爺特別命他隨三弟包公進京趕考，有他包興相伴，包大爺自是安心不少。包興雖與包公名為主僕，包公卻也視同弟

兄對待。

如今兩人來到一處荒郊，包公已經力乏，包興機伶告訴主人包公說：

「公子，您在這裡歇著，我再到前面看看有無人家可以借宿，再不然也先找個東西回來給三爺止渴解飢。」包公應了一切小心就是。

包興往前尋找救星。走了不久忽然看到兩個跟自己一樣也是奴才打扮的路人。他遠遠就聽到那兩人的談話。一個說：「要到哪裡找什麼道法高強的捉妖拿鬼？」一個應說：「老爺說是夫人作夢夢到仙人指示，只要今天日落申時，往村北尋找，自有貴人……」

包興聽著，心中一亮，趕忙迎上前去向兩人詢問。幾經對答才知道他們家的小姐自去年開始患了瘋症，請了多少醫生找了多少和尚道士驅魔捉鬼還是治不好小姐的病。包興也不管三七二十一，反正能讓主人渡個一宿之急，剩下的見機行事再說。包興又特別叮嚀：「等一下見到少年相公時，一定要誠心以禮相請，他越多不懂，您們越要殷勤求救。只要能把他請到莊院裡去，自然能除妖救人。切記，切記。」

三人來到包公對面，那兩人立時拜見包公。包公被弄到莫名其妙轉頭看著包興，包興只當不知，只好勉強應下，隨他們回府。

一進莊園，看到老員外出迎上接見。情誠意慶多方款待。包公聽了主人的訴說，心裡才知道是包興為干巧弄玄機。如今已是騎虎難下，只好隨著包興排班擺陣。

後花園中，只有包興和包公主僕兩人。包興特別叮嚀員外一家上下等人，「因為妖怪法力高強，為免傷及莊人，大家切莫偷窺家主做法，不然犯沖做煞連我家相公也無法救治，萬萬不可輕忽幾句叮嚀。」

頂下八仙桌上，供著燈座擺著道士用的牛角鈴鐺。下層有關聖帝君神像和香爐等等供品。還有一卷太上老君的道德真經。

包公看了忍不住把包興叫到跟前說：

「看書讀經我還可以，念經拜懺我可不行。到時捉不了妖，就把你當在這裡給人家做長工。我可管不了你。」

「我的三少爺，您吃也吃了，就做個樣子也行。俗話說『吃人酒禮，受人牙洗（刮洗）』。（意即吃人嘴軟拿人手短；取人錢財與人消災的意思。）明天待興仔想辦法離開就是了。有我在，安啦！」

包公坐在一旁看包興走進走出，一下了束來西走搞得煞有其事。

午夜時分，包興拿著毛筆在大張的金紙衣上胡亂塗寫，忽然間一陣清風吹來，包興

包公及第借圖天仙送子重製圖／水林七星宮七星娘娘廟

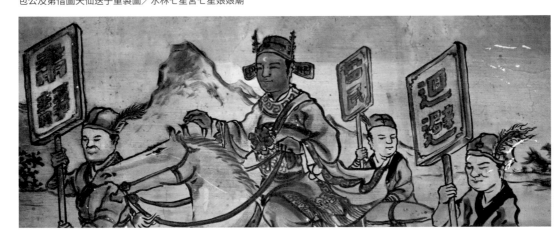

打了一陣冷顫。看到金紙衣上寫著幾字：胡搞，該打該打。嚇得叫出聲來。包公聽到起身往案桌走來。包公仗著滿腔正氣，點了三柱清香望天禱告，忠僕護主，還希望過往神明莫要見責。拜完把香插在香爐之中。包公站在案桌前沉思，剎那間自己竟然拿起筆來，又另外拿起一張金紙寫下字來。等回神之後再看，才知道原來是狐狸報恩，「此去京城赴舉，必是連科及第，恩公不必為功名擔心。」並且在文末寫上「姻緣天訂切莫辜白狐報救命之恩的心意。」

第二天，包公還在為捉妖一事擔心，就聽到員外家丁來向包公道謝。說他家小姐的病已經痊癒了，能認爹娘，舉止又恢復正常。員外問了包公有無娶親一事，說自己的女兒是包相公救下的，希望能把女兒嫁給包公。包公卻再三推辭，最好只好繼承諾，等待功名得第稟過父母才敢答應這門親事。

包公進京應試，果然如白狐說所寫，青雲得路，一路連科，高中狀元。（歷史記載包公獲得進士及第，但戲劇為揚包公美名，常以狀元及第出場，此處從戲不從史。）

一路連科、連科及第／台中潭子摘星山莊／晉江一經堂作

一隻白鷺和蓮花在一起的另個意境是一路清廉，也可以說在未得功名之前，立志求取功名，並且期許自己在獲得官職之後，能秉著清廉自持，為國家為百姓謀福。

一隻白鷺鷥　鷺鷥叼住青蛙

鷺，取音意，一路。意思是一路順利、一路平安、一路順風到達目的地。

青蛙初生之時，還沒長出腳時的名字叫蝌蚪。蝌字與科同音，常借青蛙轉喻科甲的意象。叼住蝌，咬住科舉功名的意思。

水紋、水波

常見和水有關的圖案作品。一方面是補白，一方面也是美化作品。本作以出淤泥的蓮花做為故事背景，有了水波紋更具美感和意境。

蓮

一隻白鷺和蓮花在一起，另個意境是一路清廉。

蓮花在吉瑞圖案常常出現。本身種於有水的土中。花形又美，佛教不染。花形又美，佛教中，文人稱它出淤泥而不染。也常用它做為空間和器物的裝飾圖案。

蘆葦

常見於水草作品之中。傳統藝術裡頭，只要跟功名有關的常出現蘆葦。應該和傳臚的意思有關。傳臚，舉子高中進士以上可用的傳臚，又稱臚唱。

這類祝福和期望的吉瑞圖，大都出現在宮廟和供奉文昌帝君及古早具有教育機構的孔廟等殿堂裡面。不然就是祝福考生的宴會或餞行場合。

時下許多宮廟會應社會需要，而有文昌殿的增設。功名燈讓考生和家有尚在讀書的孩子，以及準備考試的人家點燈祈禱功名通順。祈求神明保佑一路連科榮登金榜，即所謂的金榜題名。

應用的工藝部位依個人採擷所得，有用於門枕（石箱）、櫃檯腳、柱珠、壁飾飾片等石雕。屋頂的西施屋脊飾的剪黏泥塑，壁上的泥塑剪黏交趾陶或石雕作品。木雕員光，枋間通樑的彩繪等等。

一路連科／土庫順天宮

一路連科／關渡玉女宮／許連成 1984 年畫

一路連科／台南新化天壇護安宮／潘麗水 1984 年畫稿石雕

路路連科／彰化市威惠宮

路路連科／台南三山國王廟／作品位置員光

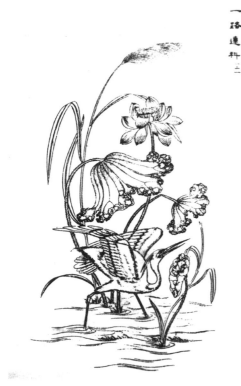

一路連科三二

一路連科／中國古代吉祥圖案
常用運在功名得第的預祝或祝賀。

二甲傳臚／新北市土城神農大帝廟
水草是螃蟹的生活環境中常見的植物，若螃蟹爬上水面就用蘆葦做為襯托的背景，螃蟹為甲殼類生物，兩隻螃蟹即有「二甲傳臚」
考取進士的象徵之意。二甲傳臚也見於斗座部位成對出現，此時就容易看到螃蟹用螯夾著水草或蘆葦。螯夾物也有傳的意境，傳
臚一詞就更為寫實了。

除了一路連與「連」同音；加上青蛙，連科及第的意境就更完整了。若加上蘆葦（「蘆」與「臚」同音），科舉時代在殿試獲得好成績有臚唱之舉（成績揭曉唱名的一種儀式）。殿試公布名次當天，皇帝在殿中宣布，由閣門（官名）承接，傳到階下，衛士齊聲傳名高呼，叫做傳臚，高中進士二甲頭名又有傳臚的榮耀。

在中國的明朝，三甲頭名也有這個榮耀，到了清朝才偏向二甲頭名才享有這份殊榮。

不管一隻兩隻三隻鷺鷥，只要是鷺鷥和蓮花同時出現，都有這樣的意思；「鷺」與「路」；「蓮」

科（一隻鷺鷥）；也可當成一路清廉的意思。還有路路連科（兩隻鷺鷥）、連科及第、三司會蓮（三隻鷺鷥）、二甲傳臚等。（狀元及第和三元及第留在後面專文探討。此處特以獲得功名的「得第」討論）

華夏文化流傳數千年，隨著人口的移動，傳遍華人聚集的國家。有的偏安一隅，有的融入在地文化，而與當地的人文地理產生互滲影響，出現了在地化的新面貌。然而不管加入多少在地元素，關於歲時節慶和生命禮俗，仍然保留中原文化的特質。宗族家庭觀念，聚落行郊聯境共祀的群居社會，長幼次序等，依然在人們的生活中被大部份的人們捍衛著。

雖然說當官不一定是前程的保障，擔任官職未必是生活的保障。但是考試得第一、金榜題名，依然在這樣的社會觀念裡代代相傳。

雖然現代建築工法已經改變，但是華麗宏偉壯觀的神明殿堂，依然有著此種讀書求官文化的位置。有時甚至連原本白壁不施的牆面，在營建包商的思，反倒有了文字的障礙。

鼓吹之下，貼滿變成另一種勸募經費的工程要項。

古代能識字的百姓不多，能識得自己的姓名，看得懂現代時計鐘錶，會搭車就已經足夠應付生活日常。但是人生願望，好話祈福的佳句，雖然看不懂文字，但是只要一講出來或畫出來，屬於同樣文化的人一聽一看就懂。以圖傳意，也變成這種文化的特色。

因此，就算不題字，人們一樣能看得懂它的意思。

晚近二、三十年來，宮廟建築裝飾卻出現一些奇特的現象──為圖設字。不寫字還勉強猜得出繪圖者的心意；題了字，卻讓人猜不出要表達的意

連耕及第？圖中一箭穿三元，瓶（又像缸或盆）中有蓮花。因此猜想可能是連科及第或連中三元的意思

連耕及第

連中三元，中國魏晉南北朝開始到大清帝國末年，施行的科舉制度中，各級獲得頭名的稱呼。鄉試頭名叫解元；會試頭名稱為會元；殿試由皇上欽點的頭名叫狀元。三級都獲得頭名，就可稱為連中三元。假如鄉試獲得解元之後未能一路連科，但後來再參加會考一樣拿到第一名（會元），接著又得到狀元，就稱為三元及第，而不是連中三元。

故事

【神話故事許夢蛟拜塔救母】

白蛇精幻化人形與許仙結成夫妻。人妖相戀已違反天理，後又水漫金山寺造成鎮江地區百姓生命財產受到嚴重損害，更是犯下殺生天條。被法海禪師封禁在雷峰塔下。

白素貞生下一個男嬰（這也是許仙最擔心的事，幸好沒生下一窩小龍），男嬰取名夢蛟，被小青扶養長大。

許夢蛟自從懂事以後，每次不乖被小青修理後，就跑到雷峰塔下向母親哭訴。可是塔裡的媽媽總是告訴他：「要認真讀書，以後考上狀元再求皇帝開金口，讓母親變成真正的人類，這樣才能把我救出來。不要哭了，你一哭我心都被你哭煩了。拜託！好不好？不要再哭了。」

幾次之後，許夢蛟不再哭了。就算受了委屈也不去找媽媽訴苦。

許夢蛟常自己一個人在書房裡讀書。老師教他的，他一學就會，還能舉一反三，樂得老師大為讚許。常跟同學們說：「你們要拿夢蛟當榜樣。」

問題來了，同學們每次都被老師拿去跟許夢蛟比，久了之後，竟然討厭起許夢蛟，本來很好的同學，也不想跟許夢蛟做朋友了。

有一天，許夢蛟模擬考的時候，故意把題目寫錯，老師責罰他。一次兩次以後，許夢蛟的成績越

[釋義] 以夢蛟拜塔救母，做為三元及第的引言文。主要還是因為故事屬於全民創作，教化的意義大於歷史的解讀。真實的科舉時代裡，想要連中三元，其實是很困難的。這不光只要會讀書，有時還有考運的因素參雜其中，更不用說靠點關係走點後門之類的人際關係。如果沒有才學加上人緣不好，也不能獲得主考官的青睞。夢蛟拜塔，寫作者特別把現代校園霸凌一事，稍微帶了一筆，希望同學能互相幫助，老師也不要凡事用成績看學生，製造學生之間的惡性競爭。

來越差，人緣卻越來越好。同學又願意跟他討論功課，不久大家的成績變好了，但許夢蛟還是維持在中上水平。不特別好，也沒特別差。

一天，同學都放學回家。老師看到許夢蛟還留在學堂，就叫夢蛟到前面來。跟他說：「你這麼做我很高興。但是這次的考試不是模擬，你要全力以赴，不能讓你娘失望。」

許夢蛟點點頭，眼眶含著淚水，沒回老師的話。

夢蛟鄉試獲得解元；赴京趕考在會試之中，又得到會元。

同儕和師長向他祝賀的時候，有人看到一個長得像鬼的怪物站在他的背後，嚇得叫出聲來。「鬼啊！」問了在場的老先生，老先生說：「聽前人說，凡是該科狀元的背後，都有魁星爺爺站在他的背後保護他，一般人是看不到的，只有陰陽眼的人才偶而看得到祂。」

老先生說：「今科狀元一定是許夢蛟。」

但是許夢蛟卻一點也不敢大意，還是認真應考。

殿試揭曉。狀元真的是許夢蛟。瓊花宴上，許夢蛟向皇上為母親討封誥。

「皇上，請求皇上賜我娘一個人身，讓她可以跟我父親一同生活在一起。」

「怎麼，你娘難道不是人嗎？」

許夢蛟拜塔救母（白蛇傳）╱2014 年台南佳里金唐殿蕭壠香送王船╱神轎上的木雕作品

「我也不知道。自從我出生懂事以後，就沒見過她。只能雷峰塔下聽到她的聲音。這個要求是我娘要我求皇上的，她說：只有狀元才能跟皇上說話，也只有皇上的金口，才能賜她獲得人身。」

「狀元，朕就賜你母親如意人身，與汝父白頭偕老。」

眾進士退班，內侍宣喊：「請駕回宮。」

夢蛟回故鄉，來到雷峰塔前，設下香案祭告天地。

（等一下！白素貞要離開雷峰塔，那雷峰塔會不會倒掉？你擔心那麼多幹嘛?!反正又不是您家的，操那個心做什麼？）

但夢蛟拜塔之後媽媽還是沒回來；因為白素貞直接上天堂去了。

許夢蛟說：沒關係，至少我知道，母親不必繼續在雷峰塔裡面，三時風、二時雨的受苦就放心了。

（奇怪，皇帝不是賜白素貞人身而已嗎？怎麼一下子連昇三級？或許是許夢蛟孝感動天的關係吧。）

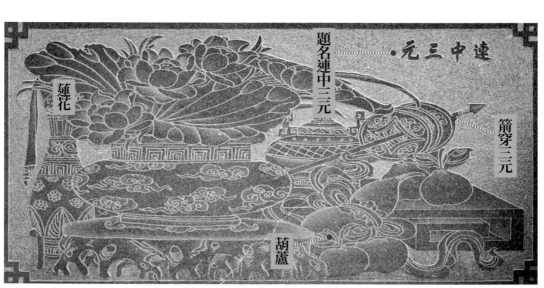

一路連科、連科及第／台中潭子摘星山莊／晉江一經堂作

一隻白鷺和蓮花在一起的另個意境是一路清廉，也可以說在未得功名之前，立志求取功名，並且期許自己在獲得官職之後，能秉著清廉自持，為國家為百姓謀福。

圖解 吉祥物

蓮花

此圖因為箭穿三箭已完備主題的意境，蓮花在這裡也算客位，雖然面積最大，但是一樣無法搶走連中三元的位置。頂多只能說蓮＝連，有引導中三元的輔助效用。

葫蘆

在此做為陪襯客位。葫蘆諧音福祿，國語、台語都一樣的意思。葫蘆肚大口小，民間也喜歡這樣的地型，說這樣比較會聚財。

箭穿三元

本圖的主題一箭穿三箭，就是連中三元。若寫成三元及第也說得過去。

題名連中三元

文字的權威性強，如果圖案複雜，題目有提綱挈領的作用。如果圖文不符，只能勉強用文字做為主題解釋。

三元及第或連中三元，在今天的社會，不算常被使用。人們反而對單一步驟的結局多了些心力，如金榜題名。這或許和當下「跑短線」的共同習慣有關吧。因此金榜題名許願牌、功名燈、文昌燈盛行於各地宮廟的偏殿配祀，這個熱勁應該只差財燈少一點點而已。如果真要放長線釣大魚，應該要把過關斬將的三元及第放在首位。早早確定志向，或許會對前途比較有幫助。

三元及第除了彩繪之外，比較常見的是近代建築裝飾風格的皮面飾物。工法有水磨沉花、內枝外葉、剔地起凸，有繁有簡，品相風格也大異其趣。

三元及第／新北市中和廣濟宮／石雕飾片
一個武生用箭射中靶心，題上三元及第。

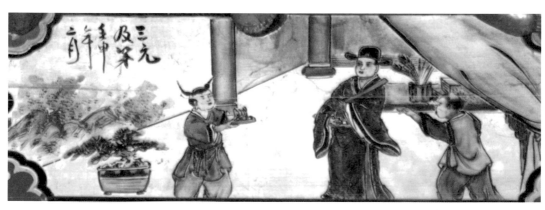

三元及第／茅港尾天后宮／彩繪
以文字表現的三元及第

有的會把連中三元隱藏在博古圖裡面，以「一箭穿三元」表現。有的在錢幣圖形上面直接刻上文字，以三元及第或連中三元等題字，來表達人們的願想。

在以前還有把各種吉祥話鑄成錢幣，如招財進寶、財源廣進、太平有象等，用於祈福厭勝隨身保命之用（類似今天的香火袋的功能），當然本題三元及第也是有的。

但隨著時代的改變，今天想找到它，只能在古董店碰碰運氣了。不過大清帝國的年號通寶，還比較普遍。如順治、康熙。賣相最好的屬乾隆＝錢隆，嘉慶＝家慶。

民間吉祥物／金蟾
民間商店擺在櫃檯上，做為招財用的吉祥物，其基座部位有各種非通行貨幣的錢幣，其中就有三元及第。

用箭射中靶心，或以箭穿過三枚銅錢，都可當成連中三元的意思。

有時畫上三種圓形的果實，也是三元及第的意思。除此之外，用其他物件穿過銅錢，一樣可以代表連中三元。至於怎樣才算最精確的圖案？個人覺得不必太過嚴苛對待，只要圖能達意也就可以了；畢竟祈福的吉瑞圖在現實生活當中，只能算是一種藝術的薰陶。如果不認真讀書，就算直接寫紙上高中狀元，也無法達成心願。

另外，把三隻鷺鷥和蓮花畫在一起，說是三司會蓮；若把蓮花排成品字形，也有三鷺品蓮（三司品廉）的意思。取義一個人志節高雅、廉潔自持的意思（引用剪黏司阜陳世仁老師的說法）。

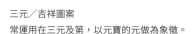
三元／吉祥圖案
常運用在三元及第，以元寶的元做為象徵。

三司會蓮／台北市大龍峒保安宮／潘坤地師父及其團隊作

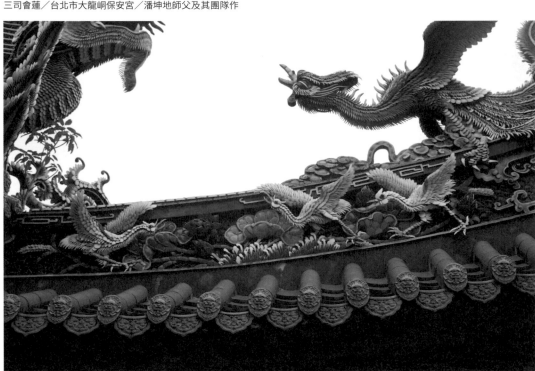

流傳民間的吉瑞圖，在一些年代較久遠的石雕、木雕、交趾陶、泥塑剪黏之類，題字的作品並不太多，有的還以博古清供圖出現，把多種物品集成同組作品裡面，有甲也有乙，有的甚至多達數種意思。但不管有幾種，只要不會被聯想成意思欠佳的都算好作品。

至於晚近常有的怪現象，把「蓮」字當成「連」，直接刻在石雕作品上面；或出現文白夾雜的情形。像「貓蝶圖」，若有落款一般會寫「耄耋」。但是偶而也見寫成「耄蝶」的情形發生。至於案例中的三鵝荷蓮、三絲荷蓮、荷蓮三思，真的就找不到合適的說法來解讀了。反而不題字還能用〈荷塘雅趣〉或〈荷池清趣〉自得其樂一番。

連中三元（連一塊都沒有）
荷葉蓮蓬可當成圓的來看；又蓮顆及蒂；蓮子在蓮房之中，解釋為連科及第，或許能說得過去。

三絲荷蓮（局部圖）只取文字做為探討之用。三絲，其意不解。荷蓮，同物異稱，兩者一般社會大眾還是能夠理解。但連成一句，就不知道是什麼意思了。

三元及第（兩字有問題）
圓雖然通用於元，但是一般還是寫元會比較容易被看得懂。至於有餘的餘，這裡也簡化成「我」的余了。

三鵝荷蓮？池塘中有蓮有鷺鷥、鸕鶿？和蘆葦。

狀元及第（魁星點斗）

【魁星爺的傳說故事】

魁星，原來是北斗七星中的第一顆星到第四顆星。以鬼字加斗成為魁字。經過歷代的演進，魁星有了人的形象。什麼時候的人？出身何處？就算是請出學富五車、才高八斗的老先生，恐怕也說不清楚。

人們只知魁星（人名）長得很醜，但到底多醜？有的說是醜到可以嚇傻皇后和皇帝，讓他們把已經被魁星拿到手的功名（榮譽）給奪回去，賞給長相俊美的考生。

不公平！的確不公平。但是人性就是那樣，喜美惡醜。再說，路遙才知馬能不能跑，相處的時間久了才能知道誰是好人誰是壞人——「路遙知馬力，日久見人心。」

魁星的臉上長滿麻子，俗話叫貓面，一生下來左腳就有殘缺。但他的父母拿他跟一般的小孩養。

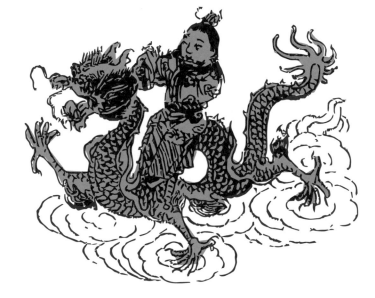

[釋義] 魁星的故事和鍾馗成神有些類似。都是說一個人因其貌不揚，被皇帝嘲諷而自盡，死後受封成神的故事。站在今天的角度，當然不合時宜，且有激化一個心靈脆弱的人，產生不好的念頭。因此在故事後面，特別加上民間故事中的地府一節，望君子細察體諒。

狀元，是指通過各個層級的考試，最後在殿試時被皇帝欽點為第一名的人；第二名稱為榜眼；第三名叫探花。頭名的就叫狀元及第。因為只有一位，也會被稱為獨占鰲頭。

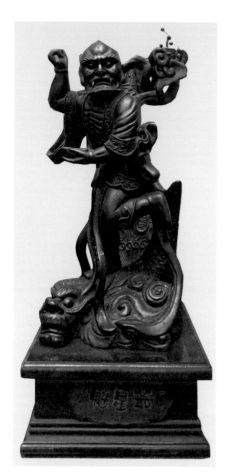

魁星爺／台北市霞海城隍廟

凡是家裡的家事、農事、兄弟照樣分配。大哥四肢健全，能一次提十斤的東西，魁星得拿三次。父母一樣要求他完成份內的事。因此從小不覺得自己與眾不同。該上學堂了，他也跟大哥先後入學。

魁星有一顆善良正義的心，雖然自己不比其他同學高大，又有些缺陷。但他樂於助人，對於比他弱的同學被欺負，他也敢站出來保護他。

日子一天一天過去，魁星跟著其他學子參加考試。經過鄉試、會試、殿試，都拿到高分。

金殿上，皇帝看過主考官呈上的前三名考卷。覺得魁星文章寫得最好，準備欽點狀元。

「頭名魁星何不展面來？」

「有罪不敢，恐冒犯聖聰天顏。」

「賜卿無罪，展面來（抬頭給朕看看）。」

魁星把頭抬高望向前方，他看到高坐在龍椅上的皇帝，皇帝也看到魁星。

「鬼啊！主考官是誰？竟然選個奇醜無比的舉子來敗壞我朝威儀。來人，速將此人趕出午門之外，從此不得參加寡人的大考。退班！」

魁星被趕出午門，心灰意冷。

「十載鐵硯全無用，無端金殿觸金龍，不如東海覓歸處，從今不與世人容。」

魁星茫茫杳杳亂走，走到東海望著無邊的海面。日出束海又何妨，指日高升於吾元。

有何用。想到這裡，魁星一拐一拐的走向海去。幾個浪潮之後魁星消失了。

一隻大鰲（一說大黿、鼇）將魁星駝上天庭。玉帝憐他才華滿腹又有正義感，特別封他為大魁星君，又號大魁夫子，專職保護天下舉子；並且賜祂可欽點狀元之職，只要是祂認可的舉子，一經魁星爺點頭，就可名列前茅，奪得狀元的榮耀。

可是玉帝仍然要魁星到地府，向十殿閻君報到：「天有好生之德。身體髮膚受之父母，為人子者，豈可因為一時的挫折就心生短念。雖然汝魁星有正義感又具滿腹才華，但是依然不能因為受了玉旨的封賜，就因此不知陰陽果報的玄機。」

玉帝命太白金星送魁星入地府，接受閻

君按罪受罰，等刑滿之後，再回天庭就職。玉帝希望魁星爺經此一難，能用自身的經歷，將身說法。日後除了保護讀書人之外，也能勸化眾舉子，莫要受人嘲諷就萌生短念，走短路、尋短見。

魁星爺到了森羅殿中，十殿閻君運用神通，讓魁星在一刻十五分鐘之內，將其刑責一次了結。魁星爺受刑之後，對自己所為深感愧疚，並且永銘於心。

「感謝閻君垂憐，小神知道玉帝天恩浩盪，慈悲渡世的精神了。感謝十大閻羅天子便宜行事，讓魁星可以及早入世，保護眾舉子。」

「夫子能夠體會玉帝之心，實是萬幸。一切靠魁星自己了。」

「感謝眾閻君慈悲，告辭，告辭。請留步，請留步。」

民間信仰中的魁星爺，千秋聖誕是農曆七月初七，那天也是七娘媽的生日。百姓拜七星娘娘，讀書人拜魁星爺。

有此一說，想要考運亨通、一路連科的人，在這天拜魁星爺就會如意。不過又有一說，文曲星投胎轉世為魁星……

魁星是北斗七星中的第四顆星天權，也就是杓柄和斗的連接那顆。另外奎宿也有人說是魁星；但有人說兩者不同。說奎宿是西方七宿之一（西方白虎星宿，奎宿代表虎尾──奎木狼），為避諱而把魁改為奎。為文者只能淺淺略述，何者為是？還是留給諸君定音。

在台灣有些地方有供奉五文昌，即文昌帝君、大魁夫子（魁星爺）、朱衣夫子、關聖帝君、孚佑帝君（呂洞賓呂仙祖）。

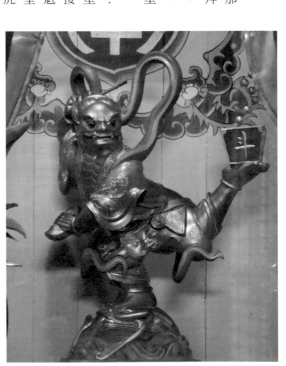

大魁夫子／台北市萬華龍山寺

魁星爺／苗栗文昌廟

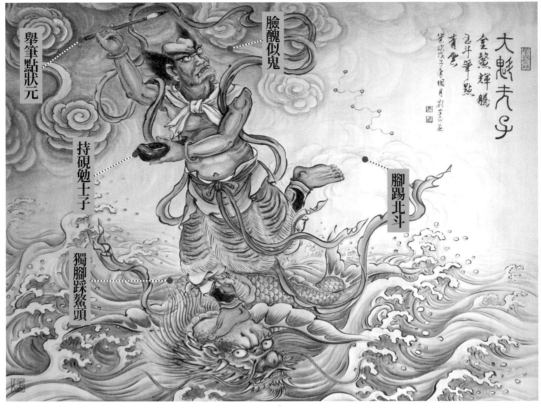

大魁夫子（魁星踢斗）／
家正 2008 年畫／
雲林虎尾持法媽祖宮

（圖中文字）
大魁夫子　金鰲輝騰

舉筆點狀元
臉醜似鬼
持硯勉士子
獨腳踩鰲頭
腳踢北斗

圖解　吉祥物

舉筆點狀元

「提筆寫文章，代代狀元郎」，這是民間扮仙戲中的念白。

臉醜似鬼

魁星的形象是從文字去創造出來的。從鬼字加上斗，所以畫了一個醜陋的男子；再加上獨腳站立於鰲頭的形象，就是魁星爺。

魁星爺和筆硯有直接性的連結，因此常常出現在魁星爺圖中。有時魁星踢斗也會說成點斗。點字，用筆或用腳，都有典雅的妙趣。

獨腳踩鰲頭

意指獨占鰲頭。狀元只有一人，狀元更是所有得第者的頭一名，所以獨站於鰲頭之上，特指狀元。

持硯勉士子

有些魁星圖會讓祂拿元寶，但用硯台更符合士子的身分。古代文房四寶筆墨紙硯，在這裡就出現兩種了。

腳踢北斗

民間吉瑞圖和符咒上的北斗，有時會以這種形狀表現，不見得一定是像斗杓那樣才叫北斗七星。鬼字本身一邊成勾挑狀，因此在塑造魁星時，就把魁星的另一隻腳畫成踢斗的樣子。

台灣廢除聯考，推行國民義務教育，從六年、九年，到十二年的高中職業務教育。原本國小上初中要考試，後來改了。再後來連高中也不必參加聯考，可是分級考試還是留了下來了。社會精英教育，一直都在。各級公家用人也是用考試任用，俗稱公職考試。再則，某些大型公司管理幹部，也是比照公職徵才召募，以考試成績做為任用的參考標準。

「狀元及第」、「獨占鰲頭」，雖然常見在民間慶典的康樂節目中，透過司儀或主持人口中講出來，做為祝福大家的吉祥話。然在民間，原只是文人士子互相祝福，或是師長對子弟的勉勵。用來當做廟宇的裝飾圖案也偶而可見，在老一點的廟裡則常見以「董永皇都市仙女送孩兒」表示。此外，樑枋彩繪、石雕，民間習俗祈福用的符紙和掛軸（魁星踢斗圖），或更早以前還有做為銅錢樣子的花錢。

魁星踢斗、獨占鰲頭／台北故宮博物院／玉石和珊瑚製成的國寶（筆者重新製圖）

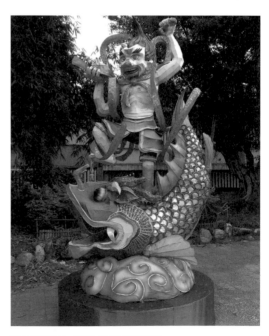

傳統布袋戲的魁星爺，上場是用跳的，表示他獨腳站立，是最受歡迎的性格男子。

獨占鰲頭花燈／新北市三重區先嗇宮

五子登科狀元及第錢，這種錢幣雖然不能流通，但是民間有用它來當做祈福隨身保。

魁星祈福卡／台北孔子廟

魁星爺隨身銅牌，台北市古玩藝出品店購得，古早花仔錢。

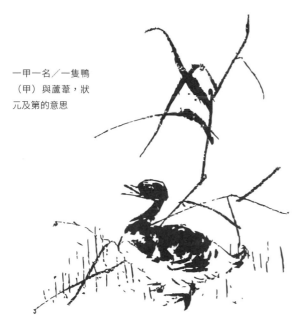

一甲一名／一隻鴨（甲）與蘆葦，狀元及第的意思

吉祥　同門

狀元畢竟只有一名，但在競爭激烈的團體，除了第一名外，其他的都算落第。這也是獨占鰲頭那麼受歡迎的原因。

但在日常生活中，能有一口飯吃，互相照顧，相以扶持，還是大多數人的心腸。沒有一甲，至少二甲也不錯，三甲也是入圍的資格。有人就會有比較，如何把排他性強的比較，變成良性的砥礪，也許能讓這個互助合作的社會（或稱團隊），多些溫暖，多些人情。

不管怎麼說，自立自強，又能彼此互相幫忙，會不會讓心情比較好過一點。

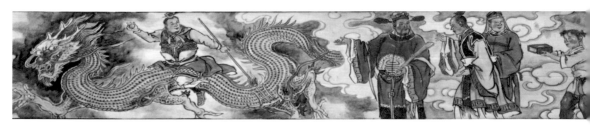

狀元及第／彰化元清觀／廖慶章 2011 年畫
騎著龍的太子，題名狀元及第。

鯉躍龍門

【鐵杵成針──李白的故事】

鯉躍龍門不像獨占鰲頭那麼具有排他性，只要成績達到一個標準，就能改頭換面。譬如古早的科舉制度，除了一甲三名狀元、榜眼、探花之外，二甲及第的都還有機會得到一份榮耀，也有機會踏上仕途之路。

但在這之前，必須三更燈火五更雞的勤讀詩書。在台灣的教科書裡，曾介紹過一篇李白的故事，說他雖然很聰明，但是卻坐不住。三不五時就要跑出學堂四處逛逛，欣賞一下外面的鳥語花香。

有一天他看到一個老婆婆在路邊，拿著一條鐵棒在磨刀石上磨著。李白好奇的問：「阿婆，您磨這根鐵杵做什麼？」

「我要把它磨成繡花針。」

聽到這樣的回答，差點沒讓李白笑倒在地上打滾。「阿婆，不會吧?!那麼粗的一根鐵杵，要磨多

鯉躍龍門（又作鯉魚跳龍門），是古代中國的民間傳說。鯉躍龍門常用在鼓勵人家專心一志學習事物，在古代更是以科舉功名做為改換門楣的途徑之一。但那也是有錢人家和仕紳子弟才有的權利，一般人只能漁、農、工、商，謀個成家立業、綿延宗族而已，不過對於鯉躍龍門一事，卻仍然在許多家庭裡面略有寄望。

[釋義] 借中國民間故事鐵杵磨成繡花針的故事，引言鯉躍龍門這句吉祥話。所謂勤能補拙，也是西方科學家說的，一分天才還要九十九分的努力，才能激發天賦。詩仙李白的仕途不佳，但他的作品卻是到了今天還流傳於世。這可能也是李先生在世的時候，沒想到的事吧。

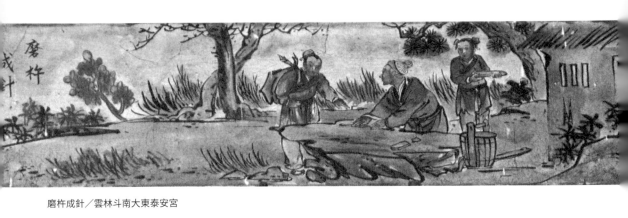

磨杵成針／雲林斗南大東泰安宮

久才能磨成一支細細的繡花針？」

「怎麼不行。只要我有恆心一直磨下去，有一天就能磨成一支繡花針。」

「阿婆，就算可以，恐怕阿婆您也……」說到這裡，李白忽然間停了下來。

「呵呵呵，囝仔兒，您是講我那麼老了，再磨，能磨多久是吧？我死了，我的女兒，我的孫子他們可以接著磨啊。」

「那不就像是愚公移山一樣？！」

「可不是嗎？就像你們讀書也是一樣的道理，只要有心，找到方法認真學習，總有一天也能『鯉躍龍門』出人頭地嘛。」

李白聽完之後，沒再回答阿婆的話，低著頭，回頭望著學堂。遠處的學堂中，傳來同學們吟哦文章之聲：「學而時習之，不亦說乎。」

（說＝在此解釋為悅）

李白忽然間跟婆婆說：「阿婆，感謝您的開導，我知道了。」

說完李白就趕回學堂去，從此認真讀書。後來才華洋溢名滿長安，連唐明皇都喜歡他的才華。

嗯，不過鯉魚是跳過龍門了，但是李白後來才知道，原來那些比他更早躍過龍門的人，卻沒他想像的那麼單純。

李白文才名傳千年，他的仕途卻不怎麼平順。後來還因為受到別人牽連，差點沒命，幸

虧郭子儀幫忙才逃過一死。後來被赦免了，之後投奔族叔李陽冰，在六十一歲過世。

戲曲小說筆下，說他是撈月落水歸天，神話故事則說，他是天上的太白金星投胎轉世而生。

雖然李白仕途不順，說話的人在此只是替李白的際遇輕聲一嘆。當然身而為人，再怎樣不堪，也要用心活他一遭。覺得對的就堅持，那些讓眉頭皺一下的事情，多點心思去想想值不值得做？如果損人又不利己，倒也勿逞一時之快去稱英雄。最好是細察一番，看看那是龍門還是恐龍門，然後再想想，值不值得削尖了頭去鑽它一鑽。

龍虎對看堵之龍堵／嘉義朴子龍樹亭／泥塑作品
以鯉躍龍門的意象表現

本境黃生印 叩謝

門禹

禹門

龍

鯉魚倒翻身

禹門

也叫龍門，相傳大禹開鑿黃河留下的。民間故事說，鯉魚跳過這裡就會變成龍。

鯉魚倒翻身

圖中鯉魚準備跳過龍門，但這個是神話故事，真實世界的生物，並不會這樣就變成龍，只是人們相信就是這樣。為人們用來比喻，激勵志氣用的吉祥話。

龍

鯉魚成功躍過禹門變成龍。從此只能是龍，而無法再蛻回魚的身分了。

鯉躍龍門雖然時常聽到，但是做為裝飾藝術，卻不易看到以文字直接表現。

可是，難道它就不存在於廟裡嗎？剛好相反。

它被吸收在以水剋火的各個部位之間。從屋頂到地面，自外牆到內殿。同樣的，各種工藝都有它的影子。

鯉躍龍門，不是只有龍門禹門出現才可以叫鯉魚跳龍門。光是牠的身形，翻身欲起，或頭部已經蛻變了，但還保留魚身的鰲魚，都可當牠是鯉躍龍門的某個階段的身影。

就好比古早府城台南的一句諺語，「有膽過虎尾溪，無膽留在府城做雜差。」敢向前途抗議的往往比保守的多一分機會。當然安份守成也是一種生命態度。

龍柱底部的鯉躍龍門／南投鳳凰寺

鯉魚吐水／台南學甲慈濟宮／下兩天的排水口美化修飾作品

鯉魚托木／台南市五帝廟

鯉躍龍門之勢／雲林古坑嘉興宮／剪黏葉明吉團隊製作

用鯉魚做為吉祥話的還有九鯉化龍。九鯉化龍，有一條已經躍過禹門成龍了，緊跟在後的頭也長出了角，這種意境有著眾人一心的意境，每個人都向最高的理想邁進，勇往直前。

畫上九條鯉魚則是九如圖，有長長久久都如意的意思。民間認為有水代表有錢的意思，台語稱錢水。從龍到鰲到魚，都有吉祥如意的意含。古代雙鯉圖（鯉魚圖）又是信的意思，和遠方的人互通音訊叫魚雁往返。而民間的太極圖也用兩條魚來表現。

水，能剋火。鯉魚吐水，和遠方的人互通音訊叫魚雁往返。

九鯉化龍／台北市大龍峒保安宮

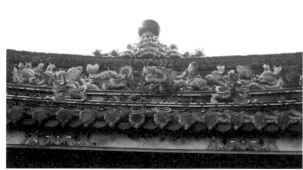

中間有龍，表示鯉已經躍過禹門成龍了，緊跟在後的頭也長出了角。這種意境有著眾志一心的味道，每個人都向最高的理想邁進，勇往直前。

二甲傳臚

故事

【蘇東坡話老鼠】

蘇東坡參加科考，主考官歐陽修看到文章寫得很好，想給他第一名，但又怕是自己的學生曾鞏所寫，為了避嫌把該卷列為第二。等到打開彌封（把考生名字蓋起來，不讓主考官看到）之後，才發現第一名還是曾鞏。蘇東坡命裡該是第二名嗎？不然怎麼連主考官都刻意要避嫌，最後仍是選上自己的學生的卷子，讓心頭所屬第一名的文章（主人）變成第二？

第一名的要靠些運氣，但第二名卻要靠自己的實力。讀史，讓人又有新的體會。

話說蘇東坡除了有知名的〈杞菊賦〉外，還有一篇賦鼠的文章。

蘇東坡半夜坐在床沿，聽到老鼠的叫聲。他拍著床發出聲響，那老鼠的聲音就停止不叫。但一會兒又有聲音傳出。東坡讓童子去點燭來看，童子自言自語：「裡面有隻死老鼠，是剛剛發出聲音的那隻嗎？還是老鼠忽然間死的，剛剛又是什麼聲

說：「有個袋子在角落裡，聲音從袋子發出來的。」童子移動燭燈探看，好像對主人說話，又像自言自語：

傳臚，又稱臚唱。即科舉時代及格的士子，排班在金殿，等待皇帝宣布名次，再由閣門承接傳到階下，然後由衛士齊聲傳名高呼唱名。一甲三名狀元、榜眼、探花，每個都連唱三次，二甲頭名（代表其他人如二甲某某等若干名，賜進士出身）。明朝唱到三甲頭名（代表某某等若干人，賜同進士出身）；清朝改為二甲，三甲不再臚列。

[釋義]〈東坡賦鼠〉也叫〈黠鼠賦〉。相傳是蘇軾十一歲時寫的，但有人說不是。應該是他經歷宦海浮沉，看到人性險惡，才有感而發出這篇文章。不管怎樣，二甲傳臚或狀元及第，在官場上並無太大意義。實力加上機運，才能在仕途上做點事情。選對邊？不一定永遠都是上風的人。俗語話「三十年河東，三十年河西」，風水輪流轉。如何在變幻莫測的世局中，做出一點福民利己（家庭）的事情，或許才是某些人想要堅持的。

音？難不成是鬼？」

童子把袋子翻倒出來，忽然間老鼠掉在地上之後就快速逃走了；就算身手再好的人，也捉不到牠。

蘇子嘆氣說：「奇了，老鼠巧黠，跑到袋了裡面。出不來又咬不破袋子，只好發出聲音引人注意。然後又裝死，讓人打開袋子好借機逃走。像這腦袋真的不輸人啊！『人能搏龍伏蛟，登龜狩麟，讓萬物為人們驅使』；可是遇到這樣鼠輩，還是被牠騙了。」

蘇東坡坐著，閉起眼假寐，有個聲音對蘇說：

「你啊，只知道多學而已。望道，卻不見道。自己不專心，又容易受到外界干擾、左右。所以一隻老鼠發出聲音，就能讓你替牠改變環境，是你自己幫他逃走啊。人們能在打破千金價值的碧玉時，能心不驚意不動。可是打破一個瓦罐，卻失聲尖叫；人能搏龍不慌，但是看到蜂和蠍子，又神慌意亂。這就是不專一的結果，這些都是你自己說過的話，難道自己都忘了？」

東坡先生想到這裡，忍不住笑到彎腰；東坡先生讓童子拿來紙筆，就著燭光把〈黠鼠賦〉寫下來。

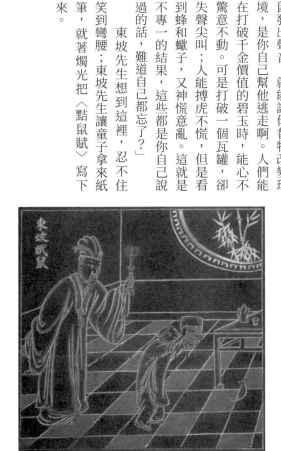

東坡賦鼠／台北市萬華青山宮後殿／石雕飾片

細葉與螃蟹

細長的葉子喻蘆葦，被螃蟹以腳勾住，也可引伸為傳的意思。傳蘆諧音傳臚。

兩隻螃蟹

兩隻螃蟹叫二甲，與蘆葦在一起，也叫二甲傳臚。

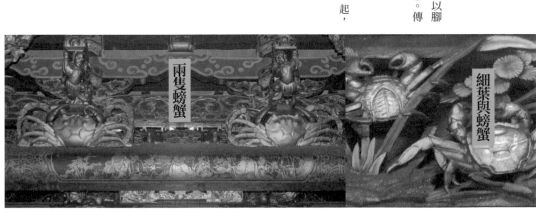

兩隻螃蟹

細葉與螃蟹

二甲傳臚／新竹城隍廟／木雕斗抱
兩隻螃蟹叫二甲，也叫二甲傳臚。

二甲傳臚，雖然民間廟宇裝飾圖案，常見以兩隻螃蟹並列或對看表示。但是除了螃蟹以外，還有其他甲殼動物，像蝦子、鴨、青蛙（幼兒未長四肢之前叫蝌蚪，取諧音）等都有科甲功名的意思。

以上述的水族或禽鳥入圖傳意，在石雕、木雕、剪黏、泥塑作品，從屋頂到地上的柱珠，再到龍柱、木棟架的斗座彎栱，都可能出現。

有時會以水象剋火的意象，出現於水族戲文之內。但那種附會於其他典故的作品，較少被單獨解釋。若用在鄉土導覽，對小朋友來說，倒是個不錯的題材。從民間藝術認識動物和水產食材，還算實用。

龍柱底部的科甲水族／台北市孔廟

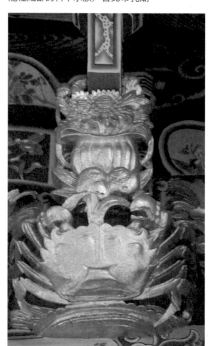
科甲斗抱／台北市萬華青山宮

民俗慶典中拜拜的蟳蟹美食　　柱珠上的螃蟹圖／台北市大龍峒保安宮

水車堵邊框的修飾──螃蟹／台北市大龍峒保安宮

除了二甲傳臚被傳誦之外，墨魚和章魚等在面臨危險時，會噴出黑色的汁液，好讓自己順利脫逃，也被形容一個人有學問，肚子裡有墨水的比喻。

蘆葦引申到吉祥話裡邊，蘆等於臚唱。水草稱為水藻，藻早同音，藻臚蘆＝要早入圍。另外，「雁塔題名」喻進士及第、「杏林春燕」喻殿試及第，也都有金榜題名之意。

並不是每個人都能像姜太公一樣，八十歲了還能替武王征朝歌打敗紂王走老運。也不是每個有才有德的人都有甘羅少年得志的機運。然而像甘羅年紀輕輕就過世，姜太公能活到老來依然健壯。人物的機遇要怎麼說呢？在寫作者的想法來說，健康的身體才是一切的基礎。認真做該做的事，至於命運機緣，還是留給老天去安排。

官上加官／吉祥圖案
歸於加官一類之圖案

杏林春燕，杏花開在二月，往往是科舉時代的「殿試」期間，所以杏花也有「及第花」的另稱。

蟹行無妨／2006年螺陽迎太平／柯煥章畫作（民宅拍攝）

疑案 MYSTERY

在中國宋朝時，皇帝為了體恤一些考不上的老秀才，特別恩賜集合一些年紀大的考生，給他們再考一次恩科。考上的就列在五甲或六甲之榜上，頭名就算是臚唱，也是名義上的鼓勵。對實質的報效朝廷，已經沒多大意義。但晚近新建的公廟裡，除了二甲傳臚之外，也出現五甲傳臚的作品。這就叫人想不出，是製圖者用心良苦，還是不小心筆誤了。

五甲傳臚／石雕｜上面真的有五隻螃蟹

故事

喜上眉梢，也可以題為喜上梅梢。以喜鵲在梅花枝頭或停或飛取意。喜鵲上梅梢，簡化成一句喜上梅梢，可用來道賀，也可以用在形容人逢喜事精神爽時的表情——喜上眉梢。

【團圓——鍾景期與葛明霞的故事】

新郎鍾景期與新娘葛明霞（翁某對，俗寫尪某對），對於看過民間慶典酬神戲的朋友，應該都不陌生。特別是出場念出的對白，更是人人琅琅上口。

「久旱逢甘霖，他鄉遇故知，洞房花燭夜，金榜題名時。」（甘霖也有念成甘雨）

這對男女主角的故事背景，設定在唐朝安史之亂唐明皇西行，張巡、許遠死守睢陽一節前後。

舉子鍾景期在等待放榜之間於街上閒逛，無意中闖進一戶官家宅院花園，看到女主角葛明霞，生得貌比嫦娥下凡，西施重生一般。但匆匆一眼，那個小姐就離開花園而去，遺留一條汗巾在地。鍾景期發現拾了起來細看，上頭竟然有娟秀的字句。仔細品賞才隱隱猜出，原來是個待字閨中未出閣的女子的心事。第二天，鍾景期把題了序文的手絹帶去

花園，想要尋覓佳人芳蹤，一來還物，二來也想看看有無良緣可遇。

兩人經過葛明霞的丫頭往來遞送，以絲絹為聘，就等媒人替兩人牽成美滿姻緣。誰又知道陰錯陽差，居然讓鍾景期遇上楊貴妃的姐姐虢國夫人，沒錯，就是楊貴妃的姐姐。

鍾景期在夫人家一連待了幾天。此刻皇城內外卻全在找這個狀元郎，殊不知狀元郎跑到了皇帝的家。幸好虢國夫人教給鍾景期妙計一著，又通了消息給楊貴妃、高力士等人幫忙掩護。

鍾景期回答皇帝的詢問，狀元郎為何消失了幾天不見人啊？

「嗯，草民誤入仙境被神仙救了，幸好皇恩浩蕩，託萬歲之福，才讓草民返回皇城的。」

[釋義] 扮仙戲中的翁某對俗稱團圓。人生四大喜事，苦旱祈雨到，他鄉遇故知，洞房花燭夜，金榜題名時，都是會讓人打從心底歡喜出來的好事、喜事。為文者特別選這節大家有點熟卻又不太熟的故事，當成喜上梅梢的引言，希望各位看官會喜歡。

「卿家已是寡人的棟樑，不用再自謙草民了。」

賜愛卿瓊林宴，並賜誇官三天。等返鄉祭祖，事畢返來就職。」

鍾景期返鄉遊街完畢，前往葛明霞家（葛明霞的父親葛太古，因和李白喝酒，兩人酒醉得罪當紅的安祿山，被貶官外放），鍾景期看到家戶冷落無人，問了旁人才知緣由。氣不過寫了一封奏摺上去。結果奏章被李林甫曲意告了一狀，把鍾景期謫降陝西州石泉堡司戶。

鍾景期、葛明霞這對鴛鴦一南一北，更是離得越遠了。

鍾景期赴任貶所中途，遇到大老虎威脅性命，幸好被雷萬春所救。雷萬春的哥哥是唐明皇御前樂師雷海青；雷海清入宮，把女兒雷天然留給弟弟照顧。雷萬春看鍾景期相貌堂堂，又忠貞剛直，想到侄女雷天然還未婚配，有意把姪女許配給他。可是鍾景期心裡只有葛明霞一人，再三以已和葛明霞婚配，不敢再娶他人推辭。最後在雷萬春百般誠懇之下，勉強接受了。且把夫人正位留給葛明霞，雷天然願為偏房。

雷萬春完成侄女的親事之後，和鍾景期夫妻分手，到長安皇城尋找哥哥雷海清。南霽雲和張巡原為故交，聽到張巡近京面聖，想就近見面。沒想到得知張巡又到睢陽鎮守去了。雷萬春和南霽雲一同見過雷海清之後，再折往睢陽城。兩人協助張巡守睢

陽。

葛明霞隨著父親葛太古赴任。安祿山造反招降葛太古，葛太古不依，反罵安祿山一頓，被關入大牢。葛明霞獲得消息，與丫頭商量逃難而去。幾翻波折被雷萬春的部下，當奸細捉到營下。

雷萬春問清葛明霞身分，原來是侄女兒的丈夫鍾景期，未過門的原配夫人。於是寫了一張路引給葛明霞，勸葛回京安身，等待天下太平再做打算。

睢陽城破。張巡、許遠、雷萬春、南霽雲等人死節赴義。連雷海清也不辱樂師志節，碎琴罵賊，被安祿山斬首。

安史之亂結束，鍾景期、葛明霞兩人受皇上的賜婚；由高力士和李白，一個當媒人，一個當送嫁的欽差。高力士這時忍不住說：「李學士，這下不會再叫我替您脫靴子吧？」

「公公，那是我醉後狂放，不要介意。」

「咱若介意今天就不說了，呵，喝酒，喝酒，喝這對喜上眉梢的新人一杯喜酒。」

鍾景期、葛明霞這對夫妻才算真正的團圓。這就難怪，喜鵲連著幾天都在梅枝上吵個不停。

金榜洞房花燭／嘉義朴子石碼宮／案桌木雕

奕宛然布袋戲團，扮仙戲中的翁某對。

喜上眉梢／隔扇彩繪／簡宏霖 2018 年作／台南市五帝廟

喜上眉梢／員光木雕／雲林土庫順天宮

喜鵲

民間藝術中的喜鵲，與現實中的喜鵲略有差異。

梅花

梅和梅花在這裡是主題，也可以是背景。

題名「喜上眉梢」

一般而言，畫師對畫作的題名，比其他工藝還嚴謹一些。有些畫師在學成之後還會繼續精進，擴大閱讀，增進學問。

這點只要針對他們的畫作一路關注下來，也能發現畫師對自己的要求，所展露出來的成績。

像棟架中的托木員光，屋頂上的規帶牌頭、水車堵、對看堵，隔扇窗櫺修飾的邊框垛心，可說是萬用的圖樣。

梅花喜鵲圖，也不止民間百姓喜愛。就連古代的皇宮貴族或文人雅士，也對這個題目鍾愛有加。故宮典藏的古董寶貝，不乏喜鵲梅花圖。玉器、磁器、書畫等都有它們出現。

喜上梅梢＝喜上眉梢，一般以鳥和盛開的梅花表現。不管是做為廟裡民宅的裝飾圖案，或是春聯用途，乃至生活器具用品都有它們的影像。

052

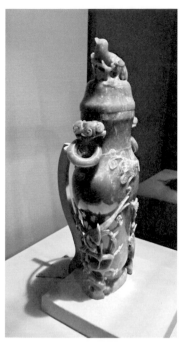

翡翠雕花鳥瓶／鵲梅圖／台北故宮博物院

喜上眉梢／雲林東勢厝賜安宮

民間用具櫥櫃上的花鳥畫／張家祖廟

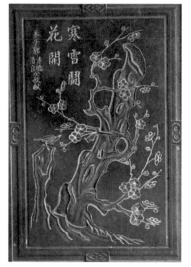

寒雪鬪花開（石上還有隻小鳥在探頭）／
石雕作品／台北市士林慈諴宮

竹梅雙喜／吉祥圖案
兩隻喜鵲停上枝頭表現雙喜

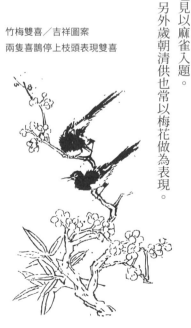

吉祥同門

關於梅花和喜鵲的吉祥話，還有梅開五福、梅占春魁、梅占春先、新韶如意、寒雪鬪花開。

梅花和松、竹同列則成歲寒三友。與蘭、菊、竹就是四君子。入四季花也偶而有春梅、夏蓮、秋菊、冬茶，或是春牡丹、夏蓮、秋菊、冬梅等。

梅花入文人雅士的，有梅妻鶴子的林逋（字和靖）。國畫和民間字畫喜上眉梢，有時也不見得特以喜鵲為主，畫也見以麻雀入題。

另外歲朝清供也常以梅花做為表現。

封侯在望

故事

【李廣與班超的封侯之路】

李廣篇

漢朝飛將軍李廣，威震邊界歷經四十餘年，大小戰役七十餘戰，殺敵無數。匈奴人畏懼他的英雄氣慨稱他飛將軍。可是到老無封。連司馬遷都為他感到遺憾。漢文帝曾對李廣說：「如果你生在高祖爭天下的時代，封萬戶侯又算什麼呢！」

李廣，根據《史記》李將軍列傳記載，說他身高過人，神力無窮，猿臂善射，愛惜士卒，深受兵士愛戴。「得賞賜輒分其麾下，飲食與士共之。」但是到死去的時候，「終廣之身為二千石，四十餘年家無餘財。」像這樣兵士當自家子弟疼惜的人，怎會到老無封，死後竟然沒留下餘產呢？然而史學家對到老無封的李廣，卻深有憐憫。飛將軍李廣，名揚後世，還曾講起這個射石虎箭沒巨石的故事給他的孫子聽。（連寫作者的阿公在世時，還曾講起這個射石虎箭沒巨石的故事給他的孫子聽。）

班超篇

距李廣時代兩百多年後的班超，原在家鄉為人抄書，賺取微薄的酬勞養家。後來投筆從戎，立志

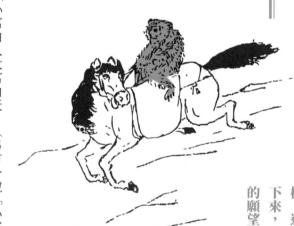

「小富由人大富由天」（另有一說「小富由勤大富由天」），人的一生富貴貧賤，關於際遇一事，常讓人摸弄不清。

猴子在掏蜂窩，蜂與封同音，蜂猴＝封侯，合起來就是封侯在望。封侯拜將、封王拜相，自古以來是讀書人和武將一生的目標。經過兩三千年的演變化，一般平民百姓雖然不能像過去一樣，追求封侯封王，但是封侯一詞卻留傳下來，成為一句吉祥話，表達對功名利祿的願望。

[釋義] 想要建功立業封侯拜相，除了聰明才智和自己的努力，還得天時、地利、人和配合。李廣治軍不嚴，雖能打擂台能殺虎，有人說那只是匹夫之勇。相較於李廣，班超顯然多了些頭腦，他善於觀察局勢，在必要的時候能做出果斷的決定，又能讓隨從主帥信服。封侯，在他來說，還只是個附加價值而已。

要像張騫一樣立功異域。

「我不抄書了。我要像前人傅介子和張騫一樣，立功異域，封侯揚名。」

同事們笑他，「莫齺想了。像我們這種肩不能挑、手不能提的書生，憑什麼上陣殺敵出使他邦？」

班超回說：「小子（你們）安知壯士之志哉！」（意思和「雀鳥安知鴻鵠之志」差不多。）

著酒興正濃的時候跟大家說：「我們來這裡就是要立大功。匈奴使者才來幾天，國王就把我們冷落了，如果把我們送給匈奴，恐怕連骨頭都要變成豺狼虎豹的美味點心了。『不入虎穴，焉得虎子』，乾脆，趁著黑夜，我們用火攻擊匈奴使節團，讓鄯善國國王不敢輕視我們大漢天威。」

當晚，正好起大風。班超等人拿著鼓躲到匈奴人的營帳後面，以光為號，火光一起就發動攻勢，匈奴人措手不及，被班超等人殺得片

投筆從戎／石雕飾片／台南善化慶安宮

班超四十一歲，隨奉車都尉竇固出擊匈奴。竇固派班超攻打伊吾大勝，獲得竇固賞識。竇固看他才華足可勝任使節的工作，任命他跟郭恂一同出使西域。

班超到了鄯善國，一開始國王對他們一行使節頗為友善。可是沒幾天，就對他們愛理不理。班超查覺有異，用話刺試招待他們的侍者：「匈奴使者來了幾天了？他們現在在哪裡呢？」侍者以為班超全都知道，就把實際的情形告訴他。

班超於是召集所有的兵士三十六人，大家痛快的喝酒，趁

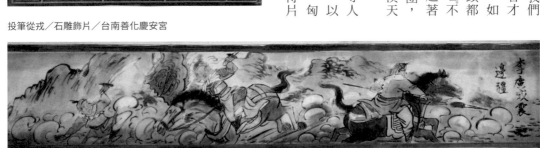

李廣威震邊關／雲林水林通天府

班超平西域／1998年丁清石作／台南新營大廟濟安宮

甲不存。

班超等人第二天一早回來報告郭恂，郭恂嚇得魂都飛了；班超知道他的心思，就跟他說：「超不會獨吞功勞。」

班超趁機見鄯善王，把匈奴人的首級全都擺出來。鄯善王向使節郭恂和班超叩頭：「我們願意歸順大漢絕無二心。」皇帝和竇固對班超的智勇雙全非常讚許，要增加人手給班超，但班超卻婉拒了。

班超繼續前往于闐。于闐是當時西域的強國，于闐不久前，才帶領其他各國攻打莎車國，並且殺了他們的國王。因此對於自己的國力頗有自信，對班超一行要理不理的。

這個國王很相信巫師的話：「神在生氣，『為什麼要歸順大漢?!那些三使者騎來的馬，會給國家帶來災禍，要趕快把馬匹交給神來處理，國家才能免於災禍。』」

于闐王向班超要馬，班超卻要巫師自己來取才肯給。等到巫師上門找班超時，班超的刀子早就磨好在等了。

巫師的頭，讓于闐王臣服。于闐王聽說班超在鄯善國殺掉匈奴使節團兩三百人的事情，更是不敢亂來。

班超之後又繼續前往西域。順者招降，不服者，班超就智取武攻，雙管齊下。西域五十餘國都歸順大漢，班超被封為定遠侯。

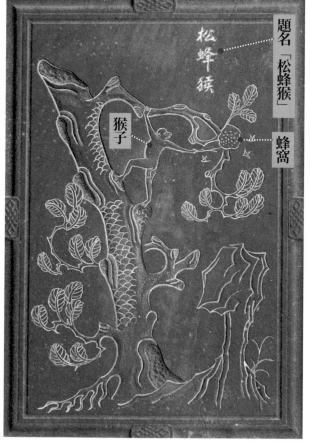

松蜂猴（封侯）／石雕／台北市士林慈誠宮

題名「松蜂猴」

蜂窩

猴子

松蜂猴

圖解 吉祥物

猴子

猿猴，在吉祥圖案裡面出現，除了侯爵的意義之外，也有財富的意思，如三仙白中，白猿獻財寶就以白猿出現。

蜂窩

在吉祥畫中，蜜蜂大都以蜂巢為意象代表，而蜜蜂常示意表達。（假使蜜蜂和猴子一同出現的話，比例太懸殊了。）

題名「松蜂猴」

松樹有萬年長青的意思，引申萬字為萬代封侯。

廣澤尊王的成仙故事裡，尊王曾表示他要封侯萬代，不要一世天子。

蜂猴圖在老廟的石雕構作常可看到。像是門枕石的石箱飾圖，或是牆壁上的構件等。台南北門蚵寮保安宮廟裡有一件扇形石雕，刻有封侯得祿圖；或如淡水清水祖師廟有壁堵上的淺雕。晚近自工廠大量生產的石雕也有輩輩封侯、封侯得祿圖；新北市蘆洲保和宮也有馬上封侯作品。

木雕以官帽和官印置於案桌之上表示封侯拜相（封王拜將），在鹿港天后宮看到一件木雕托木，上面就雕著鹿和猴子搗蜂巢之透雕作品。另外在泥塑作品也偶而可見。

五猴戲蜂巢／台北市萬華龍山寺

封侯／新北市九份勸濟堂

封侯得鹿／台南北門蚵寮保安宮

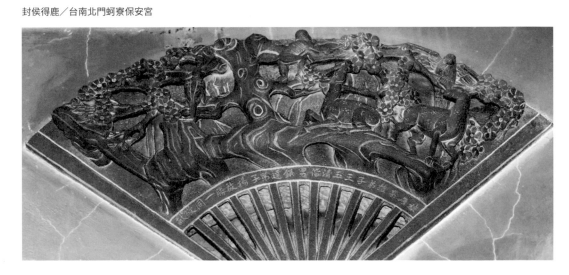

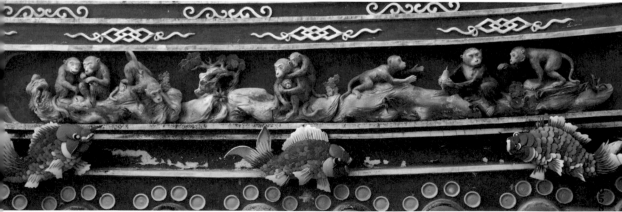

封侯，蜂猴。除了猴子和蜜蜂可以解成封侯之外，更有加分題讓意境更為快速的馬上封侯。用一匹馬背著猴子來表示，立刻，馬上封侯。有時畫上猴子在樹上，馬在地上行走；直接題名馬上封侯，也是一樣的意思。

至於在嘉義新港奉天宮的水車堵上，做出一群猴子或坐或戲的猿猴圖，也帶著輩輩封侯的意境就是了。

輩輩封侯／吉祥圖案
背與輩音同，猴與侯音同，喻世代都能封侯富貴相傳。

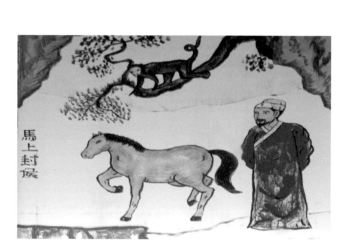

馬上封侯／新北市汐止拱北殿

和樂 ／嘉義新港奉天宮

班超投筆從戎圖，在早先的紅寶石石雕飾片作品中，就出現過誤字。把從戎的戎刻成一二三的一（弍）。

另外也有把封侯的侯刻成等候的候。侯和候兩字的意思差別很多。

這類由工廠出產的構件，它的藝術生命，不同於手工製作的，且很可能不止一件。若手工施作的藝術品，人們能體恤昔日匠人家境條件，造成識字不多，而有同音字的出現。

但在教育程度普及之後，一般人士對地方公眾財產──公廟裡的裝飾藝術，比較有能力欣賞辨識，在施作過程很可能就已經被發現。

只是礙於人情世故，在地鄉親信徒不便向主事者反應。當然這種事情不適合由外人去講。寫作者冒昧以不指名的方式提出這種現象，希望有緣人能把這個議題帶回家鄉，重新檢視一下本鄉本境的公共文化資產。

投筆從戎刻錯字，疑在臨摹之間不小心描錯了，戎變成弍（一二三的一）。

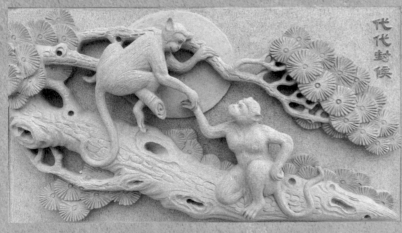

代代封侯的侯，刻成等候的候，使原本佳意的封侯變成代代都在封「候」，不禁讓人得一代等過一代的感覺。

帶子上朝 冠帶傳流

故事

【郭子儀帶子上朝】

唐朝名將郭子儀，民間故事裡面，是有七子八婿的位極臣，歷經唐玄宗（唐明皇李隆基）、肅宗、代宗、德宗四個皇帝。不像一些豐疆大吏在功成後，不是被罷黜，解甲歸田退出政壇，不然就是因為功高震主，讓皇帝害怕而被殺害。郭子儀也是民間裝飾藝術中，「富貴壽考」（七夕遇天孫）、「大拜壽」（汾陽堂大拜壽）的主角。後世稱他郭汾陽或汾陽公。

郭子儀在安史之亂時，平定戰亂。戲劇小說中的白虎鬥青龍，就是以他（白虎星君）和安祿山（青龍星君）為主角，雖然偏重於神話故事，卻廣受人民喜愛。這節故事，民間以《月唐演義》流傳最廣。

關於郭子儀能有富貴壽考五福之命，除了七夕遇天孫（織女），獲得

帶子上朝，意思是做父親的已是很大的官了，為了栽培下一代，把小孩帶著一起跟著上朝，讓他從小學習朝儀，以便日後能夠接續他的事業（官位）。冠帶傳流，在古早封建時代裡，有些豐功偉業是可以讓子孫繼承的，稱為封蔭。因此冠帶傳流也頗受民間藝術裝飾所愛用。

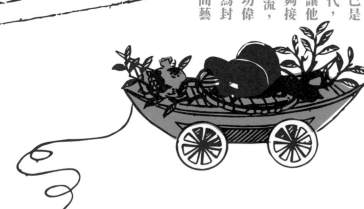

[釋義] 帶子上朝，這句成語和故事的呈現，大都以一名一品大官，帶著一名太子冠裝扮的小孩，走在宮廷廊道為表現。以郭子儀的故事，表現孝義和進退節制的表現，多少與庶民心中的想望有些相符。

神仙的保佑之外，應該與他明善惡、知節度、守進退有關。

郭子儀的父親墳墓被魚朝恩（擁有大權的宦官）派人給挖開了，朝中大臣擔心郭子儀會報仇造反。結果，郭子儀向皇帝懺悔說：「我帶兵雖嚴，但難免發生兵士損壞他人墳塚之事。如今別人挖我父親的墳墓，這是上天對我的懲罰，不是有人和臣過不去。也請皇上不要追究此事，就讓恩怨到此為止，不要再有冤冤相報的事情發生。」魚朝恩事後，居然還請郭子儀前去赴宴。事前有人向郭子儀提示警，要他小心魚朝恩，怕他對郭令公不利，並且建議郭子儀多帶些人前往。但郭子儀只帶了十幾個家僅前往。魚朝恩看了這種陣容問郭子儀：「您的隨從怎麼這麼少？」

郭子儀回答：「的確有人跟我說：『要多帶點隨從，以防不測。』但我覺得您誠意相邀，我若心存戒心，要嘛就不用前來赴約。來，就是真心相對，何必多此一舉。」

魚朝恩聽完，感動的痛哭流涕說：「如果不是汾陽公有長者之心，如何能這麼安然，那只有如父母疼愛晚輩的心才會這樣啊！」

還有一件事情可以證明郭子儀對人性的洞悉和進退得度。

盧杞還是一名小官的時候，有一次郭子儀生病，盧杞去探望他。郭子儀一聽盧杞到來，一反常態，讓所有的人都到後院，誰也不能偷看他們講

話。等到盧杞離開之後，家人問郭子儀，平常令公接待客人都不會這樣，這次為什麼⋯⋯？

「你們不知道，今天來訪的這個客人，臉上有胎記，而且很會記恨。你們平時和老夫沒大沒小，看到客人的長相，難免會忍不住發出不禮貌的聲音；這人日後必然有宰相的地位，到時他若得志，對以前無禮於他的人，一定會展開報復～報老鼠冤。那時郭家就沒法逃過一劫了。」

果然盧杞當上宰相之後，對以前嘲諷或有磨擦的人，展開復仇大計。但只有對郭子儀有關的打金枝，故事的主人翁就是他和六子郭曖。

郭曖小時候，郭子儀曾帶他上朝，讓他從小就學習朝中禮儀。郭曖長大以後，和皇帝的女兒昇平公主結婚（那時是十三到十四歲）。郭子儀七十大壽，華堂之上，獨獨少了郭六郎的妻子昇平公主。郭曖心裡過不去，回去責問昇平公主，兩人一言不合吵開了。郭曖氣不過，打了昇平公主一巴掌。昇平公主跑回娘家向皇帝爸爸哭訴。郭曖知道之後，把郭曖綁起來帶到金殿請罪。（小時候愛理不理熟是可愛，長大成親之後被父親帶到金殿，卻有可能被殺頭。）

幸好皇帝代宗和皇后都是明理的人，除了調停小夫妻吵架的事外，還給郭曖升官。

這也是另一則的帶子上朝（其實是綁子上殿）的故事。

五子登科（彩繪）／雲林台西海口鎮海宮

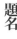

帶子上朝／雲林土庫石廟大千宮

宮殿
高高在上的宮殿景觀，表示身在宮中。

盛裝童子
太子冠裝扮的兒子，跟著爸爸一起上朝。

頭戴官帽
當大官的爸爸，一邊走一邊向旁邊的兒子說教。

題名
題名「帶子上朝」。

帶子上朝，雖然不常見直接以圖文出現於民間裝飾藝術上。但以一品當朝為題的畫作，卻偶而出現在廟堂之中。帶子上朝相關的作品，還有五子登科。那是燕山教五子俱成賢的典故。而冠帶傳流，就可說是直接與帶子上朝有著關聯。同樣是希望小孩能承續家業，繼續發展的心願。

在這個相關的畫題下出現的工藝類別，有印刷品、石雕、彩繪、泥塑、剪黏、交趾陶等，偶而木雕也可能出現。

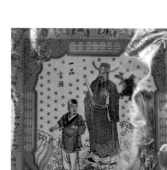

一品當朝（印刷品）／
龍潭龍元宮普度糊紙藝
術用圖

一品當朝（彩繪）／新竹市水仙宮

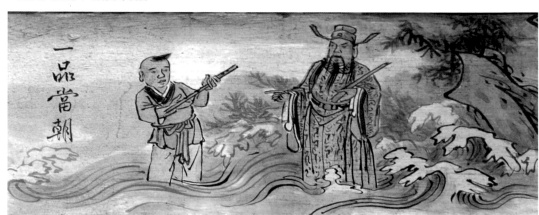

　帶子上朝、一品當朝，用朝字的同音圖，有以朝水表現，以人物向著潮水或踩在海浪上面表示。另外，以蒼龍教子做為龍虎堵的題材表現，也可以視同帶子上朝的意思。只是古早封建時代裡，龍被當做皇家的圖騰，用上「蒼龍教子」，大龍教導小龍，形同皇帝教太子的意思。有些地方會視同忌諱而不便直呼。

　另有大龍帶鯉魚，形成鯉躍龍門之勢。鯉魚躍龍門，有成龍的鯉魚（前身也是魚），教導小孩怎麼跳過龍門（禹門）而成龍的意思。跟天下父母望子成龍的心是一樣的道理。

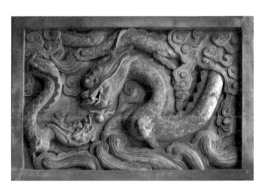

出自燕山教五子
俱成賢的典故

龍虎堵之蒼龍教子／泥塑／虎尾鎮平和厝行興宮

冠帶傳流
似帶子上朝和冠帶傳流的結合作品

疑案 MYSTERY

　高昇一品，是更上高峰的境界。但有些畫作出現的一品高昇，如果是倒裝句，還沒什麼；假如是直譯，一品官已經是萬人之上一人之下的極限了，再高昇就是稱王稱帝。封建制度裡，那叫造反，很可能被皇帝所猜忌而被殺頭。

　另外，冠帶傳流，原先是在一艘小船上放上冠（官帽）和玉帶，還有石榴，做為呼音圖義。有的會添上人物，用小孩拉著小船表示。晚近偶見的雕刻作品中，少掉船和石榴，只有冠帶搭配其他的吉祥物，但仍題字冠帶傳流。

祈求功名富貴

英雄奪錦

【徐晃歸曹】

話講三國時代有一名武將名叫徐晃（字公明），他本在車騎大將軍楊奉之前擔任一名部將。當時各部將領之間互有矛盾，彼此各懷鬼胎。曹操與楊奉兩軍交戰。曹操發現徐晃武藝了得，有心招降。這時滿寵（字伯寧）主動請纓，願意去見徐晃。夜間，徐晃在帳中為戰事傷神，正專心閱讀兵書研究戰略，沒注意滿寵已經站在眼前，等到滿寵出聲了，徐晃嚇了一跳，忙喊：「衛士呢？」

「不必多問。公明兄，不認得故友了是嗎？伯寧來了，怎不見將軍一杯茶呢？」

滿寵見徐晃沒反應，繼續追問：「將軍，公明兄，你進退兩難否？」

「汝怎見知？」

「主將沒主見，耳孔輕。你身為駕前，就算有滿身才華，也是難以施展，不是嗎？」

「棄主求榮，某不願為也。」

「良禽擇木而棲，賢臣擇主而事，遇可事之主而交臂失之，非丈夫也。」

「我該怎麼做？」

「把楊奉之首帶著，去投效明公。」

「殺主求榮，更是非好漢之所為，公明願死，也不願如此作為。」

「真是正氣大丈夫也。好，你就輕騎便裝與我回去吧。」

徐晃投曹而去，受到曹操重用。在官渡赤壁之戰中，表現得頗為出色。

[釋義] 這篇英雄奪錦的故事，已經耳熟能詳，本想放棄不寫，可是吉瑞圖類型的同名作品，在一些比較古味的廟宇當中，常常出現。為了讓本書多增添吉祥，還是把它納進來。故事就以徐晃為主，因為銅雀台裡面，徐晃也算主角之一，所以就讓徐公明當一次主角。

英雄奪錦，意思是有人提供獎品，讓眾家英雄（一定要這麼讚美的啊），用某項技術較量功夫，成績最好的人獲得那項獎品。英雄奪錦按競爭比賽的精神和實際上的情景，並沒有生死鬥的必要。因此可說英雄奪錦一事，比較偏重於取才，或是當家的想要部屬各家彼此觀摩和交流，使他們可以因此獲得一些成長的意義比較多些。

【英雄奪錦】

在《三國演義》中，曹操大宴銅雀台，拿出一襲綠色戰袍掛在柳樹上。然後在柳樹下擺出一個箭靶，讓各部將軍分成紅綠兩隊。曹家軍（包含夏侯家）紅隊，其他姓為綠隊。誰射中靶心，就獲得那領蜀錦戰袍。紅隊綠隊分別有人已射中紅心，正在將台前爭著謝賞，準備領取獎品。但有五支箭中靶心，只有一領戰袍，該給誰啊？徐晃大喊一聲：「射中死靶不是才能，看某箭射柳條，直接把戰袍取下，還可省去一番功夫。」說完飛箭而出，枝斷袍落。徐晃再一個飛馬向前，將袍披於肩上，再折返將台向曹操謝恩。就在這時，一旁的許褚大喊：「把錦袍給俺留下來。」話音未落，就拿著弓去打徐晃。徐晃不甘勢弱，也跟他廝打起來。眾將趕忙向前勸架。莫、莫、莫莫傷和氣，莫傷了和氣。

曹操看到眾部將勸架的勸架，吵喝的吵喝，樂得哈哈大笑。好，好好。大家都停手——上台來，先滿上大盃的酒，每人賜一匹蜀錦回去，倩人做件好看的戰袍吧。哈哈哈哈～真正是英雄奪錦啊。

【文人奪錦之才】

武將的故事講完了，再說個文人的故事。

三國之後經過魏晉南北南，來到隋唐，又過了好久來到武則天的時代。武則天是中國唯一被正史承認的女皇帝。

有一次，武則天攜群臣遊龍門到了香山寺，一時興起傳下口喻，誰先成詩，賜一領錦袍做為獎賞。不久，左史東方虬呈上一首五言絕句：「春雪滿空來，獨處如花開，不知園裡樹，若個是真梅。」

武則天看完後連聲叫好，令左右賜下錦袍給東方虬捧在手。

宋之問是著名的初唐詩人，剛好也在龍門詩會上。但他寫的是長詩〈龍門應制〉等他寫完呈上，武則天看過之後，拍案讚美：「此詩意境更高。」令左右把東方虬手中的錦袍轉賜宋之問。

宋朝陸遊在〈贈邢尼廟〉詩中有「割愁何處有並刀，傾座誰能奪錦袍」，就是在說這段故事。另外明朝高啟《高太史集》卷十二〈謝賜衣〉也有「被澤徒深厚，慚無奪錦才」之句。

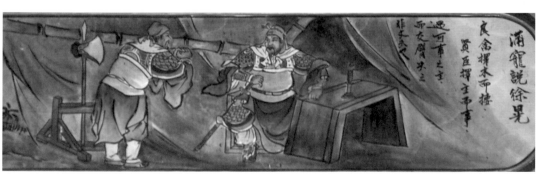

滿寵說徐晃／台南善化慶安宮

銅雀台／澳底仁和宮

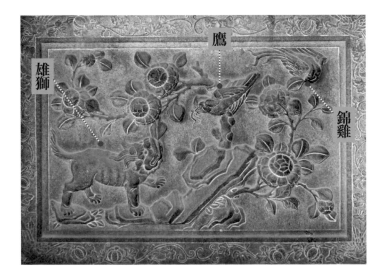

鷹

雄獅

錦雞

英雄奪錦／新竹城隍廟

雄獅

取雄字音，如果以熊代替，也是相同的意思。

鷹

取鷹字音為英。如果只有鷹追錦雞，也是可以成立英雄奪錦的解譯。

錦雞

在這裡不能以保護野生動物的角度去思考，不然會講不下去。錦雞在這裡當成獎品看待。

英雄奪錦圖是怎麼回事？

明朝程敏政有〈題英雄奪錦圖〉詩留傳下來。但寫的內容，卻不像今天大家熟悉的以雄獅為主角，而以一隻鷹追擊一隻錦雞，錦雞被追跑到花蔭之下，一旁還有一隻熊的畫面構圖。詩句如下：

題英雄奪錦圖（節錄第一段）

天外蒼鷹決雲下
山麓玄熊亦驚咤
錦雞勢落雙殼中
草偃風同不容蟒

古早的英雄奪錦，不知是不是就像詩中描述的一樣，以熊做為同音字。而不像今天常見的用公獅子表現？

英雄奪錦在老一點的廟裡，還能找到幾件石雕作品，只是有些比較抽象，不易辨識。就算有，也不容易被認出來。

常跟英雄奪錦對望出現的就是「三王圖」，即牡丹、麒麟、鳳凰等三王。牡丹為花中之王，麒麟獸中之王，鳳凰鳥中之王。然而，現實世界當中，只有牡丹具實存在。麒麟、鳳凰只見於文字，和口耳相傳的神話故事之中。形狀與習性，差不多完全符合仁、愛、禮、智、信等完美組合。

人們依文獻和傳說，還能把這兩種神話動物區分公母，辨雌雄。

說麒和鳳都是公的，雄性；麟及凰是母的，雌的。關於這點，個人完全尊重。因為我無法找到實證，活捉牠們來反駁任何人。

有錦雞在旁的英雄奪錦，這隻錦雞完全不怕地上那隻野獸／雲林崙背奉天宮

三王圖／木雕花窗／雲林崙背奉天宮

疑案 MYSTERY

圖面上除了兩隻麒麟之外，又有牡丹一株。有盛開也有含苞待放。左上角有鳳一隻。其他有飛鳥數隻，或飛或歇在牡丹的枝幹上，看起來畫面相當豐富。如此看來，整個空間幾乎沒有空隙。又加上題字，整體來看顯得過重了些。

另從圖意來看，應是三王圖，題字卻成了麟鳳呈祥，如此一來，又讓人覺得沒掌握到重點。

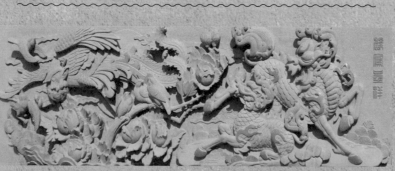

三王圖變體
麟鳳呈祥

天賜良緣百年好合

【桃花女破周公】

周公知道是桃花女指點彭翦，讓他逃過死劫。

想起之前被石婆母子到卦舖招搖，讓他面子盡掃落地，新仇加上舊恨，不覺怒火衝天。一時只想尋機除去眼中釘、肉中刺。周公花錢找媒婆，想辦法騙任桃花的父親，讓他不明就理，吃了他家的茶餅，收了花禮，硬要娶桃花女入周家。

任公回家跟女兒桃花女訴說經過，桃花女擺卦，知道周公是善者不來，來者不善。周公選定三天之後民曆極凶的日子，要桃花出嫁過門。

桃花告訴媒婆回去轉告周公：一、要準備各項物件讓新娘家歡欣。二、要從進周府從大門開始，地舖紅地毯直達新娘房。三、要彭翦到任家廳。三告狀。

者缺一，不嫁就是不嫁，看周公要文要武任他來。

彭翦到任家之後，先是賠罪道歉，又說命是桃花妹妹救的，不管什麼事情，一定赴湯蹈火不敢推辭。桃花女將周公所選的凶煞之日，對新娘不利的原由，一一向彭剪說明，且教他破解的時機和方法。

「彭哥哥，周公存心不良。本來婚娶的事情，都是以雙方美滿著想的；所做的一切，都是期盼能夠百年好合，那樣才是真正的好姻緣。今天他挑這個凶煞的夕日，根本不是為了喜事。他心壞，想致我於死地。」

「桃花妹妹，這樣你就別答應他啊，我去替你告狀。」

天賜良緣、百年好合，一般用在嫁娶的喜帖和喜宴會場，不論是喜幛或是新房客廳都適合。也常用在請帖的吉祥插圖之間。

一來表示兩位新人的姻緣是上天所賜，這輩子才能來結合做為夫妻。

百年好合，當然是一個祝福，同時也是對新人的期許和教導。至於「和合二聖」，原古時候得道高僧，一人手持盒子（和合同音），因「和合」有吉祥的意思，也被視為結婚神。一人手持荷花（蓮生貴子），一人手持盒子（和合同音），因「和合」

[釋義] 民間對於婚嫁禮俗和禁忌的事物，受到桃花女鬥周公這個故事的影響頗深，其實這齣戲裡，關於婚嫁習俗，也是採擷民間風俗去寫的。小說和民俗兩者，互相滲透影響頗大。用這篇故事介紹，最後再回到本篇立題，希望朋友會喜歡。至於民俗，還是回到土地本身，比較能夠圓滿。

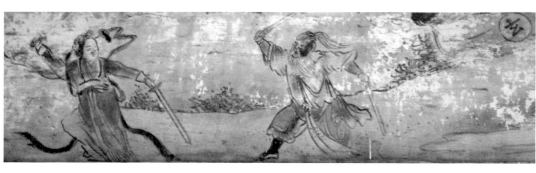

周公鬥法桃花女／新北市新店劉家祖廟

「他是退休的大官，朝歌裡外上下都是他的人，告不過他的。」

「那怎麼辦？」

「說這些已經沒用，我這輩子只等這次。好壞都必需做個了結。但我會揚名，流芳萬代，而他周公將會遺臭萬年。」

「好，桃花妹妹，我要怎麼做才能幫妳？」

「我解釋給你聽。周公挑選的日子，會有很多煞星、災星降臨我會經過的地方。所謂的凶神惡煞差不多都會出現。就算當日當時沒值班的，也會被他用符咒請下來。」

「這事不能再拖下去了，有些事情我沒法跟你講，橫豎你照我的話做就是了。」

「有什麼凶神惡煞？要怎麼才能破解？妳另外擇日出嫁，不行嗎？」彭翦急問。

桃花女於是指點彭翦這麼做：一、新娘頭上要插早稻，說是為了化解昂日雞（二十八星宿之一）。二、竹梳豬肉化白虎煞。三、喪門星用瓦片剋制。四、八卦米篩是大羅地網化解五鬼煞。以上這些都是以剋為用，再來是生的部分。節節高生，早生貴子，入門得人疼，旺家（特指夫家）帶財子壽到夫家。新娘到了夫家以後，童子捧柑

桃花終於順利抵達周公的家；新郎踢轎門。入門前踏破瓦跨烘爐等諸多小細節。＊

桃花終於順利抵達周公的家；新娘無事，假冒新郎的周家小姐卻被白虎星咬死。周公大驚，反求新郎的周家小姐卻被白虎星咬死。沒想到人救回來了，周公立刻翻臉，找人砍去桃花的本命樹——桃花樹根，再用符咒把她弄死。周公沒算到桃花女竟然法術通天，事先安排彭翦破了周公的法術，讓自己死而復生。還把周公命給奪了。桃花經不起周小姐哀求，用還魂術救回周公的性命。但是，周公又再翻臉無情，兩人一來一往。從房裡打到屋外，又從地面打到天上。最後打到北天門，才被玄天上帝給收了。原來一個是刀，一個是刀鞘，兩人經過一場凡間大劫，總算歷劫歸天。

周小姐辦完周公的後事，孤苦無依。在彭翦幫忙之下，給桃花的父親任公做義女。任公幫他物色了一位好公子把她嫁了。彭翦就用之前桃花教他的那些方法和物品，為她送嫁，一來紀念桃花，二來保護新娘能安全嫁到新郎的家中。天上飄下兩張紅紙，上面寫著「天賜良緣」、「百年好合」。新人日後生了好多小孩，讓周家、任家和新郎家都有人傳香火。

＊
婚嫁禮俗在民間戲劇中，有了更貼近民俗的詮釋（明華園歌仔戲只是其中之一）；但那些步驟和背後的意義，謹適合有興趣的人士，或準備踏進結婚禮堂的新人或家長參考，不宜做標準範本。為避免弄錯，怕被需要的朋友誤用，故事此處不細談避煞。關於戲劇裡頭演的七煞八敗，應是為了戲劇效果設計出來的。關於民間風俗各地不同，或多或少，不能一語蔽之。有志以「傳統婚禮」完成人生大事的十里不同風，百里不同俗，也不見得適用於每對新人。有志以「傳統婚禮」完成人生大事的人，最好能以互相尊重的態度，理性思考那些習俗和禁忌背後的人文思維。

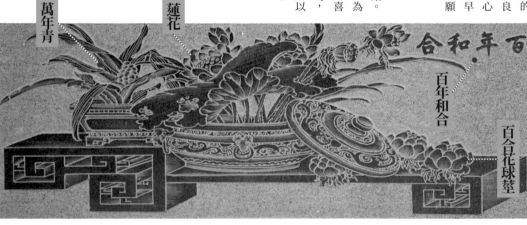

天賜良緣
抬頭
雙喜字
題名

天賜良緣（2007年攝於友人婚宴）

題名

左下角有贈者落款題名。當時是蘇治芬女士擔任縣長，副縣長是邱上嘉。

祝福時說的話。意指雙方的結合，是上天所賜的美滿良緣。這也是某某人在此誠心祝福兩位新人百年好合～早生貴子（後面的好話和心願可自行添加）。

抬頭

直式的書寫，從右上方開始。一般以新人名字起頭，因為這是官員請人大量印製的喜幛，做為民間人士辦喜事時，來函相邀的祝賀之用。所以直接用新婚誌喜代替稱謂。

天賜良緣

這句吉祥話，是用來向新人

雙喜字

團成的雙喜字，上面有龍鳳圖案團成的圓形，還有雲龍盤成的方形。方形主要是一般人製作物品的習慣形狀，居家和用具都以直方為邊界，圖案也是配合這種形式去設計。

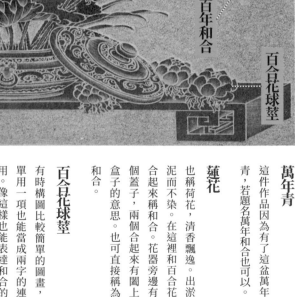

萬年青
蓮花
百年和合
百合目花球莖

百年和合／石雕飾片／台南鹽水武廟

萬年青

這件作品因為有了這盆萬年青，若題名萬年和合也可以。

蓮花

也稱荷花，清香飄逸。出淤泥而不染。在這裡和百合花合起來稱和合。花器旁邊有個蓋子，兩個合起來有圍上盒子的意思。也可直接稱為和合。

百合目花球莖

有時構圖比較簡單的圖畫，單用一項也能當成兩字的連用。像這樣也能表達和合的意思。

百年和合

題名。也可以寫成百年好合，識字的人可以直接閱讀。用圖傳意則更加高雅。

天賜良緣和姻緣天定、美滿姻緣，在傳統社會中，常見於結婚會場和請帖之中。

民間婚嫁的人家，在以前有喜幛的使用習俗。新郎母親的娘家兄弟，有母舅聯；新郎的爸爸這邊，有出嫁的姐妹家的姑丈，也會獻上別上賀禮的花布喜幛。工廠印製的八仙則錯落其間。

百年好合、富貴白頭，都是常見的佳句好話。新房中則以「百年好合」、「永浴愛河」居多。把鴛鴦放在門簾、枕頭、嫁妝上面，除了營造新婚的喜氣之外，也是期望並祝福新人結婚之後，能永遠和諧相處、白首偕老。

以文字延伸出來的東西有盒子、蓮花（荷花）、百合花（球莖也可以），都受到人們喜愛。台灣風土民情，有送花祝福的習慣，也常見以花敬奉神佛。百合花就常常出現在各式的場合之中。

可是在這類花藝作品裡，花藝師怕雄蕊百合花的花粉染了花瓣的顏色，也怕花朵完成授粉的動作，會有早謝的情形，觀賞的時間就縮短了。所以常見插花的百合，只剩一支雌蕊，孤伶伶的單身守空房。

再來是喜帖，在民間有所謂的公版，圖案上的選擇，以前的人很注重。隨著時代的演進，天賜良緣等吉祥話，被結婚照所取代，退居配角。新郎新娘希望大家看到他們交往的過程，有的連童年的回憶一起剪輯成影片，在喜宴中播放。

喜帖正面的圖案一：中間直接寫上喜宴，簡單明瞭。下方再以印書字（篆體字）刻成印章的圖案設計。篆體字寫的是「百年好合」、「天賜良緣」。

天賜良緣百年和合／吉祥圖案請柬

百年好合、永結同心，燙金的喜帖封面，有公版。裡面的文字才是主旨，寫上近似文言文的請柬，邀請貴客撥駕前來，接受新人家長準備的喜宴，一起祝福新人百年好合。

古意的人，喜帖不會漫天亂撒，除非非常要好的朋友，才會寄送喜帖邀請。

永結同心之刺繡圖案

在插花藝術作品中，想看到百合花雌雄花蕊同台的機會不多。此圖應該是插花時還是花苞，送到紅壇時還沒開放的階段。也許在兩三天後才會盛開，等到拍攝的人到會場時，才有這樣的花況，讓人取景。

花紋有龍鳳呈祥的古錢，並不是流通貨幣，但是民間有在用它。有的是用在隨身避邪護身；有的使用於風水祈福求財的祈福儀式之中。另一面鑄著「招財進寶」。

百年好合／嘉義東石先天宮

鴛鴦戲水圖，卻題上百年好合。晚近二三十年裡修建的廟宇中，偶而看到把題名改了一下，出現在神聖莊嚴的殿堂之中。

蓮＝年，荷＝和、合，都可以聯想。蓮花必須種在有水的泥田裡。鴛鴦也是水禽，常以水塘表現。兩者相成，有了這樣的好意思。廟裡還不算常見，偶見寫上荷塘清趣。

因何得耦，意思有喜結良緣，並祈求早生貴子。

天作之合，用金鉑紙手工剪成，別在紅綾上的喜幛。

吉祥 同門

天賜良緣、姻緣天註定（姻緣天定）、緣訂三生、美滿姻緣，搭配和合萬年、永結同心、永浴愛河、早生貴子、連生貴子等好話，使用在結婚雙方迎親送嫁的喜宴當中，深具喜慶氣氛。

那些限定新婚期間的好話佳句，百年好合、和合百年、家和萬事興，跟著一起走進日常生活。

關於那些祝福的話，因為美美的圖案，民間吉祥話的文化藝術，有了新的面貌，它們也出現在神明殿堂，做為裝載地方文化資產和信仰空間的表裡。

近年因工商社會發展，很多祝福都委託機械製作。像這樣直接用書法題字，再用金鉑紙手工剪成，別在紅綾上的喜幛，較少出現。偶而一現，很是撫慰人心，有種手感的溫度，好像當面跟新人祝福一般。讓人看了，頓時湧起一絲溫馨幸福的甜蜜，在心裡迴盪不已。

在以前保守的年代，這種夫妻之間親密的閨房樂趣，常被「限定場合」使用。

可是身為明智的父母長輩，對於子孫閨房中的言行，也會抱持尊重態度，不會登堂入室，介入其中。但在晚近，社會風氣日開，原屬於兩人私密的行為，也常被攤在陽光底下，名為曬恩愛。好與不好？實在也讓人說不清楚。

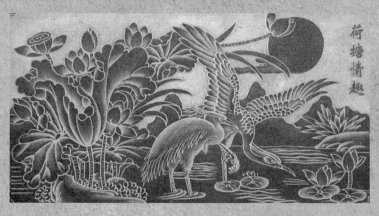

荷塘情趣

荷塘情趣
鴛鴦變成白鷺鷥的荷塘清趣。情趣，看來像是純純的愛。單純聊天，沒別的事發生。

荷塘情趣

鴛鴦戲水

池中樂趣

荷塘情趣
鴛鴦在水面上，題上荷塘情趣，圖意是永浴愛河。

鴛鴦戲水
古時用在新房的專有用圖。晚近也被人接受用在神明殿堂的裝飾圖中。

池中樂趣
兩隻有點像鴛鴦的飛禽，在水邊休息。題上水中樂趣。

同偕到老

「白頭偕老」常在喜宴會場出現。但是「同偕到老」可能大家就比較陌生了。不過這兩句話的意思相似，都是祝福新人的吉祥話，意思是祝福新郎、新娘，不離不棄、相偕到老（白頭偕老）。

【尉遲恭小傳】

尉遲恭（尉字讀鬱音），隋唐時代鮮卑人，複姓尉遲字敬德，一般稱他尉遲恭，因為他的祖先是北方民族歸化的漢人，因此後人也以胡字為姓，稱為胡敬德。尉遲恭也是凌淵閣二十四功臣之一。

在人們的印象中並不陌生。他的名字在一些隋唐演義的戲劇和小說也常出現在，《薛仁貴征東》裡面，被寫成不識字的元帥，和秦叔寶是他的字。跟尉遲恭被以本名稱呼，剛好相反）爭元帥印。與薛仁貴見面時，把化名薛禮的白虎星嚇得半死，等到白虎星恢復本名後，認他為義子，還交出帥印給仁貴。

在《西遊記》中，魏徵斬龍王之後，夜夜受到龍王鬼魂騷擾，奉命和秦叔寶顧在皇上李世民的寢宮門口，從此民間宮廟也把他們兩位當做門神。

（一說李世民是被建成和元吉的冤魂，吵到不能睡

覺，才讓畫師把他們畫在門板上做為守護，才成為門神。）

尉遲恭給人們的形象受到戲劇小說的影響，總覺得他是一個脾氣暴躁又不識字的莽漢。

尉遲恭曾在李世民還沒登上皇位，就救過李世民性命。玄武門之變時，李世民和大哥李建成及小弟李元吉，兄弟不睦。尉遲恭無意中得到消息，探知建成太子和齊王元吉，計劃要殺掉李世民。尉遲恭適時告訴李世民，並在長孫無忌策劃之下，李世民先發制人。雙方廝殺混戰之間，李世民被李元吉用弓絃勒住脖子，危急之中，尉遲恭趕到救了李世民，並把元吉殺掉。

【尉遲恭富不易妻】

尉遲恭在一次李世民的家宴中，看到有人坐在

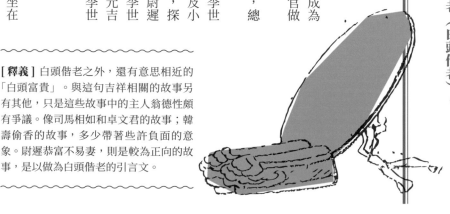

[釋義] 白頭偕老之外，還有意思相近的「白頭富貴」。與這句吉祥話相關的故事另有其他，只是這些故事中的主人翁德性頗有爭議。像司馬相如和卓文君的故事；韓壽偷香的故事，多少帶著些許負面的意象。尉遲恭富不易妻，則是較為正向的故事，是以做為白頭偕老的引言文。

他的座位之前（宴席中有大小尊卑的席次），大聲責問對方。這時李世民的堂兄弟李道宗出來勸架。

沒想到尉遲恭把和事佬當事主吵了起來，還把他的眼睛差點打瞎。李世民在現場看得一清二楚，甩袖離開，連宴會也不開了。

李世民把尉遲恭找來，兩人面對面講起了歷史。李世民說：「我讀漢朝歷史，看到漢高祖劉邦的功臣，很少能保全自己的，在心裡還常常責怪漢高祖。所以等到我登基之後，一直想保全功臣，讓他們世代都能平平安安。看到愛卿的官位越高，反而與同僚更不和睦。我終於體會出來，韓信和彭越會遭到殺戮，看來，也不能全怪劉邦啊！治理國家，只要賞罰分明就好。還真的不能給得太多，你要嚴守分寸，不要做出後悔不及的事讓寡人難做人啊。」

「臣知罪，請皇上責罰。」這番話讓尉遲恭感到羞愧與驚惶。

「唉！」

兩人低頭沉默了好一會兒。還是皇上先講話了。

「愛卿，我想把女兒嫁給你，如何？」

「聖上，這，這，這不妥當啊。」

「為什麼不妥啊。」

「古人說，富不易妻是仁。臣家中已有糟糠，不能讓她受到委屈，才是做人丈夫的道理。」

「哦，這樣啊，那還是白頭偕老哦，這樣就不勉強你了。」

「感謝皇上恩澤。」

「好了，回去之後，好好對待夫人，不要讓她受到丁點委屈，也不要讓朕再有為難的事。」

尉遲敬德富不易妻／石雕飾片／雲林台西溪頂昭安府

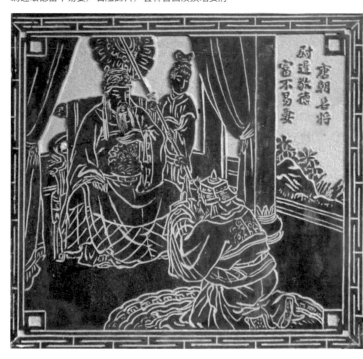

古代銅鏡背面

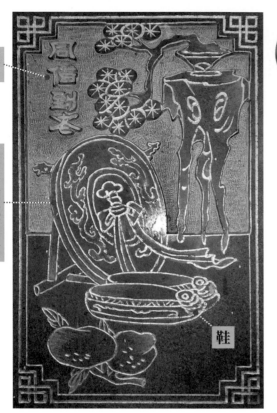

題目

一面古銅鏡的圖案

鞋

古銅鏡／故宮典藏的展覽品

古代銅鏡背面

題目

題為「同偕到老」。

一面古銅鏡的圖案

銅鏡，在還沒使用玻璃鍍水銀當鏡子之前，鏡子是用銅去鑄的。

古早的大戶人家，會有銅鏡日用品。〈陳三五娘〉裡男主角陳三，就是以磨銅鏡為媒引，在五娘家為奴的故事。

鞋

鞋，在這裡居同音字借，意思是在一起。如果是諧，就是和諧。

白頭偕老、同偕到老、百年好合、夫唱婦隨、永結同心、琴瑟和鳴、錦龍龍鳳、鸞鳳和鳴……，在以前，常見於婚禮當中，做為添加喜氣的裝飾圖案。晚近受到時代的演進，比較少人使用。改以功名利祿的共同目標居多。祝福的話也越來越直白，像是「我愛你一生一世」，以「5201314」取代，數字諧音的火星文也廣成流行。過去，恭祝終身伴侶百年好合的吉祥話，好像只剩一句空言的白話。

不過，喜好此道的典雅成語，在這秒速的時代裡，仍然有人願意傳承它。如此的佳言吉句，才能一代一代被熱好文化藝術的人們傳唱下來。

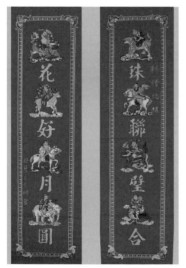

珠聯璧合花好月圓
由新郎的舅舅贈賀的母舅聯，古早時代上面會有鈔票浮貼。後來為避免招來小偷光顧，只剩八仙和吉祥話。

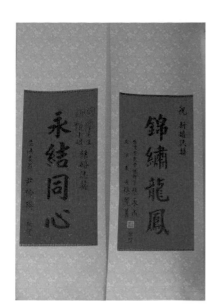

錦繡龍鳳、永結同心
政商名人祝福的喜幛

至於富貴白頭，則有更高的追求者。錢嘛！誰不愛呢？富貴自有衣食無缺的幸福。只不過等到有了錢財、地位之後，萬一為了生活細故、感情糾葛而生嫌隙，也就有點美中不足了。

因此回想初戀之時，結婚時節，眾人的祝福和兩人心中的期許。白頭偕老，就顯得格外的難能可貴。

應用的地方，在民間有喜幛、賀卡、請柬、掛軸、楹聯；在公廟（宮廟）裡面，則做為裝飾圖案，施作的部位，如彩繪、木雕、石雕、磁磚彩繪等樑枋棟架裝飾藝術。只是大多不題名，往往得教人停下腳步，看個老半天還解不出其中的奧義。不過，若有心細看比對，偶有識得一二，倒不輸閒暇之時所玩的猜數字遊戲所得的樂趣。簡單講就是頗能滿足人們的成就感。

民間娶新娘的會場，春聯布置常見的吉祥話。

白頭富貴／振宗畫／攝於彰化員林濟陽堂

琴瑟和鳴
娶新娘前夕，會貼上的門柱聯（也叫春聯），
上面的佳句聯對會請人特別寫。

吉祥 同門

白頭偕老、同偕到老，利雙收，想要富貴白頭，是有機會的。

因此白頭富貴更多見於白頭偕老。主要可能因為它廣受人們歡迎，特別是在公廟（宮廟）建築裝飾裡頭，比較容易被找到。

其他像鳳凰于飛、鸞鳳和鳴、龍鳳呈祥等，在前篇也略有提起。這裡算是延續上篇的天賜良緣，再延續至同偕到老、白頭偕老。

白頭偕老、同偕到老，比較接近平凡夫妻相知相惜，共同走過一輩子的意涵。兩人要能互敬互諒，一同為家庭付出，不為名利與人爭強鬥勝。甘於平淡的過生活，也是一種幸福。

再者，良心做事與人和善，福氣到時，名利雙收。

夫榮妻貴，芙蓉花與桂花的圖案，以諧音表示榮貴。

並蒂同心，一顆蓮花生出雙葉與雙花，意義上有夫妻和睦相處，同偕到老的象徵。

白頭富貴／2003年汪崇楹書／台南善化慶安宮
除了主題圖案之外，還加了寶瓶和茶壺增其雅緻。萬年青也有萬年富貴的意思。另外，有了香菇，更有平衡畫面的作用。

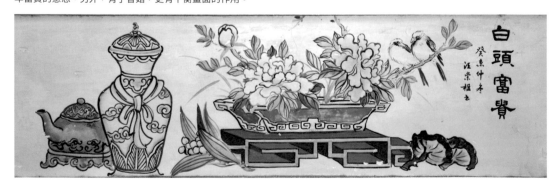

疑案

MYSTERY

同偕到老——銅鏡鞋子圖，在晚近建造的廟裡，也看得到更豐富的元素，製成另一種裝飾石片。有的另題文字，細看其中也覺得有意思。像富貴姻緣和喜在眼前都算合宜。至於有些另設字句的，就有誤字的情形出現。像玉柑臨風，被刻成玉柑臨風？就叫人查了好久還沒找到參考資料。

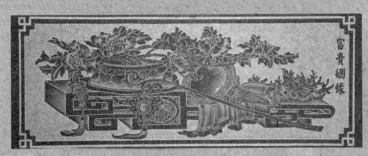

富貴姻緣

銅鏡和鞋子在畫面中，前置玉竹，盆中又有牡丹，旁邊有珊瑚玉樹，題名富貴姻緣還滿喜氣的。

喜在眼前

裡面有銅鏡和鞋子，也有寶瓶、鍾馗仗劍，梅花金錢成串掛在几上。題喜在眼前也不錯。

玉柑臨風？

畫面上有銅鏡和鞋的圖樣，還有蓮花、扇子、元寶、佛珠等物。要叫玉樹臨風也不能說錯，只不過這玉柑？就不知何物了。

姻緣天注定

079

早生貴子

【玉燕投懷生貴子】

唐玄宗的宰相張說，其母夢見玉燕投懷後生下了他，人稱貴，後人就把早生貴子這句話，用來祝福結婚的新婚夫婦。

話說張說從武則天做皇帝時，就開始在朝為官。一直到唐玄宗時都還在朝。只是他的官運也有高低起伏。不過都在他的智慧之下度過了。

張說在泰山封禪大典中，提拔女婿鄭鎰，讓他從綠衫改穿紅袍；唐明皇看到鄭鎰從一開始穿的官服不過是九品服色，怎麼封禪大典結束之後，就變成六品官的服色。問宰相張說：「你的女婿官升得好快哦。為什麼呢？」這時，在旁的樂官黃幡綽笑說：「這還不是泰山的功勞。」（雙關語，意思是因為皇上到泰山舉行封禪大典，才讓他的丈人宰相張說，找到機會把自己的女婿連升三級。）後來的

【唐玄宗擊鼓】

人就把泰山，做為雅稱妻子的父親為泰山大人。泰山也是中國五嶽之中的東嶽，或許連岳父的岳字，都是從此而來。（《太平廣記》）

有一次唐玄宗忽然間想到要開音樂會，大家都來了，只有樂官黃幡綽沒到。唐明皇又讓人去找，找了很久還是沒找到。皇帝等到發火，捉了一枝馬鞭在手上，打算他回來之後，再給他一頓粗飽。黃幡綽回宮來了。在外面就聽到殿裡傳出音樂，發覺鼓聲中傳達出非常生氣的聲音。他連忙制止傳報的人說，等一下，先不要向皇上回報已經找到我了。曲子到了第二節，黃幡綽又再次請人等一下。到了第三節時，黃幡綽覺得鼓聲已經變成平和的節奏，才讓通報的人帶到皇上的面前求情。

皇上金口問說：「你從哪裡回來的的？」

早生貴子，不論過去或現今，都是新婚夫婦和男女雙方家長共同的希望。而且不只要早生，還要生出貴子才行。與這句話相似的，還有麒麟送子、天賜麟兒。

[釋義] 用張說（說，在此讀「悅」）的母親夢到玉燕跑到懷裡，然後生了張說的故事，來介紹早生貴子這句好話，只是偶然的發現。剛好又找到唐玄宗李隆基擊鼓催花的故事，接著又看到張說曾經擔任了三次的宰相。歷經宦海浮沉之後，寫下了〈錢本草〉，但是後來卻又因為貪污瀕臨死亡之災。幸好有功社稷，最後讓高力士把他救了。（高力士不是大壞人嗎？怎麼還有義氣救人呢？或許，不見得像戲劇一樣，忠者恆清，壞人恆濁吧。）早生貴子——誰知道生下來的都一定是麒麟兒呢？

唐明皇擊鼓催花／鹿港柯煥章 1939 年畫／攝於雲林西螺崇遠堂

「啟稟皇上，我一個親友出遠門尋親，不小心失落盤纏，無法回家，跑來找臣幫忙，臣急著替他張羅一切，又送他回鄉，不知道陛下要奏樂。萬死之罪，請皇上開恩。」

唐明皇聽過之後，用鼓槌輕輕敲了他一下說：「接濟親友，人之常情，怎麼不說一聲就擅自離宮？剛才大怒準備好好鞭你一頓，現在氣也消了。赦你無罪。來合奏一曲吧。」

（《太平廣記》）

【《錢本草》】

張說一生當中，當了三次宰相，到了晚年，寫下一篇流傳千年的奇文。文章不長，但寫的很直白，讓人一讀就懂，名叫《錢本草》（原文）：

錢，味甘，大熱，有毒。偏能駐顏，采澤流潤，善療飢，解困厄之患立驗。

能利邦國，虧賢達，畏清廉。貪者服之，以均平為良；如不均平，則冷熱相激，令人霍亂。

其藥采無時，采之非禮則傷神。

此既流行，能召神靈，通鬼氣。

如積而不散，則有水火盜賊之災

（白話）

錢這種藥，味道甘，有毒性。

能讓人保持青春的容貌，滋潤人的皮膚。善於治療飢餓，對於解除危之症特別有效。

錢能利邦國，卻容易造成賢達的人有虧損德操，更害怕清廉兩字。只要清廉者一碰，立刻把半生志節全都敗壞而去。這種東西若要服用，還是得以平衡為本。如果不是這樣，用量太大的，容易出現躁鬱，用太少又容易害寒。就像傷寒症一樣，會忽冷忽熱。這種東西還有一個副作用，會像毒品一樣，讓人上癮。

錢這味藥，採擷不限定季節。

採摘它時，如果不是以正常的公道正

生；如散而不積，則有饑寒困厄之患至。

一積一散謂之道，不以為珍謂之德，取與合宜謂之義，無求非分謂之禮，博施濟眾謂之仁，出不失期謂之信，人不妨己謂之智。

以此七術精鍊，方可久而服之，令人長壽。若服之非理，則弱志傷神，切須忌之。

義，容易傷害神智心靈。不得不小心。

錢啊，這味藥能夠召喚神靈，又能通幽靈地府。不管天上地下，都有它神奇的功效可以抵達。有人說錢是萬能的，也有人說錢不是萬能的，但沒錢時就萬事都不能，就是這個意思。

錢呢，收集很多的時候，要小心。聚集起來不知道要散一些出去，容易引發盜賊水火之災，但是散而不積，卻有饑寒困厄的危險。

這一積一散之間就是一個道。不以錢為珍就叫做德。用合宜的方式取得財叫做義。沒有非分而得到的叫做禮。能博施救苦的叫做仁。該給該收的，都能照約定收納的叫做信。獲得錢財又不會損傷自己的，就稱為智。

用道、德、義、禮、仁、信、智七種精練，才能長久服用它，讓人長壽。假如服用的方法不合理，則有害心志，這個事情千萬不要去犯它，才能身心康泰，家道平安，子孫永享。

可是張說卻曾被告貪污入罪。唐明皇派高力士去探他的消息，回來之後皇帝問他：「張相怎麼了？」他說：「坐於草上，於瓦器中食，蓬首垢面，自罰憂懼之甚。」（意思說，他看到張說坐在草上，用粗糙的瓦製食器吃飯，頭髮散亂不知道多久沒洗澡了，像是覺得自己做錯了在牢裡自囚一樣。）高力士看到皇帝眉頭鬆了，臉上露出不捨的表情。就進言說，功在國家，希望皇上從輕發落。於是唐明皇赦免了張說。

早生貴子。

早生貴子

龍眼

棗子

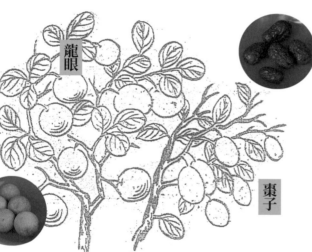

早生貴子／《吉祥圖案解題》

龍眼

畫中的龍眼和現實中的有些差異，但還是勉強看得懂（其實沒題名一樣看不懂）。新鮮的叫龍眼，烘乾了之後叫桂圓。民間稱它叫龍眼殼仔。若剝好去子去殼叫龍眼乾肉。

棗子

在台灣新鮮的棗子為冬季水果。另外有紅棗和黑棗，都以中藥材為人熟悉。

此外，還可戲說棗子的民間暗語，把紅柿、棗子、李子、水梨放在一起，台語可念成「紅柿棗李梨」（尪去這你來），意思是我老公出門去了，任你放心來吧。

早生貴子

原書中畫稿題名。說明裡面提到棗子和桂圓，以及民間婚嫁時的使用。

早生貴子，通常地、崇敬神明的佳餚。柿了、龍眼或桂圓，都可在民俗中看到。

用在結婚宴會時，對新人的祝福，平常就比較少使用。如今社會變遷，男女交往未必以結婚為目的，而結婚的目的也不一定以傳宗接代為主要宗旨。因此早生貴子一詞，多少有些落價。如果再加上後面的一句「連生貴子」，更要面臨斷炊的危機。

除了婚禮之中的賀詞之外，把桂圓和棗子拆開，市場應該會反應比較好。棗子加上三個銅錢，有早中三元及第的美意。桂圓放一盤也可叫做慶團圓。

不管怎樣，棗子，不論是水果的蜜棗，還是漢方的藥材，在民間信仰裡頭，偶而可見上供給神明，做為敬天禮。

民以食為天，農家人在收成之後，會在田頭或土地公前面答謝祂的保佑。每年冬天到來，也有謝天拜天公的祭典。供桌上面的供品，精緻的器物中所盛放的，差不多都是人們食用的山珍海味。

有的費點心思，就能夠用少少的金錢，排出深具文化內涵、表達虔敬的心意。祈個天地神明的歡喜，然後再賜福閤眾各家平安如意、添丁發財。

除了早生貴子之外，最好再連生貴子。(不會吧，生一個就苦不堪言了，還要連生！)蓮花常被稱為「花中君子」，蓮花與桂花放在一起，就有連生貴子的寓意。

可結成很多的蓮子，桂花則因為諧音，所結香氣四溢的桂子就被延伸用為「貴子」。蓮花與桂花放在一

蓮蕉花
這種花在民間新娘陪嫁的禮品當中，還挺重要的。不過那是在過去啦。晚近連娶路雞都有不能下蛋的塑膠雞代了，還有什麼是無可取代的呢？

古早春聯
古早社會貼在門上的春聯，上面寫著百子千孫。像這樣的春聯不一定得結婚才能貼。除夕除舊布新時，這麼一張貼，除了貼紅紅有喜氣之外，也是對自家香火的一個祈望。因此坊間有人特別印出來，跟春聯一起賣給喜歡的人。

哈密瓜
不管什麼瓜，都有瓜瓞綿延的意思。用瓜來奉敬諸天神明，可以說是最好的求子之物。拜完又能爽口飽肚，可說是一舉數得。

供品
民間迎神賽會時供桌上的供品。有麵線、茶、紅棗、金針、香菇、柿餅等多種。雖然量不是很多，但誠意從擺設的方陣可以看得出來，就是虔誠。

把連花與桂花放在一起，可得連生貴子的吉祥意思。

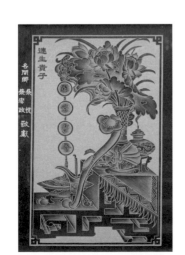

連生貴子／石雕
飾片／南投松柏嶺受天宮

榴開百子

【石榴與祝福新人多子】

安石榴，民間也有稱它射榴（榭榴），但它卻是外來品種，只是年代久了，早已呈現在地化的情形，讓人以為它本來就生在這裡。想來這也是日久他鄉即故鄉的另一個寫照吧。

說起安石榴的由來，那還得從中國漢朝的張騫通西域說起。漢武帝劉徹派張騫到西域的大月氏出使（像現在的外交官），半路被匈奴士兵捉回去了。但匈奴王並沒想要殺害他，還把一個匈奴人嫁給他做老婆。張騫一住就是九年，九年過去了，張騫的心還是想著國家和背負的任務。經過這麼久時間，匈奴人對張騫已經不再監督的那麼嚴格，於是利用機會逃走，繼續他未完成的使命。途中他來到大宛國見到國王，又看到汗血寶馬。國王派人做嚮導，幫助張騫前往目的地大月氏住了一年多，經過一番實地觀察，他體會出：大任務。

月氏對抗匈奴的意志已然消失。在失望之餘離開大月氏，啟程回國。這次張騫不直接經過匈奴境內，刻意繞了一大圈，從匈奴國的邊境國度于闐、樓蘭走去。（越怕越回去，越驚越中）張騫又被捉回匈奴了。幸好匈奴並沒想殺害漢朝使者張騫一行人，就這樣又在匈奴住了一年多。這次，張騫上次逃離匈奴，是為了執行任務往西邊跑。這次，張騫在妻子和堂邑父（人名，西域胡人，有的稱唐義父）的幫忙之下，終於回到中原。

皇帝對張騫帶回來的資料很感興趣，讓漢武帝劉徹重燃征服匈奴的信心。在衛青和霍去病征伐匈奴獲勝之後，張騫二度出使西域（西元前一一九年），執行聯合烏孫以斷匈奴右臂的外交政策，四年後（西元前一一五年）啟程回國，這次順利達成任務。

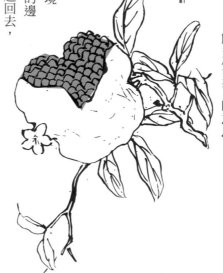

榴開百子，所指的榴是安石榴，不是台灣民間俗稱芭樂、那拔，或芭樂類的番石榴。榴開百子，以果實內孕育百子，為民間婚嫁習俗祝福新娘，希望她入門之後，能多生男子的意思。

兩次出使西國的張騫，替東、西亞打開通商的道路，以及東、西方的文化和物產相互交流。絲綢之路，成了商人新的綺麗夢想。

教科書裡說，張騫通西域之後，陸續有了石榴（安石榴）、大蒜、葡萄、胡麻、蠶豆……等特產，在中土移植成功並產生在地化的情形。

【火燒博望坡之謎】

《三國演義》裡孔明初出茅廬，大約在建安十二年冬天（西元二〇七年），歷史書籍寫記錄的博望坡之役，是建安七年（西元二〇二年）。可是小說戲劇說的，卻更被人傳誦熟悉（廣告的效率真的影響很大）。

孔明初出茅廬，劉備如魚得水，整天和孔軍籌議天下大事。惹來二弟關羽、三弟張飛不服。恰有曹操大軍前來征伐劉表（此時劉備依附在劉表之下），敵軍漸漸接近新野。孔明向劉備借兵符令箭，調兵遣將，一來彰顯自己不是空口白話，徒有虛名。二來也可立個威信，好讓諸將臣服在心。

雖然關、張二人心裡不服少年軍師，基於尊重大哥劉備，也是以身做則做為三軍表率。接過軍師令箭，兩人互望一眼，張飛說：「就看牛鼻子軍師算不算得準天時地利？不準，回來再笑他個大牙。」關羽回言：「三弟，打仗的事不是小孩鬧著玩的。認真點。萬一有誤，還得替眾將士們留條命回營，才有本錢笑人家。」

張騫回國／大理石刻彩繪／雲林縣台西安海宮
從畫面上的意境來看，比較像是張騫帶著妻兒準備回國的情形。荒山野嶺之間，天空一彎眉月，馬上一名婦人，前方有個小孩，可當做張騫和匈奴妻子生的兒子。張騫步行拉著馬，隨從帶刀挑擔緊緊跟著，後面還有人快步隨行。

孔明初用兵／台南府城潘麗水 1971 年作／
嘉義東石龍港村慶福宮
事隔兩千多年後的異地台灣，仍然信戲的比相信歷史多得多。再說博望坡也不一定是張騫受封的那個地方。只不過礙於天遙地遠，只能看些網路資料，不敢盡信就是了。正謂盡信書不如無書，萬一書裡誤寫，寫字的人不能查考，就以為是真的，按照書裡的內容延伸書寫，出來的結果，就可能讓讀者誤入歧途。若已有基礎的賢者看了，還能分辨真假，若是初次接觸文史藝術的人看了，先入為主，建立了框架，日後再改就困難了。

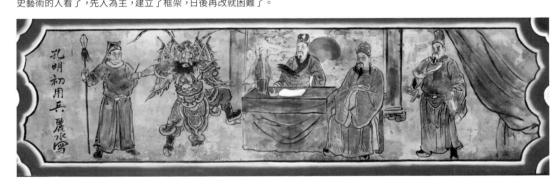

「對齁，打仗要拚命的。回來再算，回來再算。」張飛一拍額頭。

果然神機莫測，軍師預備慶功宴替大家記功。曹軍死者死、逃者逃，夏侯惇驚到到屎；莫怪大仔那麼推崇少年軍師。*

有人從史書記載（〈先主傳〉）推論出來，那時孔明還在壠中高臥，根本沒參與那場戰役。火燒博望坡的是劉備自己，也就是劉備在諸葛亮還沒來的時候，就自己帶兵去打完這場仗了。

【榴開百子的故事】

北齊皇帝高洋的侄子安德王高延宗（其父親高澄，是高洋的哥哥），納趙郡李祖收（人名）的兒女為妃。

皇帝（齊文宣帝高洋）駕臨李宅，李祖收大擺酒宴宴請皇帝親家，（一文說是皇帝到李祖收家設宴，但覺得與情禮不合，暫改之）。宴中，新娘的母親宋氏，呈上兩個顆石榴在御駕前。皇帝問左右，這是何意？可是無人知道，皇帝就把石榴扔到地上。這個時候皇帝的老師魏收向前啟奏說：「石榴腹中多子，安德王新婚，新娘的母親拿出石榴向皇上和新郎祝賀，新娘嫁過去之後能像石榴一樣子孫繁盛。」

皇帝聽完轉怒為喜，命令魏收：「卿家，回宮記得替朕把石榴帶回宮裡。」

事後皇帝派人送了兩匹織錦給李祖收。（這裡，有的寫是給魏收，但按情理來講，也可能是送給親家李祖收的回禮。《魏書／魏收》、唐李百藥，唐北齊書／卷三七》）這個典故相傳就是石榴被喻為百子，祝福新人多子多孫的賀詞由

*錯！火燒博望坡不是諸葛亮的功勞。啥！真的嗎？

**參考日人野崎誠近撰《吉祥圖案解題》（1928出版，國家圖書館膠卷資料），次參考該書1940年重畫再版同名作品。並參閱眾文出版社出版之中文翻譯《中國吉祥圖案》。

圖解 吉祥物

果皮迸裂　石榴種子　石榴的臍

石榴種子

裂開的石榴出現種子，這個也是民俗圖像表現石榴的特色之一。

果皮迸裂

果皮裂開的處理樣式之一，石榴如果沒做出現裂開看到種子，如果再上成綠色，有時會被誤認是番石榴。

石榴的臍

像花瓣一樣的尾端，也是匠師創作石榴會刻意表現的特色。

榴開百子／民宅窗戶上的泥塑裝飾／新北市新店劉家祖廟
大大的肚子，小小的臍。房中百子的石榴，民俗嫁娶會偶可見到的吉祥飾物。

榴開百子，不管是放在家裡做為吉祥畫，還是在廟裡都很合適。特別是新婚新人的臥室、新娘的頭花、新娘裝、金飾項鍊玉墜的圖案，都相當討人喜歡。

石榴也常和佛手柑、桃子同時出現。這時喻為三多，即多福多壽多男子。（不公平，怎麼沒有女子？好啦，現在已經不分男丁女口了。有就好，女男平等。）蓋因農業社會，又加上來自唐山的父系社會文化的影響，「女兒得嫁妝，後生得田園」。因此有些傳統家庭依然還有宗族香火的觀念。多福多壽多男子，也就被保留下來。

廟宇和民宅常見的四愛文人圖，外框以石榴表現／新北市淡水龍山寺

四季水果中的石榴剪黏作品／北港朝天宮

石榴窗花圖／泥塑／金門蔡姓聚落各房宗祠

石榴結子情形／虎尾建國一村

榴開百子／磨石子工藝／新北市景美集應廟

祈望多子的吉祥話也不算少，物品種類其實也滿多種的。像是西瓜類和葡萄等蔓藤類，如南瓜（台灣人稱它金瓜）、胡蘆，都可稱為瓜瓞綿綿。有的加上松鼠或老鼠，在台語來說，又叫老鼠咬金錢，木作類常出現在斗栱、垂花、吊籃和員光等部位。屋頂上的剪黏、淋燙、交趾陶、水車堵邊框花飾，這個題材更是補白的好圖案。

再則有畫上一個老員外，旁邊圍著幾個小太子，寫上百子千孫，有人說他是《封神演義》中那個有百子的文王。另外把棗子和桂圓畫在一起，也叫早生貴子。芭蕉跟玉兔也叫招子，因為兔子也是多產的動物（其實也有用老鼠，借其多產以吉祥畫意，偶而也會把老鼠跟葡萄放在一塊）。此外民間拜拜的供品中，有用米麵做成的圓仔，就像哺育嬰兒的母親乳房一樣，形狀也是祈求子嗣的好供品。

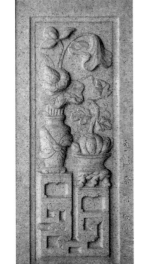

瓜果多子，象徵子孫延綿。

博古圖／泉州白石石雕／雲林褒忠馬鳴山鎮安宮
一般稱這有几架的吉瑞圖叫博古沒錯，但裡面還可抽出合句的圖案，另以講解。像這上面有蓮花和西瓜果，也可以稱為連生貴子。南瓜兩旁也有佛手柑和桃子，也可再加碼順著念下來，平安三多、福壽雙全。桃子後面有一芭蕉葉，又有連招三多的佳話可用。總之博古就是好事不嫌多，要什麼有什麼。

麒麟送子

麒麟送子這句吉祥話，偶而會在祝賀人家生男孩時送上，不過跟早生貴子有些差別。麒麟送子是祝賀對方已經生下一子後，才會出現的祝賀辭。而早生貴子則是新婚吃茶時，四句聯仔講好話比較適合。

故事

【孔子出世】

孔子名丘字仲尼，家中排行老二（指男生而言）。在他之前，家中已經有九個女兒和一個哥哥孟皮，可是孟皮的腳有缺陷，不能繼承官位（當祭祀人員）。之後，孔子的爸爸以六十八歲高齡，再娶孔子的母親顏徵在。

顏徵在，十七歲時嫁給孔子的爸爸叔梁紇。六十八歲的叔梁紇和十七歲的顏徵在，有點擔心生不出男孩，就跑到尼山求神保佑，希望能為丈夫生個健康的兒子。在她之前，丈夫的大老婆連生九個都是女孩，二房生了一個男孩卻是腳有問題。現在，老夫少妻，只能跑來求神保佑。

《東周列國志》裡說，老夫少妻上尼山拜拜時，特別寫到新嫁娘顏徵在，上山的時候，路邊的草葉都豎起來，等到祭拜祈禱完成之後，才恢復成自然垂下。

當天晚上顏徵在遇到黑帝召見，黑帝告訴她，汝有聖子。要生他的時候，一定會在空桑之中；孔子的母親醒來，覺得自己已經懷孕了。

又有一天，似夢非夢之間，看到五個老人在門庭前，自稱是五星之精，帶著一頭獸，大約有小牛那麼大，身體長著龍鱗一樣的鱗片覆蓋，對著她伏了下來。牠嘴裡吐出玉書（一說玉尺），上面有字：「水精之子，繼衰周而素王。」顏徵在覺得這有異象，用綬帶繫在那隻獸的獨角上，獸才站起來離開。她把這些徵兆告訴丈夫叔梁紇，叔梁紇跟她說，這隻獸必是麒麟。

顏徵在，生了，男嬰，四肢健全（很像現代產婦生下小孩之後，護士會把嬰兒抱到母親面前給她看過，五官豐美，四肢健全，性別，男或女）。

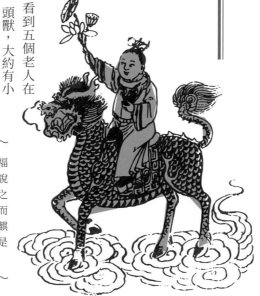

[釋義] 有人用麒麟送子、天賜麟兒祝福小孩滿月，祝福新婚夫妻，應該跟這傳說故事有所關聯。但誰又知道小孩長大之後，會是愚劣良賢呢？孔子母親夢麒麟而生，孔子見麒麟死而停筆。天賜麟兒、麒麟送子，都是大家一句祝賀的話，並不是老天爺或某尊靈感的神明之承諾。

三歲的時候，孔子的爸爸叔梁紇七十二歲走了，留下孤兒寡母的顏徵在。雖然有娘家，但顏徵在還是一邊工作一邊帶小孩把孔子養大。學問的事情，孔子跟他的外公學。顏徵在生出後人尊稱孔子的聖人兒子，卻很少有人記得她。＊

孔子十七歲的時候，母親顏徵在過世。孔子想把她跟父親葬在一起，但是他連爸爸葬在哪裡都不知道，也許連他母親自己也不曉得。十七歲的孔子，扣除童蒙時期十年，孔子有六、七年間，未曾祭掃過他爸的墓？也許，每次問題都被他媽媽回答：「你別問。我不知道？」

孔子把他母親的靈柩放在五條路的馬路旁，一向來弔唁的人詢問，他爸葬在哪裡？終於在鄉居曼父之母的指引下，完成了心願，把父母合葬於防山。孔子為母守孝三年。

十九歲，在魯國季孫氏那裡擔任文書小官，管理倉儲和畜牧等工作。二十三歲開始在鄉間遊走講學，學生有顏回的父親顏由、曾參的爸爸曾點以及冉更等。

孔子拜郯子為師，跟師襄學過琴，也向老子學過禮。

孔子曾為魯國國君會於夾谷，稱夾谷之會，名揚諸侯。

孔子周遊列國，被各國國君歡迎，讓各國大臣惶恐不安。

孔子因材施教，每個人受到的啟發都不同。

孔子過世時七十三歲，後人把他所講過的話編輯成《論語》，留傳後世。

回首一生，孔子說：「吾十有五而志於學，三十而立，四十而不惑，五十而知天命，六十而耳順，七十而從心所欲，不逾矩。」

據說孔子在編《春秋》時，聽到有人捉了一隻異獸。孔子跑去看過之後說：「那是麒麟。」可惜，卻死了。孔子和他的學生把那隻麒麟埋了，並寫下：「唐虞世兮麟鳳游，今非其時來何求？麟兮麟兮吾心憂。」一年後孔子去世。因此有了歷史上的「西狩獲麟，春秋絕筆」的說法。

像故事一樣，孔子傷心麒麟的死，感覺好像世了。孔子當時看到麒麟，並不覺得高興。大約一年後孔子就過世了。孔子把人生的責任完成了。因為傳說中麒麟，只在太平盛世的時候才會現身。但孔子身處的那個時代，各國諸侯你奪我搶，周禮幾乎被

＊

這個跟我們讀到的勸人佳話，什麼吃果子拜樹頭、飲水思源、英雄不論出身低、蓮之出淤泥而不染等有點出入。高尚的讀書人，卻少有人感謝那些長出清香白蓮的淤泥。

放諸歷史，有孟母（孟軻）、岳母（岳飛）、歐陽母（歐陽修）、陶母（陶侃）、徐母（徐庶）……就是沒個孔母（孔子）。而這些母親的兒子，還都有受到顏徵在的兒子——孔子的學問影響。

西狩獲麟／石雕飾片／台中東勢文昌廟
這幅圖是以古畫〈西狩獲麟〉仿刻的作品

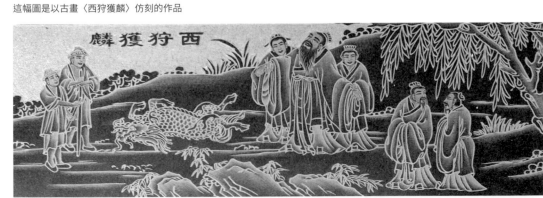

各國的君子當成牆上的掛軸，要用的時候才放上，態度還相當輕率。麒麟這種神獸，怎麼會選在那種亂世出現呢？更難堪的是，世人還認不出那就是「傳說中的麒麟」，且未加愛護；麒麟死掉之後，孔子讓他的學生把牠埋了。並且停止《春秋》的編寫，世人稱做「獲麟絕筆」，就是在講這段故事。

孔子之嘆，也許是後人想像出來的故事。或許，人們只要麒麟的名聲，並不想學麒麟的不傷草木、不踐踏蟲蟻之仁的德性吧！是為引言。

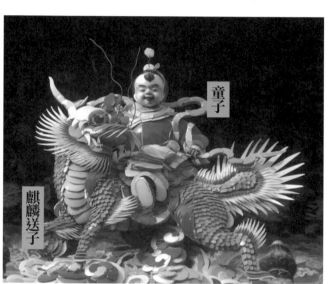

麒麟送子／北港朝天宮／原圖經後製修飾臉上的裂紋

圖解　吉祥物

童子

以頭戴束髮全冠的小孩，象徵麒麟「送」來投胎的孩子，都是人中龍鳳。

麒麟送子

麒麟本已有「貴子之氣」，在民間再配上一名童子，形成吉上加吉的麒麟「送」子吉祥圖。

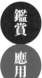

鑑賞　應用

麒麟送子圖的應用很廣泛，可是能一眼認出且說得出來的，已經沉默了。此圖像常常出現在廟宇的中軸線上，是尊貴又醒目的重點位置。不止頭載束髮金冠，做太子造形的童子特別鮮明，光是看他騎在麒麟背上就夠討人歡喜。

原本手拿蓮花和笙（一種管樂器），後來也出現如意和戟磬等器物搭配，於是有了更豐富的吉祥話集合在作品之上。

有的還會添加天官仙女，題名一樣稱作麒麟送子。但這時給的角色變成神仙或仙女，就不能說是麒麟了，因為賓主君臣的位置有了變化，而出現不同的意思。

寺廟中的裝飾藝術，剪黏、淋湯（有寫燗塘、淋燙）、泥塑、彩繪，或晚近的石雕飾片，都有這個畫題的表現。

天賜麟兒／民宅的磁磚燒製品／2006年螺陽迎太平第十二天 在四知堂

以萱草入圖，萱草另有忘憂草一說，據說孕婦配戴此花則生男，台灣民間也有「栽花換斗」的習俗，都是希望一舉得男之意

麒麟送子／淋燙作品／嘉義東石先天宮舊廟（已拆除）

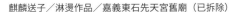

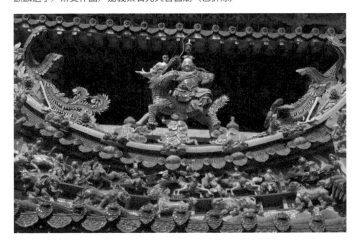

吉祥　同門

民間除了麒麟會送子之外，也會替太子換上不同的玩具（道具），圖例中，麒麟之子手中，隱約可見綠色玻璃片貼飾的如意，這是名師洪坤福弟子江清露的作品。童了五官清秀、眉開眼笑，帶點古錐而撒嬌的表情，套句時下流行的話叫——萌樣。

此外，還有天送麟兒、張仙射天狗、觀音送子等相近吉祥圖。福祿壽三仙之一的祿仙，在民間信仰裡頭，也有送子的能力。民間百姓相信，福祿壽三仙能賜信徒財、子、壽。

另外連生貴子（參閱早生貴子）一詞，在民間裝飾藝術上，大都排在麒麟送子之後。有的只以蓮、笙、桂圓或加蓮子表現，不以人物出場。

五福臨門

【郭子儀七夕銀州遇織女】

郭子儀從塞外回京催糧。來到銀州地界便遇風沙阻道，人馬受塵沙攔阻目不見物，隊伍無法前進。子儀令兵士擇一平坦之所暫避風師之威，順便讓兵士埋鍋造飯提早安營休息。

風沙在日落之後停歇，郭子儀步出營帳觀望四周，夜涼如洗。日間塵沙迷目，已被微涼夜色壓落。牛郎織女星隔著天河東西照望。

「來人，今日是幾月幾號？」郭子儀喊問。

「將軍，今夜是七夕。」

「哦～七夕是嘛。無事，汝退去。」

忽然間似霧非霧自遠而近，子儀抬頭看見雲霧中似有光華，隨著雲彩越低，光華越明。幾名仕女擁駕著鳳輦而來。鳳輦之中有一女子與眾不同。豐姿端秀、仙氣襲人。子儀忽然間想起，今天是七夕，難道是織女下瑤台準備與牛郎會面？

就對著天上的仙子說：「您是織女娘娘吧？我郭子儀一生戎馬為國盡忠，希望娘娘保佑蟻民子儀，此後平順適意。」

仙子含笑點頭說：「賜你富貴壽考。」

子儀拜謝仙子再抬頭時，仙子已經調轉鳳輦，消失在夜色之中。

後來果然應驗，一如仙子所言。子儀功蓋天下，位極人臣，是福德雙全的將領。

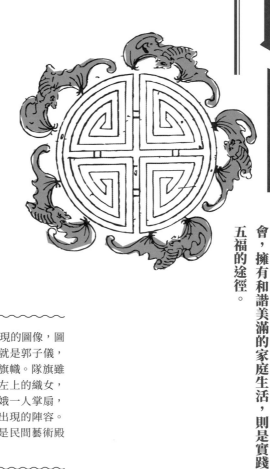

《尚書》〈洪範〉篇：「五福，一日壽，二日富，三日康寧，四日修好德，五日考終命。」民間對於五福的情感與喜好，可說是雅俗共賞。不管富貴貧困、男女老少，都希望擁有它。至於獲得好的工作機會，擁有和諧美滿的家庭生活，則是實踐五福的途徑。

[釋義] 富貴壽考是民間彩繪常會出現的圖像，圖例中右下角身穿紅色袍服著盔甲的就是郭子儀，後面兵士牽著白馬，及寫著郭字的旗幟。隊旗雖然只有半字，還是可以辨識出來。左上的織女，回頭望著地面上的郭子儀，背後宮娥一人掌扇，這是天上比較高貴的仙子，偶而會出現的陣容。彩繪作品常會出現劇目落款，這也是民間藝術殿堂中，比較完美的教育範例。

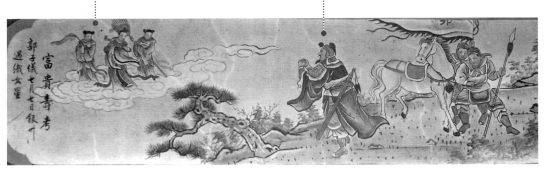

郭子儀向天上的織女拱手致敬

富貴壽考—郭子儀銀州遇織女／賴秋水畫／南投竹山重興岩

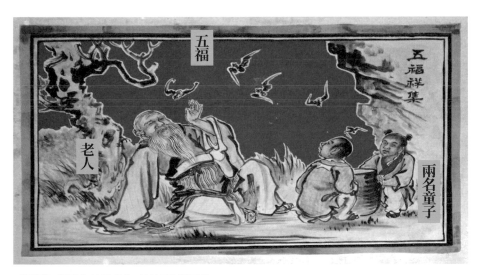

五福

五福祥集

老人

兩名童子

五福祥集／潘麗水 1966 年作／台南麻豆代天府

圖解
吉祥物

老人

一般在吉祥畫中表示長壽的意思。古畫中常見一派仙氣、童顏鶴髮的老人出現，像五老觀日就是一例。

五福

一般以五隻蝙蝠象徵。若一隻，則是福在眼前。兩隻，雙喜臨門。四隻，賜福。引伸天官賜福五隻，就是五福臨門了。

兩名童子

有和合二仙的意境。但在這裡只是單純的豐富畫面而存在。主要是畫中出現重點人物「老壽星」，並讓五隻蝙蝠飛在老人面前。形成文字沒寫出來的，福在眼前的意境。

閣家平安

093

五福圖在民間的應用頗為廣泛，不亞於三星拱壽和天官賜福。

一般用在家居生活具和門廳臥室，做為點綴生活空間，增其生活情趣。在民俗器物中的香爐和使用的禮器上，也不乏它的蹤跡。

五福常常做為民俗裝飾圖案，但它所隱含的意義又是什麼呢？也許得一個一個分開來講，比較能說得清楚。根據《尚書》〈洪範〉篇說：「五福，一日壽，二日富，三日康寧，四日修好德，五日考終命。」是古書對五福的解釋。白話來說，可以這麼講：

一要長壽。

二要富足。

三要健康又安寧。

四得修好德。

五能預知人生終點的時間，從容面對。

既然五福包含的範圍那麼廣又那麼深，要怎麼表示呢？

除了蝙蝠之外，蝴蝶、佛手柑，都能代表福字。即便是仙氣十足的白鶴，有時也會移用，成為福的代表。

民間做的積陰德應該就是這個意思。

香爐上的吉祥圖，五福團壽／彰化芬園大莊大竹村南化宮舊廟

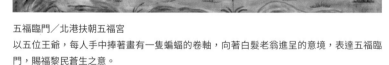

五福臨門／北港扶朝五福宮
以五位王爺，每人手中捧著畫有一隻蝙蝠的卷軸，向著白髮老翁進呈的意境，表達五福臨門，賜福黎民蒼生之意。

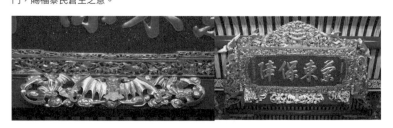

五福臨門／匾額托架的修飾，也見五福呈祥／宜蘭羅東奠安宮

也見民居的大門上，寫著五福臨門

富貴壽考／以壽石與牡丹為構圖，
兩者皆有長壽、長命之意

五福臨門，也常以五福祥集或五福呈祥出現。有時也搭配和合二仙捧著寶盒，盒中有蝙蝠飛出來表達這個意思。見者有份，只要能看到福字，都具備福在眼前的意思。因此，民間工藝偶字，卻寫上「○在眼前」。剛開始涉獵民間藝術的欣賞，還無法體會畫者的心語。等到累積幾年的閱覽心得之可看到，明明只畫寫個福字，後，才慢慢體悟出來。另外梅開五福也是這個意境。

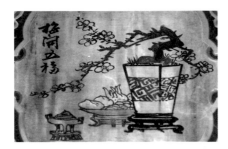

梅開五福／陳壽彝 1978 年作／三重先嗇宮

五福祥集／廟裡裝飾暨材木雕／學甲慈濟宮

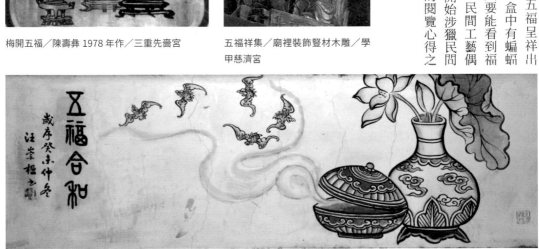

五福合和／壁畫／2003 年汪崇楹題／台南善化慶安宮

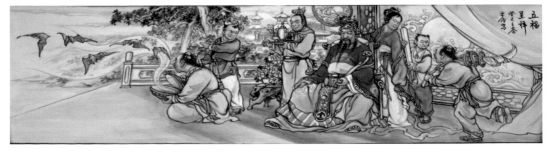

五福呈祥／樑枋間的裝飾／洪平順 2013 年作／雲林水林順天宮

合家平安

故事

【合家平安】

畫面中，一對看似母子的兩人，從橋的那邊走過來，兩人一前一後剛好過橋。

大人舉起手來，用扇子遮在頭上，似乎在遮日頭；另一手牽著小孩，小孩眼睛看著前方，一手略略弓著，好像有些不安。這個時候，好像有些不安。是怕過橋嗎？有些小孩會有這樣的情形，所謂為母則強，她要保護小孩，又要壯自己的心。她知道，在這個時候是護小孩的榜樣，不能讓孩子感覺到她的怯懦與不安。

否則小孩一退縮，她一個女人家力氣有限，光是過橋就已經讓她膽顫心驚了，人一感到恐懼，有的人會軟弱無力。這樣子別說要帶小孩過橋，就連自己也無法通過眼前的關卡。於是她壯起聲勢說：「來，我拉著你的手，隨阿母過橋。沒問題的，你是男孩子，應該拿出男子氣慨。過了橋，回家就不遠了。阿公和阿嬤也在家裡，等著我們平安回去喔。」

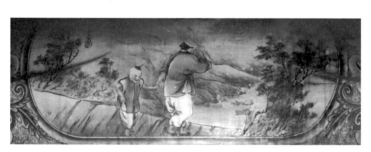

午後／鹿港柯煥章畫作／雲林西螺崇遠堂

[釋義] 鹿港柯煥章的畫作〈午後〉（未見作品名稱，作者自擬），按畫意舖寫一篇極短篇，試圖描述一段模糊的童年回憶。合家平安，在宮廟裡面，這句吉祥話不大會出現。但在神明的大小符，以及致贈給爐下福戶的八仙彩，偶見。鎮宅平安，是指家中有神明坐鎮，以達到護佑之功。合家平安一詞，比較偏向圓滿的成就，賓主之間有所區別。

合家平安，又可寫成闔家平安，也有人用更嚴謹的心寫成闔家平安。這麼一句看似平凡的期待詞，卻是得來不易。這種心境只在家人出現身苦病痛，或面臨生死交關的時刻，才會出現幾近渴求的願望，向心中信仰的神明、偉大的主、敬畏的祂，虔心祈求。在平時，卻很容易忽略它的重要。

民間信仰中，由神明賜給百姓，做為鎮宅平安的符令上的「合家平安」祈語。

合

可引用的圖案，除了盒子之外，荷花和百荷花都有例可循。

家

取雞的台語諧音。也有人以剪刀台語音，做為合家的諧音字在講。

平

有以秤和天平（也是槓桿原理）做為安之字意使用。另外用瓶花直接代表平安兩字的也有。

安

以馬鞍做為代表。前述，可直接使用瓶花當「平安」用。

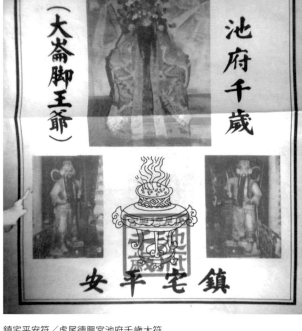

合家平安，常用在民俗慶典和日常祝福他人的場合。最常見的是民俗中的平安符。可是寫著鎮宅平安的平安符，按字意而言，比較傾向家庭使用。若用於隨身的，大都以保命護身比較合適。只不過隨著時代演進，一般人已不像往時那般嚴謹區分。正所謂敬如在，寫字者又加一句：信如在。虔誠於神明的弟子，只要覺得有用，一律都會保護，神明是不會管你弟子拿的是合家平安、鎮宅光明，或是元辰光彩的符令。

「合家平安」一詞，依字義，應該不會出現在公廟慶典場合做為裝飾之用。只不過若偶而錯用了，基於民情，可能不會太過在意。也許，能夠的話，下次不要再弄錯就好了。最怕的是，誤把錯誤當傳統，一代一代相傳下去。只不過～民俗事，有時也不好太過在乎過往所遺留下來的傳統，否則容易造成人心向背。反而讓凝聚地方向心力的民俗，產生過度理性的反作用發生。

鎮宅平安符／虎尾德興宮池府千歲大符

鎮宅平安｜意思是代表神明坐鎮信徒的家，可保闔家平安。

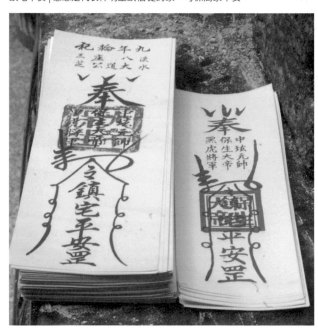

小符／淡水三芝八莊大道公過爐

鎮宅平安｜這種型式的符，除了放在家中神明廳案桌鎮宅之外，也可以折起來，放在身上保平安。

合家平安，引伸出來的成語還有合家歡樂、舉家歡樂、全家福等好話。民間百姓對於合家平安，一直是心中最大的願望。一家和樂融融，不管是達官貴人或是平民百姓，都非常希望一家平安。家人平安，自然能夠無後顧之憂，勇往直前追求其他的願望。

合家平安，家中成員健健康康，小孩可以安心長大，大人不必為了任何一位成員的身體煩心。自然可以放心為理想奮力而為。如果偶而有些小傷風、小感冒，必然會暫緩衝刺的力氣。萬一身體一直無法康復，連醫生都不能找到原因加

以治療，耗去錢銀，仍然不能獲得解決，有的人就會轉向求助信仰。當一個病人感受到無形的力量暗中護佑，自然在心裡有了勇氣對抗病魔，加上醫師的治理，想要恢復健康的身體，就能夠產生信心。

因此，信仰的力量，不管是哪個宗教或哪個地方的人們，應該都有需求。

白沙屯拱天宮天上聖母到北港進香，每年跟隨白沙屯媽到北港的陣容，是民間信仰一大盛事。

疑案

MYSTERY

以全家福來講，一般以雞或鵪鶉做為吉祥話的圖案。晚近出現以其他動物所設計生產的石雕，也在台灣民間信仰的宮廟裝飾出現。

這種產品也不是說不好，只是以豬入題，在某些場合看來，稍有疑問。

還有以熊貓做成的全家福？也許是因應時代潮流吧。

豬的全家福，不能說這不對，只是要用豬入題寫全家福，需要有些補充說明，才不會造成誤會。

熊貓也可以入題合家歡。可後面那隻似乎不想跟著往前走，也許是累了也說不定。

一隻猿猴題名天倫之樂？天倫之樂，需要兩隻以上才好表現。只用一隻，感覺上形單影孤。會不會是製作過程，因為版面而裁掉一些圖案，才變成這個樣子？不然應該不會這樣。

花開富貴，民間傳統藝術有時會寫成「華開富貴」。華是花的異體字，這裡的花，指的是牡丹花。牡丹花，就周敦頤的愛蓮說而言，菊，花之隱逸者也；牡丹，花之富貴者也。

故事

【李白〈清平調〉】

其一

雲想衣裳花想容，春風拂檻露華濃。若非群玉山頭見，會向瑤台月下逢。

其二

一枝紅艷露凝香，雲雨巫山枉斷腸。借問漢宮誰得似，可憐飛燕倚新妝。

其三

名花傾國兩相歡，常得君王帶笑看。解釋春風無限恨，沉香亭北倚欄杆。

說到牡丹花，會讓大家想到的，可能是唐朝的武則天或楊貴妃。李白的〈清平調〉，就有讚美它的詞句。民間故事說，那是李太白在稱讚楊貴妃的美貌。可是故事到後面，卻因為李白曾經得罪高力士（李白醉譯番書，高力士替他脫靴），高力士於是跟楊貴妃說：「李白不是真正的在讚美貴妃娘娘的美貌，那句『可憐飛燕倚新妝』，不就是在罵娘娘是個禍國殃民的禍水?!」

[釋義] 雖然牡丹花在台灣並不普遍，卻因先人唐山過台灣，把傳統文化也一同傳了過來。國色天香、花開富貴，對台灣庶民文化來說，一點都不會覺得陌生。

花開富貴，又寫成華開富貴。用楊貴妃的故事，把這句民間常見的吉祥圖案（牡丹花圖），當成引言文，或可填補難得親見富貴花的遺憾。關於牡丹的故事，還有武則天怒貶牡丹到洛陽牡丹亭一事。

「高公公，不會這樣吧？」

「怎麼不會，他第三首還是『名花傾國兩相歡，常得君王帶笑看』，娘娘，李白根本笑你沒讀書呢。」

「氣死我了！拿酒來。」

【貴妃醉酒】

楊貴妃——楊玉環，是唐明皇李隆基的愛妃。唐明皇寵愛楊貴妃，只要她想要的，無不傾心傾國討好她。可是人心是善變的。

原來有一天，唐明皇要楊貴妃在百花亭擺宴，君妃兩人要好好喝酒賞花。楊貴妃興沖沖準備好了，皇帝居然臨時改道，轉往西宮梅妃那裡去了。

楊貴妃非常生氣，只好開瓶獨自飲酒。

楊貴妃何等尊貴，可是再尊貴，若得不到心愛的心來賞，也只能自開自賞，孤獨自謝自憐。此即貴妃醉酒的由來

名為貴妃醉酒，匠師不見得是看到京劇名伶梅蘭芳的演出，才做出這幾件作品，嘉義新港笨港水仙宮裡的壁畫，以戲劇題名的就有〈拾玉環〉、〈送京娘〉、〈貂蟬嘆月〉，和這齣〈貴妃醉酒〉。

貴妃醉酒／陳玉峰 1950 年作／嘉義笨港水仙宮

圖解 吉祥物

題名「華開富貴」　燕子　牡丹花開

花開富貴／柳科因作／雲林斗六大北勢文財神廟
原為大北勢林氏宗廟，後改為文財神廟，供奉文財神比干。

題名「華開富貴」

圖例為荊桐人柳科因作。華開富貴，也是花開富貴的意思。華是花的異體字，常見於書畫題名落款之中。

燕子

在此沒特別意思，主要在平衡畫面重心，增加作品的豐富感。

牡丹花開

牡丹花在民間藝術，為常見的花卉圖案。民間喜歡的花語——富貴，比愛花惜花多些。畫（做）牡丹，會特別強調它的花蕊，俗稱牡丹吐蕊。（剪黏交趾陶大師陳天氣的高徒陳世仁先生提供）

花開富貴，不管誰都喜歡這個結果。花開了，當然希望能順利結成果實，然後順風順雨繼續長到成熟。果實，可吃可享可以賣錢，用來溫飽一家腹肚，這種花叫富貴，既富足又高貴。

民間對花開富貴這個花字，不一定得是牡丹花，只要能結成美好的果實的花，都歡喜見它。

若特指牡丹來說，人們對牡丹也有很多聯想，它可以和其他季節的花放在一起，成套出現，做為對對成雙的四季花。也可以用人文典故，做成唐明皇愛牡丹，同樣有四季輪替的意思。

牡丹花跟什麼圖案放在一起皆合適，都可因為它傳統的富貴形象，吉祥富貴、富貴有象。

寫成春聯，貼在門上或柱子牆壁，很受歡迎。當工商開業或新居落成的字畫作品，也廣受大家喜愛，幾乎可說是萬用的吉祥畫。用在賀卡也很不錯。

春聯「花開富貴」
畫上一枝牡丹，題上花開富貴，貼門柱或牆上，在新年期間，特別有新春的喜氣。

雙鳳朝牡丹
宮廟裡面，這個題目常常出現。在一些老廟中，偶而可見這種簡單幾筆，就表現枝葉的作品。這樣的作品，很耐看，越看越覺得它美。柔中帶剛，剛中帶柔。

華開富貴圖
民間用來裝飾廳堂的花卉作品。一般人喜歡用它當吉瑞圖，招來平安和財寶。

花開富貴雖然只有一種花卉——牡丹花，可是牡丹富貴的意象，卻常被其他願望拉在一起。像長壽就可用白頭富貴，吉祥如意都可以跟富貴放在一起。因此與牡丹相關的吉祥話，就有富貴因緣、富貴有餘、富貴平安、富貴白頭、富足有餘等。

其他不題名的吉祥圖，還有雙鳳朝牡丹、鳳凰叨牡丹、三王圖（牡丹、麒麟、鳳凰）等，這些都可在廟裡看到。工藝種類幾乎全包，不管石雕、木雕、磚雕、泥塑、剪黏、彩繪，都能看到。分布的位置，也是從上到下，自裡到外。如果有最佳人氣獎的話，得主得頒給牡丹花。

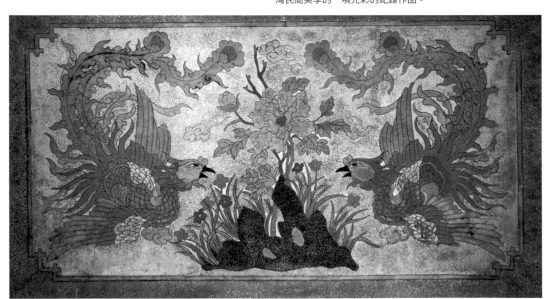

白頭翁的白頭，配上牡丹的富貴，有夫妻白頭偕老，富貴長壽的意思。

雙鳳朝牡丹／磨石子／台南北門蚵寮保安宮
這種磨石子工藝技術，曾在五、六〇年代，廣受民間主事者歡迎。結合銅線掐絲，和土水司阜以及圖案設計的畫司多種技術，是台灣民間美學的一項光彩的紀錄作品。

富貴文獻？不確定文義為何。像這類圖文相異的作品，偶而會在廟裡出現。欣賞這些具備地方人文藝術形象的裝飾物品，能強迫自己多翻些書籍，或查一些人文典故資料。因為很難保證莊境的那座宮廟，什麼時候可能修建。上面這些裝飾作品（壁飾空間所貼滿的圖飾），是地方信徒向保佑自己的神明，最大的報答心意。萬一寫錯了，前去簽寫捐獻者又不察，有可能在誤字的作品旁邊，就出現自己或家人的姓名。

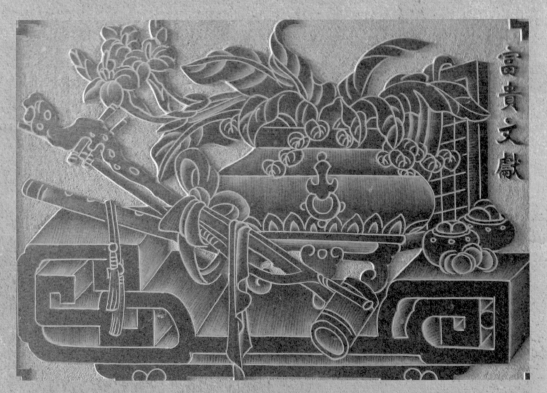

富貴文獻？／石雕

圖裡有一把胡琴和一支笛子（也可能是簫）。占面積最大的那盆花，像大葉的萬年青，也像黃金葛？開出的花又像木棉花，怎麼看就是不像牡丹。不能說它錯，只是如果圖案更具體，或題字有些關聯，廟宇更能達成推廣人文藝術、社會教育的天職。

五穀豐收 六畜興旺

【孫悟空車遲國救五百羅漢】

唐三藏一行到了車遲國邊境，忽然間聽到一記巨大的喊聲，震得山崗搖動，樹葉散落，把唐僧嚇了一跳。「徒弟啊，這是怎麼回事，莫不是妖怪又要來捉我去下鍋了吧?!」

「師父真的被嚇怕了。呵呵！也對，白白胖胖的還全素之身，九世元陽不洩的純陽之體，還是童子身唷，這個肉吃一塊，六畜立刻脫胎變成人，妖怪吃一口剎時成仙，嘶～連俺老豬都想～」豬八戒隨口說出。

「敲你個大豬頭滿頭包，把師父嚇傻了，他胡亂念起經來，萬一念錯了，念到那話兒。我就頭疼了。」孫悟空發飆。

「師兄，那話兒是什麼啊？」豬八戒豬頭豬腦說。

「不能說，不能說，說出來我頭又犯疼了。」

「師兄，是不是叫緊～箍兒～」

「住住咧囉！你沒個金箍套頭不知頭疼的痛苦，淨會白目扯妥唆弄。」

「悟能甭亂了，讓你師兄去看看前方怎麼回事，回來安我的心。沒事可入他車遲國，換過通關

「五穀豐收」、「六畜興旺」兩句吉祥話可以分開講，也可以合在一起當祝詞使用。這兩句話在農業時代，也是一個風調雨順、國泰民間的期望和寫照。五穀豐收也可以寫成五穀豐登。

[釋義] 風調雨順、國泰民安的時候，就算是五穀豐收、六畜興旺，人跟人之間還是會有你爭我奪、爭強鬥勝、爭風吃醋的好鬥心。得勝的一方仗著功勞，不肯給對方存活餘地。失敗的一方，存著求生的意志尚可稱之本能。但是就怕成功之後，又變成當時迫害自己的強者加害對方。本篇末了，把結局稍稍改了一下，算是愛護野生動物的心吧。圖以魏徵斬龍示意，做為故事的插圖之用。

魏徵斬龍／彩繪／張劍光 1965 年作／台東關山鎮天后宮

文書，繼續往西天取經去。」

好個大聖，駕起筋斗雲，找到一群比丘。仔細一看。一群和尚正在推著載滿木材土堆的車子，往山上走著。

「喝！呼。用力，用力再推。這車沒推到山頂，被那班道士看到，等一下沒飯吃又要餓肚了。」

悟空隱在半空中聽他們講話。心裡想：「奇怪了？這個地方怎麼是和尚自己做苦力在搬這些沙土木料？該不會是此地五穀豐收、六畜興旺，加上國泰民安、風調雨順，百姓不用上寺廟求神拜佛，也不必燒香禮斗，所以和尚找不到白願發心到廟裡奉獻的人夫，只好自己來了。嗯～還是那中土的和尚比較好命。咦！遠方兩個道士正往這裡過來。待老孫向前查察一翻便知分曉。」

好個大聖爺，變個雲遊的全真道士，從山路轉了出來，剛好跟那兩個小道碰在一塊。

「敢問兩位師兄，這裡可有好心的人家，或慷慨的道觀，可收留小道一兩天？」

「我們這裡的國王最是好道喜客。只要說聲道德，國王就會派人專司坐臥飲食。」

悟空聽他們把二十年前，僧道求雨比賽的事情說了一遍，才有那五百個和尚替道人做苦力的事情發生。

「師兄，我的親戚聽說是在您們這裡出家當和尚，不知道能不能讓我保他個平安，讓他返家，莫

叫他父母在故鄉為他牽腸掛肚。」

「這個可以，不過還要我三個師父做主呢。可是你不用擔心，我們師父最是慈悲了。」齊天大聖心裡明白了。他回去稟過師父，師徒準備同進車遲國。

「悟空，怎麼你一身道袍裝束，出家人可不能忘本。」

「師父啊，不過，不止我要變成道士，就連您泰民安、都得蓄起頭髮，扮成道士，才能過這個車遲國了。但是要等您頭髮長到可綰成髻，載上司公帽仔，還得等個幾年，到時您都老了。您是凡人，幫你變化只能維持個一時三刻，想再變化，您老還得再等一對時才能再變，這個就難倒小徒了。」

「切，就算你能變，我也不依。出家人不打誑語，不能欺盜的。你忘了嗎？」

「師也，跟你鬥著玩的，莫當真。問題是，這個車遲國國王欺僧崇道，還得好好應對才能過關。」

「羊力大仙來也，鹿力大仙來也，虎力大仙來也。道法通天可驅神，諸天高真任我調用。俺等羊鹿虎三大真仙是也。來到車遲國為民求雨保國安民，國王百般禮遇，受眾百姓奉承，真是快樂似神仙。」羊鹿虎三大真仙參見車遲國王，並說⋯

「國王在上，吾等這廂有禮了。」

「三位大仙，帶這班和尚到殿裡來有何見教？」

「伊是取經人，欲往西天取經回中土大唐普渡眾生的。」

「出家人，整天念經也不事生產，真正是國家的米蟲。」

「國王，三位高功大師，貴國內事吾等不敢多言。只求一紙通關牒，讓我等順利出關，便是國王的大恩大德。」

豬八戒聽了國王那句話心裡不舒服，搶在唐僧話尾就說：「老豬就不信那些牛鼻仔有啥多大能為，俺師～父，隨便打個噴嚏，放個屁，都比他們強過十倍百倍。」

唐三藏瞪了他一眼，低聲說：「你！」

悟空開口說：「啟稟國王，出家人遊方本不該爭強多事。無奈看貴國五百羅漢，俱在難中受苦。出家人見苦不救，心上不安。如果能讓家師與三位大仙略試身手，若能僥倖，盼替他五百聖僧與國王討個慈悲。」

「孤王也想看看，來自大汗國的唐真觀御弟，是不是真如傳說中的那麼厲害。簡單，就比賽求雨吧。但是不能等三天，要立求立下才算數，遲一刻鐘下雨就算輸。」

「徒兒，你會把我害死。」

「師父，莫怕，有我呢。」

「徒兒，我什麼經都會，就是求雨的經，我不會啊。」

「莫怕，你只管上去誦你的經，剩下的交給我。」

唐僧鎮定的走上法台。悟空悄悄的從他的耳裡取出金箍棒，再隱去讓凡人看不見，然後飛到豬八戒的耳邊說：「我去辦事，替我守住師父和替身，不能跟我講話，知道嗎？」

八戒嗯了一聲，意思是俺老豬曉得。

悟空一到空中，哇，還得了。風神、雨師、雷公、電母齊到。連龍王都直挺挺的站在半空中待候法旨。

「全都給您老孫聽著。收了風，止了雨，連尿都不能給我滲出半滴。違反者一律棍頭伺候。」

「都聽大聖的吩咐。」

「大聖爺，可是那三個道長真的能讓玉帝出玉旨，讓我們行雲布雨啊。」

「不是不能下，而是要看誰出手，才給他下。」都在同個時辰，玉帝那邊我再去跟祂說，現在都聽我的就是了。」

三個道長看到就要下雨了又止住，把搖鈴搖得亂響，牛角吹得音爆，急出滿頭汗來。

三位大仙看得目瞪口呆。但對方法術的確勝過自己，只能服輸認帳。

「莫出大太陽，不然秧苗菜蔬會被曬死。披雲使者聽著，你慢慢再收雲霧。其他諸神各歸本位，改天再奏請玉帝論功行賞。去吧。」

悟空第四次舉起棒子，雨停，雲開，日出。接著密音傳話：「雨夠了，夠了，再下要淹大水壞了莊稼農舍。」

第三次，果然下起雨來。大約一個時辰。悟空看到國王旁邊，好像有官員跟他咬耳朵。然後國王開口說：「雨夠了，夠了，再下要淹大水壞了莊稼農舍。」

悟空看到國王旁邊，好像有官員跟他咬耳朵。

一頭往上伸了一下。天空剎時烏雲四合。再一伸，風起雲湧。

三仙上法台，燒起了一道符，烏雲立時遮蔽了天日。第二道符一燒，起風。悟空一見不是對頭，趕忙拔出毫毛，變了自己的樣子，守在唐僧身傍。把自己變成一隻小蟲，飛到豬八戒的耳邊說：「我去辦事，替我守住師父和替身，不能跟我講話，知道嗎？」

「就這樣算了？」

讓五百羅漢保全他們的僧院，不這樣收場，再鬧下去，羊力士、虎力士、鹿力士全都得進百姓的五臟廟。

「喂，不靈了，下來，莫在那裡『虎神舞屎撥』──亂舞一場。」

<div style="text-align:right">108</div>

五穀豐收

又寫成五穀豐登。五穀不一定特指某種農作物，不過大抵上以人類的主食米麥等，有的以五穀雜糧統稱。五穀不止是農人養家活口重要的經濟作物，也是一個國家重要的民生物資，也是一個國家必要的資源。有了它，這個國家就能自己自足，不必仰賴他人鼻息。

六畜興旺

六畜指牛、馬、羊、雞、狗、豬等家禽與家畜。古時農家都要養個幾隻，除了牛馬可替人們拉車犁田，狗可顧守家門，其他則供給補充蛋白質，當做補充體力之用，唯出家人不能食用。其次，也可做為重要的經濟來源。民間有專業的養殖業者。

五穀豐收／泥塑書卷邊框紋飾／雲林斗六石厝進天宮

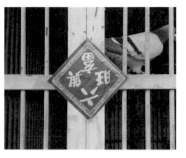

民間春聯「六畜興旺」

五穀豐收，偶而出現在民間的聚落宮廟，做為期望的吉瑞圖，但大都以文字呈現。六畜興旺，在舊時農業社會，於春節期間會用春聯貼在牛稠、豬舍、雞寮、鴨寮等處的門柱上。但也不限於六畜的欄舍，例如養鴿的鴿舍，就有這樣的春聯。在新式的宮廟壁飾，也偶而可以看到刻著一窩豬的石雕飾片，上頭就刻著六畜興旺。若有養殖業者或家中有餵養六畜的人奉獻題捐，也很切合祈望。

搞穀入倉／台中東勢文昌廟
兩岸相通之後，文化也見交流。

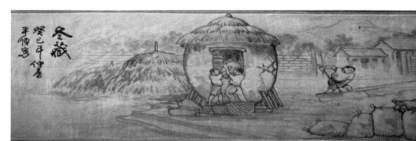

冬藏／洪平順畫師作品／
水林蕃薯寮順天宮

農家樂／彩繪／台南北門
南鯤鯓代天府

官上加官

【甘羅的阿公在家生子】

甘羅的阿公甘茂散朝回到家裡，哀聲嘆氣，孫子甘羅看到了，端了一杯茶給他。問他：「阿公，您是咧煩惱啥貨？面憂面結。」

「啊好講?!大王叫我去什麼山頂，捉一隻會生蛋的雞公回來給他，你講有氣人否？明明是欲刁難人。」

「阿公，這有啥好煩惱的。明天我替你去上朝，解決這個小問題。」

「我吃鹽濟過你吃米，過橋比你行路卡遠，我都想沒步啊，你有啥法度解決這個難題？」

「阿公Y，莫笑囡仔沒才情，你冠帶借我，我明日替你上朝。」

「孫也，無你嘛予我聽看咧，有啥步數可用。」

「莫使講，莫使講。講到破天機囉。」

第二天，甘羅上金殿排班。秦王忽然間想到甘茂那隻會生蛋的公雞的事，命公公宣甘羅見駕。

不過此時卻是甘茂的孫子甘羅見駕。

「耶，你阿公甘茂咧？」

「伊在厝裡做月內。」甘羅回答。

「啥貨！你阿公在厝做月內？你阿公是替你嬤做月內否？」

「不是。是阮阿公生孩子。在厝做月內。」

官上加官在圖案的設計，以大公雞上方有雞冠花表現。公雞頭上有雞冠，牠的頭上又有雞冠花，「冠上加冠」就是同音字「官上加官」的意思。這個圖案用在主管的辦公室，除了當裝飾美化空間之外，也滿討喜的。民俗中的公雞，還有破邪鎮煞的功能。

秦王御試甘羅／石雕飾片／新北市土城區永寧大安里晉安宮

「欺君之罪是要斬頭的哦?!你認真再想看剛才講。」

「啟稟萬歲,君若無戲言,臣就無亂奏。既然聖上對家生子的話有懷疑,如此一來,世上哪有會生子的雞角呢?請皇上治那亂奏之人的罪以後,再論甘茂亂言之罪。」

「誰教你的?」

「我自己想的。」

「你幾歲?」

「有人說我七歲,也有人講我十一歲。還說我十二歲會官上加官當上上卿,後世的人自動替我升官,說我十二歲拜相。」

「亞父(呂不韋),甘羅就到你府中,你好好栽培伊。領旨。」

【甘羅拜相】

有一天呂不韋散朝之後回到家裡,煩惱的哀哀嚕嚕。甘羅近前問伊原因。

呂不韋心頭悶,看到甘羅近前,忽然間想尋他一個開心。

「甘羅丫,別人看到老大眉頭一縐,都跑到不見人影,怎麼你反而跑過來招問呢?你不怕麻煩,不怕事情找上你嗎?」

「怕事就不想做事,這樣的食客也太好當了。」

「好、好。是這樣的。張唐,聖上指派他去趙國擔任相國的職務,可是他卻不願意去,我去了三趟都被他拒絕了。我為這個事情心煩。」

「相國,我去見他。」

「你?!」

「是的。」

甘羅到張唐那裡,張唐看到甘羅一個小孩子,居然敢跑來跟他談論事情,態度有些輕蔑。甘羅也不理他,兩人對坐下來。張唐問:「你這個囝仔,你來做什麼?」

「我來跟你報訊的。」

「什麼訊?!」

「死訊。」

「誰的?」

「你的!」

張唐氣到說不出話來。

甘羅問他:「將軍,你覺得跟武安王白起的戰功來說,誰的功勞比較大?」

「當然是武安王白起比較大,我不敢跟他比。」

「那麼,將軍敢拒絕相國和主公的意思,拒絕到燕國為相。不是已在請死嗎?」

甘羅拜相有出使建功而封／蔡草如 1968 年畫／台南白河仁安宮

甘羅太子神像／台南市東嶽殿

甘羅太子和彭祖在台南東嶽殿有供奉。本圖有經後製，太子神明像臉上自然的竹葉紋，已稍加修飾。彭祖八百，難逃一死，然是為善最樂；甘羅才高，他人以為前途無限，能解他人身家國難，大限一到也是空手回去。縱然是壽長歲短、賢巧平備，認真活過一回，也就沒什麼好遺憾的了。

「賢士，救我。」

「你答應，我包你連門都不用踏出一步，就可保住身家性命和官位。」

甘羅回去告訴呂不韋，說張唐已經答應到燕國了。可是甘羅又說：「其實叫張唐去燕國，對秦也沒什麼幫助，請相國替我爭取一班隨從和車駕，我到趙國走一趟，包你不動一兵一卒，就替聖上得到城池。」

甘羅到了趙國，趙王看到小小的甘羅，居然敢擔任使者到趙國來，一方面卻也覺得秦國太輕視趙國了，仗著大人的氣勢，給甘羅下馬威。甘羅也不生氣，他語氣平和回答趙王說：「大人出使大國做大事，人家會用大國的禮接待他；小人到小國辦小事，對方用小國的禮『招待』他。這在秦人來說已經很習慣了。」

趙王一聽，忽然間覺得被打了巴掌。於是連忙換過地方，重新入座。甘羅跟趙王說，秦國和燕國雙方重新入座，是準備要攻打趙國；如果趙國能讓出五城給秦國，那麼秦國會送還太子丹，太子丹一旦不在秦國，燕秦之間的合作的關係就不存在。然後趙再和秦聯手，攻打他燕國。如此一來，豈不是趙國能擴增領土，趙秦兩國都能獲利。

最後，甘羅帶了五城的割讓書回國，張唐不必到燕國為相。

趙國攻打燕國獲得三十城，秦得到燕的十一城和趙的五城。功勞全都歸在甘羅，甘羅被封為上卿，還得到祖父甘茂原來的田宅。（甘茂因為武安王與孟說比賽舉鼎，武安王在過程中失手，鼎落壓斷腳當夜死去。甘茂害怕被人家讒言所害，出奔至魏國，客死於該國。）

題名加冠錦上花，又有錦上添花的意思，意境又更為雅緻。這組作品也可引伸為全家福、居家歡樂、合家歡樂，石頭上有隻大公雞，又有室上大吉的好意思。

加冠錦上花／交阯陶／晉江一經
堂蔡騰迎作／台中潭子摘星山莊

加冠錦上花

一經堂蔡印（朱文印），交阯陶的文字，在底部有基座，把文字浮塑在上面，再入窯燒製。作品完成之後，再用石灰、水泥或其他黏著劑黏上。最後再舖上一層石灰修飾。

公雞

公雞的長相雄偉，書裡說牠有五德。會司晨，天快亮的時會叫（不止啦，平時也會）；有東西吃，會呼叫同伴一起來吃；會顧母雞和小雞，敢戰。

母雞和小雞

母雞帶小雞寫實又寫意。若出現五隻小雞也可以叫做教子成方。

上方的公雞向下探望，有叮嚀，有關心，整圖除了官上加官之外，也是一局全家福的吉祥畫。

雞冠花

民俗中有用它來敬神。有說它叫洗手花？說是給神明和祖先洗手用的。雞冠花也適用於插花用。加官加官，誰不愛呢。傳統的吉祥畫裡，偶而和公雞一同出現。

太湖石

常見於傳統小品的花鳥圖中，有另一通俗名稱叫壽山石。但細究卻發現，壽山石是田黃石另一個名稱。按圖中「瘦透醜」的石頭，比較像俗稱的太湖石。所以此處特別以太湖石做為介紹。

加冠錦上花
雞冠花
公雞
母雞和小雞
太湖石

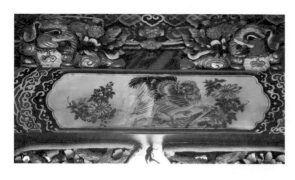

公雞和母雞（居家歡樂）／彰化永靖梧龍寺

公雞和母雞（居家歡樂）／剪黏／台北市大龍峒保安宮

　　公雞和加冠圖，民間喜好的程度，不亞於龍鳳麒麟。如果說龍鳳麒麟是皇家貴族的吉祥物，那麼公雞就是庶民的珍寶了。民間婚嫁禮俗中，雞是先鋒部隊，俗稱帶路雞。再來女人生了小孩之後，民情風俗有坐月子的習慣。麻油雞酒即是辛苦的婦人調理身體的重要補品。此外，白雞在民俗中，有破邪的神力。不過那得由高功道長主持才行，不然雞應該只能管得了蜈蚣？木雕、石雕、泥塑、剪黏、彩繪，平面或立體都能表現。官上加官有的時候不一定得寫上文字，從圖意來看，也能看得出來。

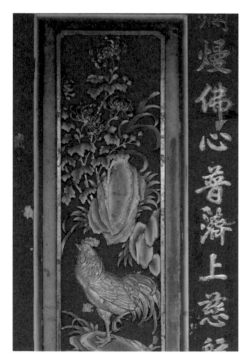

室上大吉／隔扇木雕／雲林虎尾德興宮

雞冠花（庭園花卉）

吉祥 同門

公雞有五德，因此有句俗語佳句叫「大德雙全」。另外關於教育的有五子登科，那是由古代竇燕山教五子、名俱陽而來，民俗畫則用一隻公雞帶五隻小雞表示。此外，功名高舉、功名富貴、雞菊送春風等，都算是民間俗言中的佳句。以雞入題的不一定都是公雞，母雞也可以。居家歡樂，一定是母雞帶小雞。在剪黏、泥塑屏面作品也看得到。屋頂不太重要的次間西施脊上，白雞菊即是一例。

雞菊送春風／木雕隔扇花窗／澎湖馬公東甲北極殿
一隻公雞歇在太湖石上，芭蕉樹從旁邊伸展入天，芙蓉花斜出石縫而出。公雞回首？是思念家鄉的妻兒？還是飛上高峰之後的思源？任君想像。

官上加官圖有時也會配上甲殼類螃蟹，「加」與「甲」相似音

杞菊延年

杞菊延年，本來是食補延年益壽的意思，後來引申為祝福，期望身體健康又長壽，耳聰目明身強體壯的佳句。杞是枸杞，菊是杭菊或貢菊等，有專門種植銷售管道。民間裝飾圖案，則以觀賞的菊花入畫居多。

是他被貶到密州時所做的〈後杞菊賦〉。

根據蘇東坡序說：唐朝有個陸龜蒙先生（自號江湖散人，又號天隨子）曾說到食杞菊的事情。此人說，到了夏天時，枝葉老硬，氣味苦澀，仍在吃。只留下〈杞菊賦〉一篇流傳下來。東坡先生覺得是不是因為窮困，才吃杞菊那種野菜。如果因為飢餓沒東西吃，而去摘野菜來吃，好像有點誇張了。

蘇東坡在〈後杞菊賦〉的序裡又接說，自己出仕已經十九年了，家裡卻越來越窮，如今，連官俸都越來越差，不像以前那樣可以安家過活……。每天跟通守劉君廷，循著古城廢園，找些杞菊來吃，常是吃過了飯，就摸著肚

116

子說說笑笑。東坡先生自己說，終於知道天隨生說的話了，所以寫下〈後杞菊賦〉自我解嘲。底下即其中精彩之處：

「先生，誰讓你坐在堂上的，還叫做太守呢！前有賓客請你吃飯，後有手下官員跟隨，早上到衙門忙到太陽下山了，都沒喝到一杯酒。餓了就拿些草來騙騙自己的肚子。對著飯桌不時皺起眉頭，拿起筷子卻難以下咽。以前一個陰就將軍拿麥飯和野菜招待井大春，井大春連看都不看就把飯菜推到一邊。奇怪的是，你好像對那些野菜情有獨鍾？難道你們家鄉沒這樣的菜蔬嗎？」

「我聽了之後笑著說：人生在世，就像手肘一樣，伸了放直、彎曲靠攏。什麼是貧困，什麼叫富有？何謂美艷，何謂醜陋？有的人吃粗糠，一樣長的白白胖胖的；有的山珍海味，還是瘦得像風來就會被吹走似的；有的人一餐就吃掉好幾萬銀，但吃來吃去還是蔬菜。富貴貧窮到頭來還是一樣嘛。我現在用杞菊渡日，春天吃它的苗，夏天吃它的葉子，秋天吃它的花和果實，冬天吃它的根，說不定我還能像孔子的學生子夏（卜商），和南陽那裡的人一樣，那麼長壽。」

這首〈後杞菊賦〉，蘇東坡寫來真誠自然，沒想到卻讓他在幾年後，被政敵當做罪證告了他一狀，差一點沒了命，就是後來的「烏臺詩案」。寫文章寫到身家性命都丟了，自古以來多了。幸好有貴人相救，才讓蘇東坡多活了幾年。但是蘇大學士的一生，也真是宦海浮沉了。

不過他為官清正，又喜歡幫助老百姓，常站在百姓的立場思考。和朋友的交往也是坦誠相見，與黃庭堅、佛印和尚三人同遊赤壁…；三人同飲桃花醋（三酸）的故事，都留傳下來。

水落石出（出自蘇東坡〈後赤壁賦〉）／台南鷲嶺北極殿
這時的蘇東坡已自鬼門關逃出，被貶到黃州。也許心境已和之前在密州時，面對困頓苦中作樂的心態又有不同的豁達。前後兩篇赤壁賦，前寫實境後寫心境，根本是放心去飛了。

闔家平安

117

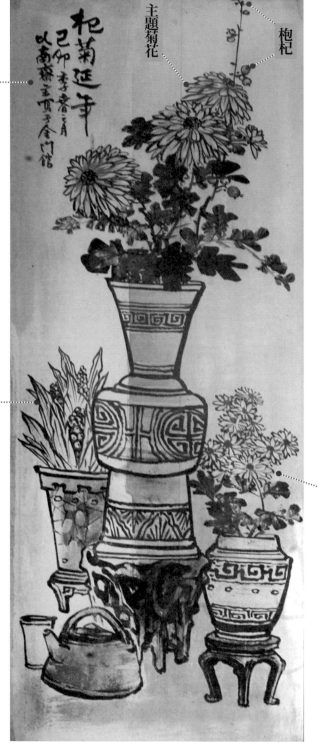

題名「杞菊延年」

主題菊花

枸杞

萬年青

萬年青
豐富畫面用的。

題名「杞菊延年」
己卯年季春之月
比南齋主寫于金門館

主題菊花
占的面積比較大。

枸杞
在這畫中幾乎感覺不到它的存在，
主還是因為他的果實小吧。

小盆菊花
看來也是為了豐富畫面用的。

小盆菊花

杞菊延年／陳壽彝作／彰化鹿港金門館
仔細一看，青花瓶在奇木座大花瓶後面，但
几座卻變成在前面，感覺原本青花磁瓶可能
沒有几座，像是後來才加的。

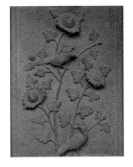

四君子／大理石石雕作品／鹿港南靖宮

四季花梅蓮菊茶／石雕／台北萬華清水巖

祈福謝恩的插花作品裡面就有菊花。菊，吉也，也是添壽的好意思。

常見運用在建築瓦當上，俗稱瓦當乂

吉祥　同門

蝴蝶黃鶯長壽菊／老碗片剪成的作品／台北市大龍峒保安宮

三徑重台／落款：三徑重臺，民國五十四年　八十老人石莊（劉沛）寫意／苗栗通霄慈惠宮

八哥與黃菊／陳壽彝作／落款：東籬佳色摹新羅山人意，後人望其項背也，天然軒試作。東籬佳色／雲林台西鄉安西府

杞菊延年在日常比較少用，原因可能是過於文言。可是把枸杞和菊花分開，就不同了。民間對枸杞這味大藥可是熟得跟甘草一樣。鄉土料理佳餚有枸杞鰻、枸杞羊肉、土虱燉枸杞等，都用到枸杞，枸杞民間也叫甘枸，乾貨。買回家要用的時候捉一小把，看是泡茶或燉煮雞肉排骨，都滿提味補氣的。

而菊花跟日常生活更是親近。除了喜慶宴會布置場地之外，常見於佛堂神案上，做為敬佛上貢的獻禮。若跟梅蓮竹搭配就是四君子。文人雅事則有陶淵明愛菊入題。

菊也有長壽的意思，菊又有吉字音，因此可說是範圍廣泛。下次再看到它時，可別說它是「畢業典禮」在用的花，生人勿近哦。

與枸杞和菊花在一起的圖案雖然不多。

但拆開來看，菊花加上一輪明月，可以稱為「黃花晚香」，與八哥的俗稱「加令」合寫的，就是「黃菊凌秋」等。菊花和牡丹、蓮花，及茶或梅就是四季花。

菊花也常被文人拿去形容隱士，或是稱讚一個不與人同流合汙，也可以用菊花或相關圖案讚美他，譬如「三徑重台」。如果是稱讚人家有志節，能忍辱渡過艱苦的逆境，也可用「凌霜傲雪」的文字或圖案作品，表達對他的敬意。

年年有餘

如果說，吉慶有餘適合在莊境慶典會場和宮廟，做為場地布置裝飾，那麼年年有餘就屬於居家的吉祥畫了。年年有餘又寫成連年有餘。有的時候還會出現「蓮連有餘」的情形。除去文字的表現，所指的意思就是年年有餘。

台語，有春。全都包括了。

【漁籃觀音】

唐三藏師徒等，在車遲國國境通天河畔。一行人貪圖月色涼爽，多趕了些路程，把挑擔的八戒累的直喊不要不要的。悟空安慰他，再支撐一下。前面就有莊院，到時給你睡好睡飽，補還給你。

「悟空，你看到前方有莊園了嗎？」

「有啊，還有誦經的鑼鼓，讓我去探個究竟，再回來報告給師父定奪。」

孫悟空筋斗雲一蹬就到了那個莊園，看到一些和尚正在做法事。他回來告訴師父。唐三藏先去莊裡跟員外接洽之後，才讓三個徒弟進入莊裡。原來這個莊園的莊主也姓陳，跟唐三藏本家一樣，彼此稱起了同宗。唐僧回頭叫來徒弟入園。雖然事先預報了徒弟們的長相，還是讓那陳家莊裡大小受到不小的驚嚇。

面惡心善、面惡心善，好在有個長相好的出門，不然一群貌醜的可要餓肚子了。

馬以草料，僧啖素齋。剛好陳家莊在辦「預修亡齋」的法會。

唐僧師走感到奇怪，怎麼有這「預修亡齋」？問了才知道，原來這裡有個奇怪的風俗，每年要有童男童女獻給靈感大王。今年恰巧輪到陳家。陳家兩兄弟各生一個，男了添得子女的，陳澄和陳清兩兄弟各生一個，男了叫陳關保七歲，女生叫一秤金六歲。

「師父，你會不會覺得怪怪的？」

「是有些奇怪。怎麼他們這麼柔順，甘願把好不容易盼來求到的小孩送給什麼靈感大王，卻不會想要抵抗一下？」

[釋義] 蓮花和魚在同個畫面，就有連年有餘的意思。年年有餘比連年有餘的意境又廣了些。用觀音收鯉魚精的故事，當成年年有餘的引文，希望閱讀起來可以引人入勝。
另外補充說明，魚，在古代又有信的意思。把給對方的信件，裝在魚形的封套裡面。和雁同樣有信使的意思，互相通信就有魚雁往返之句。

觀音收鯉魚精／潘麗水畫作／台南北門新圍新寶宮

「怎麼沒有，前兩年輪到的那一家要獻童男的，到外面請來幾個，聽說很厲害的要來除妖。結果妖沒除掉，還惹來風不調兩不順，五穀欠收六畜不安。那莊院的人得罪靈感大王，卻讓附近幾百里內民不聊生。那靈感大王很厲害的，連家裡誰的生辰何時都一清二楚。誰家在什麼時候講了祂什麼壞話，全都一清二楚。所以～」說著說著，陳澄陳清兩個老兄弟就就流下眼淚來了。

「師兄，想想辦法幫幫人家吧！」

「你吃那麼多，你幫。」

「吃多也是一肚飽，吃少也足飽一肚。有吃的都出點力氣。」

孫悟空想了想，「好，我變成小男生，你就變個一秤力金。咱們晚上來個捉妖比賽。」

悟空和八戒坐在殿裡天井的供桌上。忽然腥風一陣。「師兄，有魚的味道。」「莫打驚它嘘。」

「先吃男生還是女生呢？往年都先吃童男。今年這個女生肥軟肥軟的，看起來比較好吃，就先吃她。」靈感妖精見狀，自顧說著。

「不公平。看釵。」

妖精被豬八戒打了一釵，腳一蹬衝上天去。悟空變回本相，也跳上半空中，兩人一前一後，把妖精打得幾無還手之力，妖精利用下墜之力，落在河岸邊，順手抄了一葉蘆葦當兵器，惡狠狠的跳上前去。悟空和八戒被牠這個氣勢震住，以

為牠要出什麼凌厲的攻勢。沒想到那個妖怪那柄蘆劍虛晃一招，整個人衝進水裡不見了。只見那枝蘆葦葉子在水面上漂啊漂的。

「切，還以為牠有多行。原來是澎風水雞。」

「回去跟鄉親報喜，以後可以放心過日了。」

「師父不見了。」

「啥！」

「被妖怪捉走了。跟他說等天氣回暖再過河，有了二師兄的好頭腦，用草裹住馬腳，讓馬能行走於冰上，也是沒用。」

「說這些也於事無補。我去南海走一走，看看取經的路，你有什麼想法。」

「快去快回。如果師父回不來，這團就可以就地解散。你回你的花菓山，我回去高老莊享我的清福。沙和尚還是回你的流沙河好了。」

「亂講。在這裡等我。別亂跑。」

南海普陀落伽山紫竹林前。

「菩薩，祢一早就起來在竹林裡編了這只小漁籃?!」

「走吧，去通天河救你師父。」

「？」

「逆障，還不上來更待何時？」

「菩薩，就一句，死的去活的來，念七次？就能收這隻金色鯉魚妖？」

「行者，俺善才童子告訴你，就這樣沒錯。」

「我拚得歸身軀汗，菩薩不費吹灰之力就將妖怪降服。這個不讓百姓開個眼界怎麼行？您老等一下，我去通知大家來看活菩薩。」

沒多久，陳家莊不論男女老少，全都擠到通天河邊，大家不顧泥灘汙濁，全都跪在地上拜見觀音菩薩。有擅長繪畫的人，就把這個魚籃觀音的法像畫下來。有人說這世間的魚籃觀音就是這麼來的。

鯉魚

魚與餘同音，常被用在「有餘」的吉祥話，過去在魚的種類上也使用鯰魚，年又與鯰魚同音，兩隻鯰魚就形成「年年有餘」。在台灣，由於對鯉魚的觀感較佳，所以後來魚的種類大多以鯉魚代表。

圖解 吉祥物

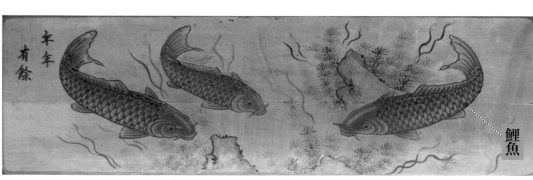

鯉魚

年年有餘／民國八十四年秋立，苗栗敦煌胡鑫錢立作／彰化埔心霖興宮

鑑賞 應用

年年有餘又寫成連年有餘。有的時候還會出現蓮連有餘的情形。除去文字的表現，所指的意思就是年年有餘。台語，有春～兩字全都包括了。

什麼叫有春？家有餘資，家有餘糧，不會今天吃完，明天沒做就沒得吃。昔時社會為人父母，都會教小孩要養成儲蓄的習慣。那種觀念如果沒苦過的人難以體會。所以呢，要年年有餘，還是要有這個好習慣才有可能，賺十元看能不能存個三、五塊起來。

用當用之用，省不必用的起來，自然能夠年年有餘。在這些之前，要有健康的身體與合家平安才可以。意思是想儲水之前，要把漏洞先堵起來，不然怎麼灌水還是會流掉的。只要源頭斷了，再多的財富也會慢慢流光。所謂坐吃山空就是這個意思。

又如，學習投資，購置生財器具，確是必要，但用在玩樂的預借消費行為，還是要有所節制；循環利息很恐怖的，下手之前還得三思三思。

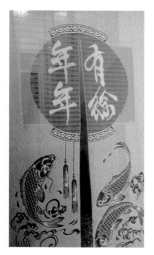

年年有餘｜住家懸掛的門簾，這類家庭用品～門簾，在舊日常見。它不是門，卻有隔而不**絕**的作用。跟古代的屏風有相似的功能。圖案，其實就是一種文化的傳承。

市場魚攤販售的魚｜人們對魚的仰賴不遜於肉類。而魚在民俗吉祥話中，極受歡迎。做為三牲要用全魚。有魚，福壽有餘也。

民間新年貼的春聯｜春，除了是季節名稱之外，在台語也同音於有餘（剩餘）的意思。有春，在台語還常常出現於祝福佳句裡面。春若倒著貼就讀成春倒，春到的意思。如果橫貼，可不可以叫恆春呢？

年年有魚／屏東東港鎮海宮｜在天花板木雕上，雕出各類海中魚蝦貝類的圖形，再用網狀的花紋巧妙安排布局。讓它看來像是海中魚貝豐盛，又像是漁人網中之珍。以討海為業的鄉鎮宮廟，做這個設計，深富地方物產特色。

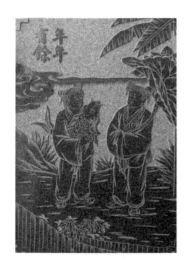

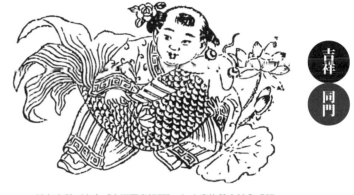

吉祥
同門

連年有餘／出自《吉祥圖案解題》｜小童抱著大鯰魚或鯉魚，一旁還有蓮花，取蓮之同音連，稱為蓮年有魚＝連年有餘。

年年有餘／高雄楠梓援中港代天府｜兩個小孩，一個抱著魚，一個拿著蓮花荷葉，借諧音字就年年有餘。

年年大吉／款識，年年大吉汪崇楹書／2003年茶仁畫／台南善化慶安宮｜這圖與畫譜中的竹籃鯰魚圖相似。但是配上花瓶和橘子，取橘字諧音，成為年年大吉。

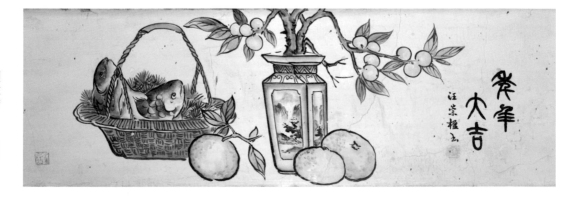

到底說來還是在地文化尊嚴的問題。當這種純屬裝飾物件，被當成有就好，做了就好，對於裡面的圖案文意，幾以無所謂的態度對待時，這個國家的人文藝術水平，就值得社會好好省思檢討一番了。

是什麼原因，讓主事者對此門面事物，如此輕率以對。這明明都要人民血汗錢去堆砌出來的「公共資產」，為何連這臉上擦脂抹粉的事情，也那樣不覺輕重呢？保留幾方正體字的文化習慣，才是讓台灣成為華人世界中最後的文化資產寶庫。

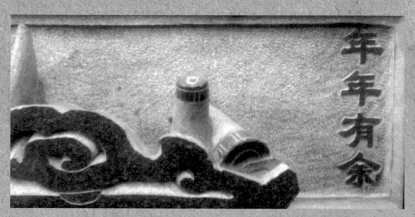

年年有餘，不是年年有我。

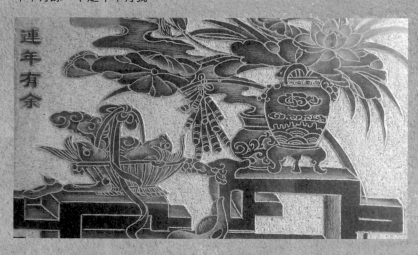

連年有餘，一年連著一年都有餘。不是連年有我。

田家風味，多麼自然的一句話。如果再加上青燈有味，更是會讓人以為除了此味再無佳餚美食了。這兩句話用在昔日的農家，真的要讓人覺得有隱士在此的飄然。

故事

【孟浩然氣走韓朝宗】 ＊

孟浩然跟韓朝宗是好朋友。好朋友也有心想要幫忙他。

韓朝宗費心安排一場聚會，想把他介紹給朝中的同僚認識，希望能讓他們幫忙，好讓朝廷重用，讓他有個一展長才的機會。

時間到了，人也來了。但是主角也在家喝茫了。

原來孟浩然準備參加韓朝宗的宴會前，有人前來拜訪。幾杯黃湯下肚，話匣子打開就合不起來。

＊

這篇引文參考網路談論孟浩然與仕途無緣的文章改寫。

「孟浩然氣走韓朝宗」，初次看到這件作品時，還以為韓朝宗是個壞人，所以孟浩然才會故意把他氣走。原來個性中有些毛病，干礙了人情而不自知，才是氣走韓朝宗的原因。孟浩然對著皇上（可能是未來的老闆）講出那樣的話，這跟大言誇誇指責上位者，卻又希望他們能聽聽幾句真情的建言，如此矛盾的言行，又有什麼不同？

韓朝宗等了老半天，同僚官員都到了，獨獨不見孟浩然。不得已直接跑到孟浩然家去，孟先生聽家人通報，哦，來就來嘛。

韓朝宗看到孟浩然的樣子，氣到不想跟他講話。

「～這副樣相，還能託付重任給他嗎？」韓朝宗自問。

他想起好久好久以前，一則流傳的故事……

（【孟浩然逆龍顏】）

王維和孟浩然在論詩，屋外傳來「皇上，駕……」王維慌了，孟浩然驚了。

「怎麼辦？怎麼辦？皇上來了，被他知道我在這裡，怕有冒犯龍顏之罪。」

「先迴避一下，要不然怎麼辦？」

「這裡哪裡可以躲人啊？床底下，我躲到床底

[釋義] 孟浩然氣走韓朝宗，讓他完全與仕途劃下楚河漢界。從此浸淫於田園山林之間。田家風味，「故人具雞黍，邀我至田家。綠樹村邊合，青山郭外斜」。鋤頭、蔬菜、南瓜，背後的辛酸誰能體會？也只有孟浩然那決絕於官祿仕途的人，以生命去觀察，用真情去體會，才寫得出看似恬然卻又意境深遠的傳世之作。

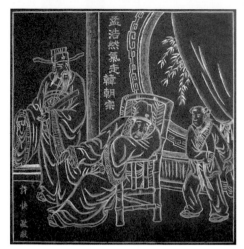

孟浩然氣走韓朝宗／台北市萬華青山宮後殿

聽，心裡大感不妙。但又希望好友
接下來能有轉折。

〈南山歸敝廬〉，唐玄宗聽了臉
上露出一絲笑意，似有點頭稱讚的
意思。但王維的臉色卻反白。

「不才明主棄，多病故人疏。」
唐明皇眉頭一鎖說：「你怎麼不吟
『氣蒸雲夢澤，波撼岳陽城』呢？
你自己沒來找我，怎麼說我放棄你
了呢？既然是我棄了你，那你還是
別想當官了。唐明皇說完手一揮，
掉頭走出門去。

王維看得臉都綠了，又不好指
責好友。默默的看著孟浩然。孟浩
然低頭不語……

下好了。」

「愛卿，有客人？跟誰在談詩
論文呀？」

「啟奏皇上，是跟孟浩然。請
皇上恕罪。」

「無罪，無罪。孟浩然，寡人
很早就想見他了。才華洋溢。快把
他叫出來，讓我見見這個名震士林
的大才子。」

「請恕草民冒瀆萬歲之罪。」

「何罪之有，平身。你文才高
揚朝野，朕想親耳聽聽你的詩文，
選篇當場吟來給朕聽聽。」

〈北闕休上書〉，王維在旁邊一

韓朝宗看到孟浩
然醉倒在椅上，嘴裡還
咕弄說著：「官銜如枷
鎖，鎖人不自由，不
如山林去，雲林景幽
幽。」既然孟浩然無意
仕途，我又何必汲汲營
營為他安排呢。罷了，
罷了！還是讓他回歸山
林田園，讓他去做他的
田園詩人吧。

田家風味／林啟文 1973 年作／雲林莿桐四合村鐵枝路福吉宮

民間裝飾圖案中，對於生活中的景象，往往覺得太熟悉了，並不感到有什麼好講的。然而這類自生活中提煉出來的文學藝術，反而能夠記錄一些人們走過的歲月，見證時代背景。時間一久，這些屬於人們經歷的足跡，正可印證各個不同時期的發展。

2015年農村種植大蒜的情形。台灣的大蒜，主要還是以人工種植，這樣的蒜頭長成之後才會直立，不會梗倒吊。台灣產的蒜頭，辣中帶股特殊的香氣。

在一些小莊小廟的牆上，雖然關於人文紀錄的作品，並不是主要的題材。偶而幾件點綴其中，常可讓人眼睛為之一亮。像補鼎、像三合院中曬穀，或是蔬果，強調物產豐富的泥塑彩繪，透過匠人巧思把它做在神聖的殿堂。叫人感受藝術離不開土地，文學與人性密切的膠結，即所謂俗稱抓地力。誰講的？越在地越國際。真要放眼衝天，如果沒有堅實土地上的情感，如何向世人說我來自台灣（觀者也可以填自己所成長的那個國名、地名）？雁飛千里，總有一個名為故鄉的地方，才能凸顯牠飛越萬里的豪情，您說是不是？

金湖傳說故事古早風華（局部）／洪平順
2003年作／雲林口湖蚶仔寮萬善爺

補鼎（局部）／洪平順2013作／水林蕃薯寮順天宮

田家風味，圖出清末民初畫家邛池漁父（邛，音瓊）馬駘的作品（馬駘字企周，又字子驤，別號環中子，又號邛池漁父）。馬駘的畫，深深影響台灣民間裝飾藝術，到今天偶而還能看到臨摹他畫意的作品。

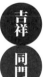

除了田家風味之外，青燈有味有時會同時出現。青燈有味，指的是古代讀書讀到晚上還不休息。那時有些人家點的是植物油燈，油盡燈熄。黃俊雄布袋戲中，常形容一個人命在旦夕時──「氣以三更盡油燈，命如五鼓瑤台月」。三更約是今天的半夜十一點至一點之間。

燈在民俗中也是光明的意思。民俗中有點光明燈、元辰燈，祈求的是個人的元辰光彩，希望好運來，壞事離去，好運連連。

青燈有味／林啟文1986年作／雲林斗六保安宮

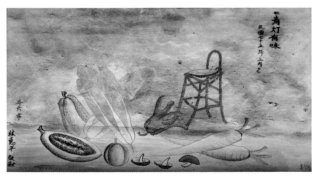

招財進寶

【朱長公子救弟】

陶朱公有生意頭腦和嚴謹的工作態度，管理人員方面，更是他的重要法寶。因此，他累積巨大的財富，雖富有了，卻不做一個守財奴。曾三散家財給需要幫助的人，對於局勢和人情也見識極深。

他的二兒子在楚國殺人被捕，他說，殺人償命理所當然，但有身價的人，不應該在市集上被處決，於是派他最小的兒子帶著一車的黃金，準備展開救人計劃。可是他的長子家督認為應該為父分憂，力爭代幼弟出往，還用死來威脅父親。陶朱公不得已只好改派長子出門。並且告訴長子家督說：「你把黃金送給莊生以後，不必管莊生怎麼做，也不必跟他討論，即刻回家就好了。」

秘密帶去的錢繼續賄賂其他的權貴。

楚國的莊生雖然家裡很窮，但以廉直出名，連楚王都像尊重老師一樣的尊敬他。莊生以星象有害楚國，需要楚王行仁政，遊說楚王大赦天下，好樹立恩德，楚王接受了。

朱長公子聽到楚王大赦天下的消息，又從權貴那裡聽到弟弟可以獲免的消息；他並不知道莊生為這件事情出的力量，以為浪費了那麼多的黃金給莊生太可惜了。就跑回去找莊生。莊生一見朱長公子驚訝的說：你怎麼還在這裡？家督說：我是

招財進寶，就風土民情而言，算是名詞。把財運招到家裡，讓寶物進來。可是用生意人的角度來說，卻是個動詞。招來客人上門，讓客人把東西買走，把客人口袋的錢進到店裡來。這才是真正招財進寶的意思。招財進寶，不管是當名詞還是動詞，民間迎神賽會常出現這句吉祥話。

[釋義] 以陶朱公散財，當做招財進寶這句成語的引言教事，是寫作者對這句吉祥話正面的解釋。陶朱公聚財而不做守財奴，當用則用，該省則省。對於人情世故，他更是瞭然於心。明知道讓大兒子去楚國會造成二子的死亡。他卻礙於兒子以死相逼，在萬般無奈之下，勉強答應，讓他前去博他一次。結果不出所料，黃金完整回來，次子卻沒命回家。本篇故事寫作者沒找到直接的作品，權以陶朱公散材充數。

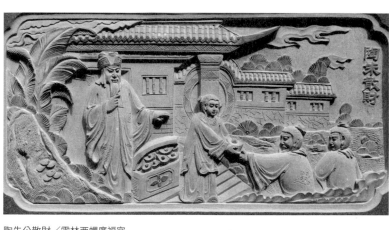

陶朱公散財／雲林西螺廣福宮

為了救弟來的，聽說楚王要大赦，特別來向大人辭行。莊生本來是念著與陶朱公的交情才答應幫忙的，黃金只是暫時收下，日後再還給陶朱公。

沒想到朱家長公子卻是如此。莊生讓朱家長公子進房裡取回金子，送他離開家門。莊生覺得受辱，又跑去見楚王說：「臣聽說陶地的朱公兒子殺人被捕，百姓都在傳說，說是大王為了要救富家公子才要大赦，並不是恩澤天下。」楚王大怒，在處死朱公子後，才大赦。

朱家長公子帶著弟弟的死訊回到家裡，全家人都很傷心，但是陶朱公卻很平淡的說：「我在等他的死訊回來。我之所以要幼子前去，而不讓大兒子去救他弟弟，主要是因為大仔自小跟在我身邊吃苦，而屘仔子，從小沒吃過什麼苦，對於錢財看得比較輕，也比較捨得花錢。次子被殺，也在情理之中。；大家不用太過悲傷，也不用苛責老大。」

圖解 吉祥物

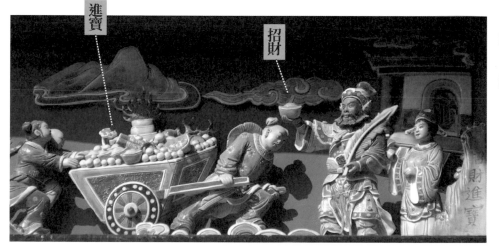

招財進寶／新式交趾陶作品／雲林虎尾德興宮

招財

蕉，台語音為「招」。芭蕉，常在吉瑞圖中出現。只要有招來的意思，都可能看到它的出現。其中，就常看到武財神趙公明拿芭蕉出場。

進寶

進寶，有由外往內送的意思。童子前拉後推，把金銀財寶往裡頭載送，符合字意，也符合圖意。不過若放在大宮廟的神明殿堂，另解讀為往外送，也有神明賜財於信徒的意涵。

民俗中的春聯，也有這種組合字出現。把招財進寶寫在一起，台語讀成「莘」，意思是賺到了錢。

都會地區出現這種寫上心願的普度旗。說明時代雖然不同，但是在心靈上，仍然希望無形世界的有緣無緣，能在接受供養之後，能保佑保佑。

雲林縣拱範宮拜殿的木雕斗座「招財」。用一頭民間文化相傳的吉獸——豽，咬著一串錢幣，背後又背了一支芭蕉葉，形成招財的吉祥話。

招財進寶／石雕仿托木裝飾／屏東車城福安宮
一童子拿了一枝串了錢幣的芭蕉葉，一個手中拿著元寶，同樣在表達招財進寶的意思。

鑑賞　應用

招財進寶，以圖像示意，招來財錢、進奉寶物……只要能廣受人們喜愛。

傳達這個意思的都可以。使用的場合，不限於公眾或私人領域。俗話說，字是隨身寶，財是國家珍。又說，巧婦難為無米之炊，或一文錢逼死英雄漢，在在說明錢財的好處。陶淵明不為五斗米折腰，道盡官場的黑暗面，高喊不如歸去。

然而生而為人，開門七件事，柴米油鹽醬醋茶，無一不是需要錢去買來。即便是家裡曬鹽製茶的，有其中一兩

樣，其他的還是得靠孔方兄，出門才能獲得。因此招財進寶自有貨幣之後，就

雖然有人說，錢不是萬能的，但有人也說，無錢萬萬不能。求子求壽，神的信仰熱度，居高不下。因此近年來，財遠不出求財受人歡迎。

前、朝晉的意思，進步、進攻等。不過有進就會有出，有進也會退，如何適時的應對進退，正是老文化要教導的事情了。

晉，同進，兩字的意思相同，但在使用上，有些差別。一般以平常和正式場合區分，如功課業績求進步等，若用在升官發財的功名鼓勵，用晉字看起來比較大器一點。像進祿，雖然也讓人看得懂，但用晉祿，人家看了可能會覺得這個人有讀書。

吉祥　同門

招字，用途很廣，不止招財，還可以招弟、招夫（招贅）、招蜂引蝶（不是啦，用

詞不當，扣分）只要有招來的用意，都可以用芭蕉葉或扇子配圖。再來就是「進」，進字有向前、朝晉的意思。

此外，民間的財神爺不止有文財神比干和武財神趙公明，就連彌勒佛和土地公，以及虎爺，在民間都具有賜財給人的慈悲和神力。至於偏財運，有人說得求韓信。

此外，財源廣進在之前也頗受歡迎，但在近年來因為產業外移，一些公司以精減人力為由大量裁員，因為裁員與財源有關，有些人心裡受到影響，而產生排斥的心裡。其實在台語來說，財源和裁員兩句的發音不同，理應不必受此影響，而摒棄古老文化藝術的表現。再說，事在人為，若工作能力好，就算要裁也不會裁到好員工吧。

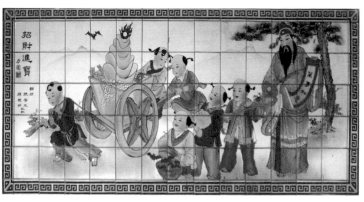

招財進寶／磁磚畫／新北市蘆洲奉安宮

皆大歡喜／屏東車城福安宮
民間除了文武財神的趙公明和比干之外，也有以彌勒佛當財神在祈求的民俗。

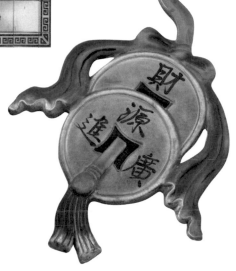

淋燙裝飾作品「財源廣進」，也可當做雙錢圖。

很會做生意的陶朱公（戰國時代，越王句踐的大臣范蠡），在幫忙句踐復國之後，帶著西施五湖四海去了，從此沒人知道他們的行蹤。不過這個說法，卻不被歷代的史學家接受，說那只是戲劇、傳說罷了。反倒是很會做生意的陶朱公的故事，一代一代被流傳下來。

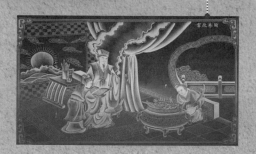

局部特寫 富改朱陶

陶朱改富？
陶朱公致富有道，但這裡刻成「改」富，在字意上明顯不同。

莊境共同願望

吉慶有餘

吉慶有餘和年年有餘，在民間裝飾圖案作品中，偶而可見。吉慶有餘，指的是好的事情源源不絕而來；而年年有餘，比較傾向物質方面。認真來說，兩者還是有些差別。吉慶有餘還包括宗族家運和個人福報，範圍比較廣些。

故事

【興仔拾金不昧改運】

鄭部郎（古代六部底下的職員）老爺為了家內夫人身體不適，在宴會中跟一個懂得面相的袁姓同僚（名叫尚義）說出心事。剛好這時一個家奴捧著茶進來奉敬。

袁尚義說：「原來夫人的病根在這小廝身上。」

鄭家老爺心驚問道：「他是我去年才收進的小廝，做事認真為人正直，怎會？」

袁尚義才說：「家傳秘法，大家參考參考。」

「何解？」

「不難，給點錢讓他另謀出路，也不妨他的生路。」

鄭老爺原本還在猶豫，但夫人一聽，婉言要求老爺姑且一試，不然為何藥吃了那麼，京城名醫都找遍了，還治不好？多給點銀兩，不讓他吃苦就是了。

這名小廝名叫阿興，只因算命的一張嘴，就沒了工作。老爺要人走路，說什麼也沒得講。況且還給錢安頓，也是頭家的恩德。

阿興收拾包袱離開鄭家，走著走著，走到少有人煙的城隍廟，看看四週環境倒還清幽。阿興打算暫時窩在這裡，等著看有沒有人願意顧用。

阿興向城隍老爺拜了一拜，在廟後找到一個可以遮風避雨的角落，打掃乾淨，把一床草席鋪上，和衣躺下，準備休息睡覺。怎知睡到半夜忽然內急想要放屁，拈著褲頭衝到茅廁，蹲了一下竟然了無便意。拉了褲子繫好褲帶抬頭，看到一個包袱，用線縫得密實牢固。

興仔解開包袱一看，不得了。裡面二十幾包的銀子。這下怎麼辦？心想，自己是個妙主的奴才，

[釋義] 想要獲得吉慶有餘，若不行善，只求神拜佛，神明就算有靈保佑，祖上所積的德業，總有一天還是會被自己做下的惡業給消磨掉的。藉嘉義城隍廟裡的大型壁畫「城隍審案」一圖，說說吉慶有餘的故事。

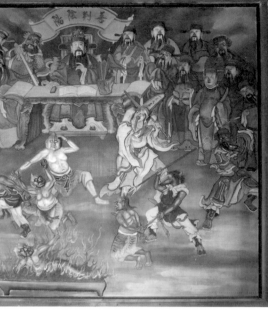

城隍爺辦案／嘉義城隍廟

不然也不會被頭家放生；妨主的奴才有命得到這個偏財運嗎？掉這包銀子的人，肯定會回來找。反正晚上得睡便睡所了。

想通之後的興仔，把那包銀子又包好，抱著那包銀子在茅房裡頭睡去。

天一大早，一個人匆匆而來。發現茅房裡頭有人，探頭望向壁上的竹釘。心想完了，東西不見了。一急之下將頭撞向牆壁。

興仔被吵醒，走出茅廁看到那人滿臉淚痕，哭著⋯⋯主人的東西不見，事情辦不了，我拿什麼臉去見他？」

「啊你啥貨不見了？說不定有人撿到，在原地等你哦。」

興仔聽那人說起的失物，跟撿到的物件相符，就拿出來還給那人把東西一接過手，立刻跪下拜謝，並且取出一半的銀子，要給興仔表示謝儀。

「我怕沒命花它。如果我要這十包銀子，就不會在這茅廁給蚊子咬了半夜了。」

「我姓張，主人家正等著這銀子去辦事。你的事情聽來也是讓人無奈。不然就跟我同行。你我也有個伴，如何？」

興仔正為著前途茫茫不知所從，聽到這人一說，覷腆的答應了。

興仔見過那人說的主人，也姓鄭；雙方合緣彼此感恩，居然結成義父義子。後來還受到封蔭，興仔也做了個京城衛士的官。

這對義父義子，一個有情有義，一個飲水思源。興仔說起當年，雖然被鄭部郎老爺辭職離開，但總不凝相處時的恩情。

那『相命先生』說的事情，看來也是子虛烏有。不然在義父您這裡三年，怎會無事。」鄭大舍人接口說：「我想回去探望前老闆，不知道義父意下如何？」

「這當然，這當然。應該的，應該的。」

興仔穿回離開鄭部郎家時的衣服。鄭部郎剛開始還不太認得，興仔主動相認，部郎老爺才認起來。

興仔把離開之後遇到貴人照顧

一事說出，只省去拾金不昧一節，喜得鄭部郎寬心不少。

剛好那袁尚義投帖來拜，鄭部郎和興仔想開開相命仙玩笑。

興仔入內跟舊友借衣巾穿載，進來向客人進茶。

「這位小哥怎麼那麼面熟，看他的相貌，不像會在這裡端湯捧茶的人，至少也有個玉帶武官才是。」

「袁大人，您請細看。這位是不是三年前您說他會妨主的小哥？」

興仔也不隱瞞，就把那茅廁還金一事說了一遍。

「原來如此！」

「沒錯，是他，但是他的命格卻全不同了，我之前看得沒錯，今天看得也無差。是不是大人在離開之後，做了什麼積陰德的大事才改去命格的？」

善惡之報如影隨行。城隍尊神神威顯赫。日夜遊神察納善惡。速報司急覆陰德無差疑。

為善必昌，為善不昌祖上必有餘殃，殃盡必昌；

為惡必殃，為惡不殃祖上必有餘德，德盡必殃。

這正是易經坤卦文言說的：積善之家必有餘慶。

題名「吉慶有餘」

吉慶有餘嬰戲圖／彰化鹿港城隍廟財神殿石雕

圖解　吉祥物

題名「吉慶有餘」
此處用的是繁體字形，跟有些繁簡夾雜的作品相較下，閱讀起來更顯自在。

童子
一手拿著用繩子吊起的磬牌，一手拿著槌子做出敲擊的動作。擊磬，同意吉慶。雖然是近代工廠的作品，但是人物表情和畫意符合題目。

有魚
有魚有餘同音，也是取同意字，再將之轉成圖案，便於民間吉祥話＝吉祥畫的使用。

吉慶有餘，使用的機會頗高，字義本身就是一句好話。雖然說背後的典故很深遠，不過一般的老百姓不會去留意它。雖然這麼說，但在民間習俗信仰裡，已經具備善有善報、惡有惡報的因果觀念。所以就算不識字的販夫走卒，基本上也是照著尊天敬地，與仁義道德在待人處事。

吉慶有餘，同樣在宮廟裝飾容易看到，只是人們沒注意到而已。像是山牆上靠近屋脊下方，也常有豐富的裝飾花紋出現。

有餘，年年有餘，也是吉瑞圖中時常和人們見面的吉祥畫。

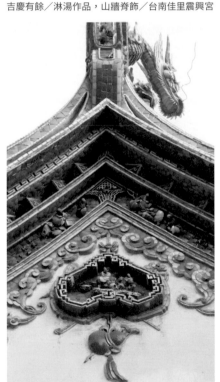

吉慶有餘／淋湯作品，山牆脊飾／台南佳里震興宮

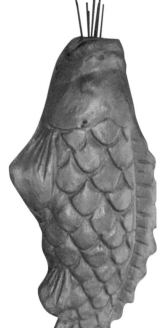

鯉魚形狀的門神香爐／泥塑上金漆／斗六石榴榴中福德宮

福符春聯，台語中的春字，除了季節名稱外，也是有餘的意思。有餘，台語叫做有春（有剩）。

吉慶有餘／泥塑剪黏／雲林北港朝天宮

擊磬，戟磬，吉慶。吉慶兩字在〈祈求吉慶〉章節就有出現。同對的文字，同樣的圖案，跟不同的器物作組合，就有不同的意境。像有魚，有餘。

不止是吉慶希望有餘，還希望年年有餘，富貴有餘、財祿有餘、三多有餘等。總之，好事人人愛，多多益善。

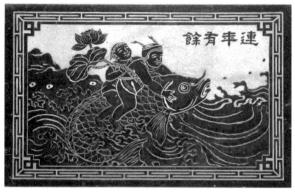

連年有餘／台南學甲區頭港鎮安宮
童子跨坐著魚，手中握著蓮，合成一幅連年有餘的吉瑞圖。

戟磬音同吉慶，再掛上雙金魚，就成為吉慶有餘

漢字以象形、指事、會意、形聲、轉注、假借等六意，歷經幾千年的演化，而有所謂的可溝通的文字。雖然口音腔調不同，言語上或許難以溝通，但是透過書寫，卻能完全達意，這是世界上其他文明難以比評的。政治也不離文化，中國古老文化世代相像，到我們這一代，還能看得懂三千多年前的甲骨文和鐘鼎文。台灣因為特殊的地理和歷史背景，不管願不願意，都已如此。在這裡保存了俗稱的繁體文字的讀寫作文，不管未來如何發展，這個文化應該被重視，且加以推廣。

疑案 MYSTERY

局部特寫

延年有余？
按字意來說，延年有我，也不算太差，延年益壽的意思。只是圖案的設計者，心裡想的是什麼？就難猜了。

萬事如意

段成式在《酉陽雜俎》說柿有七德：一長壽，二多陰，三無鳥巢，四無蟲蠹，五霜葉可玩，六佳果可食，七落葉肥滑可以臨書。把柿和萬年青放在同個畫面上，就是萬事；加個如意就成萬事如意，也是諸事如意、事事如意的意思。

只是要注意，在各地方言，「柿」不見得都念國語音「事」，這個需要在心裡自行轉換了。

故事

【西門豹送嫁】

很久很久以前，有個地方有「河伯娶親」的風俗。住在那裡的百姓，每年都要花很多錢，幫忙舉辦祭典。那時不像現在，有人會主動捐獻金錢和物資。

管事的人會拿著一本簿子，挨家挨戶給百姓填寫「奉獻金額」的數字。

出來題捐的人會跟百姓家說：「幫忙河伯娶親，河伯會讓我們這裡『萬事如意』、事事平安、四時無災、八節有慶。那個某某喜捐一百，某某樂獻九十。不知您老要捐多少？太少了也不好看，是不是？」

「這樣子哦，年成不好，今年我家題個九十就好，但是不要把我們的名字寫上去，就寫無名氏即可。」

「這樣哦，感謝您老，河伯會讓您老萬事如意，

保佑您老五穀豐登、六畜興旺、七子八婿啦。」來的人眉開眼笑離開，送客的嘆氣無奈。他轉入內院跟他夫人說：「像這樣出來勸募的人，一個祭典下來，少說也有個幾百兩進自己的口袋。」

夫人不明白老爺的意思問：「怎麼說？」

「我題無名氏，主要是不想讓他再來找麻煩。那冊上幾個無名氏？六、七個有吧。反正無名氏一堆，捐款的人也不會去查他的帳，他以少報多，內部又不會查，反正那些人都是一丘之貉，惹不得，惹不得。幸好我們家沒有待字閨中的少女，不然又

[釋義] 這篇是結合兩則古早的故事改寫而成，裡面混合《二十年目睹之怪現狀》中的一段，勸募善款的筆記小說，及河伯娶親之西門豹喬送河伯婦。民情風俗有凝聚向心力以教化人心的功能。可是，如不能用理性的思考，遇到居心不良的人時，就可能造成錢財和生命的損失。想要萬事如意，還得諸事自求。

得操煩了。」

夫人說：「咱家沒有，我外家（娘家）有啊。」

「怎麼，你兄或是你弟弟的女兒也長大了？」

「豈不是嗎？」

「唉！惡俗啊。」

「聽老一輩的說，他們小時候還沒有這樣的風俗，那是後來才有的。只是我小時候就看過這樣的事情，我的姑姑，我阿公的妹妹，你要叫姑婆的，也是那樣被送給河伯當老婆死的。」

新任縣令西門豹還沒就任之前，就已經聽到這個風俗。他自己對治水有一套本領，這次奉派到鄴縣，也是為了這個目的——治水。

西門豹就任前，就已經搜集一些地方民情風俗，並且親自走訪溪流兩岸查看地形。他發現地方有河伯娶親的惡俗，有心改易。不再讓百姓們，每年都要面臨白髮人送黑髮人，生離死別的痛苦。他在市集中跟百姓打交道，也和流民乞丐相處。他終於知道，是誰在危害人民百姓，誰在漁肉鄉民。他決心為民除害。

可是他知道，不是把他們捉起來處死就可以解決問題。他要從教化民心，啟發民智下手。西門豹上任赴職了。很多和他相處過的百姓認出他來。

首先，西門豹用自己的俸銀，買了各種金香紙帛參與獻祭。並且向負責祭典的長老要求，為了

表示個人對河伯的尊敬，今年縣太爺要親臨主祭，希望長老周全周全。長老聽到很高興，趕忙通知大家，說縣老爺將參加今年的祭典，請大家多多前往觀禮。

典禮熱鬧的進行，參與典禮的人們既緊張又興奮。鑼鼓喧天中，主持祭典的司儀，請縣老爺西門豹就位，長老就位，各司吏按步就班，宣讀祭文。當司儀讀完引言之後，縣太爺忽然走下壇來，望著天空點點頭，然後拜了三拜。走近岸邊也是如此，才又走上壇去。他對著眾人說：「今年的河伯嫌大家替他找的新娘不好，有顏無福，所以要請祂的『乩身』（女巫）下河，祂要直接指示。」

眾人嘩然，有人鼓譟，對對，請尊貴的上師（女巫）前去跟河伯請示，然後送上河伯喜歡的新娘下去。

「來人，把新娘請下來，恭請上師登上彩船。」

眾人不管七手八腳把她「固定」在彩船之上，合力將船推進河中。沒多久就看到船翻人沉。

西門豹等了一下，再說，「上師落水晶宮怎麼沒回來？再請上師的

河伯娶親／石雕作品／1973 年陳壽彝畫稿刻石／台南西港慶安宮

女弟子下去問問看。

幾個女弟子一樣有去無回。

「三老，您們德高望重，一向是神明的意思，祂的個性祭典的事務，您們老是說是神明的意思，祂的個性應該您們最清楚了，看來沒您們下去跟河伯求情，不會放他們回來。眾家鄉親，您們覺得如何？」

「對對，一家要請三老下去，一定要讓他們去跟河伯求情才能解決。」大家齊聲說。

三老下去，一樣一去不回頭。縣老爺回頭望向公門裡的經辦人員，喃喃自語說：「奇怪，他們下去那麼久，怎麼都沒消息傳回來。可能要公門中的經辦下去，到河伯的水晶宮拜訪，才能表達最高的誠意。」

「老爺饒命，老爺饒命，老爺饒命。」嚇到腿軟的經辦突然求饒。

「你們過去可曾饒過那些善良無依的百姓的命？」

「來人，全都丟下去！只有把這些為害地方的惡人，全丟下去求河伯，百姓才能萬事如意天下太平。不然年年除了與天乞食，還得擔心惡棍漁肉鄉民。百姓連一事都難以順心，怎能萬事如意！」

西門豹再上祭壇。跟大家說：「敬天禮地是應該，但要取民之所甘，願民之所樂，拜拜敬神也要有個理智思考，但願大家跟我一起整治河川，讓洪水不再侵犯大家的田地家園。」

「來，燒金放炮。」

柿蒂紋

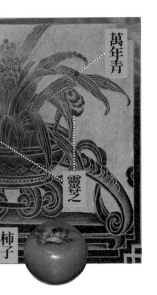

萬事如意／台中樂成宮重製圖

圖解 吉祥物

一柄如意

如意，抓背（搔癢）的生活用品。巧思者以靈芝形狀，把它做成如意，如意另個名稱叫做不求人。不求人，當然就是如己的意思。

萬年青

與「前程萬里」一節同解。

柿子

取同音字，事。柿蒂曬乾之後，可以久放不壞。民間用品和建築裝飾常看到它，稱為柿蒂紋。

靈芝

如意的兩端常以靈芝做為造成設計。靈芝自古以來就有起死回生的功能。受到神怪武俠小說戲劇的影響，人們也對靈芝存有某些不可思議的想像。

莊境共同願望

139

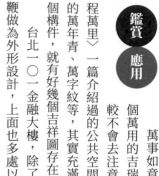

萬事如意圖用途很廣，可說是個萬用的吉瑞圖案，只是一般人比較不會去注意它們的存在。在〈前程萬里〉一篇介紹過的公共空間的人孔蓋，民間使用的萬年青、萬字紋等，其實充滿在生活週遭，有時一個構件，就有好幾個吉祥圖存在。

台北一○一金融大樓，除了以武財神趙公明的鋼鞭做為外形設計，上面也多處以古代的錢幣和如意，當做意象裝飾其間。讓懂得文化藝術的人，一眼望去就知道這棟大樓的主要功能。

另外一般家庭和宮廟，也喜歡萬事如意常臨，因此萬事如意的圖案，可說不論政商名流，乃至平凡人家，不分男女老少，都歡迎「萬事如意」到臨。

台北市 101 大樓的如意紋
大樓除了以武財神趙公明的鋼鞭做為外形設計，也以古代的錢幣和如意，當做意象裝飾其間。

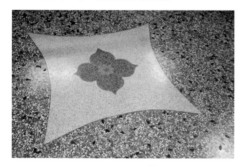

柿蒂紋／台南鹽水武廟
民間常見的裝飾圖案，以磨石子工法作成。

柱珠／台北市大龍峒保安宮三川殿
傳統建築中的柱珠上，也有萬事如意組成的吉瑞圖。

窗櫺圖案／福祿金錢事事如意紋
一扇門上的圖案，還不止上面標示的三種圖案；細心加上想像力強的，可能還會有新發現。

吉祥 ● 同門

除了萬事如意之外，像事事如意、吉祥如意、財利如意、成績如意、業績如意，只要心裡希望的事物，自己都可以加上如意兩字，而朋友同僚之間的互相祝福和鼓勵，也喜歡用萬事如意為對方加油，替自己打氣。只要具備同音仍至諧音的物件，都能用來當做吉祥話的聯想使用。

騎象音似吉祥，上有童子手拿如意。
就成為吉祥如意。

柿子與柿子樹，加上如意搭配，
成為事事如意。

以柿子連結柿子，形成如意圖像，
就成為事事如意。

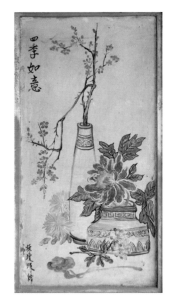

四季如意／1990年林瓊琢彩繪／屏
東內埔六堆天后宮

花瓶上插如意，就有
平安如意之意。

再則，梅花、牡丹和菊花等四季花卉，集以一圖，再加個靈芝，也有四季平安、四季如意的意思。所以民間的吉祥畫吉瑞圖，可說包羅萬象，和人們的生活最接近，也是最親切的文化圖像。

竹鹿同春

竹，中空有節，終年青翠，歲寒而不凋。

竹筍可食，成竹可用，蓋房子作傢俱都可以。竹，台語音借稱德，有道德、德操的意思。為人有節度，就不會做出違禮的事。因此老一輩都教導小孩，言行舉止要有「站節」。

鹿，仙氣十足。鹿與祿同音。因此把竹跟鹿放在一起，就有喻人為官須有德。地位越高，他的德行就越被放大要求，若一個人德操不好，但官位很大，就會被人說是德不配位。

【秦始皇造銅人】

秦嬴政十三歲即位，剛開始年紀還小，由相父呂不韋輔佐。隨著年紀日漸長大，對於朝政慢慢熟稔，有了自己的主見。呂不韋私通太后怕被發現，引進一個假太監嫪毒（音澇捱）服侍太后。原以為從此可以瞞人耳目。沒想到，嫪毒被一個不小心的老宮女，把他的衣服濺濕了，嫪毒生氣起來責打那名宮女。宮女向人密告，嬴政展開調查，確認了嫪毒假太監的身分，進而對相父呂不韋進行追究。

秦王嬴政將太后遷出咸陽冷禁，嫪毒滅三族，殺了兩人生的兩個小孩。

有賓客和辯士為呂不韋和太后求情，秦王連殺二十七人。

有齊人茅焦冒死想替呂不韋和太后求情。秦王在殿前擺下油鍋，油被煮得沸騰，熱氣都逼得旁邊的人汗水直流。王問茅

[釋義] 以秦始皇化鐵銷銅懼民反做為竹鹿同春的引言故事，主要是想到：一個人不管奸巧愚魯如何，總是群居的動物。一個人離群索居難以過活，想要在人的社會裡生活，多少得顧點他人的眼光。秦始皇，也不是一開始就是自大目中無人的，他也要顧慮他人的感受。只是當他完成併吞六國之後，以為從此可以肆無忌憚的為所欲為。聽說鹿得吃會呼叫同伴前來共食。竹鹿同春？德祿同存？秦王還會信那一套嗎？

秦始皇造銅人／古坑建德寺地母廟

焦，你不怕死嗎？

「死有什麼好怕的，臣聽說天上有二十八星宿，今天已經被皇上送了二十七位回天庭，連同罪臣，剛好補足二十八之數，星宿正好功德圓滿，回返天朝。」

「有意思，再說下去。」

「臣不是不怕死，怕死非不死，好生為長生。聖王若想知道，臣就說，如果不想知道，臣現在就自投油鍋之中，以完二十八宿歸天之數。」

「有什麼說的，盡上來。」

「陛下有違背人倫，傷己德業的事情，難道聖上都沒查覺嗎？」

「嫪毐罪有應得，相國專權又淫亂後宮，太后身為一國之母，不知為民範行。寡人這些處置都是應該做的。」

「那麼殘殺諫臣難道也是？桀紂之行不至於如此啊。讓天下人知道了，人人必然不想跟秦，王豈不成為一名孤君，枉費先帝為一統天下而費的苦心，眾臣替聖上開疆征戰所流的血，可真白白付於流水。但願吾皇能以六合同春為念，將鹿苑長青一事放在心裡。莫讓世人說聖上德不配位。臣說完了，就此赴

湯以報天恩。」

茅焦說完脫掉衣服，逕往滾沸的油鍋走去。

秦王聽完連忙降階拉住茅焦說：「先生請把衣服穿上，寡人願意接受你的諫議行事。」

數日之後，他迎太后回咸陽，母子復好如初。並且釋放呂不韋。

可是接著一年多來，諸侯依然只向呂不韋朝禮，沒把他這個秦王放在眼裡。嬴政怕日後有變，下手書給呂不韋。呂不韋知道嬴政不能容他繼續活在人間，服毒自殺。

呂不韋死後，秦王更加自大。一日召來群臣說：「我今天已併吞六國，一統疆域，古今全盛天下一年，應該更改國號，以新天下耳目。今天，寡人覺得德兼三皇功過五帝，所以立尊號稱皇帝，又以我為始，可稱一世，如此綿延不絕，傳到萬世，故尊『始皇帝』。」

以後，始皇帝把天下分為三十六郡，收天下兵器，鑄成十二尊巨大的金人，以示國富。

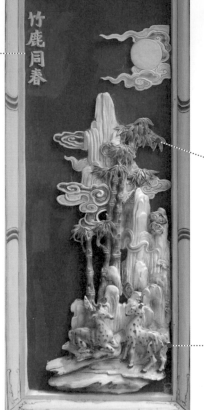

竹鹿同春

翠竹

梅花鹿

竹鹿同春或鹿竹同春，還是鹿苑長青，都是以鹿和竹子為主題的吉祥畫作。若再更細要求，除了竹、鹿之外，梧桐也會是其中一員。

這個題目的應用也非常普遍，簡直跟松鶴延年有著相同的地位。可以像孟不離焦、焦不離孟般緊密在一起，也可以說像司公（道長）與聖杯（民間習俗所用的筶，用竹或木材削成眉月形，一邊有弧度，一邊平整。平面朝上日正日陽，澎起有弧度那面朝上就屬陰屬反。一正一反叫聖杯。另有陰杯和笑杯。各地各家在使用和解讀上，大致以三個聖杯為準。但在眾多項目請示神明的時候，以最多數的做為神明的指示）。

竹鹿圖在各種工藝上都能表現，從屋頂到室內，由山門到內殿。神明的宮殿和昔日民宅大戶人家，也常常看到這類的作品，被巧匠做成好看的吉瑞圖，增添人們的文化氣息。

竹鹿圖，神明背後牆面的修飾／彰化員林百果山廣天宮

石鼓上面的芭蕉鹿，有招祿的意思／台南玉井北極殿

竹鹿同春

梅花鹿

中華文化當中，鹿很討喜，常伴仙人一同出現。鹿本身溫馴可愛。鹿與祿同音，民間吉瑞圖常見。

竹鹿同春

題目名稱。像這樣直接在作品中附上題名的，對於文化藝術的推廣有很大的幫助。只不過需要小心，不要張冠李戴，不然反有誤導閱聽者的問題。

竹鹿同春／現代交趾陶作品／屏東崇蘭蕭家祖廟
仿古的藝術作品，這些年來已成各地古蹟修復工程共相。難得的是，還能保有一絲傳統藝術的風格。

翠竹

竹子，除了當背景點題之外，也能單獨出現。竹，有君子美譽。與梅蘭菊同稱四君子，又跟松梅合稱為歲寒三友。

竹鹿圖，屋頂上西施脊上的剪黏作品／雲林麥寮拱範宮

竹鹿長青，牆上的彩繪／台南白河大排竹六順宮

吉祥 同門

竹鹿也可解為得祿，獲得財祿的意思，也可當成一句祈願的吉祥話。有祝君得祿、望君得祿的意思。

竹子單獨出現，就叫竹報平安。另外用爆竹圖也是同樣的意思，古時燃竹子讓它發出「逬」的聲音，就是竹爆平安的意思。後來進步了，炮竹有專門製作，形成一種行業。竹爆平安，即等於竹報平安。

竹跟松樹在一起，就是蒼松翠竹，為誇讚老人家身體健康的意思。要注意的是，在民間跟老人家相處，甚至於年輕人也一樣，不能問人家怎麼都不會生病，那樣會招人白眼。俗話說：人不能掛無事牌。舉頭三尺有神明，不止

竹鹿也可解為得祿，獲得財祿的意思，連無形的也不想看一個凡人狂妄自大。因此，民情風俗中，有這樣一句話，時時提醒人們，要謙卑，要居安思危。

畫上竹子，題名君子之德，也能讓人打從心裡歡喜起來。

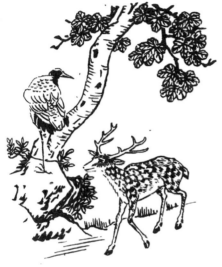

以鶴、鹿、梧桐音似來表示鶴鹿同春。

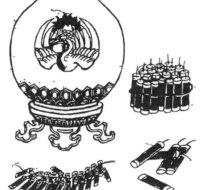

串起的爆竹狀似稻穗，歲與穗同音，瓶與平同音，引申為歲歲平安。

君子之德／癸未 2003 年桂月題字／台南善化慶安宮

松鶴延年

松和鶴都是古老文化中的吉祥象徵，民間常用它們做為裝飾圖案，有的用來向年長者祝壽，有的用來期許自己，能像松和鶴一樣健康又長壽。與這對應的是竹鹿同春（也有人寫成鹿苑長青）。

故事

【徐福奉旨求仙藥】

秦始皇嬴政有一天在御花園遊玩時，走了半天人感到疲倦，在涼亭裡睡著了。只見紅日墜地，從東邊來了一個小孩，身穿青衣面如鋼鐵，跑過來抱住那顆太陽，想要抱起來卻無能為力。從南邊又來一個小童，大叫：「青衣小兒，未可抱去，我奉上帝敕命特來抱太陽。」兩個互爭不止，抱在一起打個沒完。最後紅衣小童打死青衣小童，抱起太陽就往南而去。始皇叫住小兒，問說：「誰家的小孩，報上名來。」小孩說：「我是堯舜後裔生於豐沛，先入咸陽，蜀封興義，沙兵汝歸，長安我立，高簡命在，四百之祀。」說完向南而去。始皇嘩的一聲驚醒過來，想到父祖開創基業，好不容易才統一天下。如果像那小孩講的，前人心血豈不斷送在我的手裡?!不行，一定要想想辦法才可以。

始皇跟近臣討論，要求臣子們找看看，有什麼仙丹能使人延年益壽、長生不老。他想要像松鶴一樣延年益壽。

燕人宋無忌上前，「臣啟萬歲，東海中有三座神山，山中十洲三島，蓬萊島上有長不老的仙丹。」

「你見過?」

「臣有一名方士叫徐福，曾到東海，見過。他看到神仙都乘鸞駕鶴，和凡人不同。徐福現在就在

[釋義] 松鶴延年，說來簡單，但要做到，直比登天還難。古老的故事裡面，有徐福奉秦始皇之命，海外求長生不老的仙丹一事。到底是真是假，到今天還有些疑點解不開。用這則故事來引言松鶴延年這句吉祥話，希望可以來閱讀樂趣。

146

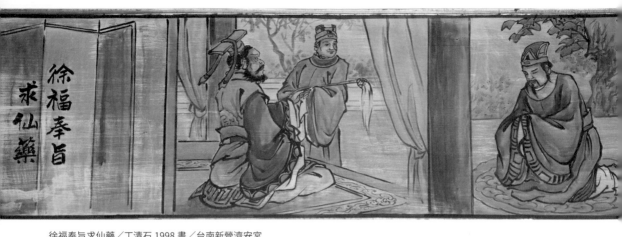

徐福奉旨求仙藥／丁清石 1998 畫／台南新營濟安宮

我家暫居。」

徐福被找來，跟始皇說：「求藥不難，只要見到神仙就要得到。只不過入海困難。特別是皇上的仙藥，更不是三兩個人就要得回來的。」

「那要怎樣才能獲得？」

「神仙，清淨無為，特別注重德操品性。因此需要比較久的時間和毅力，才能通過神仙給凡人的考驗。」

「那要怎麼做才能讓神仙感動呢？依你見過的神仙來說。如果求回仙藥，賜你一半，我們一起發去求仙藥。」

「要去仙山，必須用大船十隻，船要夠大。上面要童男童女各五百名，金銀珠寶、飲食器具之類都得齊備。打點整齊了，微臣就出發去求仙藥。」

徐福去了。帶著五百對童男童女出海，一去不回頭。始皇看徐福一去，就像風箏斷線杳無音信，又派盧生循路追訪徐福的行蹤。盧生來到海邊，只見波濤如雪，拍岸翻滾，煙霧茫茫，心想哪裡去找徐福，何處覓那仙山？想我勞民動眾費了多少錢糧，若空手回去，始皇帝還能輕饒嗎？於是帶著隨從遍訪名山勝跡。來到東華山上，遇到一個蓬頭垢面的人，白石頭上站起來。盧生心想，

我們從山下走來，停了數十回還喘噓噓的，他怎麼能在這絕嶺高峰自在安然？肯定是異人，沒錯，一定是異人。想到這層，趕忙向前作揖施禮，並且報上奉秦始皇聖旨，萬里尋訪可以像松鶴延年益壽一樣，讓身體蒼勁飄然的仙丹妙藥。

「天收既定，大限難逃，世上哪有長生不死的藥方。你們當臣子的怎麼不勸勸他呢？」

「怎麼沒有。剛開始需要眾人扶持的時候，言聽計從。等到大權在握，誰說了他不中聽的話，誰倒楣。」

「唉。人啊人。這種人再讓他長生不老、身強體壯，不知道要讓多少蒼生遭受災難啊。」

盧生再三懇求，那人才拿出一冊書簡《天籙秘訣》給他。拿回去給始皇細看，裡面始皇想知道的都寫在裡面。說完又坐在石上把眼睛閉起來。

盧生誠惶誠恐，把那本書冊呈上，並將過程一一向始皇稟告。

「徐福真的沒消息嗎？」

「恕臣不力之罪！」

松樹

題字

「戊午1978年孟春，合盛公司出品」，為彩繪磁磚的公司落款。大約戰後到八○年代左右，台灣風行好長一段時間的彩繪磁磚。這波風潮，似有接續日治時期「馬約卡」磁磚的興味。使人們的生活空間，沿襲了曾經的品味（可惜到後來就幾近消失）。

白鶴

鶴要畫幾隻？不一定。沒一定的數字。有人可畫到一百隻集成百鶴圖。常跟壽仙一齊出現。有些神怪武俠小說，也常與仙風道骨的高手一起。

松樹

整組作品的背景都是松樹的天下，其實也可不必標註，只是松樹的圖案，在吉祥畫上的應用，頗為廣泛。像是歲寒三友松竹梅，或是文人雅士的集會圖也常有它的形象。

因此特別把松針部分加以強調。底部先染色，再畫上松樹的葉子——松針。形成具有飄逸情境的畫松風圖。

松鶴延年／合盛公司 1978 年出品／北投慈后宮

鑑賞 應用

松樹在台灣偶而可見，對台灣人來說不算陌生，可是鶴，就少見了。

前兩年有小白鶴迷走在新北市的金山地區農田裡，讓不少鳥友為之瘋狂。農田的主人還特地為了牠，種植農作物時不施農藥，避免好朋友白鶴受到傷害。只不過後來也離開了。

雖然如此，民間裝飾圖中，白鶴還是保有一定的位置。就跟人們追求松鶴一樣的健康和超然的精神，受到人們的喜愛。

松鶴同圖常見於廟裡三川殿門柱前，出現在石鼓石箱上面，做為裝飾的圖案。此外，對看堵上下各部，也常與竹鹿相望。雖然不是主角，但是有了它們，讓燒香拜拜的信徒和訪勝的旅人，多了些雅緻的心情。

石鼓上面的松鶴延年／台南玉井北極殿

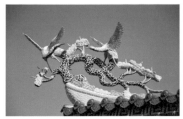

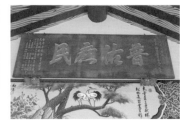

屋頂上的剪黏松鶴延年／台南三郊海安宮

通樑上的彩繪松鶴延年／雲林莿桐六合仁和宮（已重建）

柱珠上的松鶴延年／台中北屯文昌宮

龜與鶴，是民間認為長壽的物種，常運用在吉祥圖案中。

鶴，常與仙人同台，有長壽的意象。

吉祥 同門

與松鶴延年相關的吉祥話很多，像松石萬年、松鶴同春、松鶴遐齡、鶴鹿同春等，都可在台灣各地的宮廟找到一兩件。

有的只是沒寫上題名，比較不易辨識。不過，只要有鶴、松、鹿、竹同時出現的圖案，大致上就可朝這兩句話去思考。

宮廟裡的裝飾藝術，美就美在能夠引起觀者的共鳴。好比在看戲一樣，特別是民間劇場，台上哭笑一聲，台下的觀眾情緒也會跟著起伏波動。若是台下沒人，或是觀眾沒什麼反應，除非真的是演的太過孤冷，不然就是看的人看不懂上面在演些什麼。沒有熱情的觀眾，就沒有精彩的演出，也就出不了演技高超的演員，是同樣的道理。

松鶴同春／白沙屯拱天宮

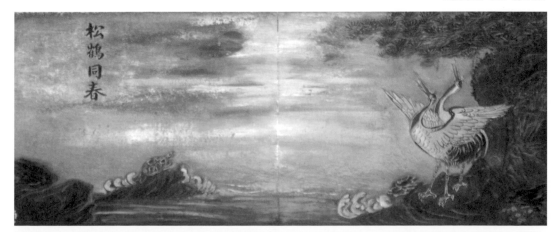

松鶴同春

莊境共同願望

149

鬆鶴延年？應是松鶴延年才對。

繁簡字體的轉換問題，幾乎到達難以辨識的局面。若乾脆全用簡體字，可能還不會造成閱讀上的困擾。可是如此一來，中文的美，也跟著消失。會意不來。無法由字的結構產生會意，不論是文學或書法藝術，都將是一大損失。

一次提出三件?!不是寫作的人無聊，故意用這個來充版面。在下只想跟讀友表示一個狀況，這個問題幾乎到達「全面失控」的局勢。

生產的工廠對台灣在地文化風情的不瞭解。以為只要是比較難寫的那個同音字，就是台灣地區在使用的文字？因此一錯再錯。經辦者的橋樑，也許無法面面俱到。出貨的工廠出了什麼東西到客戶那邊也不知道。等到東西運到，裝上了。而客戶端的主事團隊對這些「妝點門面的東西」，或許太相信專業，以為只要是大公司製造出產的一定沒問題。結果。

這些東西貼在地方公廟，送往迎來成千上萬的信徒旅客，一二十年，依然存在。

地方的形象，也是該廟的文化水平的反射。會不會？要不要？願不願？改……

個人相信，只要有人反應給主事者，他會想改的。

但不適合由外人去講，那樣太失禮了，而且容易發生誤會。

四季平安，常常被人們掛在嘴上，做為祈願或祝福的話。四季，春夏秋冬。平安，身體健康無病無災，身心康泰。

故事

【桃花源記】

晉朝陶淵明的〈桃花源記〉，寫一個漁夫來到一條兩岸都種著桃花的河流。岸上的樹木全都是桃樹，沒夾雜一棵其他的樹木。桃花正開，花瓣迎風飄落，像滿天落下的花雨一般，漂亮極了。漁夫沿著河流逆行而上，來到河的盡頭，把船停泊以後上岸。眼前所見和家鄉武陵的風景都不一樣。田園小徑，美得讓他懷疑看到的是不是仙境。那可是一個只在大家閒聊時的想像世界，沒人真正見過。正當他想得出神的時候，有人跟他打招呼。

「客人，你不是我們這裡的人吧?!」

漁夫回答：「我來自武陵，是個漁夫。」

「你穿的衣服好特別哦，跟我們穿的都不一樣。」

「你們，怎麼會在這深山裡面；不、不、我是說，這深山裡，怎麼有這麼平坦的土地，看你們也跟我們那邊一樣，也是個農莊，只是你們的穿著跟我們不同而已。」

「現在還是秦吧。」

「秦？」

「併吞六國的秦啊。」

漁夫聽到眼前這個老員外問的，差點沒笑出來。忍住驚訝的心情，把漢魏三國說了一遍。聽他說故事的人，圍成幾個圈圈，大家聽得又驚又嘆。

「沒想到都過了四五百年，改換幾個朝代了。」

「你們……」

「我們的祖先為了始皇帝無道，帶著家人和鄉親們，遠避暴政，來到這無人所到的地方。沒曆日，也不知道外面朝代的更替。好就好在這裡沒什麼天災地變，鄉親彼此互相照顧，像個大家族一樣。可說生活在這裡的人們，都能在此過著四季平安的日子，不必為了猛虎一樣的苛政，擔驚受

[釋義] 四季平安這幾字，淺顯易懂。不過，用網路搜尋了近千則的連結，都找不到合適的故事。最後想到五柳先生這篇〈桃花源記〉，試著略加改寫，希望讀者能夠喜歡，並且願意轉身，回頭探望屬於家鄉那座公廟裡的裝飾藝術。若有餘興，還願能稍加關心，一同探索，呵護台灣這難得的文化資產。

怕。」

「還是你們在這裡好，我們那裡如果能像這樣，不知道有多好呢。」

「客倌，來，來，來我家做客；到我家給我們請，再說些故事給我們聽。粗菜便飯勿用客套。」老員外說著說著，拉起漁夫的手走進一落莊園。漁夫被這家請過來，又被鄰居請過去；經過幾天，差不多都巡過一遍。最後老員外集合起來大家，一戶一菜合起來為漁夫餞別。

老員外說：「我們這裡只是平凡的莊園，沒什麼特別的。你回去以後不要告訴人家這邊的事哦。」

漁夫上了船，沿來時的河道回武陵。但他沿途留下記號。

他，連「不能說」都說了。縣老爺也好奇，世上真有避亂世而整村隱居的事情嗎？他叫漁夫帶路，漁夫尋著之前留下的記號，想重返桃花源，結果沒找到。

那個年年都風調雨順、四季平安的避秦莊，居然只存在陶淵明的〈桃花源記〉，和歷代文人、雅士及畫家的筆下……。

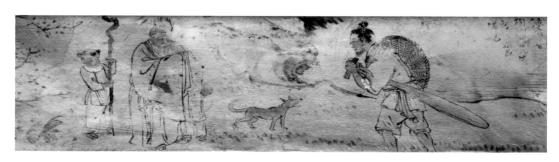

桃源問津／蔡草如 1968 年作／台南白河仁安宮

四季平安／台北市萬華祖師廟
在這裡以文字為主題，圖案是豐富畫面。松樹有長壽剛毅的意思，龍眼、蘭花、柑橘、書冊全在一起，比較傾向清供圖。清供圖可以入題的範圍比較廣，在一些宮廟還滿常見的，即不寫題目的花鳥寫生圖。

四季平安組合圖／交趾陶作品／洪坤福作／台北市大龍峒孔廟

春牡丹

台灣不產牡丹，但對牡丹卻不陌生。先人自唐山渡海來台，也帶著文化風俗落地地開枝散葉。牡丹代表富貴的意象，也被傳承下來，可做為春天的代表花卉。

夏蓮

蓮花屬荷屬，又有芙蓉、菡萏、芙蕖的雅稱。出水芙蓉，指的就是蓮花。夏天是它的花季。台灣有栽種，並採收蓮子和蓮藕。蓮同音廉，隱約有喻為官者要有廉潔的心。

秋菊

菊花，秋天是它的花季。但在台灣卻四季都可看見它。菊，又有長壽的意象。文史典故裡說，秋飲黃花酒，可延年益壽。陶淵明的採菊東籬下，把人物和花卉納入四愛之中。

冬茶

做為冬天的花卉，除了梅花之外，還有茶花。不過茶花的花期頗長，冬天的十一月到來年春天，都可看到花的蹤影。匠司常用它入四季花中，做為表現的題材。

月季花又叫月月紅、月月花、長春花、庚申薔薇，是薔薇科薔薇屬的一種。花形和長相近似玫瑰，簡單的分法，玫瑰多刺。月季花也被畫入吉瑞圖中，花瓶裡供上一枝月季，就可做做四季平安。

四季平安，人人都想要，家家期許。有些更為含蓄的還會說：求平安不敢想要添福壽。民間又有話云，平安就是福，想要過著平安的生活，連古代那麼簡樸的時代，都不容易獲得。就算人們的生活已經脫離自給自足的日子，凡事有錢都能解決。可是就怕停電、停水、停話（電訊之類的溝通工具）。

四季平安，在平常都隱藏在非主題的裝飾，像是邊框條幅等，以對成套出現，偶而以文字搭配花鳥登場。但只要是花瓶插上各式的花朵，都可稱為四季平安。

平安有餘

文字本身就有線條結構和圖型布局的美感，加上一些巧思，就能用來當作家居空間的點綴。

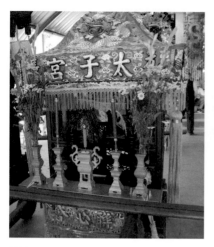

神轎上的五供／元長太子宮聯心會的神轎
爐、燭台、花瓶等一字排開。瓶中因應不同的
季節，插上花卉敬奉神明，幫神明增添光彩。

四季平安／三川秀面，左右龍虎門
邊，隔扇木雕花窗「梅花」／竹山連
興宮
有時會被排在第一位，即做春梅看
待。若放在第四位則稱冬梅。

四季平安／三川秀面，左右龍虎門
邊，隔扇石雕四屏套件之一「夏蓮」
／汐止忠順廟
蓮花，常見第二順位，代表夏天。

吉祥 同門

花瓶加月季，月季安於瓶中，等於四季平安。如果再細一點，將各種花卉的名字及隱喻的花語結合，就可產生更多的吉祥話。

單講「四」這字，四字音在台語裡面，有些人會有忌諱。不過呢，天官賜福、財神賜福、天賜良緣等，卻都讀這個字音。一二三四，壹貳參肆。數字有大小寫，台語裡面也有白話音和官音。所以，差別在白話音或正音，朋友不必驚慌。

四季如意、四季吉祥、四時無災、平安如意、平安吉祥……，反正只要心存善意，就算偶而講錯話，聽者也會把它聽成好話。

瓶中插上月季花，就可稱做四季平安。

金玉滿堂

【李門環得烏金磚】*

古早古早，一個員外家財萬貫，夫妻結髮生了三個女兒。老大跟老二都嫁了家世相當的人家做媳婦，單單剩下最小的女兒，不忍父母年紀大了，怕自己嫁人之後，留兩位老人家在家裡會無伴孤單，因此幾個媒人上門作媒，都被她婉拒了。

這天，富翁作大壽。前來道賀的達官貴人，多到連房子旁邊的柴房也擠滿了人。夫人為了屆諸婦子未嫁，倒是很認真的幫他物色對象。

「老大、老二，你們看那個個高個子的怎樣？」

「不錯是不錯，不知道家世怎樣？」

二女兒說了，找人看看他家送來的禮物是什麼，不就知道了。

大女兒搶著應聲，誰知道是不是打腫臉充胖

＊

古老俗語，戇人有戇福（傻人有傻福）。有些人生來憨厚老實，不善與人計較，笨拙的言行，偶而會引來喜愛嘲諷、作弄他人為樂的無聊人士的取笑作樂。但他仍不會生氣，還是秉著與人為善，天真的個性和人相處。這樣的人，偶而讓身懷可愛的人物和悲天憫人者遇上了，多少有些心疼，金玉滿堂的故事，因此延伸而出。

形容一個人非常富有的意思，家裡的黃金珠寶、珍珠瑪瑙、玉器寶物，多到可以塞滿整個廳堂。金玉滿堂，常用來祝福人家，或寫字或搭配圖案，做成字畫懸掛在室內裝飾，當成吉祥畫，可美化生活空間之用。

[釋義]〈水蛙記〉，在古早的民間故事裡，占有一定的席次。家業富庶，金玉滿堂，但往往欺貧重富。俗話講的，目頭高的富業人，常是一般平民眼中又愛又恨的對象。愛者，他們有的出手潤，買東西只要好的，往往一拍即合。但也因為口氣狂妄，不經意間，會刺到平凡人家的自尊心。用這個故事來介紹金玉滿堂，把親情給帶進來，希望讀來喜歡。

水蛙記／剪黏作品／何金龍作／佳里金唐殿

子？

老三剛好經過，聽他們好像在聊自己的婚事，稍微的靠近聽著。這時聽到大姐這麼說時。順口應了一句：「嫁人，只要對方骨力老實就好了，哪管他家有錢沒錢。」

三小姐跟著水蛙土仔過日，經過一年半，生下一個男丁，取名李門環。心裡想念父母，可是又不敢回家去。只能默默的流淚，心悶著兩位老人家。

「要是他們知道我們生了個小男孩，不知道會多高興呢。」

「丈人丈母娘都很想念美某，你不回去看看他們哦。」水蛙土仔慈慈的說。

「講你聽，還真正是戇到有春。人看咱無，咱哪有需要回去受人家牙洗，糟蹋。你認真捉四腳仔，多賣點錢，也好給嬰兒做個滿月。」

「好啦。」

水蛙土仔每天晚上都去抓青蛙，有時捉到天亮了才回來，回家之後又立刻到市仔去賣。偶而也接受丈人家的傭人訂貨，比較大隻的就送去賣給丈人。但丈母娘瞞著員外，想偷偷塞錢給水蛙土，都被他拒絕了。

「不行，回去會被阮某罵。」（但是他偷偷的把生兒子的事情跟丈母娘講了）

這天，水蛙土仔追一隻青蛙，追到一

啥?!這樣就結婚了哦。不然要怎樣才能結婚？

三小姐跟著水蛙土仔過日，經過一年半，生下一個男丁，取名李門環。心裡想念父母，可是又不敢回家去。只能默默的流淚，心悶著兩位老人家。

三姐妹你一句我一句的，說到快吵了起來。

「唔這樣子那個，剛剛提著簍子入灶腳那個水蛙土，正好符合你的條件。」哈哈哈～老大老二一邊說邊笑，把三小姐給嫁了，就看你們能不能永遠都是富業人家的少奶奶。」

「老三，你姐跟你開玩笑的，幹嘛認真?!」

「我就是要嫁給水蛙土！」

「莫賭氣，莫賭氣。婚姻可是一世人的代誌，不是囝仔郎咧辦家伙仔（一輩的事，不是辦家家酒）。」

員外過來勸和，沒想到最後連他也受氣了。

「好，就把你嫁給那個Y李不達的水蛙土仔。來，水蛙土仔，你娶新娘仔返去。我就不信我金玉滿堂一個好額人，會輸伊一個捉水雞的李不達。」

個山崙邊，看到青蛙往一個洞裡鑽進去，他明明看到，卻找不到。最後拾起旁邊的樹枝挖，挖，挖，挖。青蛙沒挖到，卻挖出一塊烏烏亮亮的東西，擦擦看竟然是塊黃金。再往下挖，「哇！不直，歸堆若山。攏是黃金。」

「少年耶，這是李門環的，你古意又條直，那塊是天公伯賞你的。我在這顧，你莫亂來。」看守的仙人這時現身說。

水蛙土仔拿起金磚，又撿起那簍水雞，回家把烏金磚拿給美某仔。又跟老婆說：「丈人丈母在說，過幾天是他們壽誕日子，叫咱抱嬰仔回給他們看看。」

三小姐終於盼到這天了。

三人回娘家。老人家一看到小孩，歡喜得合不攏嘴，連小孩哭個不停也無所謂。

後來水蛙土仔又去挖出那些金磚帶回家。從此鋪橋造路，廣做善舉，靠著老婆的操持，竟然買田買地，成為一個真正樂善好施的富業人家。

圖解 吉祥物

金魚
兩條金魚，一黑一白，身上還有一抹胭脂紅，有畫龍點睛的神奇之妙。

白蓮
在傳統彩繪中，荷花的顏色並未被固定，非得粉紅本色不可。除了水墨畫以外，想看白蓮出現，還得看蓮氣。

荷葉
荷葉是畫蓮花時重要的配角，所謂紅花也要綠葉配，萬綠叢中一點紅。葉子的奇妙就在這上面，它不是主角，但少了它，花就少了明星的氣勢。

金魚　白蓮　荷葉

金玉滿堂／樑枋彩繪／台南玉井盤古殿

金玉滿堂
另一種型式的石雕作品。簡單幾筆，就把魚在水中的鮮活表現出來。

鑑賞 應用

金魚滿塘＝金玉滿堂。

金玉滿堂這句吉祥話，在辦公室、客廳、宮殿等各部都適合使用。水剋火，古早的傳統建築以木材構築，加上古老年代祭祀和生活都離不開火。因此跟水有關的各種故事和植物水族，被大量使用。簡直是無形信仰中的消防設備。就算是電的使用，已取代火；電燈取代燭和油燈。可是防火、消防仍然是家居生活，極須被關心的事情。而傳統的吉祥圖案，恰巧可被用來時時提醒人們，注意安全的標示之一。如果哪天看到廟裡出現禁菸（跟二手菸無關）的標誌，或許也可以當做此類的防災提醒。反之亦然。

金玉滿堂／台南鹽水護庇宮
（本處禁止吸菸？）

金玉滿堂
民宅堂額上的爐形篆書，這類的藝術不易辨讀，因此多少有點被冷落的感覺。

金玉滿堂｜以篆書刻在門簪上，變成門印。

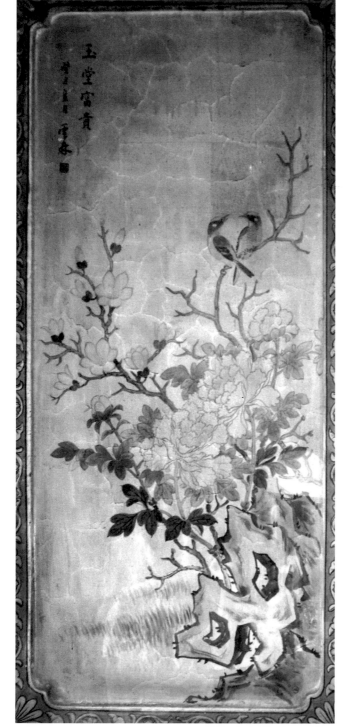

玉堂富貴／玉筆花，牡丹／癸丑年 1973 年雲林畫／台南市安慶堂五瘟宮

吉祥 同門

水，在民俗觀念來講，也是的其中一項。魚也象徵財富。

代表財，台語中，錢水錢水，遇水則發。若種植農作物時，剛種好老天就下起雨來，一則，減省灌溉輔助發芽的人力，再則，也是個吉兆。

魚，則是餘的同意字；金魚，又有金玉的相似音。民俗中祭拜神明時，全魚也是五牲或三牲

此外，玉堂富貴，卻是玉蘭花或玉筆花加上海棠花、牡丹花，它跟魚和水無關。

有時金玉滿堂也不一定要用魚來表現。只不過，若從意象上去思考，還是使用圖文相符的作品，比較能夠引起共鳴。

錦上添花

【劉元普雪中送炭】 *

古時中國大宋西京，有個告老還鄉的官員，叫做劉弘敬，字元普。在朝為官時是青州刺史。劉元普自六十歲告老回鄉，經過十年已經七十歲。因為平時仗財疏義，鄰里有美聲，連外地也有人聽過這個人的名字。

這天劉府張燈結彩，上下忙著準備員外的七十大壽盛宴。

前來祝壽的賀客，把劉家擠得好像元宵的花燈市集一樣，歌舞管絃熱鬧非常。大家向壽星祝壽，恭祝劉大善人福如東海、壽比南山。現場的吉祥話齊聚一堂，德福雙全、夫貴妻榮、富貴白頭、百子千孫……。

* 這是改編自《古文觀止》裡的故事，添加了些個人體會，正是 ——錦上添花是情誼，雪中送炭也非虛。人生到處有溫暖，絕境逢生亦有期。

劉元普是面笑心酸無人知。

劉元普趁著敬酒之後的空檔，從後花園走出門去。回頭望著牆裡的花木扶疏，有些樹還開著鮮艷的花朵呢。他心想：「這就是老夫的家？花開結子？呵。老夫有這個福氣嗎。」

「無量壽，老爺請了？」

「請了。」

「看老爺抬頭看花又低頭嘆氣，好像有心事不便與人傾吐？若不見棄，小人願意替老爺看看。」

錦，有花樣的絲織品。在織錦上面加上花樣，形容已經很好了，再加上花樣讓它更好。錦上添花，偶而會用在慶祝盛會之中讚美主人，或感謝人家的贊助。因為客人的讚美彩，讓本次活動錦上添花。

[釋義] 用雪中送炭的故事，說明人世間還是有那仁義相應的人，會在別人危急的時候，適時伸出援手扶持一把。人，雖然樂於錦上添花，但不見得也完全像俗語裡說的那麼現實，而以偏概全。

這件作品與引文故事沒什麼直接的關係，只是剛好有「雪中送炭」幾字，畫中的主人翁勉強符合劉元普的形象，因此用它來做為引言。

劉元普想想，反正也無可排遣，權且聽聽打發心中那份孤寂。「你就看吧。」劉元普答道。

「老爺，從您的面相來看，您當有二子傳世。」

「切，頭一句就失準頭了。」劉元普也不打岔對方的話。只淡淡的應了一句：

「惜至今膝下仍稀，老漢無子。」

「貧道不打誑語，能否讓我進一步細看？」

「你看吧。」

「老爺，您為善人盡皆知，只是樹大難免有枯枝。雖然老爺積善佛心，但也有些怨您的，您卻不知。功過相抵，恐怕還不能充抵，使君應當杜絕它，把漏洞補起來，如此或可補回。不然小道觀君耳目五官，確有二子傳世。」

元普聽完，命人進府取出一封酬金，那人卻不收，走了。

第二天起，元普穿著一身便服，只帶一名剛進府的小廝（新買進的奴才），從屋後小門出去。經過半個多月的走訪，終於找到問題。原來背後怨他的還不止一兩家。起因，幾乎全部朝向妻子的弟弟——家內總管。大斗小秤，仗富欺貧。劉元普查明之後，重新整頓一番，杜絕惡源。從此展開新的局面。

有一天家門來了一對母子（當兒子的名喚李春郎，約已十七、八歲，看來文質彬彬，做母親的約莫四十），拿著一個上面寫著「辱弟李遜書呈洛陽恩兄劉元普親拆」的信。劉元普拆開一看，裡面白紙一張，連個墨點都沒有。思前想後，就是想不起來認識這一個李遜的。

李遜？是誰呢？

劉元普把那對母子接進府中，經過一番詢問，心裡有了主張。他讓那對母子住進家裡來，又幫忙他們把李遜的後事辦好。並安頓春郎在後面清靜的房間讀書，準備來年的科考。

事情忙過一陣，夫人王氏總為自己肚子不爭氣，瞞著丈夫在外面買了一個賣身葬父的姑娘回家，劉元普拒絕納妾，改認為義女。問了才知道她姓裴。裴姑娘的父親當縣令時，疏忽人性，造成犯人殺人逃獄，裴縣令被捕，本應問斬，可是還沒提審之前就病死獄中。留下孤女，無錢葬父，不得已賣身。

劉元普幫李裴兩家辦好了身後事，又安頓家小妥當之後，有一天，忽然聽到妻子跟他說：「沒想到我年過四十，還能懷孕，想來是老爺行善救人感動天地。」

「懷孕？夫人有孕?!哈哈哈哈。」

春秋轉換不過是一眨眼，夫人生下一個男孩。小孩的彌月之禮，劉府更盛之前的七十大壽。偏偏有人嘴嫌。

「哼?!還大善人呢。都七十多歲了，還能生得

雪中送炭／彩繪／彰化鹿港天后宮

「朝雲丫頭，你莫嘴臭，十七八歲是長大了，人事通曉了嚒？」

奴才丫環之間的閒話被員外元普知道了。他問了一下兒子的奶娘，關於丫環朝雲的事情。幾天後，吃過晚飯，僕人們服侍夫人就寢。元普單留朝雲服侍。

十個月後，朝雲生下一個男嬰，還被元普扶為偏房。

李春郎高中狀元，回劉府拜謝恩公，祭拜亡父之後。

劉元普才拿出當年那張無言書。

他解釋，當年事實上也不認識李遜，可是心裡想到的是，今天如果不認，等於絕了眼前一對母子的生機。既然春郎的父親在那臨終之時，他所能想到的也只有這樣，可是等到筆一拿起來，卻又不知道能說些什麼？於是留下一張無言書。春郎的父親用心良苦，老夫也是有福，才能認得春郎一家。今天春郎和小兒都光宗耀祖，老夫必須實情相告。

又過了二十多年，劉元普已近百歲。有一天晚上，元普夢見之前夫人之亡父裝使君來拜，說他已升任都城隍，職缺將由劉老遞補，這幾天玉旨就會下來，先向劉元普老道喜了。

後來劉元普活到百歲，夫人八十，無病無痛，含笑而終，壽終正寢。

錦上添花／彰化二水安德宮

民間藝術，木隔扇透雕花窗，也稱這叫錦雞茶。以錦雞和茶花為雕刻主題的作品，還滿常見。錦雞顏色鮮艷，體態又美，民間視為吉祥的鳥類。茶花，依緯度和種植地區的高度，開花的時間前後相差快三個月，從冬天到春季都有。

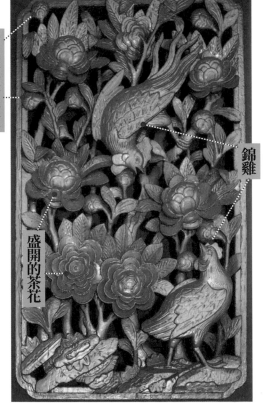

今日待放的茶花

錦雞

盛開的茶花

錦雞

錦雞一對。在民間裝飾藝術的吉祥畫中，對對成雙還有另一層喻意，一公一母，才能繁衍後代，有祈望人丁興旺的意思。

盛開的茶花

正開的茶花，在傳統藝術中比較容易辨認。茶花的花瓣，排列的依次而疊，比較有規律。如果沒這樣表現，有時還不容易辨識。

今日待放的茶花

有十朵哦，除了填空之外，茶花的生態也是如此。開起花來，總像不服輸一般，爭相吐蕊。

錦上添花，不管它的原意典故，光把它當成來者的一份心意，其實也令人感動在心。錦雞生就華麗大方，茶花高雅脫俗，也深受人們喜愛。

在民間裝飾作品之中，錦雞、茶花跟雙鳳朝牡丹，也常常成對出現於民宅和廟宇裡面。從隔扇的透雕花窗到單獨出現，能算是名列前茅的吉瑞圖。

再則，茶花也是園藝裡的常客。有的種在路旁，有的錯落於花圃園中，花色繁多。

另外錦雞若與牡丹一起出現，題名為花開富貴，意思也很吻合畫意。牡丹的花語，在民俗中就是富貴。

雙鳳朝牡丹對錦雞茶
雲林土庫順天宮後殿的神龕。上面也有錦雞茶的圖案木雕。

春天拍到的茶花，在台北市大龍峒保安宮鄰聖苑圍牆旁。

錦雞圖磁磚畫／古坑桂林福德宮
牡丹的花語，在民俗中就是富貴。加上一對錦雞，除了豐富畫面之外，也加強了主題的意境。

錦雞、茶花分開搭配其他圖案，還可產生不同的意思。錦雞與雄獅同圖，有英雄奪錦的意思。

茶花和牡丹、蓮花、梅花、蘭花等四季花卉做成格套作品，都可稱為四季花，有四季平安之意。

另外，茶花也受文人喜歡，插一支當令的茶花，泡個茶慢慢啜飲，把塵囂置於窗外，更有一派風雅的氣息。

這個畫題，也跟上時代潮流沒被遺忘，近代新作的石雕就有其蹤跡。暫不以嚴謹的藝評看待，能保留民間藝術發揮的空間。至少花錢買面子，多少為台灣的庶民文化裡的藝術「空間」，留點領土下來。

也許吧，先求有再求好。只要社會還有這個需要，民間藝術就有往下走的機會。至於鑑賞的能力和藝術的水平，或許官民教育，可以用逐漸提升的民情風俗，再慢慢加強。

天官賜福

【陽城做天官】

在唐朝時，道州地方卻以陽城（陽城，人名）當作天官在拜，故事是這樣的。

有個被貶到道州的刺史，名叫陽城。他為官清正廉明，俸祿（薪水）除了自己日常用度之外，常把其餘的都用在百姓的身上，對皇家納貢的稅賦，卻總想辦法替百姓爭取抵免。上級官員來查他的時候，他也不迎接，直接到監牢裡不出來。意思是我有罪，您們也不用費心找證據辦我，我把自己關起來了。

在他當官的這個時期，各地都要上貢名產給朝廷。道州這個地方，不知從什麼時候開始，就有進貢侏儒到皇宮裡面，給皇帝解悶的慣俗。可是古早時代，男生要進宮就得淨身（閹割）當太監才可以。年年進貢侏儒到皇宮，搞得祖孫分離父子相隔。陽城知道這個情況之後，於心不忍。就上書給

皇帝，說進土貢，是進有的東西，不是進沒有出產的；「道州有矮人無矮奴」，希望皇上能取消道州上貢侏儒這個有違人道的慣例。皇帝看了陽城的奏章之後，也覺得不好意思，就取消這條項目。

道州百姓知道刺史大人替他們解決了長久以來的惡夢，在他死後把他當成天官供奉他。

這個地方的風俗和背後的故事，被白居易知道以後，把它寫成〈道州民——美臣遇明主也〉留傳後世。其中有詞句是這樣說的：「道州民，民到

民間有天官賜福一詞流傳，人們對上天總以蟻民自稱，希望上天垂賜福庇佑。一般的老百姓，也總以祈求老天能夠降福為重要的祈望。除了神明居住的宮殿會飾以天官的形象做為裝飾，以增其莊嚴，並有奉獻幫忙神明蓋廟的行為，希望上天能保佑平安。不管如何，天官賜福常見於各種迎神賽會，當吉祥圖案使用。

[釋義] 白居易晚年自號香山居士，常與胡杲、吉玫、劉貞、鄭據、盧貞、張渾、白居易、李元爽及禪僧如滿等，同樣退隱山林的老人聚會談詩論文。和晉朝時期的竹林七賢，同樣偶見於民間裝飾典故之中。香山九老圖是畫師劉沛八十六歲時的作品。

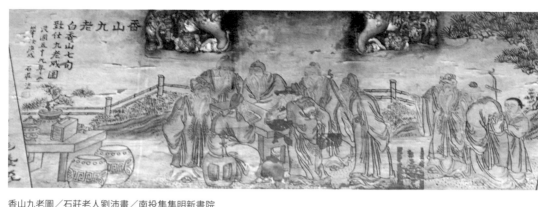

香山九老圖／石莊老人劉沛畫／南投集集明新書院

於今受其賜，欲說使君先下
淚。仍恐兒孫忘使君，生男
多以陽為字。」

對於白居易，大家比較
熟悉的作品，應該是〈長恨
歌〉和〈琵琶行〉。另外民間
裝飾藝術的典故，「鳥巢禪師
渡白居易」和「香山九老」
比較為人所知。

酒杯

又稱為爵。爵也是古代對皇
族貴族或有功朝廷皇室的人
的封號，往往也是身分和權
位的代表。進爵、晉爵，也
是功名官位的意思。

天官的形象

五官端正，慈眉善眼，長有
五絡長鬚，頭戴宰相帽的一
品官員。

有時也會以白鬚老生出現，
但是都是面目慈祥又帶點威
儀的容貌。

扇子

天官身旁常有宮
女持扇隨侍。

扇子本身具有招涼的
意象，常見以古畫中
的芭蕉扇出現。只要能
招來福氣財寶，都可用上。

太監（公公、內侍）

像帝王一樣的天官，常以沒
有鬍子的公公出現。

有時持酒杯（爵），或像這
樣拿著字畫卷軸，出現在天
官旁邊。他的身上也常有拂
塵隨身，表示有奴僕隨時打
掃的意思。

圖解 吉祥物

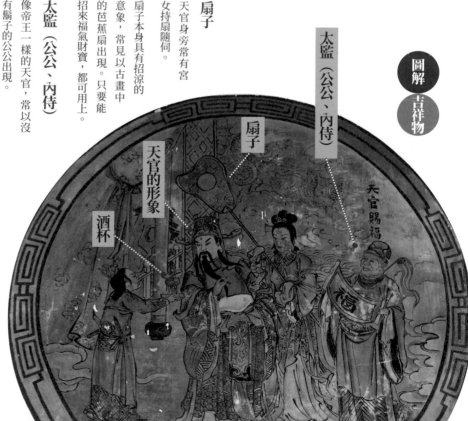

太監（公公、內侍）

扇子

天官的形象

酒杯

天官賜福

福

台灣寺廟屋頂常見天官賜福的裝飾藝術。天官賜福圖像，中間最高的是天官，宮娥在背後持扇侍候，增其威儀。旁有官員或太監隨侍左右。有時會出現頭載束髮金冠的童子數名，或站或蹲伺，捧著進獻的寶物，或是香花、燈果、酒爵、蟠桃之類的物件，表示要呈給天官，再由天官賜給老百姓們。天官頭載相帽，身穿朝服，手持如意。

以玻璃剪黏為例，偶頭先經燒製上色，再堆塑成型，最後剪製合適的彩色玻璃黏貼而成。除了泥塑剪黏之外，晚近用灌漿製作，再進窯燒製的淋燙作品（如更精緻的工法製作，也有人稱為交趾陶），用來妝點宮殿，增加殿宇宏偉華麗。

除了宮廟裡面的裝飾之外，民間燈會和居家空間，也有「天官賜福」的形象。像春聯和福符，仍然保留在民間習俗之中。

民間春聯上面有天官賜福字樣，表達希望天官能賜福、合家平安的願望。

淺井暹編《台灣民俗版畫集》「天官賜福」圖（翻拍自台灣圖書館）。

民間於元宵節製作的花燈，也是以天官賜福的形象表現。

天官賜福／雲林虎尾德興宮／玻璃剪黏
雖然經歷經歲月風雨摧折，依然不失尊貴威儀。
（本組作品已於 2013 年重修消失）

天官賜福／台中大肚頂街萬興宮／淋燙作品
這類作品約從七〇年代開始，因為價格遠比手工製作的剪黏相對來得便宜，已成台灣宮廟屋頂的共相特徵。

除了用華麗的宮殿做為背景，佐以「天官賜福」字樣。搭配侍者捧托的器物，表現出天官賜與黎民百姓所求心願。寫著

福字的卷軸，手中的酒爵、如意、戟、元寶、珊瑚等，充滿福祿財寶象徵，都是老百姓們最愛的東西。

天官形象，常以回眸顧盼的表情姿勢，在民間的吉祥畫中時常出現。像這樣的姿勢，祂的背後必須跟著隨從，或有另外一人，或是鹿鶴等物，做為回望的意思，才能表現主人翁那關愛的眼神。如果後面無物、無人接他的「反應」，整個畫意就可能流於欲言又止，欲行思退的反向畫意。

欣賞這類作品，其趣味就在於此。畫中有話，意境無窮。偶有佳作，總能讓人駐足為它顧盼良久。

天官賜福／陳杉銘 1993 年作／雲林北港碧水寺

疑案 MYSTERY

圖意似天官賜福，但是題字卻是一路連科。按照圖意來說，這件石雕比較傾向天官賜福。圖中雖然有鹿、加冠和晉爵的動作，但是天官的位置讓祂有了主角的投射。

裡面雖然也有加冠晉爵的圖意，可是畢竟整幅畫面來看，單用一路（一鹿）連科，力道稍弱。

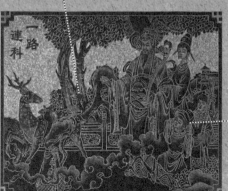

一路連科

純裝飾功能的石片雕刻產品。上圖是加冠和晉爵示意圖，左邊是細部特寫，謹以參考使用。

國泰民安天下太平

福祿壽
三星拱照

【福祿壽三星為悟空解危】

齊天大聖孫悟空大鬧天宮，被如來佛祖壓在五指山下，後來經由觀世音菩薩點化，保護唐三藏西天取經。菩薩怕凡夫俗子唐僧無法約束孫悟空的猴性，賜他一只緊箍，誆那齊天大聖自己載上。悟空被金光燦爛的佛冠吸引，向聖僧長老的師父唐三藏討去載上（不然誰能套得住這隻天生地養的石猴精啊）。只要悟空使性子發飆不聽師父的話，聖僧就念起緊箍咒，那個咒語一念，緊箍兒就縮小，把悟空的頭緊緊束著，就像被雷打中，也像被三江四海的洪水衝腦一般，疼痛難當。悟空常被那緊箍，整得肝脾俱裂般痛不欲生。

好在，出家人心腸軟，只要悟空不倔強逞

能，求求聖僧，倒也保個如影隨行師徒相伴，一路往西天前進。

這日，悟空為了在萬壽山五莊觀裡，和鎮元子與世同君起了衝突，前往海外仙山尋求起死回生的妙方，要救一棵奇樹——草還丹，又名人參果，來到蓬萊島上。

悟空跳下筋斗雲，正巧看到福祿壽三星在那裡下棋。福星祿星對奕（圍棋），壽星在旁觀戰。三星看到大聖爺到來，連忙停手，向前抱手作揖。

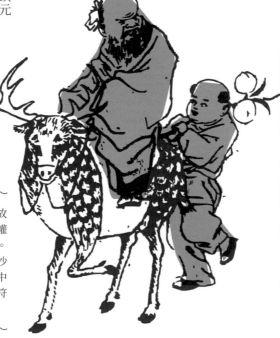

台灣對福祿壽三仙應該不太陌生。民俗中對他們三個老公仔標，更可說熟識如同家中長輩一般。迎神賽會酬神慶典的戲台上，有扮三仙，向當日千秋聖誕的主神祝壽。神殿中不管是屋頂還是堂額，或是供桌前方的繡布，他們三個老仙不時對著眾生眉開眼笑，為人們賜下財、子、壽。

「大聖棄道從釋出家當和尚，保護唐僧西天取經，今天怎麼有空出來玩耍啊？」

「三位，老孫正是要找汝等耍個猴戲。」

「大聖爺莫說笑了，什麼風把你吹來啊？」

悟空把師父如何凡胎肉眼不識人參果，如何讓自己惱怒之下推倒奇樹，又如何跟鎮元子與世同君起衝突。最後向鎮元子擔保，勢必尋得起死回生的仙丹，將人參果樹治活的事情說了一遍。

「三位老弟啊，您可知我那師父心腸多狹小，動不動就念起緊箍咒讓我痛得死去活來。這次雖然是我自動要求鎮元子寬限三天，給我三天的時間，好上天入地海外仙山求取妙方救樹。可我師卻說三天沒回來，就念咒。哪有那樣的師父，不幫自己的徒弟還要打自家人給外人看的？」

「大聖爺，這個您就不理解身為師長的苦心了。若他不這麼說，那鎮元子肯放心讓你四方跑？萬一你就一去不回，他那好心卻得不到好報的善舉，豈不枉費了。」

「原來如此。可是三天，三天一下就到了，我如果還找不到救樹的仙方，還是得痛死在無人行走的荒山野嶺無人收屍了。對了，你們專門給人添福添壽的，你這裡有那藥方醫活枯樹嗎？」

「這個，我們沒有。」

「沒有還跟老孫扯那麼多，討打。」

「大聖爺莫惱。雖然我們沒法救那枯樹，卻有能力替你爭取一些時間。我們去萬壽山鎮元子那裡，替你跟唐僧討個人情，請他莫念那緊箍咒。」

「真的啊，那就太好了。請三星老弟趕快上路吧。」

三星隨即駕起祥雲，離開蓬萊福祿壽三島，前往萬壽山五莊觀而去。悟空看三星一離開，立刻四處訪求妙方。

最終，悟空來到南海普陀落伽山紫竹林中，觀音佛祖取出淨瓶，裝了五湖四海之水，再把柳枝插上，讓鸚鵡卿著前往五莊觀。

悟空跟在觀音菩薩後面，來到五莊觀。

那三星正好跟鎮元子與世同君及師父劃腳，說什麼若不是三星到來，這隻大聖爺的頭可免不了要痛上幾回了。悟空故意裝聾作啞不予理會。

菩薩向鎮元子討來一隻磁製的杯子，然後將淨瓶中的水，注入人參果樹的樹根凹洞處。菩薩讓悟空和八戒、沙僧扶好枯樹，再取過磁杯，從凹洞裡舀起水來，澆在根部。

說來也奇，那枯樹受了甘露之後，發新根冒新芽，不一時居然又滿樹青翠，就連原

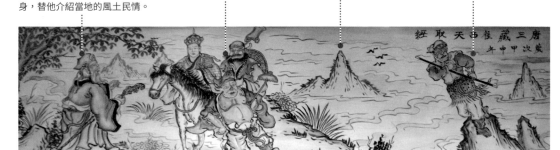

本境土地｜土地公暗中保護唐三藏，孫悟空只要到一個陌生的地方，用如意金箍棒敲敲地面，土地公就會現身，替他介紹當地的風土民情。

唐僧師徒三人一馬｜師徒受盡千辛萬苦，拔涉風霜，只為求取真經。

蓬萊島｜天上的星星在閃爍。三星住在蓬來山。

孫悟空｜到哪裡去找活樹仙丹？不管了，海外仙山勝境，來去尋找貴人吧。

唐三藏往西天取經／樑枋 2004 年彩繪／北投慈后宮

被孫悟空弄倒樹時消失的人參果，又長了回來。

豬八戒齁齁的扯住福星說，「原來您們不止給人添福添祿添壽算，還會給人做週人，化解俗家子的家務事，真是神通廣大啊。」

「討打，你這隻夯貨，幾天沒打，皮癢了是不。對我恩人還敢無禮。如果不是三位老仙求了師父限時日，恐怕我早痛死在大海之中，這樹還能活嗎？師父取經大任豈不半途而廢。」

「好了，既然事情圓滿，我等也該各歸洞府，取經人，莫忘初衷，堅毅向前去吧。」佛祖不忘提醒。

「諸位仙長，事情都圓滿了，老土地可不可以回家休息？」土地公跳出來說。

「不說都忘了，土地爺爺從一開始就被老孫調來守護家師，失禮失禮。請回，請回。」

三星：「有教有差，有教示，有教示。呵呵呵。」

悟空又裝沒聽到了……。

圖解 吉祥物

壽星

頭大大的，白鬚髯髯，拿著一根拐杖，有時像這樣還捧著一顆仙桃，眉開眼笑的，這是民間對壽星的印象。

福星

一派一品大官的威儀，頭載相帽，以手捋鬚，另一手端著一柄如意。這就是福星的形象。

祿星

好像是個員外郎一樣，手中抱著一名可愛的嬰兒。有人說祂能賜子給人們。

晉爵

頭載束髮金冠的太子，手中端著壺與杯。杯子，在古話來講，也可稱為爵，因此畫面上就有添花晉爵，祝福大家升官發財的意思。

添花

比喻麒麟送子。另有童子捧著一瓶牡丹，又有平安富貴的意思。

像這種大面積的作品，畫師會添加人物補白，不讓空間顯得太過疏鬆。所加的角色一般會佐以主題搭配。

福祿壽全／室內舞台背景圖／嘉義東石先天宮

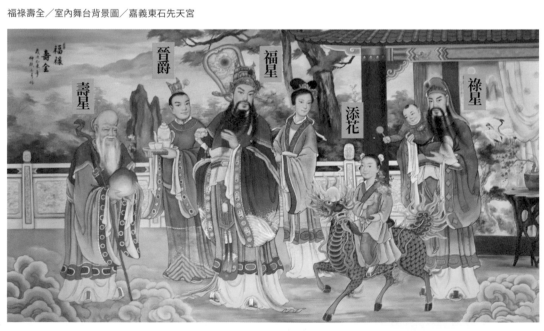

供桌的桌裙上，繡有福祿壽三仙。

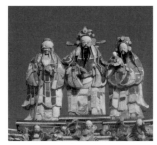

金紙，上面印著祈求平安，中間福祿壽三仙，中尊福仙，左邊祿仙，右側是壽仙。

台中龍井三綱祠，屋脊上的三星拱照。

三星拱照／剪黏作品／新竹城隍廟

民間工藝圖譜的三星拱照，日治時期民間紙藝店印製的畫冊／林啟元提供，郭喜斌翻拍

以今天尚存的老舊宮廟來說，好像年代越久的作品越好。不論是五官或是頭身比例、配色等，都有同樣的現象。

晚近二、四十年來的作品，或許是工業社會的競價因素，手工作品已不是一般人可以接受的奢華享受，取而代之的，是工廠大量生產的速交貨。

不過，姑且不論藝術水平，就民間工藝裝飾來講，聘請匠人替宮廟加裝各類修飾的作品，空間仍在，追求精緻工藝的人還是存在的。因此，台灣傳統藝術的傳承，認真而言，還算勉強維持著不斷的生機。

福祿壽三仙的造型幾乎是固定的，但是各家各派的做法卻有極大的差異。

民間使用三星拱照的機會很多。不管是民宅、宮廟殿堂裝飾，或是慶典會場的布置，都缺少不了祂們。另外，民間祭祀的金紙上面，也印有祂們的形象版畫。再來是酬神戲裡，扮三仙更是必要的戲碼。業內和民間都有這個規矩，只要上演過扮仙戲，就算正戲沒演出，一樣得付全部的戲金。

因應各類工藝的需要，如剪黏、糊紙家族或女工刺繡等，在日治時期的紙藝店，曾出版這類參考圖案，售給需要的人參考，內容就有三仙拱照的圖案。

福符，也有人稱做門箋，上面也有福祿壽三仙的圖案，做為印刷的吉祥話，常見金玉滿堂或天官賜福等，貼於橫批之下，也稱招福。一般都貼單數，一、三、五數，取陽數。

民間雖然以福祿

壽，不管怎麼說，福祿壽也好，財子壽也行，民間信仰裡頭，這三星不管大神小神，還是富賈官民，都可用來當做吉祥畫使用。而酬神時節，也不只玉皇大帝可用，就連福德正神土地公，或是萬善爺有應公，都當得起、受得住三位老仙的祝賀。連帶著眾家福戶和請戲的老闆頭人，都可獲得祂們的庇佑。這才是福祿壽三星永遠和崇敬祂們的爐下善信大德在一起的重要因素。

壽稱呼這三個天上的星，但是祂們還有另一個稱呼，叫財子壽。如果硬要把福祿壽套上財子壽，可能容易讓人產生更為複雜的迷宮。在此提出一個簡單的方法給朋友參考。福祿壽三仙（或稱三星），能賜予相信祂們的善男信女財子壽。所以在民間宮廟裡面，也常見寫著財子壽三星拱照的作品；有時也會寫著福祿壽全。

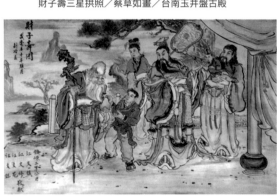

財子壽三星拱照／蔡草如畫／台南玉井盤古殿

財子壽圖／林劍峰畫作／二崙鄉頂茄塘定安宮

疑案 MYSTERY

福祿壽三星，本來是古代中原人們，對天上星辰的觀察和敬畏所演化出來的角色。它們是天上浩瀚無邊，難以計數的星宿裡頭中的星星。福星是木星；祿星，是北斗七星中的第六顆，主司人間祿位的星星；壽星、南極星，原來是兩顆不同的星星，有興趣的朋友可進一步研究。民間演戲酬神錄音版的布袋戲，受到歷代演變的版本影響，福仙、祿仙、壽仙分別冠上歷史上的人物，如戰國時代幫助句踐復國的范蠡（陶朱公），富可敵國的石崇，殷紂王的上大夫比干等。或者《封神演義》裡的西伯侯姬昌——文王，送子的張仙等。這樣的介紹，有助人們對民間文學的推廣，但是從研究民間藝術和追本溯源的角度上，應該稍加留意。

南極星輝
麻姑獻瑞

故事

【麻姑獻瑞】

麻姑的故事，有好幾個版本，都與蒼海桑田有關，說她看過東海三次變成桑田。

其中有一個故事，說他的父親麻秋，奉命督導修建城牆，因為皇上限期完成，麻秋礙於聖旨的關係，要求工人每天雞鳴才能休息，日出就要開始工作。工人們每天休息的時間只有兩三個鐘頭，紛紛抱怨，就學公雞叫，哀傷哭求天地。麻姑知道這件事情之後，就學公雞叫，她學公雞叫的聲音傳出，其他的公雞就跟著叫了起來，工人就有多點時間可以睡覺。可是沒多久，這件事情被她父親知道了，把麻姑關在牢裡，可是麻姑一樣能在牢裡發出公雞的叫聲，讓其他的公雞共啼下班的鐘聲。

麻秋被皇宮的使者繼續威迫著，要他如期完成築牆的任務。

「可是公雞要叫，我有什麼辦法？」

「你敢抗旨嗎？」

麻秋心一狠，決定讓女兒麻姑不能出聲。

麻姑天生仙骨，預知皇帝不仁、父親不慈，將對自己不利。她把牢飯放在手中，然後灑到監牢裡面。那些飯粒一落地，先變乾恢復成米粒的樣子，接著又變成一顆顆黃澄澄的金子。那些白米變成的金子，在牢裡滾來滾去。獄卒們看到牢裡居然有黃金，就打開牢房進去撿拾。消息傳得很

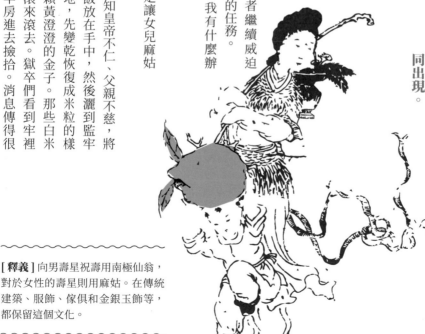

麻姑，上界女仙，曾經見東海三次榮枯，民間將伊當做向女性壽星祝壽的仙子，用百花釀酒稱為瓊漿，獻給人間福壽之人。形象為少女，肩上有藥鋤和花籃，身旁佐以梅花鹿、靈芝仙草，常見題名為「麻姑獻瑞」。和南極仙翁成左右對看一同出現。

[釋義] 向男壽星祝壽用南極仙翁，對於女性的壽星則用麻姑。在傳統建築、服飾、傢俱和金銀玉飾等，都保留這個文化。

國泰民安天下太平

173

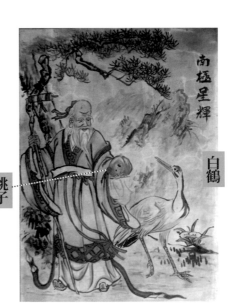

快，一下子獄卒把牢房的門都擠爆了，麻姑利用機會逃出監牢。之後逃到麻姑山麻姑洞成仙去了。

民間酬神扮仙戲中，麻姑會帶著玉液瓊漿，去向王母娘娘祝壽。民間對麻姑喜歡的程度不遜於南極仙翁。一般只要看到壽星，也能看到麻姑一同出現。

雲林縣水林鄉蕃薯厝順天宮裡，天花板上的畫作。由洪平順畫師所做。布局平穩，麻姑抱著一只插著靈芝的花瓶，意思是靈芝釀製的仙酒，也稱瓊漿；低眉淺笑。梅花鹿偏首向仙子凝視，背上駝著巨大的蟠桃，似乎在行進中偶而停步給丹青妙手寫真一般，寫實中不失典雅。畫師以古稀之年還日求精進，實是後輩效法的榜樣。

麻姑／洪平順畫／水林順天宮

白鶴

桃子

梅花鹿

麻姑獻壽／陳杉銘作／嘉義笨港天后宮

南極星輝／丁清石作／台南仁德二層行公堂

梅花鹿

仙氣十足的真實動物，常跟麻姑一同出現。

在古畫和小說中，常與仙人一同出現。本身鹿字又常與祿位同音，因此也常被引申，使用於福祿壽的吉瑞圖中。

桃子

此為天上有，人間栽不活。吃一口，可長命百壽，因此視為天上仙品。神話故事裡，孫悟空吃過，東方朔偷過。

在吉祥畫中，稱桃為蟠桃；傳說故事裡，說蟠桃三千年開花，三千年長大，三千年才會成熟。因此能吃到一棵蟠桃，會讓人長壽。

白鶴

在漢文化裡面，丹頂鶴充滿仙氣，有靈性，常與神仙在一起。充滿靈氣的仙禽，在民間的信仰觀念當中，常與神仙一同出現。古代文人也把牠和清廉的官員放在一起。明清朝服的補子上的圖案，白鶴是一品文官的職位圖。

南極星輝或壽星拱照，在民間裝飾藝術裡，常與麻姑獻瑞成對出現。從屋頂到牆壁，從外觀到內殿，各種工藝都有其蹤跡。

一般家庭有時會以仙翁人物形象出現，有時會以篆書古字和圖像，如桃子、龜、松樹、白鶴、長尾巴的綬帶鳥，入畫表達祈求長壽的意思。

古時諺語，壽字要長，工字要短。壽要長一點，長壽人之所望；工要短一點，工字短好賺錢，工一長就變成長工。古時，替富業人做長工

是無奈的事。意思有，長工一輩都是做工的人，不會有自己的田地。或許有這層意境，因此留下這句俗諺：壽要長，工宜短。

此外，還有「博龜桃」的習俗，也隨著漢人移民傳到台灣。在民間習俗裡面，「博龜桃」是民間祈福慶典中的一大盛事。比較傳統的作法是用鳳片糕或麵龜。鳳片糕是用糯米做成；麵龜是麵粉包入紅豆沙、花生粉或綠豆沙，當內餡做成龜的形狀。

壽仙麻姑／台南開隆宮七娘媽廟｜兩兩成對的壽仙與麻姑，先泥塑半浮雕，再施以彩繪，這類作品常見年代較久的宮廟。壽仙在左，麻姑在右，以傳統左尊右卑的次序排列。仙翁手捧蟠桃，身後帶著白鶴，麻姑肩著一枝花鋤，掛著花籃，帶著梅花鹿。兩位側身向內，有為主神和爐下眾弟子福戶進瑞草，添福增壽的意思。

龜｜以麵食糕餅堆成烏龜的形狀，供奉給神明，向神明祝壽。

桃｜米糕塑成桃子的形狀，獻給神明，為神明祝壽。拜完帶回家裡「吃平安」。

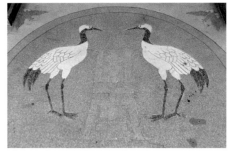

壽字屏花磚｜水泥模製品。花樣有金錢紋、方勝紋等。二次大戰後到民國六〇年代頗為流行。

雙鶴拱壽｜磨石子地版裝飾圖案。四遠還有四隻蝴蝶或蝙蝠的圖案，取其四福之意。

國泰民安天下太平

貓音似耋，耋者，八十歲以上的老人；蝶音似耊，耊者，六十歲以上的老人，皆為長壽的象徵；牡丹則為富貴代表。

吉祥話，如福如東海、壽比南山、松鶴延年、長命百歲、壽比天長、富貴長壽等，都是祝壽之意，也常用在壽宴掛軸題名之中。

圖例中，仙翁肩著拐仗，正往屋內走去，拐仗掛著蟠桃兩顆，後面一隻白鶴叼著靈芝仙草，仙翁回頭看著仙鶴，仙鶴也抬頭望著仙翁，一鶴一仙似乎有著佳意。麻姑則帶著梅花鹿也來獻瑞草。

兩邊留白處，都有結成靈芝如意狀的雲朵，讓整件作品看來，喜氣洋洋。很難想像已是一百多年前的作品。望著畫作，宛若仙翁麻姑也眯眼說，有德之人必有福祿壽全。

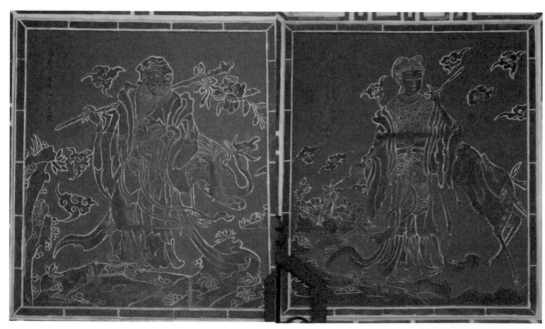

南極星輝與麻姑獻瑞／磚雕／台北市萬華祖師廟

祈求吉慶

民間裝飾圖案，常見以圖取音，以音喻義。祈求吉慶，常對對成雙出現於慶典會場裝飾器物，和在廟宇裡面。然而偶有延伸例外，像是民間供桌裝飾圖案，也會把旗球戟磬四件圖案一齊呈現。連神明的冠冕，也有它們的蹤跡。所隱含的正是祈求兩字，希望通過誠心的奉敬，能獲得神明的庇佑，賜予人們平安吉慶。

故事

【旗球戟磬顯神威】

城隍廟前，聚集一群無依的孤魂野鬼。時不時幾個膽大的往裡窺探。

廟前祈求吉慶兩大兩小的石雕偶仔，經年在城隍駕前受香火的薰陶，多少也累積了一些靈力。

那天，門神秦胡二將看看境內太平無事，一同前往南天門與老友敘舊。只留下鞭鐧當做鎮守山門的法寶，以備不時之需。

機靈鬼看到秦胡二將（秦瓊和尉遲恭，尉遲恭是胡人，字敬德，民間也以胡敬德稱之）前腳剛走，尋個空檔，就往兩個將軍的畫像下方鑽去。

「大膽邪穢敢在城隍老爺駕前胡來?!」

機靈鬼剛闖進去，立刻被裡面的虎爺轟出來，跌在三川廊下。

「你要做什麼?」

「俺要請老爺替我伸冤。」

「巧言，詭辯。七月時節，老爺大開慈悲法門，掛牌放告，你為何不告，卻挑此際春耕時令，百姓忙碌之時，才來擾亂。」

「大將軍不在，爾等宮娥太監，肩不能挑，手不能提，秦胡二將的鞭鐧無人使用，我不怕，你們」

宮娥和兩位公公與他理論，機靈鬼居然糾纏不

莫奈我何。

[釋義] 藉民俗對城隍的信仰，把旗球戟磬＝祈求吉慶吉瑞圖，做個小小的演繹。讓大家對民間藝術和傳統文化藝術，有更親近的關聯。

休。惹得立於三川簷前的兩位將軍和騎著獅象的童子，剎時靈動出聲：「看法寶！」

機靈鬼抬頭一看，居然是大旗、巨球、畫戟、石磬朝他襲來。

像太極圖般大小伸縮自如的大旗，向著機靈鬼捲去。渾天儀般的金錢巨球朝他壓來。就在機靈鬼尋空想逃的時候，一支畫戟連勾帶刺往他心窩扎去。果然機靈無比，就在千鈞一髮之間，機靈鬼腰一拗，閃過畫戟。沒想到那千萬斤重的石磬，已朝他背後橫掃而去……。

「手下留情，老爺回駕。」

「機靈鬼，有何冤情且慢說來。」

機靈鬼這才說出，奸商如何逼良為盜，官逼民反，活活被人逼到走投無路的事，向城隍老爺說了一遍。

「你又為何不去投胎呢？」

「我去投胎，誰又來給老爺告狀呢？」

「你去投胎，剩下的交給我處理如何？」

「你們陰陽相通官官相護，你不辦給我看，我就不去投胎。」

「好，准你狀子。一旁等候，這就替你辦來。……可奇怪了，怎麼三川殿前兩廂的祈求吉慶四位石雕的人形，居然也有靈？這個我得好好察查一番。」

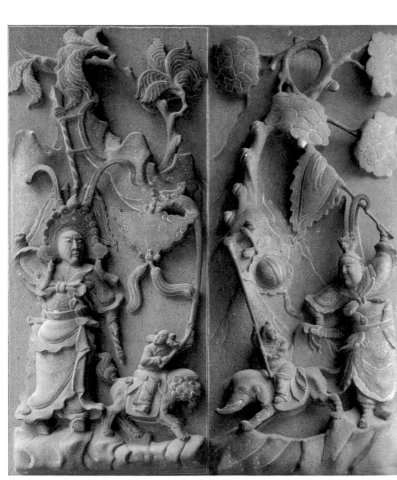

祈求吉慶／石雕作品／
嘉義城隍廟

旗＝祈

球＝求

戟＝吉

磬＝慶

祈求吉慶／人物透雕花窗／台南市東嶽殿

吉慶／水墨畫作壁畫／彰化鹿港金門館

旗＝祈

旗幟，用來表彰身分或團隊的東西。一般以布類加上刺繡，或印刷文字圖樣做成。

球＝求

吉祥圖案中所用的形象，常以金錢紋或柿蒂等較大的球形圖像。

戟＝吉

原是古代的兵器。有月牙戟、方天畫戟。取音喻意，吉。

磬＝慶

古代的打擊樂器。用堅硬的石頭製成。

祈求吉慶這個吉祥話所習用的圖案，常見民間信仰中的廟宇殿堂和器物中使用。

從屋頂到對看堵，石鼓到桌裙，牆壁和神明背後的殿龍圖等，幾乎一座廟裡，至少都可找到一兩對如此的祈求吉慶圖。

石雕、交趾陶、剪黏，更是匠師施展技術的場域。俊俏的將軍，和一名童子一同出現。將軍持大旗畫戟，童子提著球和磬。有如壯盛的軍容，俊俏壯美的將軍專有的位置——排頭面，必是他們獨有。

工藝表現方面，石雕、泥塑、交趾陶、剪黏、彩繪，都有採用這個題材。有時還能看到用磚雕或磁磚畫出現，讓人看到眼花。

有些連神明的冠冕頭盔上面，還有旗戟的形狀＝旗吉，也許，球和磬在裡面也所說不定呢。就算沒有，光是兩件兩字，誠心恭敬的信徒們，一樣會在心裡主動替他補上，合成一句祈求吉慶的好話。

安西府張千歲

玻璃剪黏，造型有鳳眼劍眉的俊俏武生，頭載盔身披甲，外置錦袍。身上戰甲，下擺飾以甲毛，增其美感；錦袍上以金色漆料繪製仿繡品的圖紋，更形華麗。將軍與童子從眉宇之間可見互動，更是讓作品望而會心有感。

台灣廟宇屋頂裝飾，在日治時期，有了相當成熟的發展，不論是從彼時對岸的中國而來，或是在台灣已經相傳幾代人的匠師，都有不錯的表現。雖然到今天，關於匠師的調查還有深入探索

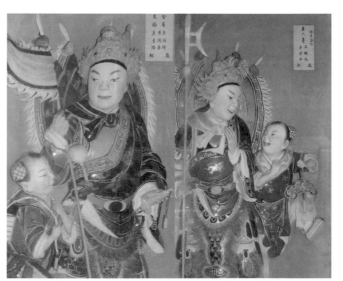

六〇年代壁堵上的祈求吉慶／台南北門永隆宮

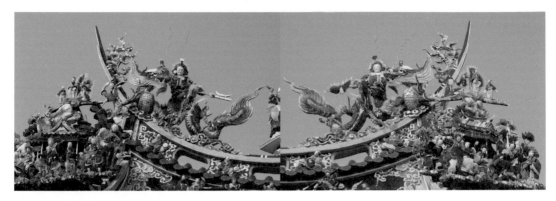
屋頂上的玻璃剪黏／台南興濟宮

吉慶／雲林土庫鳳山寺

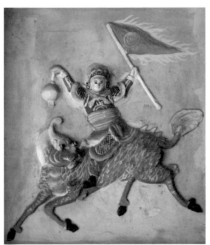
祈求吉慶／雲林土庫新莊仔慶安宮

的空間，但在已得的資料中，約略可知台南的葉鬃，與來自汕頭的何金龍，有著互相幫襯的關係。

彰化南瑤宮的祈求吉慶對看堵。人物俊俏，架勢優美。其中童子分別騎著大象和獅子，頭頂宣爐和果盤等物，有著像歲朝清供與博古的豐富美意。

吉祥 同門

祈求吉慶雖然被用到熟爛了，但在庶民百姓來講，最希望的還是「祈求平安」。

「以一心之誠敬，求二字平安」，常見於慶典的壇場之間。先有平安，才會有能力去求取功名事業，乃至美滿姻緣。

民俗中，常見有廟方或爐主等善心人士捐獻的白米，包成一小包，給前來燒香拜拜信徒拿回去「吃平安」的習俗。

天公金上面的「祈求平安」和平安米
這包米在這裡，並不是奉獻給神明的物品或供品，而是一包經由神明加持，具有靈力的神品。就像民間求乞神明，賜予的爐丹或護身治病的靈符，虔誠的信徒拜拜之後，帶回家和家中的米一同煮成米飯，人們相信吃下之後，能獲得神明的保佑，攘災得福獲取平安。

這樣完整的工藝，來到戰後更是張揚繁複。如此模式，到了工場灌漿量產的淋燙（一說煵煻）也承襲下來。

這類作品本身就具備純裝飾藝術的特質，不裝它也不會造成使用上的不便。如果要裝飾，最少像這樣的品相得人緣，又能增其華美，增加自信心。

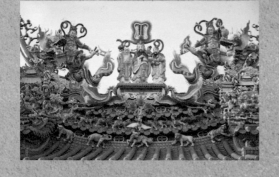

淋燙，是近代灌模大量生產的作品。

風調雨順 國泰民安

【沈小霞相會出師表】

「風調雨順、國泰民安」，在太平盛世的朝代，才見於古代文人小說筆記之中。但這也要朝中無為己謀利的奸臣，地方沒有貪官污吏，百姓才有朗朗青天的日子，安居樂業。

明朝嘉靖君在位，雖說百姓尚可安然渡日，但朝中有嚴嵩把權當道，他的兒子嚴世藩又是一個貪婪之徒。大官愛錢小官怕死，幾多正直好官，稍一碰觸他們的尊嚴，不是被貶官流放，損了他們的權威，嚴重的還要抄家滅族。

偏有那不怕死的，敢冒死生大事，就把諸葛孔明〈出師表〉中「漢賊不兩立」，

是不肯屈服在他們的淫威之下。

這其中出了一個沈煉。

沈煉中進士之後，經歷三處知縣，所任之處可說是官清吏明，百姓歡慶。無奈清官難為，為細故被貶，降職到錦衣衛任職。

沈煉看到嚴嵩家裡貪橫無比，目中無人。在一次宴會中，當眾給嚴世藩難看。沈煉把嚴世藩的耳朵揪著，強灌他酒，就像嚴對待別人那樣。嚴世藩被灌酒，帶著怒氣離開。沈煉也喝了酒，酒後

大自然照著四季運行，該颳風的時候就颳風，該下雨的時節就下雨。農民依時節耕耘種植，春耕夏耘秋收冬藏。天無橫災侵襲大地，國運康泰，自然百姓安居樂業。

[釋義] 民間裝飾藝術，是昔日讀書人跟庶民教忠教孝的畫冊圖本。「孔明夜進出師表」在教忠，在民間宮廟或百姓民宅常見。《今古奇觀》第四十九卷〈沈小霞相會出師表〉，作者借「風調雨順，國泰民安」一句，稱讚明朝嘉靖皇帝在位時天運嘉祥。可惜皇帝卻偶而耳不聰、目不明，寵信奸臣，使那嚴嵩父子驕縱蠻橫，欺壓善良百姓。裡面以〈出師表〉做為串聯劇情的要件，寫作者想要傳達的，是民間裝飾藝術當中「圖必有意」的重要性。不管尋常百姓或是宮廟主事者，切莫把這重要的民間文化，輕視待之。

連說了七八次。旁人看到心驚膽顫，他倒不怕，繼續喝到盡興才回家。一回到家裡躺在床上，想起今天得罪奸臣小人，恐怕禍事不遠了。不如，先下手為強。沈煉在心裡擬好腹稿，第二天起床揮筆寫成奏章，上朝就把奸臣的罪狀遞上。

嚴嵩沒事，沈煉被杖責，流配外地為民。罪名，誣陷大臣。

沈煉流放保安州，幸好遇到個好人賈石，兩人結成異姓金蘭，賈石把自己的屋子給他一家居住，自己搬到鄰近的小屋住下。

沈煉被貶為百姓之後，依然不改個性，照樣不時批評嚴嵩一家，終於惹出更大的災禍來；沈煉被嚴嵩黨羽尋機抄家。

賈石看時機不對，在沈煉被捉，打入死牢殺害之後，好意請拜兄之子趕快逃命（沈煉有四個兒子，老大沈襄在外面讀書，老二老三在身邊，老四才滿週歲），保住一脈香火。誰知道沈煉的妻子不同意，要兒子沈袞、沈襄慷慨赴義，保全一家忠孝之名。

賈石聽到沈袞說出：「久居貴府多有叼擾，實在對拜叔不好意思。」把一個賈石氣得差點沒立刻往生。忍心一想，是他母親的意思，也就不跟他多言。賈石看到牆上貼著老朋友沈煉寫的前後〈出師表〉，開口向沈袞各要了一張帶走。賈石，也逃命去了。

沈襄經過幾番波折，死裡逃生，終是嚴嵩惡有惡報被參議罪，沈襄才有機會 官復原職，尋找他父親的遺骸。皇天不負苦心人，沈襄在一個百姓家看到一件「前後出師表」中堂書法掛軸，讓沈襄和賈石重逢。在賈石的幫忙，沈襄才讓父親和弟弟落土歸根。

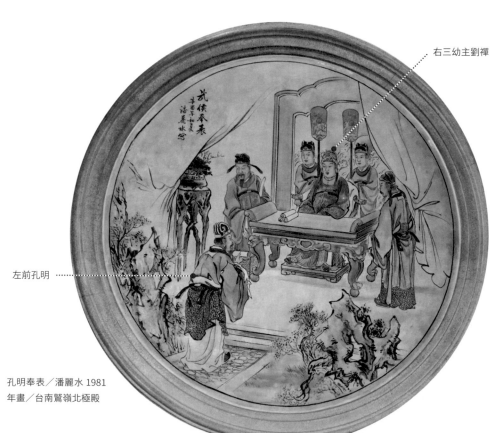

右三幼主劉禪

左前孔明

孔明奉表／潘麗水 1981
年畫／台南鷲嶺北極殿

四大天王的形象和信仰，原來是佛教的護法。經過千年的演化，在台灣民間信仰，幾乎完全相容。

不過民間對神佛的殿宇，在有餘力建造的地方，會把祂們分設華堂。

前面若供奉媽祖，後殿可能就有觀音；前面門神畫秦叔寶和尉遲恭，後面的觀音殿則以四大天王搭配哼哈二將，鎮守山林。

圖例中，像這樣把風調雨順畫在同個畫面，並不多見，一般都分開表現。和民眾最親近的是門神彩繪，有的也會做成裝飾的豎材構件，增加殿宇華麗莊嚴的氣氛。

小龍＝順

琵琶＝調

劍＝風

傘＝雨

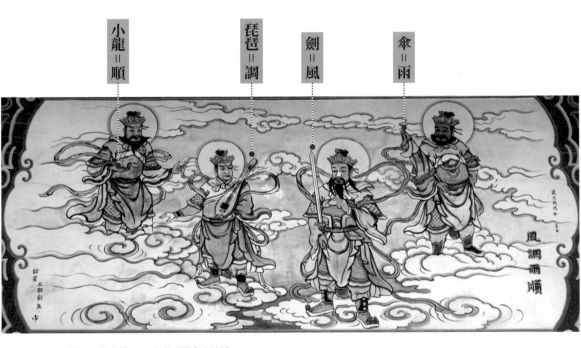

風調雨順／銘星三銘彩繪 2003 年作／屏東小琉球

小龍＝順

魔禮壽，有一隻小獸形似白老鼠，名叫花狐貂，放在空中現身又如白象。民間匠人把那獸畫成白象或小龍的形象。借為「順」字使用。

傘＝雨

魔禮紅（臉色正常），一把混元珍珠傘，這傘撐開時，天昏地暗、日月無光。圖中藉雨傘之名，做為「雨」字的代表。

琵琶＝調

魔禮海，一支琵琶，也有地水火風。撥動絃，風火齊下。畫像裡，以琵琶可發出不同音調，又可調音，借稱「調」字。

劍＝風

魔禮青，老大。面如活蟹＝墨綠色，有法寶青雲劍。上有符印地水火風，那風是黑風，風中有萬千戈矛，相當屬害。借「風」字。

民間使用風調雨順的時間場合，大半出現在慶典會場的布置入口兩側。左邊常見「風調雨順」，右邊「國泰民安」。

再則宮廟的裝飾，從屋頂到棟架，由裡到外，都可以找到蹤跡。其他像燈籠、儀仗，甚至於敬奉的供品，使用的器具，也都可能出現這幾近於渴求（祈求風調雨順，賜予國泰民安）的心願。

工藝種類也是豐富多元，不論石雕、木雕、堆花、剪黏、交趾陶，還是紙紮、彩繪，都有它們來表現。

北港武德殿五路財神廟屋頂上面，以堆塑黏上陶瓷版做成的天王像。

2009 年先嗇宮普渡會場中的大士山。上面除了西遊記唐僧取經的人物之外，也有風調雨順四大天王出現。

西螺福興宮螺陽迎太平，大轎上的燈籠上，寫著「風調雨順」，另一邊則是國泰民安。

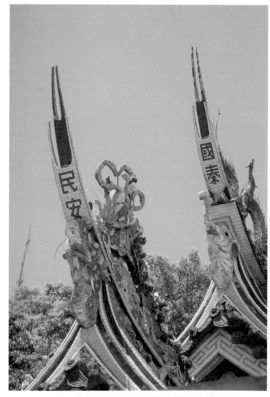

國泰民安。中和烘爐地福德宮的燕尾印斗紋飾字樣。

豎材作品／台南楠西北極殿 ｜ 懷著一只琵琶的天王，職司「調」。

彩繪／南投松柏嶺受天宮 ｜ 手中拿著一柄傘，代表職雨的天王。

儀仗鑾駕執事牌／西螺福興宮 ｜ 螺陽迎太平聖母出門會香的陣頭一景。第二面為風調雨順。

門神彩繪／花蓮鳳林壽天宮 ｜ 手中捧著的大象，也是花狐貂。因為小說中描述，迎風變化狀如白象。

雨順／合境平安／台南左鎮北極殿

風調／祈求吉慶／台南左鎮北極殿

像這樣橫寫的文字，一般以左右朝中軸線向內起讀。但這對風調雨順，若照平時閱讀習慣，從右讀，會念成風調順雨，或是雨順調風。雖然這句話前後調一下，還是能夠讀懂。但比較正確的讀法是，起勢的先讀「風調」，再接另一邊的「雨順」；兩旁的成語也是這般讀法。這樣就能把風調雨順、祈求吉慶、合境平安，完整讀念出來。

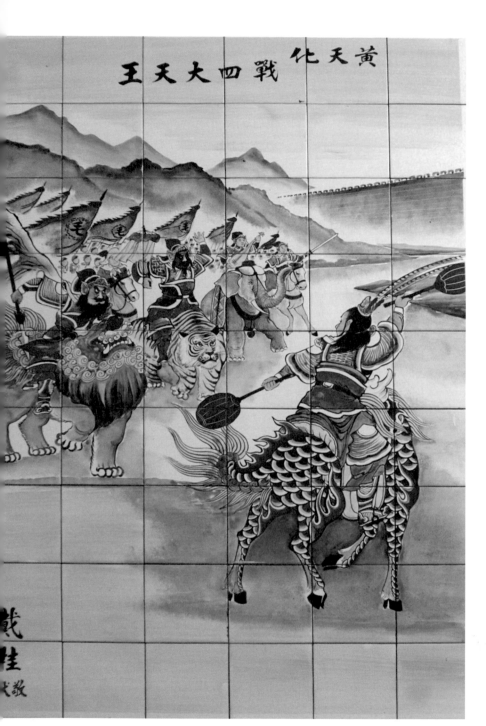

黃天化戰四大天王

王天大四戰　化天黃

戴桂
　敬

黃天化戰四大天王／磁磚畫／花蓮北埔福聖宮

在《封神演義》「黃天化戰四大天王」的故事中，魔家四將在武王伐紂功成之後，受封四大天王之職；輔弼西方教典，立地水火風之相，護國安民，掌風調雨順之權。

增長天王：魔禮青，掌青光寶劍一口，職風。

廣目天王：魔禮紅，掌碧玉琵琶一面，職調。

多聞天王：魔禮海，掌管混元珍珠傘，職雨。

持國天王：魔禮壽，掌紫金龍花狐貂，職順。

一般風調雨順的作品，不會寫出祂們的姓名。若要寫，有的會寫佛教裡頭的稱呼，如多聞天王、增長天王、廣目天王、持國天王等。像這樣寫出水禮魔、紅禮魔、青禮魔的，倒不多見。

劍＝風／魔禮青

琵琶＝調／魔禮海

傘＝雨／魔禮紅

小龍＝順／魔禮壽

四大天王和《封神演義》裡的魔家四將，和民間匠人使用的稱呼有些差異。寫作礙於學識不足，難以從中挖得更廣大的學問，有興趣的朋友，不妨把這個當做敲門磚，繼續研究下去。同時也替民間藝術再搏一次生路。

大量生產的石雕產品

加冠進祿

【天蓬戲鬧福祿壽】

天蓬元帥犯戒，被貶下凡歷劫受罰。下凡投胎之前，受到眾家兄弟諸位神仙熱情款待，眾仙不捨好友離開，無奈玉旨難違，誰敢求情。只能擺設酒席與祂餞別。但天蓬元帥酒喝過頭，投胎走入畜性道去了。

孫悟空為了救回鎮元子的人參果，跑遍三山五嶽海外仙境，來到蓬萊島上，遇到福祿壽三星。三星聽完主動表示幫忙。願意去找唐僧，請求延長時間，莫念那緊箍咒，好讓悟空專心尋找仙丹妙藥回來，救活人參果。

其實，三星沒跟悟空說出的心事，原來祂們老早就打聽到老友天蓬投胎到豬胎，變成豬的模樣，跟大鬧天宮的齊天大聖一起保護唐僧西天取經。他們想看看老朋友、好兄弟，卻沒機會。剛

好緣來了，仙就到。

三老來到五莊觀前，經過通報進入觀中。鎮元子連忙起身迎接。

豬八戒看到三星到來，向前扯住壽星，笑道，「好久不見還是這麼灑脫，帽子也不戴一頂。」說著就把自己的僧帽摘下往壽星的大光頭套去，還說：「這才叫『加冠進祿』。」

壽星伸手把帽子摘下，順手丟到地上，罵說，「真是個夯貨，老大不知高低。」

八戒回嘴應說：「我這不叫夯貨，你倒是夯仔，反敢罵正的奴才。」

福星說話了，「你們才是真正的奴才。」

八戒嘻皮笑臉說：「既然不是奴才，人是奴才？」

一般民宅貼春聯，有楹聯（俗稱門柱聯和福符）以及門神。門神大都以「加官晉祿」最為常見。人們在過年（春節）前夕，會將舊的春聯和門神撕去，換貼新的。

[釋義] 常見這種吉祥話和圖像，一個托著官帽，寫著加冠，一個捧著一頭梅花鹿，寫著晉祿。左稱加官，右稱進祿。冠和官同音，鹿與祿同音，都有祈求升官晉級的意思。

怎麼叫做添壽、添福、添祿？我高老莊裡的下人，不是添丁就是添財。您們三個叫三添，合起來剛好五天。」

「八戒無禮了。哼～」唐三藏出聲了。

八戒看到師父起性地，趕忙整理衣裝重新拜見三星。臨走前還瞪著眼對祿星咧嘴眨眼，惹得眾仙家呵呵大笑。

福祿壽三星這才微微說起豬八戒的前世今生，眾人才意會出豬八戒心思。原來是久逢知己的戲耍把戲，唐僧這才稍微安心。

大家正說著，八戒又跑進來扯著福星要果子吃。福星說沒有，八戒也不管他三四，自己往福星的袖裡挖，朝腰裡亂翻一通。三藏這次沒生氣，但是免不了維持個面子，笑著罵說，「這八戒又是什麼規矩？」八戒不理，直應道：「這個叫做番番是福。」（取諧音字，翻翻是福，番番是福，每次都是福的意思。）三藏把八戒斥退，這豬悟能踅足出門又回頭瞪著福星。福星看了笑罵：「我是哪裡惹到你了，這麼恨我。」

「這個不叫恨你，這叫回頭見福。」

「全都叫他把話用盡了，這個今天是吃錯樂了是不？」

那獸子進門看到一個小童拿了四個茶匙，被他搶了，跑到殿裡拿著一個小磬，就著茶匙亂敲一通。鎮元子大仙被他這麼一吵，不生氣，反而笑著臉說：「嘿，今天這和尚哪根筋拐到了，越說越頑，越不莊重了。」八戒高聲說：「這不是不尊重，這個叫四時吉慶。」

「『四匙擊磬』，還虧他想得出來。夠頑皮的。沒想到平時沒什麼文墨的老豬哥，居然吊起書袋子來了。」

祿仙說話了，「你們都不知道天蓬元帥心裡的孤獨。今天遇到老朋友，難得他天靈大開，尋著大家逗樂子。」

大家說著說著，悟空和觀音佛祖已經進門。大家幾句寒暄之後，觀音佛祖施展妙法，救活那棵已然枯死的人參果。

壽星　　福星　　祿星

福祿壽圖／賴秋水 1980 年畫／南投重興岩觀音佛祖

晉祿童子

把鹿放在盤中做為禮物，晉呈給天官的一隻鹿。鹿與祿同音，進鹿即有晉祿之意。

天官

手持一柄玉如意，藉由天官的身分，再賜給凡人百姓，就有天官賜福的意思在裡頭，也就形成「加官晉祿」的意境了。若再加上文字落款，更是直接說明本作的題旨。

進冠公公

內侍捧著一頂官帽，準備呈給天官，好讓天官賜予福戶人家。

加官晉祿／劉家正 2006 年畫／台北大龍峒保安宮

印刷類的門神／
晉祿（左）、加官（右）

加官進祿一詞常被隱藏在其他的吉祥圖案裡面。只要出現「冠」、「鹿」，就有這層意思。因此，在欣賞吉祥畫的時候，可多往圖案的意思去聯想，不止是文字表象的解讀而已。

真正廣泛在民間使用的「加冠晉祿」，或是民宅中的門神。在傳統習俗上，一般家庭比較不會貼著武將的秦叔寶和尉遲恭，那個太威猛了，民情觀念中，百姓家貼個天官就好。新年嘛，貼個紅紙揚揚喜氣。

至於民間的莊境宮廟，則會請人畫上武將之外，在邊門上，又有文官侍立。同樣捧托著冠帽和梅花鹿，也叫「加冠進祿」。官冠同音，取冠字喻官，求個升官發財的意思。

除了門神，像是華嚴莊嚴的大廟，有更多足以裝飾的構件，如斗栱上的豎材雕刻。飛簷上的規帶牌頭等部位，都是匠司展現技術的天地。只要有錢、有心，愛裝多少就有多少。

晉祿／台北市林安泰古厝
金漆書寫的「晉祿」。在民間信仰的觀念裡頭，一樣具有靈力，同樣代表此地有門神把守，外面的邪物不可進入。

加官／台北市林安泰古厝
在民間不會特別把門神加上其他的稱呼向祂朝拜。只有向正廳裡的神明燒香拜拜時，才一起朝敬。

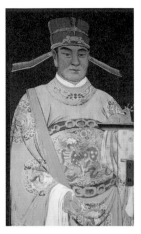

進祿／陳壽彝 1969 年畫／台北市士林惠濟宮

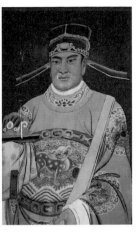

加冠／陳壽彝 1969 年畫／台北市士林惠濟宮

不常見的玻璃彩繪／晉祿（拍自台南民宅）

不常見的玻璃彩繪／加官（拍自台南民宅）

吉祥 同門

加冠進祿和添花進爵都是同樣的意思（雖然加冠是載上帽子，但在古時封建時代來講，士大夫有加冠這個禮。理學家朱熹說，少年男十五到二十歲皆可冠，接受冠禮之後才算長大）。古早的士大夫，凡到及冠之年，出門都要載著冠帽，不載冠帽者被視同無禮。現在不同了，進人家屋裡要脫帽。隨著西方文化的影響，戴冠禮俗已經不為時代接受。

今天的加冠，被當成古代的加官晉爵的期望辭，古代的禮俗早被遺忘了。不過，在古代的社會裡，不管年紀多大，只要父母還在，賺了多少錢，都是父母的。要零用錢都得向當家的人伸手，不管他結婚成家了沒。這個在現代人來說，幾乎是不可思議。

簪花晉爵／基隆奠濟宮

閤境平安

閤境平安也寫成合境平安，在正式的文書上，比較嚴謹的都有這個習慣。閤境平安，就是莊境都平安的意思。古早農業社會，常以莊里為同一祭祀範疇，大家一同出錢出力，為莊境裡的主神服務效勞，當祂的千秋聖誕或是歲時祭典的集體活動，所求的都以公眾之利為最高目標。因此，祈求閤境平安就成了首要的大事。

故事

【周處除三害】

晉時的周處，年輕的時候好勇鬥狠，還會欺負弱小，大家都對他非常討厭。但是他卻不知道自己被厭惡。

有一年，風調雨順、五穀豐收，可是周處卻覺得好像大家都不怎麼高興。他想了很久都想不通，於是他跑去問一個長者，那個長者跟他說：「因為我們這裡有三害擾民，大家雖然豐衣足食，可是在心裡卻不時充滿恐懼和不安。」周處繼續問長者：

「有哪三害我怎麼不知道？如果我知道了，一定要幫大家除掉牠們，讓大家都能安心的過日子。」

長者反問周處，「你有辦法嗎？」

「怎麼會沒辦法，我天生神力，又有勇氣。快告訴我，我去替大家除掉三害。」

「第一害，南山的猛虎，第二害，江裡的蛟龍。」

「等你除掉二害，如果你能平安回來，我再告訴你第三害。」

「第三害呢？」

周處二話不說，立刻跑到南山上去打老虎。老虎被周處打死了，他去向長者報喜，長者很高興跟他說，你真的是大英雄。可是還有江裡的蛟龍，如果沒除掉牠，莊裡的人要搭船過河，也是很害怕的。

周處準備了利刃，跑到江邊去尋找那條蛟龍。人們都到江邊去，看到周處在江裡跟那條蛟龍纏鬥，一下子沉到江裡，一下子又衝上江面，把江水滾得混濁不堪，經過半天的惡鬥，周處和那條蛟龍又沉到江裡，不見了。眾人等到天黑，還沒看到人或那條蛟龍的屍體浮上來。

死了，死了，三害都死了，大家可以放心過日

[釋義] 閤境平安用周處的故事介紹，主要是因為大自然災害，人們雖然無法抗拒，但只要風調雨順了，生命財產還是能夠保全。可是要是人的因素，遭受欺凌，特別是群體裡面的惡霸，大家敢怒卻不敢言，就毫無平安之處了。《世說新語》裡的周處，就因為自己的無知造成別人的困擾。用這個故事來寫閤境平安，實在是天外奇蹟。

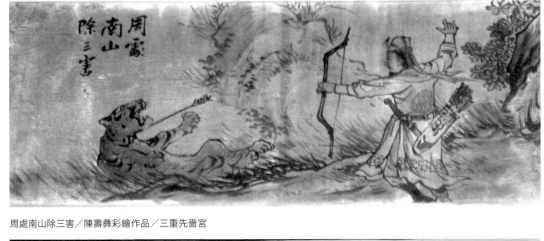

周處南山除三害／陳壽彝彩繪作品／三重先嗇宮

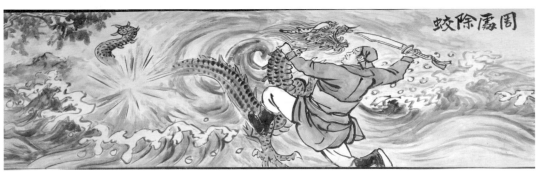

周處除蛟／台南新營大廟濟安宮

子了。歡呼聲傳遍大街小巷。

大家提議，回家準備一下，明天舉辦迎神賽會，謝天地。感謝諸天神佛替大家除去三害。

廣場上，鑼鼓喧天。壇前兩旁柱聯上，紅紙金字寫著，風調雨順、閤境平安。還有一張大大的布告疏文寫著，諸天神明的理由，和眾家頭人經理主事者的芳名。感謝上天替大家除掉三害。

第三天，大家還在慶祝的時候。有人看到周處從江裡游上岸。廣場上的鑼鼓忽然停住了。

周處渾身濕漉漉的來到壇前，大家的臉都綠了。

那名長者走到周處的面前誇獎他。

周處問他說：「猛虎和蛟龍都被我除掉了。請您跟我說第三個大害是什麼？」

「你真的看不出來嗎？」

「我不懂？什麼看得出來看不出來？」

「你去看看那張布告上面

真正的意思。」

周處去看那張疏文，但是有幾個字他看不懂。不過隱約能猜到上面的意思。

「您告訴我，我是，第，一，三，害？為什麼連那麼疼我的您，也不肯跟我講？」

「因為，你的，行為，讓諸天神明的理由，不敢，跟你說實話。怕你生氣，怕你捉狂。」

周處沒再說話，離開現場。三天都沒人看到他的人影。

後來，周處跑去找名師，請他教導。不過他對自己過去的蹉跎歲月，年紀大了才想到要充實自己，還是沒什麼信心。後來成為他的先生的名師跟他說：「知道自己的過錯，只要想改，不管幾歲都來得及。更何況你還年輕啊。」

就這樣，周處認真跟著老師學習，後來入仕做官，成了真正的英雄，名傳後世。

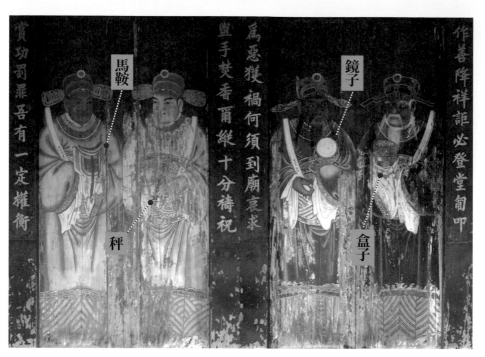

合境平安／羅焜昆畫／
宜蘭城隍廟（已重畫消失）

馬鞍

馬鞍＝安，或插有花卉的花瓶，即瓶安的諧音平安。

秤

秤或天平＝平，或插有花卉的瓶子，即瓶安＝平安。

鏡子

鏡子＝境，同音字。境，指一定的範圍，轄境、區域的意思，如境內境外。

盒子

盒子＝合。不是籃子的容器，而是有蓋子，可裝物品，如食盒、禮盒，取同音字，合。

平安（仙風道骨的公公、內侍、太監）
／台南學甲慈濟宮、葉王交趾陶博物館

合境（福態的公公、內侍、太監）／
台南學甲慈濟宮、葉王交趾陶博物館

合境平安在台灣的民俗慶典中時常出現，差不多每個場合都能看到它以文字表現出來。也許在老一點的古廟裡面，還有以圖樣出現的藝術作品。

只不過隨著工商時代的來臨，那種同眾一力，為公忘私的情意，已日漸稀薄；取而代之的是財源廣進、招財進寶之類，比較受人歡迎。

合境平安／錦紋花卉畫軸門額泥塑彩繪（濕壁畫）／雲林斗六石厝進天宮

會有這樣的猜測，也是從台南學甲慈濟宮葉王交趾陶博物館，和台南佳里興震興宮尚存的作品中，獲得啟發。至於事實是否如此？寫作者也不敢托大，只提出這樣的想法給有興趣的伙伴，進一步深入探討研究。

合境平安博古／交趾陶，相傳為葉王作品／台南佳里震興宮

吉祥 同門

合境平安，從圖案的表現，也不止是盒、鏡、天平（秤）、鞍做為吉祥圖案。以平安來說，這件在佳里震興宮的交趾陶就以瓶花表現。

因此，也許荷花的荷字，也能藉用到合字的意思使用。像是五福合和，就以寶盒和荷花加上五隻蝙蝠表現了。

雖然在廟裡不容易看到裝飾物呈現合境平安，但在民俗慶典中，還是可以看到「合境平安」在迎神隊伍中，以紅燦燦的彩帶，飄揚在迎來送往的行列當中，為民間信仰增添慶典的喜氣氛圍。

安＝馬鞍，或插有花卉的花瓶，即瓶安，諧音平安。

平＝秤或天平。雲林虎尾天后宮禮斗法會斗燈中的秤。

平＝秤。民間中藥店使用的秤。拍攝於雲林土庫街上。

境＝鏡子。同音字。

合＝盒子。有蓋子，可裝物品的盒子，如食盒、禮盒，取同音字，合。

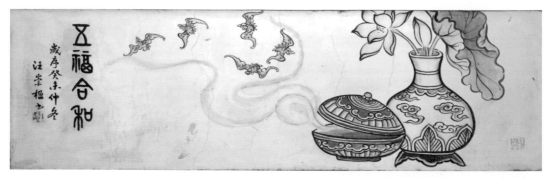

五福合和／台南善化慶安宮

2006 年雲林西螺福興宮螺陽迎太平所見，圍到背後的綵帶可見「合境平安」字樣。

2009 新莊角輪值林口竹林山寺觀音六股媽，紅壇彩牌左右兩廂，用字排成「神威顯赫」、「合境平安」。

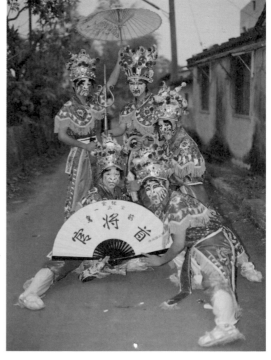

麥寮媽金身上面的紅綾上可見「合境平安」，2006 年雲林西螺福興宮螺陽迎太平所見。

官將首請六房媽，祈合境平安。

招來百福　掃去千災

【鍾馗試劍】 *

鍾馗受皇帝金口，追封驅魔大帝（民間卻習慣稱祂終南進士），專事掃蕩天地之間的孤魂野鬼。這位終南進士到酆都地府拜見閻羅天子。閻羅天子向鍾進士表示，地府有嚴謹的律令和正直的十殿閻君，沒有那遊蕩的孤魂可讓進士擒拿。不如重返陽間，賜你冠載朝服玉帶，青雲寶劍一口，任你凡間遊路，入宅捉捕妖魔鬼魅。

鍾進士奉令之後，離開酆都城出了之後，在奈何橋上就遇到一名游盪的鬼魂，跪在半路要求做他的嚮導。鍾進士收下了，看它由人形變成一隻蝙蝠。只要何處有鬼魅，蝙蝠就往哪邊飛。

鍾馗來到一處荒郊野地，嚮導——

*

鍾馗，原為古代除邪的器物，有說是木頭。經過歷代演化，而有傳說唐朝鍾馗受不了皇帝以貌取人，罷黜了他狀元的功名，鍾馗悲憤，頭觸金殿龍柱而死，之後皇帝聽大臣規勸，不應以貌取人，追封鍾馗伏魔大帝，專門追捕遊蕩凡間的無主孤魂。

之後鍾馗的故事一直受到民間喜愛，越來越多文人和民間劇場加以增減改編；半夜嫁妹到洛陽（鍾馗嫁妹）、鍾馗送妹、鍾馗妹妹回娘家的故事，都在台灣可看到。

在廟裡三川殿外，一入簷下，常可看到左右兩邊各一位童子，一個手持芭蕉，一個手拿掃帚，其意招來百福、掃去千災，象徵好事來歹事散。也就是成語講的趨吉避凶之意。

[釋義] 鍾馗招福，先招蝙蝠來問話，然後再前往捉鬼，正是招來百福、掃去千災，安境福民。至於鍾馗醉酒，在一本小說中是把它寫成進士被五鬼戲耍灌醉了。但是五鬼並沒傷害他，只是讓他出醜而已，可是民間都覺得鍾馗醉了也很可愛。

蝙蝠倒不見了。正在猶豫該走向何方時，忽然間從樹叢裡迸出幾隻邪物出來。鍾馗一看，大喊一聲：「正想著手中這把寶劍不知利不利，倒是借你們來試試。」

那三隻鬼看到來者居然不怕它們；正是你強我弱，我弱彼強那種個性使然。

見鍾馗拔出寶劍，三鬼立刻跪到地上求饒。

「背後那兩隻也一起跪下吧！」五隻鬼被鍾馗收伏，成了他的部下。

「你叫何有貴（何有鬼），你叫何友浮（何有福），何有學（何有邪），何有堅（何有奸），何有梅（何有魅）。」

「得令！」五鬼齊聲。

響導蝠來！

鍾馗招蝠（鍾馗招福）前來問道：「接下來要往哪裡去？」

「哪裡有魍魅魍魎，哪裡有邪穢作怪，終南進士伏魔大帝鍾馗就往哪裡去。」

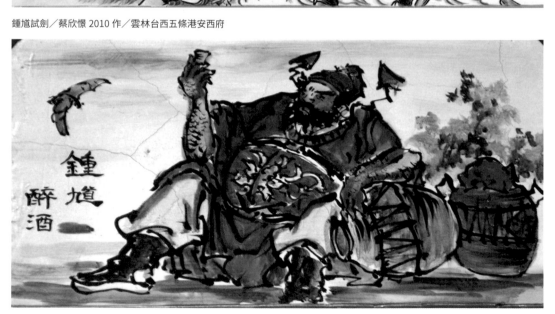

鍾馗試劍／蔡欣憬 2010 作／雲林台西五條港安西府

鍾馗醉酒／竹山社寮武德宮

蝙蝠

以蝙蝠代表福，不見得要畫一百隻，只要達意，再佐以文字說明（稱為落款），文字的權威性強於圖畫。畫面雖然只有兩隻，依然視同百福。

童子打開盒子

這是常見於和合二仙的圖案。本作同時又把小孩的手勢，以及右側捧高的盤中之物，有誘引蝙自來的意思。

招來百福／彩繪／雲林縣虎尾鎮興南里興南宮

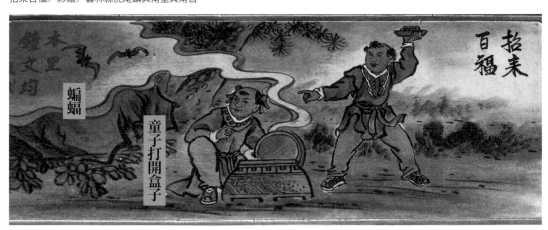

招来百福

蝙蝠

童子打開盒子

掃去千災／雲峰繪／台中市大雅區永興宮

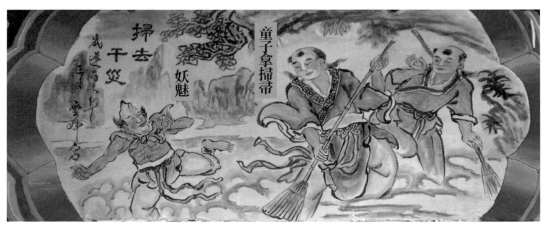

掃去千災

妖魅

童子拿掃帚

妖魅

妖魅代表被掃走的禍害、災禍，有的會用垃圾表現。如此也有勤於打掃生活空間，讓環境整潔清幽的意思存在。

童子拿掃帚

童子拿著掃把，在打掃地上的垃圾。與傳統社會中，黎明即起，灑掃應對進退的家訓有些關連。

在裝飾藝術裡，和合二仙常以童子像出現。有時拿著掃帚，有時搭配盒子和蓮花。主要還是比喻和諧的意思。

「招來百福‧掃去千災」，也常見成對出現。不過形象跟一般和合二仙以及招福掃災比較不同。所謂的「招」，有以手勢表達，以聲音召喚，還有就是用同音圖字表示。像芭蕉扇和民間於婚嫁禮俗偶而可見的蓮蕉，都有招來招進、招子招財的意思。「福」字，雖然也有幾種動物、昆蟲可以代表，但在這裡卻常見蝙蝠現身。一隻、兩隻、三隻、四隻都可以。如果要用到百福，可能得以百福圖（古文字）表現。然後寫上百福駢臻。掃去千災，則是把不好的東西和災難等天災與小人趕走，不讓它們做出對自不好的事情。

天地掃／虎尾天后宮往台南山上天后宮進香一景 ｜ 民間風俗迎神賽會出現的掃帚，有除穢淨域的功能。但需要經由神明或該地民俗傳統而為之。一般不識者，不適合隨便使用，避免造成鄰里之間的誤解和磨擦。

招來百福、掃去千災／嘉義朴子配天宮 ｜ 一名童子手舉芭蕉葉；另一名手中舞弄一串銅錢，名為招財。

蓮蕉，植物，學名美人蕉。民間用來求子的用品；另外嫁女兒時，也會準備小顆的蓮蕉，讓新娘帶過去，種在房子的旁邊，跟帶路雞有點相同的意思。都是希望嫁過去能趕快替夫家生兒子。

民間風俗習慣，常見運用生活中垂手可得的器物，當做信仰攘災祈福的用物。把手舉高，做出召喚的動作叫招手、招引、招喚。不管有沒有拿扇子或掃把，則有驅趕、掃掉、掃出的用意。芭蕉葉、芭蕉扇、扇子、掃帚等日常用具，都具「招來掃去」的用途和意義。

掃帚（掃把）在民間風俗裡面，有它神奇的功能。老輩有教，用掃把從最裡面往外面掃，意思是把滯留在屋裡的東西趕走，讓即將入住的人有個安寧的空間，確保安運平安順遂。掃帚這種清潔用具，不用念咒、燒符就可使用，被當做破穢除邪的最佳利器。

另外在民間神明出巡或送煞科儀，掃帚也是掃除妖魔鬼怪的法器。「掃去千災」用故事來表現，則有鍾馗和李鐵拐。用文字或用圖案寫著引福、招福、福在眼前，都有這個意思。鍾馗送妹，其實是送魅，但一般寫成送妹、嫁妹。如此一來，原本讓人忌諱的事情，變成溫馨感人又熱鬧的悲喜劇。

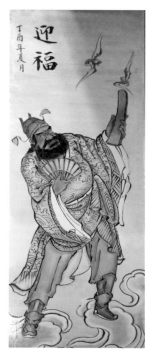

鍾馗引福／嘉義東石龍港村慶福宮

昔日匠司教育水準普遍不高，識字有限，能識個幾字應付日常生活使用已是難得。他們從小徒弟、小童工做起，三年四個月的生涯，替司阜煮飯帶小孩，工頭工尾忙整天，還要利用晚間空檔尋暇學藝。出師之後，才算真正的自我學習開始。所謂師父領進門，修行在個人。那個開始，也可以說是從師阜那裡學到的倫理觀念，及基本工具和材料使用而已，但那已經很難得了。幾張圖譜跟著師父身教言教一起來。潛移默化中，獲得基礎。就算當中發現幾個錯字，徒弟做什麼，師父給什麼，照做吧，等你出師的時候，要改再去改。

在過去手工現場製作的年代，偶而幾字寫錯，沒什麼好計較的。但是進入工廠生產線製造的時代，一個對錯，投入生產線後，容易大量出現在民間信仰空間，更嚴重則變成公眾文化水平的鏡射。

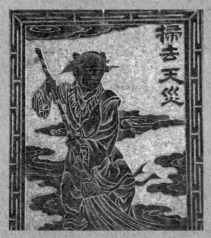

掃去天災 | 偶而可看到掃去天災的裝飾作品。只是常見的招來百福對應掃去千災，比較符合對仗。

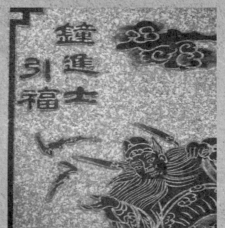

鍾進士引福 | 比較常見以金重鍾書寫鍾馗的姓。雖然說，鍾馗追溯根源，是由民間集體創作而成，仍以鍾姓居多。

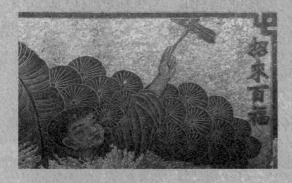

招來百福 | 常見「福」是用蝴蝶或蝙蝠表現，用蜻蜓就比較少見了。

安居樂業

安居樂業，雖然是一句老話，可是深思之後，才明白背後所隱藏，老百姓渴求的願望。那也是百姓生於人世間，最基本的權力。要安居樂業，首先必須國家安定，社會治安好。人們自然能夠專心於工作，不必為生活的壓力而煩心。這便是人民安居樂業的基本條件。

故事

【海瑞出世】

大明國嘉靖皇帝正德君的一個朝臣——海瑞，字剛峰，人稱海公。海瑞童年時，就表現得異於一般的小孩，很有正義感，敢把所見的不平事，明白指出來。

長大以後，母親鼓勵他前去求取功名，他卻說母親年紀大了，要留下來陪她。經過母親再三勸慰，才和朋友一起前往。

途中，海瑞夜宿客棧，半夜睡不著起床，來到屋外觀看星月。忽然間聽到有人在講話，他不想偷聽，移動了幾步，沒想到聲音依然傳到他的耳朵裡。海剛峰忍不住好奇，專心聽那講話聲音。

「真沒公平，老爺自己跑小村張家吃大餐，卻讓我們守在這裡，說要保護海少保。」

「就是啊，海少保睡覺時間不睡覺，居然出來閒逛。讓我們連躲的地方都沒有，幸好有這棵枯樹勉強擠他一下。」

聽到這裡的海剛峰，借著月色四週遶，看到不遠處果然有一棵已經枯掉的大樹。

「我跟你說，老爺不公平。那個拐棍鬼給了他一點好處，就放他纏著那個姑娘，一下子要酒食，一下子要庫銀，三天兩頭要那對母女辦法事供祭。我們守規矩的，連個應菜湯（空心菜湯）都撈不到，你說氣不氣人，哦！不對，氣不氣鬼？」

[釋義] 安居樂業，這次借海瑞出仕的故事做為引言。風調雨順望天，國泰民安要靠皇帝和官吏，而安居樂業就要仗著地方官員的廉明公正了。雖然說現代已非封建的民智，但是地方政府的公職人等得過且過，善良的老百姓遇到蠻橫的匪類漁肉鄉民，真的想要個安居生活都很難。海瑞就有這樣的形象，公正廉明，正氣鬼神欽。老百姓要想安居樂業，還得要多出幾個不怕死、不畏強權的好官才有可能。

海剛峰從他們的談話中，理出一個頭緒出來。

原來不止陽世間的官場黑暗，連無形的幽靈界也是一樣。更想不到的是，自己居然是那些孤魂野鬼口中的什麼少保。海瑞心裡有底了。

第二天，海瑞把那少保那夜聽到的鬼話，跟同伴說了一遍，只把海少保那節隱去不提。海瑞向店東詢問，附近是不是有土地公廟，又是否有哪戶人家被鬼魅糾纏的傳聞。店東回說確有此事。海瑞說：「咱們去問問當境的土地公看看。」

「你是人，祂是神，你敢得罪土地公？」

「是神不正，罪加一等。」

海瑞找到那座小廟，看看小廟又看看內外。一座石頭打造的小廟，裡頭有尊石頭雕刻的神像。蜘蛛網灰塵滿屋，香爐裡的香腳稀疏，又歪歪斜斜，看得出來久缺香火無人打掃。

海瑞指著神像說：「大神大道的土地公，理應保護良善信徒弟子；怎麼反倒過來，人家來求你去邪保平安，你未加保佑，還放縱歪纏小鬼，向那無依的可憐人再三索求。」

海瑞越講越激動，指著神像又說：「像祢這種放任小鬼胡為，趁危索食，又受伊相邀前往吃喝，你可知那無辜良民遇到家運衰微，已是渡日如年。汝等又與那無賴鬼祟，合成一氣上下膠結，那些受苦的百姓人等，無異剜肉供佛一般。有像你們這樣趁人之危的大神大道嗎？這個位置您配嗎？」

忽然轟的一聲，金身居然從神桌上掉下來。香爐像被炸藥炸過一般，香灰、香腳灑了滿地。

海剛峰一行又到那個被鬼纏住的人家。經過一翻說明，海瑞進入小姐的閨房，只見她用手暗指床底下，又做手勢示意，有東西變小鑽到裡面去的動作。

眾人伸手要想拿出那個陶甕，沒想到幾個大人居然無法動它。海瑞示意，讓我來。可是他又擔心讓那隻鬼跑了，先寫了一張紙，封住那甕，再把它取出來放在屋簷下。然後又和泥仔細封好。上面寫著「永鎮此物　海少保封」。

這時那對母女才走出來，向海瑞說起，掃墓回來之後，女兒就瘋瘋癲癲，嘴裡一下子討供，一下子要紙帛。就連那土地廟裡的土地公，也說是他們老大去假冒的？

那對母女，看海瑞人才品性具佳，經過一番周折，兩人先口頭訂下婚約。然後海瑞去赴舉，卻因病無法入場。之後經過一番努力，才踏上仕途。

海瑞為官清正廉明，連大奸臣嚴嵩都不敢與他爭鋒。幾次派人害他，反而被自己所犯的罪行所累。

有了海瑞的地方，百姓能安居樂業，不必害怕嚴嵩父子和奸黨的奸險詭計，漁肉鄉民。

海瑞為官不畏權勢／丁清石 1999 年畫／台南新營大廟濟安宮

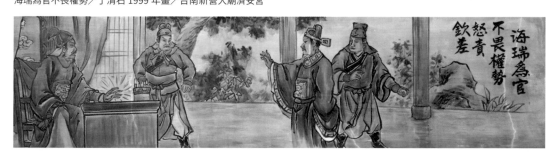

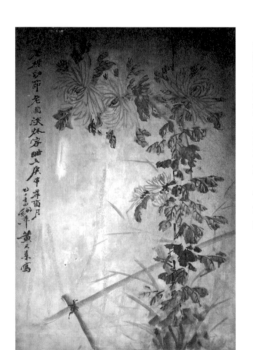

菊花

菊花，可取菊＝吉，吉祥的意思，也可用諧音字「居」。菊也有長壽的意思。四季花中也常出現。

鵪鶉

取「安」字音。鵪鶉加菊花，各取一字為用，同音字讀出得「安吉」，安吉安居，變成諧音字，安居樂業。

安居樂業／現代石雕／鹿港城隍廟

格套四季花裡的秋菊／鹿港黃天素畫作／彰化鹿港新祖宮

安居樂業的 黑色的服裝，若沒別上紅色或金色的飾物，出現在喜慶宴會中，就比較容易招人側目。不然菊花象徵長壽，又有吉字的音聲，其實是常見於生活用具的裝飾圖中，像是農業社會裡的棉被印花布、梅蘭菊竹四君子；或四季花裡，菊排行第三位，也是如重九的菊花酒般，被人們傳誦與歡迎。

至於在這裡代表平安的鵪鶉，民間也以馬鞍表現。而安居樂業，傳統藝術的表現，還是用花鳥類，這種深具古老文化的圖案表達居用。事實上並不是那樣。在以前，民間對花的顏色比較在意，像全身

在民間風俗習慣上，菊花的應用也頗為廣泛，只是大家被民情中的某些場合出現的花圈所影響，以為菊花是人生最後那場派對才會使用。不過，分享來說，又有不同。

像是九世同居、杞菊延年、居家歡樂等，就以菊花入題。

吉祥話，雖然時常出現在生活之中，但把這句吉祥話的圖案做在民宅和宮廟裡面成為裝飾，相較於其他，明顯少了些。

敬供給神明的香花裡頭，也少不了吉祥的菊花／彰化員林百果山廣天宮

棉被上的印花圖案。牡丹、仙鶴、菊花，合起來就是長壽吉祥富貴。

吉祥 同門

秋聲秋色、秋園錦秀、杞菊延年、居家歡樂等，都是以菊花做為主角的吉祥圖案。

菊花旁邊再做上雌雄一對白菊，在廟裡也時常出現。有陰有陽才能生生不息。而白雞在民俗風土裡，又有破邪鎮煞的神奇威力。古早沒有時鐘，日出而作日落而息，公雞一叫，表示天就快亮了，農夫起床準備迎接一天的工作。雞一啼，連鬼祟都要害怕的。菊花和雞在一起，又有長壽菊的俗語一句。

居家歡樂（俗稱白雞菊）／剪黏／台南鷲嶺北極殿

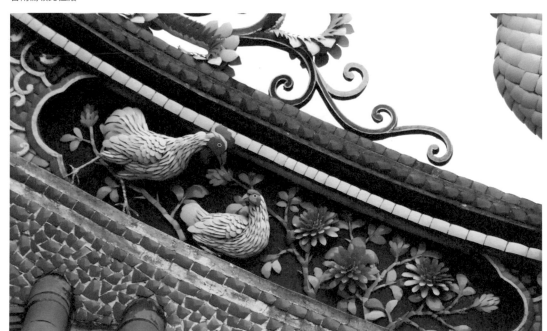

太平有象

【在秦張良椎】

戰國七雄之一的韓被秦滅掉了，韓國人張良的國家被滅了，因為父親和祖父都擔任過韓王的相國，張良一心只想替舊主報仇，殺掉秦始皇嬴政。

有一天，張良在一家酒店裡，聽到一群人在那裡喝酒聊天，看起來大概也喝得差不多了。聽他們說話的聲音已不像剛開始那樣輕聲細語。有一個老人自稱趙三公，他說：

「五百年前天下太平，人人快樂。」

旁邊的老人回問他，怎麼個太平啊？

「你們都不知道啊，那就讓我來說說。」

那景況可說是風順雨調，民安國泰，百姓們都安居樂業，路不拾遺，夜不閉戶。處處都是太平有象呢。邊境無戰事，朝中無臣，野外沒蝗蟲，更不用說有苦旱水澇的災難。田間五穀豐登，天下安樂，真正是太平時節。

幾個老人又七嘴八舌問他：「現在呢？」

「呃，這個，不能說不能說。這個，那個連密告都跟砍敵人人頭一樣，能建功立業。我還是不要說的好。」

「我們這裡這麼偏僻，民風純樸，不會有抓扒仔密告者，您老就說說沒關係啦。」

那趙三公就是不說。這時張良站起來：「你不

[釋義] 越是紛亂的時候，人們越嚮往天下太平的日子，說的都是過去多好多好，如今怎樣又怎樣的話。反而在真正的太平盛世，安定的日子過慣了，卻不知珍惜所擁有的事物。藉由這節故事，跟大家介紹在民間裝飾藝術中「太平有象」的樣子。

太平有象，意思是國家安定，國家民強，人民可以安居樂業。這種太平盛事的景象，可以從一些事物顯現出來，像是人民有禮，夜不閉戶，路不拾遺；政府官員廉能，人民好禮。這些事情都表示一件事情，就叫做太平有象。

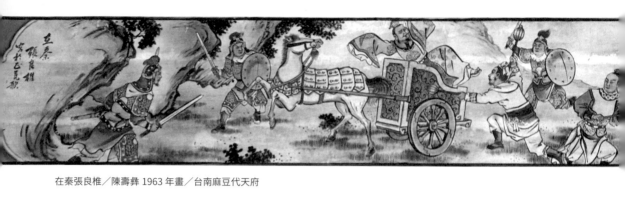

在秦張良椎／陳壽彝 1963 年畫／台南麻豆代天府

「此時秦始皇無道，男不耕種，女罷機織，父子分散，大婦離別，南修五嶺，北築長城，東填大海，西建阿房，焚書坑儒，大肆狂悖，民不聊生，天下失望。」

趙三公一聽，占頭吐得長長的，幾乎縮不回去，站起來準備離開。幾個老人把他拖住，不讓他離開。

「你們不怕死，始皇新的法令，幾句閒話就被砍頭棄市，連親友都不敢出來收屍，大家在這邊閒語，被密告捉去，全都逃不了死罪。」

大家一聽一轟而散，只剩張良一人苦笑：「愚人不識我心，此不世之恨，又該如何了結呢？」

就在這個時候，從店後面走出一個人，看來有一丈多高。他向張良敬了一禮說：「賢者剛才說始皇無道，想為天下除這暴秦，如用得著我，在下願意相助。」

「這裡不是講話的地方，請壯士移駕別處再進一步細談。」說完，張良帶那人回到家裡。

兩人互通姓名，那人姓黎，住居海邊，人稱滄海公。滄海公力氣很大，能使百斤的大槌。兩人探聽到，秦始皇再過幾天會到這裡來。

滄海公說：「如果消息沒錯，應該會經過博浪沙。到時我用大槌把他打死，除了這個暴君。」

幾天後，始皇的車駕真的從博浪沙而來。壯士看到黃羅傘，立刻衝下去，舉起大槌就往那車砸下去，可是始皇沒死。車駕都被槌打碎了，可是始皇怕有人暗殺，故布疑陣，同時之間有好幾輛車駕，壯士誤中副車，人也被捉住了。

始皇問他，是誰指使的？壯士咬牙切齒大罵：「暴君必亡，我為天下誅殺無道，哪有什麼人指使。」

滄海公沒招口供，尋個空隙撞柱自殺。張良見事情沒成功，從人群中逃開。

國泰民安天下太平

209

圖解 吉祥物

童子騎大象拿如意

如意和童子在吉瑞圖中時常出現。

童子本身已有添丁的喻意。其他就看與什麼圖像結合，就有更多關聯的吉祥話。

大象

大象被視為吉祥的動物，隨著佛教傳入中國。

普賢菩薩的坐騎是六牙白象，後來被中原文化吸收，民間故事和吉祥畫中，常和獅子分左右兩旁同時出現。

但不一定都做出六支象牙。

童子捧著插上蓮花的瓶子

荷花、蓮花，蓮有清靜高潔的意象。

周敦頤說它冰清玉潔，出淤泥而不染。蓮也跟廉恥的廉同音，也代替廉潔發聲。

此圖因為有蓮花的出現，也可解成清廉有象。

原本讓大象馱著花瓶，就已經是吉象有象了，為了畫面的豐富，把「吉祥如意」和「太平有象」兩圖合而為一，於是有了更豐富的吉祥畫意。但是為免文字太多，只題一詞。其他的就由看圖者自己發揮了。

太平有象／嘉義東石先天宮

四季平安／萬華青山宮

鑑賞 應用

瓶花、大象，在民間吉祥畫的使用上，多元而豐富。大象，以負重和溫馴受到人們喜愛。特別是負重的形象，常出現在傳統建築中的斗座（建築中樑下方的部位），並與成對。再則宮廟的入口處，也有牠的行蹤。此外，也常與祈求吉慶的將軍童子同時出場。

至於花瓶，簡直是民俗慶典中不可缺少的用品。民俗中，花瓶是五供之一，包括香爐一只，燭台和花瓶各一對，共同組合而成。

花瓶中插上四季應時的花卉，有清供的意境，同時也是香花、燈菓敬獻神佛的用意。

這兩種圖像，更是博古清供圖中常見的吉祥物。有了它們，整個意境看來，就會很自然的產生莊嚴隆重的氣氛。

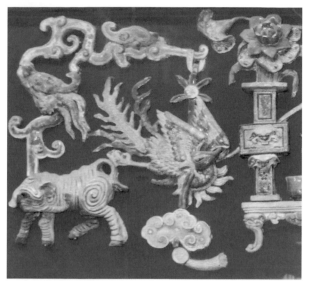

博古／洪坤福作／嘉義新港奉天宮

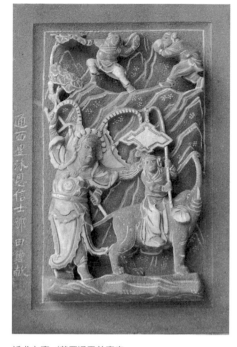

祈求吉慶／苗栗通霄慈惠宮

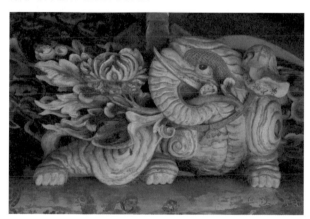

象座／嘉義笨港水仙宮

吉祥如意／李漢卿 1992 年畫／台南後壁泰安宮

吉祥 同門

太平有象，只出現瓶子與大象，這句吉祥話，跟其他求財求壽的吉祥話相較下，顯然「願望」少得多。只不過讓大象跟花瓶分開運用，結果就不一樣了。如吉祥有象、吉祥如意、富貴有象、清廉有象；或平安如意、四季平安、富貴平安等，就多到讓人眼花撩亂。

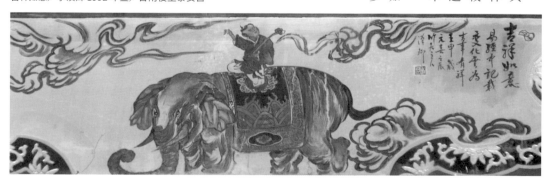

詩禮傳家

詩禮傳家，看起來不像是一句吉祥話，反而比較像是家訓。這句話常見於民間廟宇，做為彩繪的裝飾題材使用。晚近的石雕作品也偶而出現，因此特別收錄本書之中，介紹給朋友們欣賞。

故事

【孔鯉的故事】 ＊

有一天孔子的弟子陳亢問孔鯉（字伯魚），「你爸爸都教你些什麼啊？」

孔鯉想了一下說：「有一天我爸看到我在庭院看風景，就把我叫過去問說：『學詩了沒？』我回答沒有。他接著說：『不學詩就沒辦法跟人家講話，別在那裡發呆，快去學詩。』

「還有其他嗎？」

孔鯉又想了一會兒才說：「又有一天我爸又叫我到他跟前問我『學禮了沒？』

陳亢接著又問：『還有其他嗎？』

陳亢又接著問：『還有嗎？』

「沒有了，就這兩件。」

事後陳亢跟同學在一起聊天的時候，說起孔子教學的態度是不分兒子或學生的。

後人把這個故事寫成詩禮傳家留傳後世。

＊

《論語·季氏》：陳亢問於伯魚曰：「子亦有異聞乎？」對曰：「未也。嘗獨立，鯉趨而過庭。曰：『學詩乎？』對曰：『未也。』『不學詩，無以言。』鯉退而學詩。他日又獨立，鯉趨而過庭。曰：『學禮乎？』對曰：『未也。』『不學禮，無以立。』鯉退而學禮。聞斯二者。」陳亢退而喜曰：「問一得三，聞詩，聞禮，又聞君子之遠其子也。」

我還是直接回他，沒有。他聽了有點不高興，但還是沒生氣的樣子，你知道的，我爸你老師長得有點兇，不笑的話好像有人欠他錢沒還的樣子。我有點怕他哦。不怎麼喜歡跟他在一起。不過他還是很疼我的啦。他聽我說沒有之後，又接著說：『不知禮就沒辦法立足於社會。』我聽完就立刻去習禮，不敢在他面前閒逛。」

[釋義] 詩禮教子，不學詩怎麼跟人家交談，不學禮就無法在社會上立足。這個做父親對兒子的教示，在寫作者自己的生命中，曾出現過類似的情境。小時候我爸爸每次看到我在玩耍，或在做家事的時候，總開口叫我去「寫字讀冊」。「寫字讀冊」，一個農家子弟，想當一個「讀冊郎」？ 其實有些奢求。但我把這個記下來了。

詩禮傳家／1992年畫／新北市淡水鄞山寺

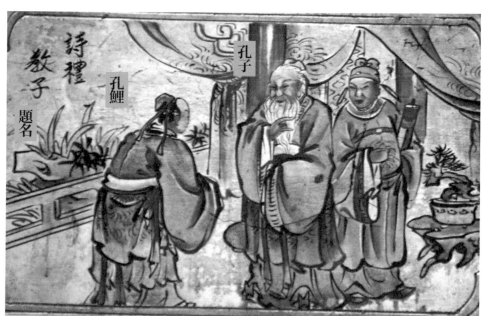

禮教子／雲林斗南大東泰安宮

題名

詩禮教子。

孔鯉

孔鯉被父親叫住，正聆聽孔子教訓。

孔子

孔子的形象鮮明，對著兒子孔鯉，正在說明學詩、學禮的重要性。

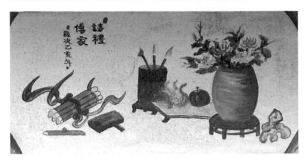

詩禮傳家書法作品／廖崑隆畫作／西螺廣興宮三山國王廟

詩禮傳家／2006年螺陽迎太平第四天／莿桐四合村鐵枝路福吉宮牌樓

詩禮教子，詩禮傳家，是學習孔孟之道必須修學的功課，也是民間裝飾藝術的畫題之一。偶而可在老一點的民宅廳堂穿廊間看見，或以人物，或以器物花卉，再加上文字表現。旨在教示子孫多學詩（詩，古代以《詩經》居多，後來指讀書識字之外，還有多學些待人接物的禮儀。這跟讀書求取功名的目的有些不同，在此以個人的理解跟閱讀者交流）。

吉祥 同門

詩禮傳家，要用圖像表現，想來也不太容易。詩，必須聲音吟誦出來，或以文字書寫下來；再透過聽閱者的接受，才能發揮它神奇的魔力。而禮，則要透過外在的行為（有時還得搭配各項器物陳設，達到空間適宜的氛圍布置）和意識，以言行舉止向受者致敬。施與受者心靈相通，而有會意之下，才能完成。

因此「詩禮傳家」還是多以文字或人物圖像做為詩的表現。有的用書冊或文房四寶，做為詩的意象與題名。像石雕「文窗清品」的表現，讓人還能夠與詩禮傳家產生一些聯想。

「詩禮傳家」，到底來說，還是與汲汲營營的庶民百姓有些距離。只是禮的部分，在民間已有的歲時節慶傳統文化，和待人接物的風俗習慣中保存下來。因此才會有古老諺語「禮失求於諸野」流傳下來。

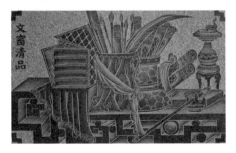

書香傳家／石雕
油燈下打開一本書，也有教子弟認真讀書的意思。

文窗清品／石雕／虎尾天后宮新廟
一套書、幾卷畫軸和一盞正點著的油燈。毛筆還擱在筆架上，還在寫字，只是剛好離開座位的意思。題名「文窗清品」，意境不錯。

書畫傳家／石雕
一名文士回頭看著牆上的字畫，題名「書畫傳家」。不能說對或不對。書畫傳家，從文意來看，比較像是把字畫當傳家寶，一代一代往下傳的意思。古代藏書世家，這樣的意境會比較能夠想像。

疑案
MYSTERY

詩禮傳家，寫到後來變成詩理傳家？書禮傳家？書畫傳家？施禮傳家？孔子和孔鯉的典故形象，也變成慈母教導幼兒的畫荻圖。

有些還會出現不完整的現象，像施禮教子中的下方童子，臉部就有未完成的嫌疑。

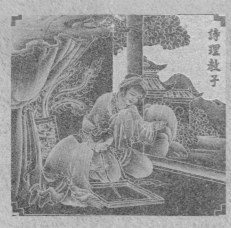

詩理教子 ｜ 慈母教導幼兒的畫荻圖。比較知名的是歐陽修的母親，因家中貧窮，無法買紙筆教兒子習字，只好在沙上教子識字。

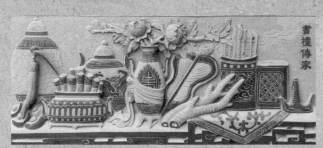

書禮傳家 ｜ 不能說它有錯。以書以禮當做家訓勉勵子孫，也是書香門第常見的用語。但用詩禮教子，卻比書禮高上一層。

施禮教子 ｜ 圖意看來比較像是竇燕山教五子或五子奪魁的結合。再說下方那個童子的五官並沒刻出來，讓他變成一個無臉的童子。

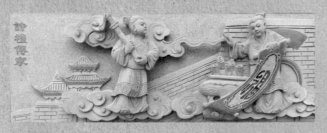

詩禮傳家 ｜ 雲，在中國古畫的意境中，代表著仙人；童子旁邊有一桶的畫軸。兩名童子手拿畫軸和寶劍，意境上，比較像是上天準備賞賜給有福人家的賜福之象。天賜或家傳？認真來說，還是有些距離。

指日高升

【千金買馬‧郭隗＊指日高升】

燕國國君姬噲晚年的時候，崇尚古風，加上齊國蘇代從旁蠱惑，姬噲認為國相子之（人名）真的能把燕國強大起來，把國家禪讓給子之治理。另一方面，卻又鼓舞姬噲的兒子太子平，對相國子之發動攻擊。燕國形成兩派兵馬互相攻訐。

齊國為燕國製造了內部紛爭之後，準備再趁機派兵攻打燕國。

三年之後，齊國就派兵前來攻打燕國。燕國太子平、噲、子之三人都被齊國殺死。齊國占據燕國有兩年之久。直到秦國進兵齊國，齊國才撤出駐燕國的軍隊回防。

燕國太子平的弟弟公子職，在亂軍之中，被趙武靈王重兵護衛著，等到齊國退兵才重返燕國復位，是為燕昭王（燕昭襄王）。燕昭王回國登基

＊ 郭隗，「隗」音讀維。

指日高昇，一般用在比較親密的部屬關係，上對下的勉勵，意思是希望部屬認真工作的鼓勵。而平輩的同儕，偶而會互相打氣。若用在祝福之間，以圖案比較合適。這種事情，講白了，有時反而容易產生誤會。因此，不是所有的好話都適用所有的場合。還是要有所區分，才不會造成沒必要的嫌隙。

[釋義] 千金買骨，是郭隗講給燕昭王的一個故事，在此用來引言「指日高升」這句話。不論在古代或在今天，不管從事什麼樣的工作，都希望能越爬越高，事業越做越好。

的時候，國力非常疲弱。決心要讓燕國強大，四處尋找治國的良才。燕昭王心誠意虔向老臣郭隗請益，請他無論如何，一定要幫燕找到好的人才來輔佐自己。郭隗沒正式回答燕國君的話。他說：「容臣先說一個故事給大王聽聽。」

郭隗說：「古代有一個國君貼出榜文，說要用千金買一匹千里馬。可是榜文貼出三年，卻一直沒人牽馬來賣給他。這時有個貼身的侍從，主動對國君要求，給他千兩黃金出宮去買馬。終於在三個月之後找一匹千里馬，可惜已經死了。但那個隨從還是花了五百兩黃金，買回那匹死馬回來。君王看了非常生氣說：『我要的是一匹活的千里馬，你竟然用了五百兩黃金買一付死馬的骨頭回來給我！』這時隨從跟君王說：『如果連千里馬的屍骨都能賣到五百兩，那麼活馬的價值不就更值一千兩了。若把這個消息放出去，天下人必然認為君王是個重視有才能的人，一定會爭先恐後的，帶來千里馬給國君挑選，到那時，君王要什麼樣的千里馬都有的。』」

昭王沒說話。郭隗接著又說：「大王如果真想招攬人才，首先就要任用我。因為有才德的人，看到連我郭隗這樣平庸的人都能受到重用，自然會鼓舞比我更有才

華，更為賢能的人前來應聘。」（這樣子天下有才能的人，也就能指日高升了。）

燕昭王聽從郭隗的建議，築起黃金台拜郭隗為師，又替他建造華麗的府邸。消息不久遍傳各國之後，從燕國來了樂毅，齊國來了鄒衍，趙國來了劇章。燕昭王憑著這群賢才良將輔佐，終於把齊國打敗，樂毅連下七十二城，除了即墨、莒兩座城池之外，全被燕國攻占了。（等等，勿忘在莒不是就發生在這裡嗎？是的。也可以說，歷史雖然是比較有依據的故事，但是也要看在講話的人的意志，去選擇想要用哪段歷史，做為教育人民的決定。）

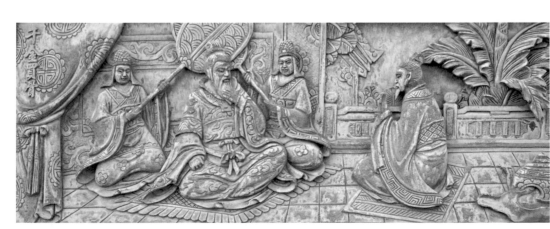

千金買骨──燕昭王和郭隗的故事／褒忠馬鳴山鎮安宮前埕圍牆石雕

題名
「指日高昇」題字。

日月扇
扇子上的旭日東昇。

旭日初升
大半在吉祥畫中出現的
太陽，都指早上的
太陽。

指向太陽的手勢

天官用手指著太陽。

旭日初升

日月扇

題名

指向太陽的手勢

旭日初升

指日高昇／雲林土庫石廟太千宮｜大半在吉祥畫中出現的太陽，都指早晨初升的旭日。這裡出現的太陽就是朝陽，朝陽才會越升越高。若日過中午，則是越落越低。若用黃昏的夕陽，則有感嘆人生的意思，除非特殊意境，不然不會故意使用它。

旭日東昇圖，常見於古冊戲中的公案堂上。那一輪日頭就是初升的朝陽。常配以海水江牙，意指東海旭日初生（初昇）。另有朝陽一出，百邪俱退之意。

用旭日搭配的吉祥畫，還有鳥類如鳳凰朝陽（雙鳳朝陽）、白鶴朝陽、雄鷹朝陽。若用船舶，就有迎向朝陽，前程一片光明的意思。

另外，在有天官或官員出行，背後所用的日月扇上，也常有日輪和月牙的圖案。日月同光，陰陽調和。這類的圖案，常用在神明背後的靠山（背景裝飾美化）。

石雕、木雕、剪黏、交趾陶、彩繪等，都有它們的蹤跡。

雙鶴朝陽／連城畫室許連成作品／台北市妙道院

五老觀日也是旭日東升／汐止忠順廟許連成畫

供品糕餅節節高昇／桃園龍潭烏樹林翁新綵大厝

旭日東昇／台北市大龍峒保安宮

天官後面的日月扇上的旭日圖／台南市東嶽殿

旭日東昇，象徵前程光明。

相關的吉祥畫，除了旭日外，還有用竹子去表現。

竹，除了是謙謙君子，虛懷若谷，節志凌霜的代表，也有步步高升的意思，特別是用竹筍做為吉祥圖案，更具備節節高升的意思。

竹子也入四君子中，歲寒三友圖也有竹子。日日報平安也是它。

吉祥 同門

節節高昇／南投松柏坑受天宮牌樓

漁翁得利

漁翁得利，可以是一句吉祥話，但也可以當做一句書寫文章或戲劇裡的對白。做正面的祝賀用辭，是一本萬利的佳句。而用在反面的形容詞，就會是一句袖手旁觀，等待時機「割稻子尾」的反義辭意。

【漁翁得利的故事】

蘇秦的弟弟（有說是哥哥）蘇代，在蘇秦出去拚搏功名事業成功回家之後，也用功讀書。之前勸他好好工作，不要妄想用腦袋和口才去做什麼大事業的話，到看見蘇秦風光回家，也有些心動了。

「誰說農家出不了一個白衣公卿，我兄弟蘇秦就是個榜樣。」

蘇秦被殺了，還被五馬分屍，雖然死後把兇手捉到了，但對於蘇秦的父母來說，卻不怎麼鼓勵另一個兒子出外去謀什麼大事業。

「人生在世不過數十年的歲月，咱們農家人，自然種地養家活口，生幾個小孩讓這個家族綿延不絕，不是很好嗎？為什麼一定要出去建什麼功立什麼業？」

「父親，身為一介平凡的老百姓，如果天下太平，自然能過得安居樂業，可是遇到貪官汙吏豪強劣戶，我們就只能任人宰割了。爸爸，讓我出去闖一闖，好不好？」

「你已成家，是個大人了，別問我，要問去問你妻子，她讓你去，你就去。她不讓你去，你就乖乖的給我待在家裡。老夫年紀也大了，還能做幾年呢？……」

蘇代，還是離開家，跟著蘇秦的腳步出去了。

[釋義] 借圖「張儀蘇秦攻守同盟」，講典故漁翁得利的故事。有人說張儀和蘇秦兩人，把戰國時代的七國爭霸，當做自己建功立業的舞台。當然歷史都是由後人在說前人的故事，怎麼說都由講古的人一張嘴。只是要講得讓人信服，恐怕不是那麼容易的事。玩火不自焚，身為講故事的人，還是守著一本善念才行。

關於蘇秦、蘇代、蘇屬三兄弟的歷史考證，搜尋網路資料，寫作者看到幾篇不同以往的論述。因此暫把蘇秦、蘇代的關係保留給讀者朋友。有興趣的朋友或可進一步鑽研，在此就講本文的成語「漁翁得利」。

張儀蘇秦攻守同盟（借圖）／台北市北投區關渡宮

他先去找了淳于髡（音昆），用了伯樂相馬的故事，請他幫忙引見給人老闆齊湣王。果然蘇代獲得重用。之後蘇代到燕國，更是把燕王當做是自己的國君，真心真意的給燕王做事。

趙國準備攻打燕國被燕知道了。蘇代獲燕昭王的信任到趙國當說客，希望能化解即將發生的戰爭。

趙惠文王接見蘇代就對蘇代說：「如果先生是為趙國求情的話，就不必再說什麼了。」

蘇代聽完回答趙惠文王，「我從易水來時，看到一隻蚌在岸邊曬太陽，以為牠死掉了，不然怎麼會張開兩片蚌殼？就在我想不通的時候，忽然間飛來一隻長嘴鷸，以極快的速度啄著蚌殼。

蚌殼被啄，立即把蚌殼合起來夾住那隻鷸。」

「等一下，你怎麼有那麼好的眼力，能看清楚是鷸啄蚌？」

「大王，不急，請先聽我把故事講完。」蘇又立刻往下講，「那隻鷸說，『放開我，不然今天不下雨，明天不下雨，後天就有死蚌了。』蚌殼也對鷸說，『我把你緊緊夾住，你也出不來，今天不出，明天不出，後天就會有一隻死鳥在岸邊了。』雙方在那裡僵持著，誰也不讓誰。沒多久有個漁翁打完漁，可能是運氣不好，雙手空空的經過鷸蚌旁邊，看到飛不了的鳥和逃不走的蚌，於是把網一撒，將鷸和蚌全捉住，高興的回家。今天，趙國想要攻打燕國，趙國和燕國就像鷸和蚌一樣互不相讓。而秦國就會像那個坐收漁翁之利的打漁人，不費吹灰之力就獲得兩國的土地。」

「原來先生要告訴我的是這個啊。好，我聽你的，不讓秦國有坐收漁翁之利的機會。」

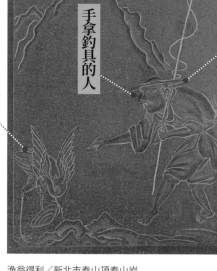

漁具和斗笠

手拿釣具的人

鷸蚌相爭

漁翁得利／新北市泰山頂泰山岩

鷸蚌相爭

「笨鳥，放開我。」

「戇蚌，打開你的臭蚌殼。」

鷸蚌相持不下。

手拿釣具的人

從一身裝扮看來，是一位漁夫。漁夫正伸手，準備捉下鷸和蚌。

漁具和斗笠

漁具和斗笠等器具，說明他是名漁夫。漁夫，也常以漁翁稱呼，有尊稱的意思。

以鳥（鷸）和貝類相爭，加上一名漁翁歡喜準備捕捉的情形，表達「漁翁得利」之意。在民間裝飾藝術的題材上，還滿常見的。

有時會和漁樵耕讀四則，格套出現。有時用漁樵問答，對作登場。

木雕、石雕，都有機會看到。

認真來說，用「鷸蚌相爭，漁翁得利」做為裝飾題材，有多層隱意。民間故事和戲曲小說，偶而能看到這句話，用於戰場官場中的歇後語──「坐山觀虎鬥，以便坐收漁翁之利」。像《三國演義》中的孔明，過江東舌戰群儒，激周瑜和曹操赤壁大戰，就被說成「弄狗相咬」，好坐收漁翁之利。正說明了，也可以是權謀人人心機的警語，也可以是祝福人家一本萬利的好話。

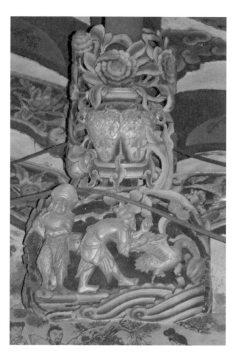

漁翁得利／台西安西府

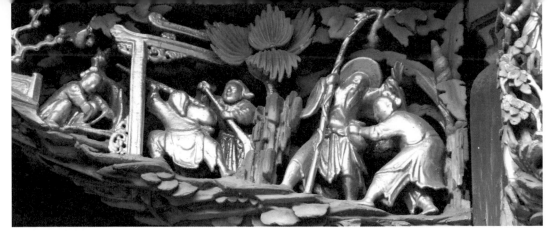

漁家得利／北港朝天宮

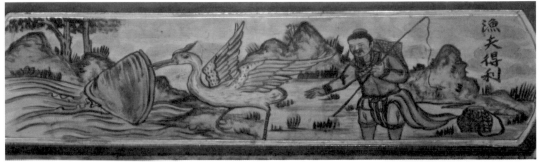

漁翁得利／台北萬華龍山寺

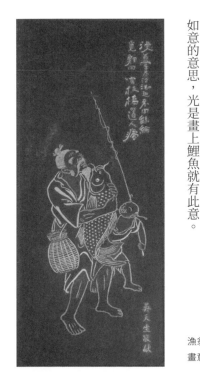

漁翁得鯉圖／陳玉峰畫稿，學鄭板橋
畫意之石雕／台北市青山宮

漁翁得利／台北萬華龍山寺

吉祥 同門

除了以鷸蚌相爭、漁翁得利表現之外，用翠鳥（魚狗）覓魚得魚，也是漁翁得利的意思。翠鳥在台灣民間也稱「釣魚翁」。

另外畫老漁翁抱著大鯉魚回家，也是漁翁得利。延伸的吉祥畫，還有漁人捕魚返家的家家得利圖。這些都屬正面祝福的吉祥話。此外，鯉魚也是如意的意思，光是畫上鯉魚就有此意。

晚近新製的石雕作品，偶而看到一些和畫義不同的新辭，有的還滿有新意的。但有的就讓人感覺不很聚焦。如圖，畫中翠鳥叼著一條小魚，卻題上夏日游閒？鳥覓魚，為生活。俗話說人為財死，鳥為食亡，為了生存不管是動物還是凡人，都有不得不的冒險。題上游閒（悠閒），似乎還差那麼一點距離。

新北市新莊慈祐宮有作樵夫砍材圖，就有「只為溫暖計，薪向斷崖尋」丁未三春楊樹金題」的石雕作品。更能表達家無恆產的小老百姓，為生活不得不奔波的寫照。謹附上給吾友一同欣賞。

只為溫暖計，薪向斷崖尋／新莊慈祐宮

漁翁得利會不會更貼切

玉堂富貴

● 故事

【展昭擒拿白玉堂】

玉堂，姓白，外號錦毛鼠。陷空島五老鼠排名老么。因為南俠展昭在仁宗皇帝御駕前演技，搏得皇上金口讚美身手了得，順口一句「展義士身手敏捷就像朕的御貓一般」，惹得錦毛鼠白玉堂不平。盜了三寶留書，向展昭示威。

南俠展昭一來以和為貴，想替包公尋找江湖豪傑，前來做些與民謀福、彰顯正義的大事。二來不肯以朝廷皇恩向白玉堂示威，落得江湖道上閒人說嘴。便私下前往陷空島，想以義氣感化白玉堂。

白玉堂，年輕氣盛，心高氣傲。向來只有他打從心裡認同的仁人君子才能入他的眼。對於一般仗勢欺名之輩，從不給好臉色看。「御貓，哼，想來這皇帝的眼界也太過狹小，還沒真正看過什麼叫英雄豪傑。展昭，你不來便罷，要他真的來到陷空島，一定要你變成一隻乖乖貓。」向我這隻錦毛鼠討饒。」

南俠展昭來到陷空島，還沒看到白玉堂，就被裡面的山形地勢所迷惑。羊腸小徑曲折離亂，走沒幾步就被困在一處不出地形的地洞裡。抬頭看到一方不大的匾額，上面寫著三字「氣死貓」，心想：「這不是衝著我來的嗎？」不覺暗自笑了出來：「白玉堂啊白玉堂，真是調皮。」

白玉堂把展昭困在螺絲軒裡，卻又假意展現英雄俠士的氣度，與展昭相見。南俠展昭把白玉堂身上遇到的一個老人講給他聽的遭遇，質問白玉堂。身為江湖義士，為何強占他人妻女，還把人關在地牢

玉堂，原指翰林院，是古早唐朝時，朝廷供職給具有藝能人士的機構。後來變成形容人們家財富裕的美稱。玉堂富貴也可用在祝福人家新居落成，家業富庶。民間裝飾藝術中常以玉蘭花、海棠和牡丹構成。

[釋義] 本篇特別以人物故事為名，這樣的例子在坊間小說戲劇也有。寫作者只是借故事來一用，當做為吉祥話的引言文。關於陷空島五義，偶而出現在戲曲小說中，皆有他們的介紹。小時候聽過黃俊卿（名布袋戲藝師黃俊雄的哥哥）錄製的布袋戲唱片。對於顏春敏和白玉堂的故事，一直記著。但民間藝術中，還沒找到他們兩人一同出現的作品。只好退而求其次，用這件作品表達，也是對老前輩於傳統曲藝的奉獻與付出的一點心意。

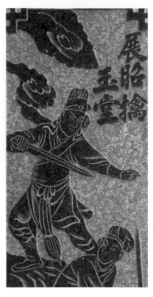

裡，限制人家的自由？白玉堂被這件事情難住了，回答展昭，「這事我不知情，如有事實，必然給展義士一個交代。」

在白玉堂查明事情經過之後，除了派人奉送那名老人和女兒回去，並且致贈豐厚的金錢給他們父女安家。並把那名私自揣度主人心腸的惡奴加以教訓，且逐出陷空島。然後又跟南俠展昭約定三日為限。若能取回三寶，白玉堂甘願隨南俠入朝領罪。

後來在雙俠和眾義士的周旋之下，白玉堂入宮見駕。仁君一見白玉堂果然英姿煥發，龍心大悅，欽點錦毛鼠四品帶刀護衛之職。頂替南俠展昭原來的官職，南俠則官升一級，同樣都在開封府任職。眾人備辦宴席與白玉堂恭賀，說玉堂果然是玉堂。今天官升四品帶刀護衛之職，日後榮華富貴，不可限量。白玉堂卻說，「你們看過被關在金絲玉籠的白老鼠嗎？」

「看過！」
「咦？」

展昭擒玉堂／北港北壇碧水寺

圖解 吉祥物

題名
題名「玉堂富貴」
癸丑年 1973 夏月雲林

玉蘭花
也叫玉筆花。有時取玉字音，有時用棠字音入畫。

牡丹花
花語「富貴」。有時也用國色天香題名。常見吉祥畫中。

海棠花
也叫秋海棠。
海棠取堂字音，入吉祥畫中，有時就算沒出現海棠，只出現玉蘭花也叫玉堂。

題名
玉蘭花
牡丹花
海棠花

玉堂富貴／台南市安慶堂五瘟宮

玉堂富貴／石雕／陳壽彝畫稿／
北港朝天宮

玉堂富貴雖然不算稀有，但也不屬常見。跟金玉滿堂相比，明顯少了。玉堂，在吉祥話中，帶有官祿的隱喻在裡面。跟金玉滿堂單純表達對富貴的想望，又多了一些文人功名利祿的願望。因此在民間裝飾作品裡面，就少了許多。在台灣民間，倒有販賣玉蘭花的小販，穿梭在停等紅綠燈的車陣當中。但晚近基於交通安全的考量，官方已立法，不准他們以此做為謀生的行為。可是法令歸法令，為了生活，還是有些不得不的冒險行止，偶而出現街頭。

此外，玉堂富貴還出現在彩繪、石雕等作品之中。

玉堂富貴／北港朝天宮

玉堂富貴／雲林斗南石龜贊天宮
感化堂新廟

玉堂富貴／彰化埔心靈聖宮
畫中的圖案只是插圖，主要還是以文字做為傳達的意境。

跟玉堂富貴相似的吉祥話，還有金馬玉堂和上述的金玉滿堂。牡丹加上白頭翁，就是富貴白頭；單以盛開的牡丹入畫，叫花開富貴。與貓蝶在一起，就是耄耋富貴，稱讚、祝福人家一世榮華到老。古時七十歲叫耄（音，貌，用貓代表），八十歲就叫耋（音，蝶，用蝴蝶代表），通常用貓戲蝴蝶表現。這樣的題目偶見於古早大戶人家做為裝飾之用。

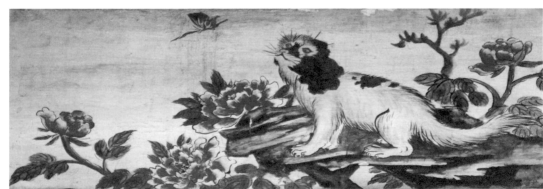

耄耋貓蝶／雲林西螺老大媽廣福宮

八仙拱壽

【李玄尋根報本八仙賀壽】

鐵拐來到一個市鎮，看到往來行人，向前求乞。有憎惡他衣衫破長相醜的，就避他而去；有憐他無依無靠的，就施捨冷飯剩菜的。夜來，鐵拐屈就一處大戶人家的後門簷下。雨來，淋醒了他。動了鐵杖發出聲音。把守在後門的傭人吵醒了，開門出來觀看動靜。

「汝是何人，為何在吾家門前？」

「我是……」

「汝是啥人？」

「借我暫歇一暝，天光雨停我就離開，好否？」

李玄借屍還魂，上蓬萊仙島開關新天地。經過一番辛苦之後，終於有個不受風雨侵擾的草茅棲身。有一天當他靜坐的時候，靈魂再度出竅。

這是李玄自從上次運用離魂脫魄的神通，跑去和太上老君會面之後，又再一次的事情。

李玄沒忘記，那次的出竅，把自己俊美的身體託付徒弟楊子看顧，結果楊子因為家人前來報訊，說楊子的母親病危，要他回去看她最後一面。；在看顧自己肉身的第六天，為孝，不得已將李玄的肉身燒掉，讓他回洞之後找不到自己的軀體，不得已才找了一付剛剛斷氣的乞丐肉身，不顧乞丐衣衫襤褸，長相醜陋，是為求延續生命不得不的做法。從一個最英俊的美男子，變成人人厭惡的乞者，心境的轉換，用了多少苦楚和磨練才馴服自性。

[釋義] 八仙綵，在民間慶典很常出現。在古老的民宅或宮廟的裝飾物件，也常見以他們的圖樣做為表現。這篇鐵拐李玄尋根報本，是寫作者對那劇中死掉的老乞丐的一份心意。同時，也是對民間慶典懸掛八仙綵的習俗，讚美積善之家，勸勉子弟讀書者的一片心意。

八仙拱壽，雖然看起來比較偏向慶典時所懸掛的八仙綵，事實上它就是一幅精緻的吉瑞圖，也是意義深遠的一則吉祥話。人們對它很熟悉，可是平常的日子，不會覺得它很重要。只有在喜慶宴會的時候，才會感覺它的存在。

今天再度離魂脫魄，沒了軀殼的拘束，他在天地之間悠遊，又到兜率宮尋找老君敍舊。老君沒忘記他，問他，「那個新房子（軀殼）住得還習慣嗎？」

「沒了世俗的包袱（華麗的穿著和社會的地位），人們不會用恭維的眼光對待，反而容易看到人性，對修道人以渡世為本來講，太有幫助了。」

「老君，李玄有一事想欲請教。」

「何事？」

「我，李玄借屍還魂了後，肉體雖換，但是靈性原在。但是那個被我借屍的肉身的靈魂，又去了哪裡了呢？還有，那個乞食者的肉身，應該也是人生父母養的，他淪為乞丐四處討食，家人應該也會替他掛心吧?!他從何而來？我想去把他找出來，至少讓念念他，關心他的人，不再為他牽腸掛肚。」

「道友，難得你還有這份仁心義氣。不過，關於那個乞丐死後的靈魂去了哪裡，我不能告訴你。但是他的出身，要靠你自己的誠意去找。用他的線索，依然在你現在的肉身上面。用他本來的面目，到你借他屍身的地方尋找。會有人來跟『他』相認的。」

「你是說，我用乞丐的形象出現在我們初會的地方，就會有人認出他來，過來跟我相認？」

「是的，那是世俗的情感和禮數，很自然的事情。」

「我找到之後，要怎麼做才能報答他的家人？」

「那個看你自己，還有他家人的福報。時機到了，也是你們八仙聚會，功德圓滿的好日子。」

李玄離開太上老君回到蓬萊仙島，回到他的新家（乞丐的身體），然後關上柴門，杵著那隻鐵拐，一步一步踏上昔日與乞食初會，借屍還魂的地方。才到，就有人過來跟他講話。可是他卻不認識他。但他心裡知道，乞兒的故友出現了。

鐵拐李玄從來者的神情看來，覺得他有問題。身為一個凡人眼中的乞丐，有種與人不同的氣質。人們相信「乞食皇帝命」，有些小孩不好養育，一天到晚生病不好帶的，會認乞丐做契父母。

「阿乞阿伯，好久沒看，我囝仔的時，你救我一命。現在我老爸生病，好像快不行了。我爸說神明指點，要我今日這個時辰來這等你。要請您到我家裡

民間酬神叫叩答恩光，所用的燈座上的八仙拱壽圖

救我爸爸。

「你叫我阿乞阿伯?!我的名叫阿乞?」

「先莫講這啦,我爸爸在家等你,緊跟我回家啦。太慢恐怕來不及。」

鐵拐李玄跟那人回到家裡,房間裡傳出一個老人的聲音:「裕兒,請你阿乞伯來房裡,我有話跟他說。你去門口,莫入內。」

鐵拐李玄,杵著拐杖進入房間。看到一個白髮蒼蒼的老人,他展開慧眼看了一下,心想:「得先解除他身上的病痛,看看能不能渡過眼前這關。」

「老伯,莫講話,手給我把脈。」李玄在他握住老人的脈搏之後,暗中施展內力,替他診治。老人一直想講話,卻被李玄安撫下來。一個時辰之後,老人已經氣色紅潤,不像剛才那樣氣若遊絲。

老人說話了:「你不認得我了嗎?」

「確實不認得。但你知道我是誰,是嗎?」

「我不但知道你是誰,還知道你為什麼會淪落到四處求乞的命運。」

「老伯,害羞的事就不要講了,就講些好的,讓我有機會報答這個人的家屬。」

「你,真的不認得我了。」

「的確不認得。但我叫李玄,是個借屍還魂的人。」

「我懂了。你想要找到那個『為我掛念的人』,告訴他們,莫再為他掛心。」

老婦人,抬頭看著李玄——眼前這個乞丐。

「是四公子沒錯。你是四公子!」

「四公子?」

「朱家四公子?」

「朱家四公子。你上有三位兄長,你出生就是這個模樣,但很好學。自從你出生之後,這個家,你的父母就開始有賺錢。雖是農家人,卻彷彿天助一樣,種什麼都大豐收。別人家種的東西,都沒你父母和兄長種的好。時機總是留給你們家裡。家人看你……但卻能讀書,就聘請好老師來教你。想栽培你求個仕進,看看能不能考個舉人進士,回來改換門楣。」

「那不是很好嗎?為什麼這個朱家四公子最後卻變成乞丐呢?」

「唉,半點不由人。再說也是這個朱家四公子自己想不開,經不起一兩句閒言閒語。這幾年來,我一直在等,等你回來。把屬於你的東西,還給你。跟我來。」

「這是?」

「一把鑰匙,你房間的鑰匙。你要離開這個家之前交給我的,今天,把它還給你。」

「今天是你的父母八十大壽,全家都忙進忙出。我先帶你到你的房間,換過一身衣服再去向你父母拜壽。」

「我的房間?」

「別想那麼多了,快跟我來。」

鐵拐李玄,跟著那名老婦人來到一個房裡,好像好久沒人住在裡面似的,可是卻好像有人打掃過,裡面很乾淨。牆壁上掛著幾件衣服,看得出來顏色鮮艷,那樣像自己身上穿的一樣,只是身上的破舊不堪,又烏油黑亮。不仔細從縫合的地方看,看不出原來的色澤。

「別怕,快換,快換,良辰吉時快到了前廳。」

鐵拐李玄,換好衣服跟著那名老婦人到了前廳。眾人看到他的出現,一下子全都靜默了。然後,喜極而泣。

(李玄,神通不現,等待何時?!)

鐵拐李玄，奉玉旨打開天靈，神通再現。將一身光彩的朱家四公主定身在椅子上。然後到外面會同漢鍾離、呂洞賓、藍采和、曹國舅、張果老、韓湘子、何仙姑、藍采和等七位大仙，會齊八仙之數，自天而降，來向朱家員外、夫人祝壽。

此時南極仙翁也到，在華堂之上，向朱家大小說出朱家四公子已在多年之前魂歸本位，肉身被李玄所借。今天是鐵拐李玄率領八仙，前到華堂向他的肉身恩公，報答捨身之恩，請朱府壽星壽婆上座，接受眾仙家的祝福。

「我這平凡的百姓家，怎有福氣接受神仙的祝賀呢？」

「積善之家必有餘慶，從此而後，只有凡間有福之人，便有此福報，接受八仙的賀壽，汝貴壽星壽婆，乃是人間第一對有福人家。且上座，請上座受他一禮。」

「八仙齊拜壽，恭祝壽翁壽婆福如東海，壽比南山。再祝朱府一家大小，四時無災，八節有慶，五穀豐收，六畜興旺。」

藍采和

童子相，有時舉花籃，有時也會拿著金錢、腳立座騎，騎三足金蟾，有的會把它當做劉海。

何仙姑

八仙中唯一的女性。

曹國舅

八仙中唯一位穿著官服的仙人。手中有一說，說漢鍾離才是八仙之首。

呂洞賓

正港神仙界的美男子是呂仙呂洞賓。在民間故事中，算是一個比較調皮活潑的仙人。有三戲白牡丹，助西遼蕭太后為難楊家將之戲劇故事流傳民間。

漢鍾離

祖胸露乳的壯漢，頭髮梳兩個角。手拿芭蕉扇，騎騏驎。

南極仙翁

稱為仙頭。八仙緣因為有祂，而有八仙拱壽。在一些神話故事怪故事裡，唐玄宗曾見過。《東遊記》中也是福祿壽三星中的壽星。

張果老

張果，或稱張果老，在民間小說戲曲、神怪故事裡，也有張果老的故事。說此仙是蝙蝠精修成人身，再修成正果。倒騎驢不時回頭，看自己走過的路。

李鐵拐

本篇故事的主角。原托名上界神仙美男子。被李老君巧妙渡花，前往蓬萊仙島。

韓湘子

韓愈的侄子。在民間故事中，韓文公過秦嶺落霜雪凍。韓湘子為他掃雪再渡化韓愈。座騎白象，有時會騎牛，做吹笛狀。

八仙彩／台南白河店仔口福安宮

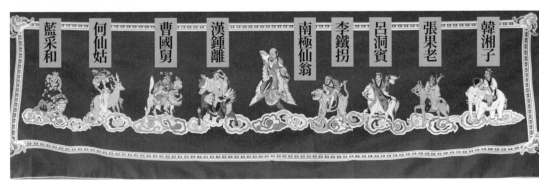

藍采和　何仙姑　曹國舅　漢鍾離　南極仙翁　李鐵拐　呂洞賓　張果老　韓湘子

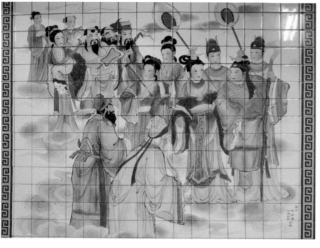

八仙瑤池赴會／新北市蘆洲奉安宮力固磁磚

八仙拱壽的應用非常廣泛。大到民間喜慶宴會的會場，懸一幅精緻的刺繡，或一張印刷的八仙綵，都有向四鄰宣告我們家在辦喜事，畫龍點睛之效。同時，也是慶典宴會的標記。小到民俗賽會裡的各項器物上的吉瑞圖，工法依各式用具所需。

從器物到建築的裝飾，八仙拱壽都有近於不可取代的重要性。門額楣上或繪或雕的八仙拱壽，或拱著雙龍搶珠的宮區，或在宮廟中軸線上的明顯部位，都可以用它來妝點門面。

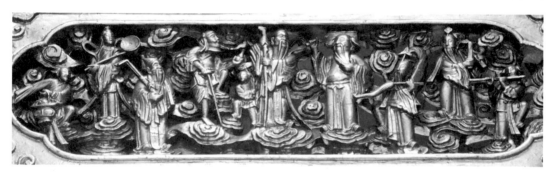

八仙拱壽／彰化二水安德宮

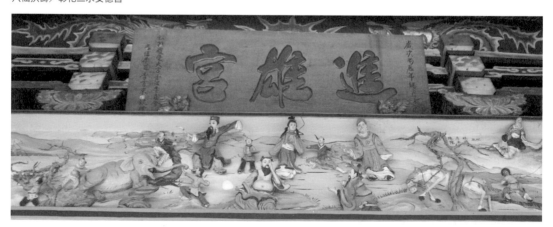

八仙拱壽泥塑／林內進雄宮

八仙綵／雲林虎尾舊廓大崙腳普渡輪普壇上

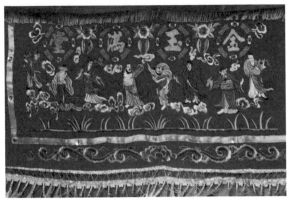

八仙綵／彰化市街上店家的八仙綵

與八仙拱壽有關的吉祥話，還有八仙聚會、八仙過海（各顯神通），此外，還有八仙聚會。八仙，集合世間男女老少、富貴貧賤，這其實又有另外一層意義，神仙也是凡人做，只怕為人心不堅。若有心求道，都有成仙成道的機會。

八仙祝壽和蟠桃祝壽、瑤池盛會，都有神仙賜福，闔境平安的意思。

再以八仙做為吉祥話，還有在鐵拐眼前畫隻蝙蝠，叫福在眼前。

八仙聚會／南投竹山社寮紫南宮

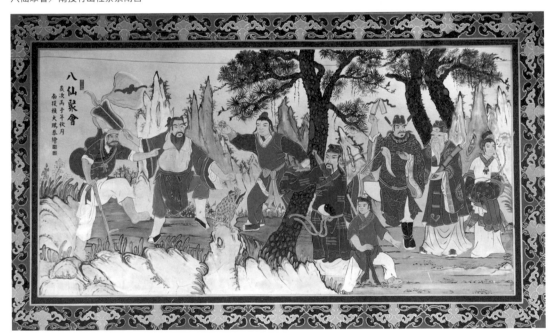

跋

《圖解台灣民間吉祥圖鑑》這本書，老天爺真的叫我用生命去書寫的。祂讓我近距離去觀察和體會，再慢慢去思考，之於傳統文化和現實人性的百樣，到底有著什麼「萬紫千紅」的成長背景，也才彰顯此書的珍貴。

感謝舍弟永富在故鄉農忙時節，回鄉協助農務家事，讓我能够安心做事。感謝大哥喜松一家，對長上及弟弟們的關懷與照顧，讓身為弟弟的我，能够做些自己喜歡的事。更感謝父母的寬容，讓一個農家子弟做些「不正經」（指文化一類工作）的事情，才有這幾年來成書的機會。

在新書面市之際，僅此為跋。

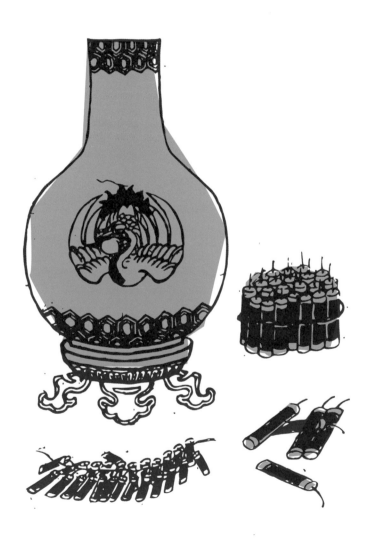

國家圖書館出版品預行編目資料

圖解台灣民間吉祥圖鑑 / 郭喜斌著.
-- 初版. -- 臺中市：晨星, 2019.08
　面；　公分. -- (圖解台灣；23)
ISBN 978-986-443-911-9(平裝)

1.圖案 2.民俗藝術 3.臺灣

961.33　　　　　　　　108011692

線上讀者回函，
加入馬上有好康。

圖解台灣　24
圖解台灣民間吉祥圖鑑

圖解台灣
TAIWAN

作者	郭喜斌
主編	徐惠雅
執行主編	胡文青
校對	郭喜斌、黃品慈、胡文青、劉美容、 郭信宏、郭倩宇、郭晉嘉、郭駿詣
美術設計	陳正桓
封面設計	陳正桓
創辦人	陳銘民
發行所	晨星出版有限公司 台中市407工業區30路1號 TEL：04-23595820　FAX：04-23550581 E-mail：service@morningstar.com.tw http://www.morningstar.com.tw 行政院新聞局局版台業字第2500號
法律顧問	陳思成律師
初版	西元2019年08月10日
郵政劃撥	22326758（晨星出版有限公司）
讀者服務專線	04-23595819#230
印刷	上好印刷股份有限公司
總經銷	知己圖書股份有限公司 台北　台北市106辛亥路一段30號9樓 TEL：(02) 23672044／23672047　FAX：(02) 23635741 台中　台中市407工業30路1號 TEL：(04) 23595819 FAX：(04) 23595493 E-mail：service@morningstar.com.tw 網路書店 http://www.morningstar.com.tw
郵政劃撥	15060393
戶名	知己圖書股份有限公司

定價480元
　（如有缺頁或破損，請寄回更換）
ISBN：978-986-443-911-9
Published by Morning Star Publishing Inc.
Printed in Taiwan